光影羅曼史
台港電影的藝術與歷史

沈曉茵◎著

中央大學出版中心 ｜ 遠流

推薦序

林文淇

國立中央大學英文系教授／前國家電影中心執行長

沈曉茵終於出書了！！！

沈曉茵是國內少數專門研究電影的學者。她在美國康乃爾大學以侯孝賢電影研究論文取得博士學位，回國後在台灣大學外文系任教，啟發無數學子對電影的興趣。我們曾一起主編侯孝賢電影兩本研究論文集《戲戀人生：侯孝賢電影研究》與《戲夢時光：侯孝賢電影中的城市、歷史、美學》。

沈曉茵也曾是國家電影資料館發行的《電影欣賞學刊》的編輯委員。她在各期刊與專書發表過的中英文研究論文，列出來有一長串，早就可以結集出版。可是多年來她寧可繼續研究撰文，不願意將時間花在整理編輯自己的論述上。

這次中央大學出版社能夠說動她，將十篇關於60與70年代台灣電影、侯孝賢電影與近二十年台港電影的研究論文，收錄在《光影羅曼史：台港電影的藝術與歷史》這本書裡，為國內氣弱體虛的台港電影研究注入了一股不小的續命真氣。

書名「光影羅曼史」十分迷人。光影是電影，羅曼史是愛。侯孝賢電影無疑是沈曉茵的最愛。她對侯孝賢的電影提出「本來就應該多看兩遍」的說法，說得天經地義。從《悲情城市》與《戲夢人生》的景觀鏡頭到景深長，到《南國再見，南國》新風格的氣味，再到《最好的時光》的「點燈」與「過橋」，書中三篇論及侯孝賢三十年來電影幾部代表作的論文，如數家珍地點出她所謂「侯式美學」的範式與轉變。

「光影」也是對台灣電影史較為幽微處的探照。書中三篇關於台灣早期電影的論文，剖析台語片悲情通俗劇裡的無能男與苦命女角色，審視三部不太健康寫實的國語文藝片內涵，也指出瓊瑤電影裡有母女情、宗族情與家國情，不是只有三廳式的浪漫愛情。

　　另外有四篇論文聚焦性別與身份認同議題。一篇從「性別羅曼史」的角度去強調楊凡多性別主題電影的藝術性，另一篇從楊惠珊、張毅與蕭颯這三位電影人糾葛不清的愛恨關係，分析80年代台灣的女性處境與文化現象。還有兩篇檢視許鞍華、羅卓瑤與賴聲川的電影中對於台灣與香港身份認同既尋覓又欲逃離的複雜呈現。

　　《光影羅曼史：台港電影的藝術與歷史》拋開花枝招展的電影理論，透過親切平實的文字，引領讀者踏上一段五十年來台港電影的漫遊，深入淺出地導覽電影迷人的藝術。這是久違了的評論電影的方式，一種有人的溫度的電影研究書寫，像是《南國再見，南國》裡的火車與《遊園驚夢》裡的崑曲，是一種浪漫。

目 次

四、附錄

自序

　　容我以較感性的方式展開這「自序」。序言將透過不按章節順序的方式，介紹本書收錄的論文，希望不只介紹這些文章主題，也感謝促成本書的幾位關鍵人士。

　　一切是從王文興老師開始；一位讓我學習到慢讀、細讀的老師。當年王老師在台大外文系的小說必修課，整學期只教授一本英文的長篇小說，是一行一行的來，逼大家思考語文及敘事的邏輯。我那一屆，王老師教勞倫斯的 *Sons and Lovers*；當然教不完，但那不是重點。我也修了王老師短篇小說的選修課。那學期老師選了一篇 Isak Dinesen 的短篇；透過王老師的引導，我記得我感受到故事的神奇、神妙、超越。當年的觸動在本書中的〈果肉的美好〉及〈遊園花王子〉裡發酵。

　　本書附錄中的〈果肉的美好：東西電影中的飲食呈現〉，除了探討東方王家衛、蔡明亮、李安及張艾嘉電影中的飲食，主要探索西方的《芭比的盛宴》，一部改編自 Isak Dinesen（Karen Blixen）小說的影片。〈果肉的美好〉也借用一首詩來看一看這北歐影片中的飲食可以推展到何種境界。本書的第八章〈遊園花王子：楊凡的性別羅曼史〉也有 Isak Dinesen 的影子；楊凡的《海上花》，透過威爾斯的 *The Immortal Story*，觸碰了 Dinesen 的小說，呈現東方浪漫、探索說故事的祕密。〈遊園花王子〉專注楊凡的三部影片：在澳門拍攝的《海上花》、在蘇州取景的《遊園驚夢》、在高雄拍製的《淚王子》。論文分析三片的性別演敘、凸顯楊凡在華語電影界對性別多樣呈現所作的投注。本書第七章〈胴體與鋼筆的爭戰：楊惠珊、張毅、蕭颯的文化現象〉與文學關聯密切；文章聚焦1980年代改編白先勇小說的《玉卿嫂》、蕭颯小說的《我這樣過了一生》及《我的愛》，並從性別角

度審視張毅與楊惠珊合作的這三部影片，也是對1980年代台灣新電影的一種省思。

1980年代我到美國讀研究所，修習戲劇。我文藝路能繼續走下去，歸因於 Professor Esther Jackson。在北美威斯康辛，麥迪遜教書的 Prof. Jackson 是美國南方出身的戲劇學者。我修了老師所有美國戲劇的課，體會了戲劇跟個人、群體、國體的關係。也許因為老師是出身南方的黑人，言語得體，總是 Miss Shen, Miss Shen 的稱呼我，穿著同樣正式，一定戴帽子。老師也會邀我談話，輕鬆地聊美國及美國戲劇。有一天看到老師沒戴帽子，頭髮是灰白的，感到訝異；老師平常是很溫和少面的，感覺不到年紀的。Prof. Jackson 對文藝文本及教學的態度，至今我都會不時地回想，提振自己。

本書第十章〈從寫實到魔幻：賴聲川的身分演繹〉與戲劇最有關聯，包容了賴聲川1980、1990年代舞台劇，但專注兩部電影：改編自舞台劇的《暗戀桃花源》及原創電影《飛俠阿達》。文章探討影片裡華人的身分政治，審視賴聲川如何藉由「輕功」的隱喻嘗試跳脫身分認同的糾葛。本書附錄的第一篇〈《重慶森林》：浪漫的0.01公分〉凸顯了王家衛1990年代對華人身分的省思；文章點出影片的拼貼風格傳達了王家衛肯定香港自身雜種性格、縱容追尋浪漫情懷、並對香港九七採取了開放的態度。第九章〈結合與分離的政治與美學：許鞍華與羅卓瑤對香港的擁抱與失落〉也是一篇思考電影與香港處境的論文，但加入了性別元素。文章選擇羅卓瑤的《愛在他鄉的季節》及《雲吞湯》，整理出其對香港的「失落」；探討許鞍華的《客途秋恨》及《千言萬語》，確認到其對香港的「擁抱」。

2015年我的電影老師在美過世。Professor Don Fredericksen 是美國早年電影研究科班出身的博士，也是榮格學者、榮格派心理分析師。我曾嘗試修習老師〈榮格與電影〉的專題課，但當年難以進入榮格的世界；老師沒有勉強我接近他的專研，換以導的方式讓我接觸不同電影研究方法，逐漸確定了以形式切入電影的研究方式。我在康乃爾

修習電影的那些年，Prof. Fredericksen負責校園的一些電影放映活動；他似乎比我更曉得我的電影偏好，指明要我推薦侯孝賢的電影加入放映陣容。也因為老師，我在戲劇系寫了電影的博士論文。近年重讀老師的文章，衷心佩服老師的電影信念、對電影潛能及昇華性的堅持。

本書第二單元「侯孝賢電影美學」包容了三篇論文，其中第四章的〈本來就應該多看兩遍：電影美學與侯孝賢〉就是以形式、以數據論證侯孝賢的長拍，進而探討電影形式美學與政治歷史的關聯。第五章的〈《南國再見，南國》：另一波電影風格的開始〉是一篇「歡欣」之作：用一篇文章專注一部電影，而且是論述我最喜歡的侯孝賢影片。此章強調，侯孝賢在《南國再見，南國》，電影形式上達到又一次的突破，並藉由形式上新的嘗試呈現了一個新舊交際、隱隱悸動的世紀末台灣。第六章的〈馳騁台北天空下的侯孝賢：細讀《最好的時光》的〈青春夢〉〉是與林文淇、李振亞合作，嘗試「一片三談」的論文；我負責《最好的時光》中〈青春夢〉的研讀。文章藉由〈青春夢〉片頭的「點燈」、女主角的樂曲創作、重複的機車過橋，討論侯孝賢對青春、都會及當代的省思。

侯孝賢也是我與林文淇合作的開始。我們因喜好侯孝賢電影而認識，並在1990年代與李振亞組成了「電影鬥陣」，寫作台灣電影；繼而在2000年合作編寫了《戲戀人生：侯孝賢電影研究》，2014年合編了《戲夢時光：侯孝賢電影的城市、歷史、美學》。這些電影活動的動力都是來自林文淇。這些年目睹林文淇對電影，尤其是對華語電影的寫作、投注及付出，甚是感佩。2016年林文淇主持了「半世紀的浪漫：瓊瑤電影學術研討會」；2017年尾出版的研究台語片的論文集《百變千幻不思議：台語片的混血與轉化》（王君琦主編）也是林文淇啟動的。我對瓊瑤片的研究、對台語片的探討都曾得到林文淇的鼓勵。

本書第一單元是台灣六〇與七〇年代的歷史回顧。第一章〈錯戀

台北青春：從1960年代三部台語片的無能男談起〉選擇三片橫跨1960年代的台灣電影：林摶秋的《錯戀》、梁哲夫的《台北發的早車》、辛奇的《危險的青春》。論文探索影片中的「無能男」能帶引出台語片什麼樣的內涵。第三章的〈關愛何事：三部1970年代的瓊瑤片〉則選擇了宋存壽的《庭院深深》、李行的《碧雲天》、白景瑞的《人在天涯》，探討台灣1970年代文藝片的「瓊瑤熱」。文章藉由電影史、類型、作者的稜鏡觀看三位男性導演的瓊瑤片，探索瓊瑤電影王國裡的文藝風貌及情感糾結。

最終，本書第二章〈冬暖窗外有阿郎：台灣國語片健康寫實之外的文藝與寫實〉探討台灣國語片擅長的文藝片，審視三部台灣電影經典作品傳達了何種情懷。文章回顧李翰祥改編羅蘭小說的《冬暖》、白景瑞改編陳映真小說的《再見阿郎》、宋存壽改編瓊瑤小說的《窗外》，研究它們在台灣電影寫實呈現上做了何種努力。書寫此論文時，深刻感受到《冬暖》及《窗外》所包容的一種離散心境，體會到我父親輩二戰後的經歷。本論文集的實現除了歸功於二十多年的老朋友林文淇，也是意圖向2014年尾過世的父親致意、表示我的感念。

一、1960、1970年代台灣電影

《台北發的早車》

錯戀台北青春：
從1960年代三部台語片的無能男談起

　　拍過台語片、瓊瑤片，以武俠功夫片著稱的郭南宏如此回憶他台語片的「歸宿」：

> 我執導及編劇拍的二十四部台語片，一部都沒有保存下來，全部被電影沖印廠認為放映過了的影片，底片沒有用了而把它全扔掉了，我從香港趕回台灣後，整個月「嘔死了」，全國有九百多部台語片電影底片同樣被沖印廠（有三家沖印廠）當作沒用垃圾東西而全部扔掉了。（黃仁 274-275）

　　台灣1955到1970年，出產了一千九百多部台語片，現在只留下一百六十一部，[1] 而且一些影片是殘破的，有待修復。當今做台語片研究就是從這些百餘部的作品中來進行。本文聚焦三部1960年代的台語片：林摶秋的《錯戀》（1960）（最後十分鐘傷損），梁哲夫的《台北發的早車》（1964）（下集失傳？），[2] 辛奇的《危險的青春》（1969）（聲軌部分殘缺）。本文選擇這三部片子來思考台灣過去這些非常活潑又多樣的電影。三部作品橫跨1960年代，內容觸及愛情、倫理、家庭，是題材較為文藝、通俗劇的台語片。《錯戀》及《台北發的早車》以女性角色為重，《危險的青春》則透過兩位迥異

1　請參考國家資料館口述電影史小組《台語片時代》，1,900餘部是李泳泉的估計（245），井迎瑞表示電資館存留161部台語片（18）。

2　黃仁討論《台北發的早車》便標明其為「上集」，參見黃仁。《悲情台語片》（217）以及《台語片時代》也是如此（355）。

的女性呈現男主角的成長及選擇。

　　台語片研究可以說是1990年代由井迎瑞在其電影資料館館長任內啟動的。除了《電影欣賞》中的台語片專題，由資料館出版的專書《台語片時代》是當時具體的研究成果。資深影評人黃仁接續出版了《悲情台語片》。世紀轉接，在葉龍彥的《春花夢露：正宗台語電影興衰錄》之後，2001年廖金鳳的《消逝的影像：台語片的再現與文化認同》針對台語片，加深了電影、社會、文化的連結討論。新世紀，學院陸續產出研究生論文，如台大戲劇所林奎章2008年的《尋找台語片的類型與作者：從產業到文本》、師大台文所陳睿穎2011年的《家庭的情意結——台語片通俗劇研究》等。2010年後，王君琦、林芳玫從性別、羅曼史小說角度持續探討台語片中的凝視及歌德元素。[3] 2011年Jeremy E. Taylor對廈語電影的英文研究開展了將台語片放大脈絡來思考的模式，將台語片置入並存、多語、多區域的華語電影中來審視。[4]

　　在數部台灣電影的專書中，台語片都會在初始章節裡被討論。[5] 在這類專書中，盧非易1998年的《台灣電影：政治、經濟、美學（1949-1994）》，在多達十章、六十六節的研究裡，在開頭投注了

3　　可參考王君琦〈悲情以外：1960年代中期以前台語電影的女性主義閱讀〉，及林芳玫、王俐茹〈從英文羅曼史到台語電影：《地獄新娘》的歌德類型及其文化翻譯〉。

4　　請參考Jeremy E. Taylor, *Rethinking Transnational Chinese Cinemas: The Amoy-dialect Film Industry in Cold War Asia*；此外，近年，中國及香港也出版了廈語片的書籍；如洪卜仁的《廈門電影百年》（2007）及吳君玉編《香港廈語電影訪蹤》（2012）。《廈門電影百年》廈語本位，會將白克的《黃帝子孫》定為「台灣第一部廈門話電影」（13）。1950年代，台灣亦是台語本位，會以「台語片」來歸類宣傳廈語片（Taylor 25）。二戰後廈語片在香港拍攝；廈語片的存在，與台灣市場、台灣電影政策、台商投資及台灣演員參與（例如，白蘭）都有相當的關係。

5　　呂訴上500多頁的《台灣電影戲劇史》（1961），台灣電影的部分，佔了156頁，其中有相當的篇幅是談論台語片。杜雲之分為三冊的《中國電影史》（1972），內含九章的第三冊，以一章的篇幅介紹台語片。中國陳飛寶的《台灣電影史話》（1988），全書七章，有一章專注台語片。

大約十節的篇幅，以政治及物質的角度分析台語片的興起及沒落。葉月瑜與戴樂為2005年的 *Taiwan Film Directors: A Treasure Island*，在全書六章中的第一章，以「並行電影」（Parallel Cinemas）來審視台語片與國語片在台灣後殖民初始時期的發展。[6] 洪國鈞2011年在其也是六章的專書，*Taiwan Cinema: A Contested Nation on Screen*，花了一整章的篇幅討論台語片在台灣電影中的位置。[7] 洪國鈞藉由白克的《黃帝子孫》（1956），[8] 透過影片的戲曲及寫實元素，探討台語片為何可以視為台灣電影的初始。洪國鈞描述了台製（台灣省電影製片廠）的《黃帝子孫》如何開展了本土的電影製作，電影如何成為國民政府在台灣的國族宣導媒介（Hong 45）。本文認同洪國鈞的論點，並且希望強調，台語片在1950年代中期後的活絡的確是台灣電影戰後的啟動鈕，而台語片1960年代的豐富則是奠定了台灣電影本土製作的局面。[9]

6　葉月瑜強調，台灣電影的初始不只是台語片、國語片的並行，也是商業／政宣、小製作／大製作的並行；葉也以artisanal（手工業，也有小而美的意涵）稱呼台語片製作。

7　洪國鈞專書的第二章，"Cinema among *Genres*: An Unorthodox History of Taiwan's Dialect Cinema, 1955-1970"，也分析了台語片喜劇《王哥柳哥遊台灣》（1958）及通俗劇《高雄發的尾班車》（1963）；最後洪國鈞透過《台北發的早車》（1964）提及Andrew Higson對國族電影的分析，強調台語片的本土性及跨國性超越國族性的論點（33-63）。這種強調影片的跨國性也是Jeremy Taylor分析廈語片時所採取的態度。王君琦也是以跨國華語電影的框架來研究台語間諜片（119-145）。

8　白克祖籍廣西，生於廈門，畢業於廈門大學，1945年來台。白克從1955至1961年，拍過至少九部台語片（數部影片是雙聲、三聲帶）；1957年改編自社會新聞的《瘋女十八年》是白克當年叫好又叫座的台語片。白克1962年白色恐怖入獄，1964年死刑槍決，葬於回教公墓。黃仁編著的《白克導演紀念文集暨遺作選輯》對白克的台語片有簡要的陳述。呂訴上在《台灣電影戲劇史》也論及《黃帝子孫》，並強調此部影片「起用呂訴上訓練的台語劇團的許多省級演員，養成台語片早期的重要活躍份子」（43）。

9　洪國鈞的專書，其台語片的章節，末尾做了如此的結論："the legacy of generic diversity and aesthetic flexibility of dialect cinema would be key elements that helped Mandarin-language cinema to take flight in the 1960s"（Hong 63）。換句話說，戰後的局面促成了台語片的產生，台語片的發展促成了國語片的起飛。李天鐸1997

台語片是活潑又包容多種類型的電影。若專注於過去的時裝台語片，其最引人的特色常常是，故事中的女主角總是命運坎坷，難以尋得幸福；女主角艱辛的歷程就是電影催淚的法寶。此類的台語片，黃仁在其書《悲情台語片》中甚而將之歸類為「命薄如絲的女性電影」。相對地，此類影片男主角的呈現較為虛弱；[10] 男主角關愛女主角，但毫無能力改變、扭轉他倆命運中的各種險惡。這種「苦命女」與「無能男」的組合是台語片多年的主軸，也是為何台語片會被黃仁定為是一種帶有「悲情」調性的電影。[11] 本文希望藉由這「無能男」的性別元素，[12] 透過電影史、類型、作者的方法，來審視1960年代的台語片，凸顯它們亮眼的電影敘事，並在現今一個懷疑經典的時代，嘗試拓展經典台灣電影的內容。

　　《錯戀》、《台北發的早車》、《危險的青春》橫跨1960年代，方便思考「無能男」做為一個分析元素所能帶引出的個別影片內涵。探究林摶秋的《錯戀》，可看到相當犀利的無能男呈現，及台語片苦情女經驗裡難得又美好的女性情誼。透過梁哲夫的《台北發的早車》可審視男性面對都會時的殘弱，及女性與城鄉的關聯。1960年代末，辛奇的《危險的青春》則為都會的無能男及苦命女找到出路，以青春個人破解了通俗劇台語片悲情的環套。

年也曾如此觀察：「六〇年代是台灣電影業的轉捩點」（127）。

10　台語悲情片中這種「陰盛陽衰」的現象也反應在演員片酬上：「當時價碼一部片金玫一萬，石軍六、七千」；若是簽約基本演員，「金玫二萬，石軍一萬五」，參見鍾喬主編《電影歲月縱橫談（下）》（台北：國家電影資料館，1994），頁636。

11　黃仁以「悲情」定調台語片，不只顯現於其書名及影片歸類，對於台語片的發展，也強調其坎坷的歷程；黃仁在《悲情台語片》中亦陳述：「台語片以悲劇擅長，與民族性長期壓抑有關」（51）。張英進也以「悲情」來探討台語片。當然，若以整體的台語片來看，台語片其實不怎麼悲情（想想早期的《大俠梅花鹿》、王哥柳哥系列、間諜片、武俠片《三鳳震武林》等等）。

12　以男性（男性氣概）角度分析華語電影，2005年香港出了專書 *Masculinities and Hong Kong Cinema*，書中沈曉茵的文章處理了台灣男性在香港1990年代電影裡的樣貌。

一、《錯戀》與入贅男

留學過日本的林摶秋（1920-1998），1957年在緊臨桃園的台北縣鶯歌創建了湖山片廠。1960年，繼《阿三哥出馬》（1959）及《嘆煙花》（1959），林摶秋執導了由張美瑤擔綱的《錯戀》（又名《丈夫的祕密》）（林盈志，〈天生麗質〉63）。[13]《錯戀》是玉峰影業公司發行的第三部影片。當年電影海報如此宣傳這部台語片的經典：「台語社會警世家庭倫理愛情大悲劇巨作」。

歷史學者吳密察1994年談及林摶秋，將他放入台灣近代知識份子的框架中觀察，認為他的作品都會觸碰到「如何去除封建性，及如何把台灣近代性導入進來的問題」（張秀蓉、石宛舜 32）。[14] 吳密察也觀察到，那年代的作品，其近代性是表現在男性追求近代愛情上，並提醒，台灣那時流行歌或電影，描寫近代愛情的地方、場所就是 Sakaba（酒場）（張秀蓉、石宛舜 14）。導演林摶秋的訪談中確實提及，他剛從日本回台時，「很受彼時的文化仙〔文化人／前輩〕的照顧」，會跟著四處跑，譬如到南部的藝旦間（石宛舜，〈戲劇的氣味〉25）。林摶秋年輕時對藝旦間的觀察也確實顯現在他的作品中：在《嘆煙花》、《錯戀》、《五月十三傷心夜》（1965）、《六個嫌疑犯》（1965），酒家都是故事發展的重要場景。《錯戀》女主角就是掙扎在酒家的悲情女。雖說《錯戀》以女性角色為重，以下將先探視電影中的男性來研讀影片，並首先專注林摶秋如何處理男性在酒家的樣貌。

想一想新電影之後的台灣電影，如侯孝賢的作品，的確顯現了男

13　《錯戀》改編自日本小說，竹田敏彥的《淚的責任》（1939）；小說曾於1940年由松竹拍成電影。1961年出版的《台灣電影戲劇史》皆以《錯戀》稱呼林摶秋這部1960年的作品；《丈夫的祕密》是電影拍攝時的暫定片名（working title）。

14　陳睿穎的碩論亦稱林摶秋的《錯戀》為「知識份子型台語片」（36）。

性在酒家追求浪漫愛情的內容；《戲夢人生》（1993）、《海上花》（1998）、《最好的時光》中的〈自由夢〉（2005）都有這種呈現。回頭看《錯戀》，酒家內容特多：由張美瑤扮演的女主角「麗雲」就是一位天真多情、因命運捉弄而難以脫離酒場的煙花女。但《錯戀》裡與酒場相關的男性角色們，林摶秋將他們呈現得齷齪剝削或輕浮幼稚，毫無追求近代愛情的浪漫。麗雲的初戀情人「勝烈」等於就是她的皮條客，向她索錢、逼她下海。勝烈擁有麗雲的痴心，卻毫不遮掩地與其他女伴上床，還邀麗雲來「三人組」。勝烈得知麗雲育有他的小孩，也毫無負責撫育的表示。勝烈顯然是《錯戀》裡的壞男人，那麼電影裡的好男人、男主角「守義」呢？守義（張潘陽飾）與麗雲曾是一對戀人，但他倆發生感情的地方不在酒家。當守義確實光顧酒家時，電影呈現的是男人的醜態：酒客醺醉唱喝、對酒女霸王硬上弓。而守義在酒家，看似英雄救美，實際是懦弱地與麗雲發生一夜情，使悲情劇因麗雲懷孕而繼續發展加溫。

　　換言之，《錯戀》裡的酒場看不到浪漫，沒有近代愛情。男人在林摶秋的酒場所顯現的是他們的強勢及弱勢。酒客流氓光顧酒家交際、消愁、發洩；勝烈在酒家向麗雲展示他的強勢，守義則洩露他的弱勢。勝烈與麗雲多年不見，重逢後，追到酒家，看似又想靠麗雲吃軟飯。《錯戀》有意思的是，它常藉由男性的醜態顯現女性的情誼、情操。麗雲被勝烈追逼，她的酒女同事聰明地娛樂盯梢的流氓來幫她脫身。麗雲懷孕後，照顧她的是她板橋的酒女同事「碧珠」；當麗雲因病臥床、走投無路，碧珠用她酒女的手腕及關係連絡到守義，幫忙解圍。守義在《錯戀》裡是個入贅男，[15] 本姓陳，後從妻姓，改姓林。若說台語片常見「悲情女」、「苦命女」，那麼守義可說是台語片常浮現的「苦悶男」。林摶秋繼《嘆煙花》後，續用秀麗的張美瑤擔任《錯戀》女主角，但沒續用《嘆煙花》英俊的林龍松（凌雲）擔

15　《錯戀》裡男主角「入贅男」這個身分是承繼日文小說的內容。

任男主角，[16] 選擇的是外貌較「弱勢」的張潘陽，如此強化了入贅男守義的一種閹割味。《錯戀》在男主角身分外貌上如此選擇，在劇情上更安排守義與麗雲談戀愛、倆人突然被勝烈及夥同的小混混干擾，戀人倆面對威脅，是麗雲用身體保護守義，避免他被揍，再度凸顯了守義的軟弱無能。[17]

　　在1994年林摶秋座談會裡，吳密察提出台灣文化裡的酒場與近代愛情，張昌彥則提醒，林摶秋喜好重疊回憶／記憶的電影手法，同時也是一位重視描寫人性情感的導演（張秀蓉，石宛舜 33）。林摶秋喜好的重疊回憶技法在《錯戀》裡是使用在守義身上。[18]《錯戀》進行了四個回憶／倒敘，都發生在影片的前三十分鐘內。第一個倒敘就是重疊回憶，近乎四分鐘：守義回想過去與麗雲的戀情，戀情裡麗雲追述她與勝烈的初戀，然後回到守義麗雲戀情，再回到守義的現實／時。《錯戀》前段中的多個倒敘，它們除了幫忙交代角色們的過往，還使守義看來是個沉溺在過去的男性。《錯戀》將守義回想過去與麗雲窮於奔命交替呈現；換言之，當麗雲到處奔走、苦於生計，守義則陷溺於過往、欠缺行動力。當守義跳脫回憶，他的「行動」止於向麗雲承認自己沒勇氣、向秋薇賠罪表示慚愧。《錯戀》不只在影像、劇情上顯現男性虛弱（守義的長相、行為、身體語言、話語發聲），在敘事時空上也建構此一特質。

　　相對於男性，《錯戀》中的女性較為正面。我們若專注《錯戀》中「命薄如絲」、苦命的酒女麗雲，大概會認同「悲情台語片」這樣的印象；但我們若轉注《錯戀》的第二女主角「秋薇」（吳麗芬

16　林龍松也曾主演《大俠梅花鹿》（1961）；後來到香港發展，改名凌雲，在邵氏主演過文藝愛情片《紫貝殼》（1967）及《早熟》（1974），也演過多部武俠片。

17　王君琦分析六〇年代華語電影曾提醒，文藝片的男主人公的典型常是「溫吞感性的公子哥兒」（215）。

18　林摶秋在《六個嫌疑犯》設計了更多的重疊回憶，令人暈眩。

飾），則會偏向王君琦所提醒的「悲情以外」的台語片觀察，注意到台語片中的苦情女有著多樣的潛能（王君琦，〈悲情以外〉4-19）。秋薇是獨生女，擁有家產；經舅舅做媒，招贅守義，對入贅丈夫溫柔親愛。秋薇與麗雲是中學同學；麗雲落難，秋薇溫暖相助，首先就將婚戒摘下給麗雲變現救急。對於這麼一位養尊處優卻心地和善的第二女主角，電影賦予她的「悲情」是讓她身體「無能」、難以懷孕。《錯戀》令人訝異的是它如何處理秋薇不孕、麗雲懷孕這僵局。

僵局是由秋薇聰明地打破。悲情劇中，禍總是不單行，麗雲懷孕又患得心臟病；碧珠連絡守義，後者無能為力，請太太秋薇來醫院想辦法。麗雲昏迷中透露懷有守義的小孩；守義向秋薇賠罪，之後便近乎無言無聲。長輩想要強勢介入，舅舅勸秋薇快快「擺平」麗雲。電影此時將舅媽納入鏡頭，還給了她一個特寫；舅媽望著舅舅，一臉不屑，表情顯示「男人都一樣」的蔑視，口中唸著，「妳舅舅以前也有一個」（小老婆）；並向秋薇諷刺地說（甚而有點幸災樂禍？），守義「對別人有情，對妳也才有情，妳了解一下才好」。舅媽顯然是一位了解父系結構，與之犬儒共存的女性，並願意提醒秋薇現實的男女法則。秋薇最後不顧舅舅、舅媽反對，堅持將守義和麗雲的嬰孩報為己生，立為長子，取名「忠信」。秋薇不顧舅媽嘲笑「小老婆的兒子竟當長子」，強調「林家的財產是我的，誰有權力來計較？」溫柔的秋薇掌握並發揮手中的資產，駕馭法律，闢出了一條「大家才能幸福」的路：林家有後，秋薇仍舊是太太，守義成為心存感激又愧疚的入贅丈夫，麗雲成為「肚子借人生子」的女性友人。秋薇是同時代台語片中少見的聰慧「傳統」女性。[19]

《錯戀》終尾大家都幸福了嗎？《錯戀》的結尾是放在圓通寺。碧珠、麗雲帶著兒子在圓通寺與秋薇、守義及寶寶巧遇；大家寒暄、

19　陳睿穎的碩論認為秋薇與守義的婚姻發展，「在台語片通俗劇中可謂空前絕後」（33）。

告別後，麗雲自憐地說，「肚子借人生子，就是我」。電影若如此結束，可說是半個大團圓，但《錯戀》似乎堅持要給個全盤大團圓。結尾，勝烈也出現在圓通寺；改邪歸正的勝烈與兒子相認，與麗雲一家團圓（碧珠變成尷尬的第三者）。[20]《錯戀》宣傳是個「大悲劇」，卻給了個大團圓，而整部片子仍帶有淡淡蒼涼味，也許就在於結尾發生在圓通寺，一個北台灣少有的尼寺，散發著一種佛式慈悲。

雖說《錯戀》裡看不到吳密察提出的酒場近代愛情──看到的是資產至上的近代現實──但林摶秋的確是那時代台灣的知識份子，且喜以酒家做為思考封建、近代性問題的場域。1943年編導過《閹雞》、《高砂館》的林摶秋，透過這些劇作，表現了他（與那時的文化人張文環、呂赫若）對於台灣的時代處境、男性困境所做過的深思。[21] 1959年林摶秋轉向電影，初嘗試文藝片便選擇了張文環的《藝旦之家》，改編成《嘆煙花》，藉由張美瑤所飾的悲苦藝旦呈現社會的多樣層面。林摶秋在他1960年的《錯戀》對台北酒場的呈現相當精闢；我認同香港影評人羅維明的評斷：《錯戀》是台語片的傑作、台灣影片的珍品（47）。如此認定，不只是因為《錯戀》在通俗倫理劇的模式中做到了犀利的社會觀察，《錯戀》還嘗試了許多電影技巧、鋪陳了精確、耐人回味的影像細節。

羅維明在1993年便點出《錯戀》中令人讚賞的鏡頭調度及精彩的單鏡場面（47-48）。1994年在電影資料館的林摶秋座談會，黃玉珊則強調林摶秋電影對底層女性的同情（張秀蓉、石宛舜 35）。2001年，如同羅維明，廖金鳳也注意到《錯戀》裡令人眼睛一亮、麗雲在松山的那個單鏡場面，並如此形容這個鏡頭：酒女們「由遠處走向等在車內的恩客。林摶秋以固定於車窗視野的鏡頭，持續捕捉她

20　碧珠的狀態有如英文的 odd wo / man out（落單、格格不入）；《錯戀》裡有著各式「三角關係」、同性情誼、異性情感，多樣又充滿可能。

21　對於林摶秋的出生、留學及劇場歷程可參考石宛舜專書《林摶秋》（2003）。

們走近車子，在一個鏡頭裡創作戲劇化的效果」（114）。換句話說，這個固定單鏡是個景深長拍（deep-focus long-take），也是羅維明所說的「典型威爾斯式的縱深手法」（48）。[22] 此類長拍前景大、景深，因為是長拍，鏡頭持續，縱深處「有戲可看」。對於這個固定景深長拍，羅維明的描述較細緻：

> 前景兩個流氓在車內靠在椅上吊起二郎腿，而張〔麗雲〕及好友身影在另一邊窗框自遠而近、自小而大的奔過來，然後彎下身靠在車窗框，懇求兩個流氓改日再見；那重重的框架、那彎腰的姿勢、那委屈的感覺，便無言地給形象化出來。（48）

這個持續三十三秒的鏡頭內容還不只如此；它巷頂深處「後景」站著抱著麗雲兒子的幫傭，讓人看到麗雲赴酒場的背景；中景男性路人走過，還有左鄰孩童們的觀望，呈現《錯戀》裡常有的陌生人眼光。

《錯戀》裡陌生人喜好的就是看麗雲的「好戲」。影片開頭，麗雲在醫院向秋薇哭訴求助；這兩位女性在窗邊同感辛酸，身後就有男人走過探頭，秋薇將之瞪離。另一場景，麗雲走向勝烈住處，與走廊中蹲著開伙（生炭火）的男鄰居點頭，之後就是難堪地目睹勝烈與人共床，繼而倒臥勝烈胳下、忍受他的暴力淫威；而我們可想像，男鄰居可能就在門外偷窺旁聽。喜好偷窺的不只是男性；《錯戀》裡的女房東聽到麗雲房內有吟聲，以為有「好戲」可看，一臉獰笑，發現是丈夫在非禮麗雲，快快狠狠地將發高燒的麗雲痛打、趕走。電影後半部，懷孕的麗雲在板橋屋內向碧珠訴說絕望，林摶秋安排窗外路人往

22　王君琦在其英文論文注意到《錯戀》也運用了表現主義、黑色電影打光及西洋 gangster（黑幫）影像符碼（Wang 97）；這篇英文論文對台語片更深更廣的觀察調整了如張昌彥主要以日本電影來比擬台語片的模式（50-64）。王君琦一再傳輸加大台語片研究框架的立場（王君琦，〈從二元性走向多樣性：台語片研究的意義〉80-83）。

來，對屋內的絕望漠視無感。1993年羅維明曾表示，《錯戀》「故事的曲折許多時真教人瞠目結舌」（48），並對團圓結局不滿，認為影片道德力量表現不足。現今2017年看《錯戀》，關注它的畫面調度、單鏡場面，它的窗框、走廊、巷子畫面設計，則可觀察到，對比大環境的冷漠，影片烘托了女性情誼並表達了對底層女性的同情。《錯戀》更是藉由秋薇，考量了對應父系結構的方法。

　　1994年黃玉珊觀察林摶秋電影：「他跟當政保持距離，可是又得將事實描寫出來，所以他採取這樣的折衷方法，不直接尖銳點明，而是間接透過下層階級的女性敘述他們的不平」（張秀蓉、石宛舜36）。[23] 林摶秋的《嘆煙花》、《錯戀》、《五月十三傷心夜》都有藉由下層階級女性來說故事的設計。這種「女性發聲」，《錯戀》裡還有更具體的發揮：《錯戀》在聲軌配上了強而有力的女聲旁白。這旁白除了可說是林摶秋透過女生／女聲敘述的另一例證，它也幫忙轉換時空，評論劇情（有如過往的「辯士」）：女聲旁白會對情境及角色們表示同情、表示責備。林摶秋認為通俗劇是「讓你會流眼淚的，哭得越兇越有人要看」（石宛舜，〈戲劇的氣味：林摶秋訪談錄〉23），而《錯戀》的女聲旁白就是烘托劇情、讓它大眾化的電影技法。刊登於1994年《電影欣賞》的林摶秋訪談，林導演對1960年拍出《青春殘酷物語》及《日本夜與霧》、日本新浪潮的大島渚作品有如此的看法：「這樣的電影敢有好？他們的電影我看起來沒戲肉、沒場面，實在說，看不太懂。電影不就要作一個讓人能感動的，就是我剛才說的要大眾化」（石宛舜，〈戲劇的氣味〉26）。台語片是追求

23　現今，研究1960年代台灣電影與「當政」、時代關係，已有多篇論文：例如，Taylor 在 *Rethinking Transnational Chinese Cinemas*（2011）便分析了過去廈語片與台語片在冷戰時期的運作；三澤真美惠的〈1960年台北的「日本電影欣賞會」所引起的「狂熱」和「批判」〉（2014），針對台灣在1960年對日本電影的反應也有分析；蘇致亨的《重寫台語電影史：黑白底片、彩色技術轉型和黨國文化治理》（2015）對於台語電影與當代黨政關係有所探討。

流行、大眾化的片種；《錯戀》是這片種中的一部台語家庭倫理愛情通俗劇，是1960年台語文藝片的經典。[24]

二、《台北發的早車》與盲眼男

《錯戀》中難以生產的秋薇體現了資產女性弔詭的「全勝」：掌握資源、駕馭法律，不考慮接納麗雲做丈夫的小老婆、拒絕「三人一起共同生活」的封建婚姻，但接手麗雲與守義的寶寶（還借以提醒丈夫要「忠信」）、解決林家子嗣問題（拒絕舅舅將嬰孩送入孤兒院的提議）、得到入贅丈夫的感激及臣服。對於秋薇的優勢，王君琦在她中英文的論文中都提議，《錯戀》裡的秋薇得到麗雲「禪讓」、秋薇的幸福是麗雲的成全。[25] 我倒認為，悲情的麗雲是實際又無奈地交出、讓出了寶寶，成全了秋薇的「近代家庭」，但對重逢的守義有點避之不及，對於缺乏勇氣又結了婚的守義沒有回收佔有，也就沒有禪讓的意思。《錯戀》結尾差點沒結束在碧珠、麗雲及兒子的女女「摩登家庭」組合；勝烈末尾的出現有其必要，如此故事才能在最後幾秒內重現血緣正統的傳統家庭、完成大團圓。《錯戀》裡不論是近代家庭或傳統家庭，其中的男性都是虛弱的，而弱勢男一再出現在台語片

24　《錯戀》的「經典性」或許可由「大眾經典」的角度認知：美國影評人 Pauline Kael 曾以「淺薄作品、淺薄經典」來定位威爾斯的《大國民》（1941），強調《大國民》之所以是部「大眾經典」源自於它的通俗、令人興奮又耐久的風格及所提供的通俗娛樂（6-7）。Kael 在書中文章 "Raising Kane" 稱《大國民》為 "a shallow work, a *shallow* masterpiece"，"*Citizen Kane* is a 'popular' masterpiece"，與那時代的 *Rules of the Game*（1939）、*Rashomon*（1950）、*Man of Aran*（1934）是不同種的作品。此種肯定電影的大眾、通俗性的文章，以班雅明的 *The Work of Art in the Age of Mechanical Reproduction*（1968）最著稱。

25　王君琦在〈現代愛情與傳統家庭的倫理衝突：從台語電影家庭倫理文藝愛情類型看 1950-1960 年代愛情、婚姻、家庭的道德想像〉及她的英文論文 "Affinity and Difference between Japanese Cinema and *Taiyu pian* through a Comparative Study of Japanese and *Taiyu pian* Melodramas," 都注意到台語片裡的女性情誼（solidarity）（91）；筆者認為《錯戀》裡較多女性 solidarity，較少禪讓。

的「大悲劇」中。

　　《台北發的早車》就是1960年代受矚目的台語大悲劇。這是1957年來台、出生於廣東台山的梁哲夫（1920-1992），在「空前大悲劇」《高雄發的尾班車》（1963）大受歡迎後，再度與賴國材的台聯影業公司合作，推出的「又一超特大悲劇」（當時的宣傳廣告詞）。兩部影片顯現了那時台語片在電影市場上的活絡，也表現了梁哲夫對於台灣南北差異、城鄉發展的觀察。《台北發的早車》是由《尾班車》的白蘭及陳揚再度擔綱的台語片；當時宣傳海報強調悲情，並邀天下有情人「同聲一哭」。梁哲夫不只擅長催淚片，還喜好嘗試各種影片類型：《火葬場奇案》（1957），《添丁發財》（1958），《羅小虎與玉嬌龍》（又名《臥虎藏龍》，1959），[26]《泰山與寶藏》（1965），《間諜紅玫瑰》（1966）。梁哲夫也是一位「多語」導演，拍過粵語片、台語片、國語片，如《苦海鴛鴦》（1956粵語），《目蓮救母》（1968國語）。《台北發的早車》則是台語的「大悲劇」、台語催淚片中的代表性作品。

　　《台北發的早車》，一部九十多分鐘的片子，就包含了三種劇情——農村樂、都會沉淪、法庭劇。劇情內容看似誇張多樣，其實已具有社會寫實的內涵，表現了那時代社會新聞經常報導的毀容事件。[27]影片充滿著敘事性的影音內容，相當飽和，甚而奔放。梁哲夫的電影敘事可說是「為達目的不擇手段」：倒敘只用在開頭，不用來收尾；胖胖鄉村男女開頭帶來喜感，接續功能微薄消失；剪接執意、誇張，有時只求一時感官效果（男孩哭喊，製造男主角受暴「錯覺」，男孩

26　根據陳儒修的研究，《羅小虎與玉嬌龍》是第一部台語武俠片（107-113）。

27　舞女遭毀容是台語片時代的一個社會現象及問題，報紙有非常多的報導。1956年《中國時報》有如此的新聞：「今後對毀容案 從嚴訴追處刑」（1956.04.24，第4版）。到1965年《中央日報》仍有如此的刊載：「邇來的毀容事件，猶如進入了颱風季節」（1965.07.16，第8版）。報紙常出現聳動的標題：「牆花驟遭暴風雨 惡漢導演風塵劫 賺騙妓女・人財兩得 口蜜腹劍・辣手毀容」（《聯合報》1960.02.16，第3版）。

與故事毫無關係）。這種強勢、「花腔」式的、通俗劇滿溢式的敘事（excess），在影片的音樂設計、音像部署上發揮得最為具體。

Jeremy Taylor 的研究，*Rethinking Transnational Chinese Cinemas: The Amoy-dialect Film Industry in Cold War Asia*，提醒了歌曲、歌台、廣播與 1950 年代開始興盛的廈語片的關係，凸顯了音樂與廈語片宣傳、接收的密切關連。[28] 台語片承接了這種對歌曲的倚賴。王君琦在〈悲情以外〉分析了歌曲在個別台語片的功能；文章並點出，歌曲〈意難忘〉在《台北發的早車》出現了七次，帶有多層的「追憶」功能（16）。[29]〈意難忘〉在《台北發的早車》強力放送；開頭有它，結束有它，且都全曲放送；有國語版、台語版；有銅管版、弦樂版、竹笛版。〈意難忘〉就是《台北發的早車》的主題曲；《台北發的早車》也順應台語片配樂相當混雜的風貌，影片還有許多其他歌曲（包括西洋曲調、國語歌）。[30] 前段有整曲的快樂農村歌（〈鄉村夜曲〉），製造純真農村的短暫印象。中段，穿插男女內心旁白後，影片在台北車站放置了男女輪唱的〈台北發的早班車〉；[31] 這混血歌的播放，畫面下方配上了歌詞，方便地透露、強調男女主角的情緒（打

28　世界許多地區的電影，有聲片的起始及電影的普及都與音樂歌曲關係密切；如美國的 *Jazz Singer*（1927）、中國的《歌女紅牡丹》（1931）。從汪其楣在 2010 年所編的《歌壇春秋》裡，慎芝、關華石的手稿可一窺 1949 年後歌曲與初始台灣電影的關連；書中關華石談了那時「西門町音樂場」及「台灣早期的歌場」的樣貌。

29　〈意難忘〉改編自山口淑子（李香蘭）的〈東京夜曲〉；國語版由慎芝譜詞，1960 年代初，美黛灌錄唱紅；台語片充滿著這種「混血歌曲」。對於〈意難忘〉與台語片的淵源亦可參考李志銘，〈台語片時代曲：兼談我所收藏台語電影歌謠黑膠唱片〉（12-19）。

30　例如，周藍萍國語的〈回想曲〉以重編舞曲面貌出現在《台北發的早車》。周藍萍參與了早期台語片的配樂工作，如李行的《王哥柳哥遊台灣》（下集有周藍萍作曲的〈美麗的寶島〉）及唐紹華的《林投姊》（1956）。周藍萍對台語片的配樂可能還更廣（沈冬〈「篤定賺錢」：由一則新發現的史料看周藍萍與台語電影〉20-23）。

31　〈台北發的早班車〉改編自 1950 年代日本歌曲〈羽田發 7 時 50 分〉，最初由葉俊麟填詞，洪一峰演唱；梁哲夫電影重新填詞，郭金發、張淑美幕後演唱。

歌詞的方式也示範了早在六○年代就存在的KTV／卡拉OK式的操作）。[32] 台北車站第一月台片段之後，往下就是近乎五分鐘、啟於夜總會的豐滿音像部署片段；這不只是影片關鍵的劇情轉折片段，還表徵了台語片通俗劇式的樣貌。

　　白蘭飾演的女主角「秀蘭」在台北車站，在〈早班車〉的歌曲中，沒能追回陳揚飾演的男主角「火土」，心想回鄉，決定向董事長（陳財興飾）辭去舞女的工作。代表著「有錢好色男」的董事長當然不會輕易放人。影片大致四十分鐘處，「第一大飯店」內，夜總會全是男性樂手的樂隊吹奏著〈意難忘〉，穿著花朵圖案洋裝的秀蘭，坐著被三個男性包圍、灌酒。影片凸顯喇叭樂器，再轉接火土鄉下竹笛（傳達著城鄉間的張力）。秀蘭的醉態及三個男性的邪獰面容，簡要地告知，秀蘭即將失身；不同調性的〈意難忘〉及雷聲表達著事件中的激昂、感傷。夜晚下雨打雷，雨聲雷聲伴隨著董事長皮鞋踏踩白色花朵；影音明白告知，畫外進行著「辣手摧花」。秀蘭在飯店內被侵犯，影片是用樂隊吹奏扭扭舞曲來表現；夜總會裡的男女忘情扭動、舞步熟練；激昂的樂隊畫面轉接雨中抖動的喇叭狀花朵，秀蘭床旁煙灰缸上點著一根煙。長達兩分多鐘的樂曲片段（沒有對話、歌詞），以董事長「別傷心……以後，我會更加疼愛妳」的話語終結；接續，秀蘭揮打兩巴掌；秀蘭失身片段以董事長淫笑、「享受」巴掌的表情結束。

　　《台北發的早車》就是以這種誇張、討巧、通俗、「俗而有力」的電影語彙說著「大悲劇」故事。[33] 1960年代台語片中的催淚片，連

32　Taylor的研究告知，當年廈語片中的摩登歌曲通常都配上字幕，但對話無字幕，此種設計仿製香港的國語片（90-91）；此種歌曲字幕，早在1930年代中國的有聲片便出現，如《馬路天使》（1937）。

33　梁哲夫的催淚片或許濫情，但並不見得粗糙；例如，洪國鈞分析《高雄發的尾班車》注意到了片中圓形物件的構圖（如各式輪子、鐘錶等）與敘事的關連（Hong 57-58）；洪國鈞也以sophisticated compositions（講究的構圖）形容《台北發的早車》的場面調度（Hong 60）。

角色們本身都會感嘆「我們怎會這麼命苦」；而坎坷命運大多集中在像麗雲、秀蘭如此的女主角身上。台語片中女主角們的悲情，常與她們的美麗及能動性連在一起。台語片喜好借用女性敘說台灣的城市故事；城市的誘人、光鮮、剝削、無情都可透過女主角的臉容、身體、命運表現出來。秀蘭從鄉村坐火車到台北，人也亮麗地改頭換面，加入夜總會舞女陣容，後又悲慘毀容，終結在冷峻的看守所大牆外。《台北發的早車》更以秀蘭面對鏡像的演變及美醜兩張畫像凸顯她的城鄉經驗、城市歷程。

《錯戀》裡的麗雲面容姣好，管區警察馬上判斷她是「酒女」，麗雲也以此身分穿梭在台北、萬華、松山、板橋；麗雲的行動好似串連了大台北、顯現台北的擴延。比起台北酒場的麗雲，《台北發的早車》的秀蘭，其行動空間更廣泛，從南到北，從鄉土、酒色、到法律。《台北發的早車》除了音像鋪陳俗而有力，女主角陷入苦命也「毫不猶豫」（同時顯現男主角的退縮無力）。台語催淚片的力道弔詭地發生在女主角迎向誘魅都會、悲慘命運的義無反顧。秀蘭在鄉下就表現對新事物的好奇，問意圖為她畫像的寫生油畫家什麼是 mo-de-lu（「模特兒」的日式／台式發音）。為母親還債，秀蘭敢於到城市闖蕩；一到台北，秀蘭就進入 New Taipei 現代都會建物的畫面中；穿上旗袍、洋裝進入 Night Paris 夜總會工作；腳蹬高跟鞋出入 Overseas Club。[34] 秀蘭穿梭在董事長、李經理及舞廳的男客間；後來獨自站立、面對全是男性主持的法庭；上訴過程中，拒絕自我辯護，甘願接受無期徒刑的判決。

台語催淚片中的女性，她們的美（或說性感）及苦命就是推展劇情的動力；台語片的苦命女是很有動能及力氣的；相對地，催淚片的

34　New Taipei, Night Paris, Overseas Club 都是具體出現在電影畫面的英文招牌字樣，影片不做字幕解釋。對於台語片中女性的能動性及趨近現代性，王君琦以「女性、城市、現代性」在其論文中亦有探討（230-235）。

男主角，功能虛弱，主要烘托女主角的紅顏薄命。王君琦的〈悲情以外〉分析了三部台語片；文章觀察《羅通掃北》（1963）及《舊情綿綿》（1962），提出前者男性角色的「吸睛」功能薄弱及後者男主角虛弱的行動力，對於《台北發的早車》則點出火土是個「陰性化的男性角色」。王文觀察，火土「比秀蘭更常處在追憶狀態」：火土以橫笛吹奏〈意難忘〉就是他處在追憶狀態的視覺與聽覺表徵（16）。換句話說，《台北發的早車》讓火土以〈意難忘〉處在追憶狀態，就如同《錯戀》以層層回溯／倒敘呈現守義陷溺在過往；兩片皆以電影語彙凸顯其男主角行動力的薄弱。

　　《錯戀》以入贅男的身分做為削弱守義陽剛氣概的技法之一；《台北發的早車》雖有面容身材皆陽剛的陳揚，影片還是逐步利用多種設計折損火土的男性氣概。首先，秀蘭母女遇到困難，親近鄉田的火土生財無方、束手無策。秀蘭北上賺錢；火土之後到台北，意圖將秀蘭接回家鄉，但面對秀蘭外表亮眼的改變、城市的強勢，火土感到自卑、變得退縮消極，縱使內心慾求秀蘭，最終留個便條、不告而別、負氣離去。當秀蘭的母親表達強烈思念女兒、勸火土不要「賭氣」；火土再次北上，忍受都會的羞辱，處處碰壁，街頭賣報尋找秀蘭，絕望時在屋內吹笛。當秀蘭火土這對有情人重逢，決定搭「早班車回去」，電影讓董事長的打手、城市流氓將「鄉下小子」毒打一頓；火土因而失明，更加喪失行動力，只能在床上吹笛。火土的失明導致這進城的鄉下小子面對都會處處跌撞，在電影的後三十分鐘片段——秀蘭行殺董事長、身受監禁、以燒毀的臉容面對法律法庭——無能扮演任何角色，只能盲目無言地在街頭吹笛賣藝，接受城市的施捨。

　　「超特大悲劇」《台北發的早車》，如同《錯戀》，結尾調和悲情，讓情人倆在看守所大牆外再度重逢：火土眼盲跌倒，秀蘭容毀自稱「鬼婆」；火土承諾「我會等你」，獄吏宣布「時間到了」；電影以女聲唱出〈意難忘〉、秀蘭行走長長入監路結束。

按照電影敘事結構的慣例，若以倒敘開頭，通常會以抽出倒敘、回歸現時收尾。《台北發的早車》以畫家的倒敘開頭，但沒有回歸現時的收尾。如此的設計，除了可讓觀眾拭淚離場，可能還有讓影片尚未完結、「吊人胃口」的商業考量，含有那時代台語片「賣座則連續」的拍片邏輯。[35]《台北發的早車》在電資館的拷貝，末尾在整曲台語的〈意難忘〉中，打出了如此的字句：[36]

此恨綿綿無絕期，情意難忘生離別
以後的秀蘭命運，火土的前途如何？
故事發展如何？請看下集完結篇

《台北發的早車》在許多資料中都會加標為上集，但現有的影片資料中卻找不到下集。當時下集已經拍出來了嗎？[37] 秀蘭與火土的故事還能如何發展？秀蘭容毀、火土眼盲，若多年後重逢，還能如何更加悲慘、超越上集的「超特大悲劇」？難道會發展為感人團圓劇？

根據《台語片時代》所收錄的1992年梁哲夫訪問稿，那時《台北發的早車》曾在高雄中正文化中心的「台語經典名片大展」中放

35　「賣座則連續」最著名的應該是李行台語的王哥柳哥系列：《王哥柳哥遊台灣》（1958）、《王哥柳哥遊台灣》（續集）（1958）、《王哥柳哥好過年》（1961）、《王哥柳哥過五關斬六將》（1962）。電影拍攝一窩蜂現象是商業電影市場的通則；台灣的王哥柳哥系列賣座，香港邵氏追拍廈語的《王哥柳哥》（1959），由小娟（凌波）主演。廈語片也經常「抄拍」、「翻拍」當時的國語片，Taylor 稱之為 copycat movies，例如，《曼波姑娘》（1959）抄《曼波女郎》（1957）（80-81）。

36　豪客發行的 DVD 沒有這些字句。

37　根據葉月瑜的 *Taiwan Film Directors*，《台北發的早車》預告下集的結尾凸顯了當時台語片「多集」（serial）、賣座則連續的特色；葉月瑜也確定，下集從未拍攝（21）。當然，《台北發的早車》也可看成《高雄發的尾班車》廣義上的下集；當初台聯公司就是以「高雄發尾班車的姊妹篇」來宣傳《台北發的早車》。台語片在其黃金時代，報紙上的宣傳廣告有相當的參考價值；林奎章的碩論在這方面做了具體的收集及運用。如，「空前大悲劇」、「又一超特大悲劇」就是當時電影海報及宣傳廣告上的用詞。

映；現場，「為《台北發的早車》感動落淚的觀眾殷殷追問：下集什麼時候放？」訪稿如此回應：「影史浩如煙海，唯作品自證，梁導演作品遺失的豈止一部電影的續集」（國家資料館口述電影史小組 226）。

三、《危險的青春》與飛車男[38]

梁哲夫回憶他的台語片說：

> 《高雄發的尾班車》、《台北發的早車》……一大堆什麼車的，還有《相逢在橋邊》還是《相逢台北橋》，搞得我人都忘了，到底拍過哪部戲我都不記得了。（國家資料館口述電影史小組 232）

梁哲夫在台語片時代，起初三個月拍一部，後來一個月拍三部；同時期有過「沒有十家起碼也有八家」請他拍片的日子（國家資料館口述電影史小組 232）。台山人的梁哲夫，因為拍台語片，逼得半年就會講台語。光在台聯拍的台語片，就「起碼有六十部以上」；在台灣拍了差不多一百多部片子（國家資料館口述電影史小組 232）。相較於梁哲夫，出生台北萬華的辛奇變成是少產的導演，拍片量是梁哲夫的半數，電影生涯出產了五十多部片子；可是，就如同郭南宏、梁哲夫，存留下來的影片實在不多，只有八部與製片戴傳李合作的作品。[39]

38　「飛車男」是指《危險的青春》中騎機車、有阿飛色彩的男主角。
39　黃仁的《辛奇的傳奇》（2005）列了五十二部辛奇作品。存留的八部：《地獄新娘》（1965）、《難忘的車站》（1965）、《三聲無奈》（1967）、《三八新娘憨子婿》（1967）、《阿西父子》（1969）、《燒肉粽》（1969）、《危險的青春》（1969）、《再會十七歲》（1970）。

辛奇（1924-2010）有林摶秋式的文藝素養，也經驗過梁哲夫式的台語片趕拍、一窩蜂時代。辛奇投入過舞台劇，也做過編劇，改編過《雨夜花》話劇劇本，由邵羅輝拍成電影《雨夜花》（1956）。拍片初期改編了張文環小說〈閹雞〉，拍成《恨命莫怨天》（1958）。[40] 辛奇拍過西洋小說《米蘭夫人》改編的《地獄新娘》（1965），[41] 拍過金杏枝中文小說《冷暖人間》改編的《難忘的車站》（1965）。台語片的大製片戴傳李就認為辛奇有涵養，是適合拍文藝片的導演（鍾喬 635-636）。[42] 辛奇也是較受研究界寵愛的導演；黃仁為他編寫了專書《辛奇的傳奇》；林芳玫探究了《地獄新娘》中的歌德元素。辛奇的台語片中，相當受矚目的是辛奇自編自導的《危險的青春》（1969）；[43] 廖金鳳台語片的專書、林奎章及陳睿穎台語片的碩士論文都花了篇幅論述這部片子。廖金鳳欣賞《危險的青春》的構圖；林奎章注意到影片如何在台語「異色電影」中開闢社會寫實空間；陳睿穎則在通俗劇範疇內探討這部台語片對成長、愛情、家庭秩序的演繹。本文將關注《危險的青春》中的機車、性及男性成長，進而凸顯辛奇如何以他的青春片破解台語片的悲情環套。

　　如同片名，青年是《危險的青春》的主角，影片也強調青春的力道、青春歲月中的危險。影片開場以青年男主角「魁元」（石英飾）騎機車載「女友」馳騁，來呈現追求速度及情慾的「危險青春」，同時配合快節奏喇叭音樂，傳達著青春活力及自由（但馬上就破風——機車破胎）。《危險的青春》許多地方都透露了1953年美國黑白片

40　〈閹雞〉是《台灣文藝》中張文環的一篇小說；1943年林摶秋將之編導、搬上舞台。辛奇沒看到舞台劇的〈閹雞〉；辛奇的《恨命莫怨天》是直接改編小說（國家資料館口述電影史小組 126）。

41　《地獄新娘》改編自《米蘭夫人》，編劇是張淵福；影片裡也可看到《簡愛》及《蝴蝶夢》的內容；葉月瑜與戴樂為以 stylish thriller 來形容這部台語片中難得的高質感、有國際風的作品（23）。然而謙虛的辛奇，1991年回看《地獄新娘》，總是說「看了真的臉紅」（國家資料館口述電影史小組 132）。

42　葉龍彥也將辛奇定位為「台語文藝片大導演」（177）。

43　片子開頭列的編劇「辛金傳」就是辛奇。

《飛車黨》（*The Wild One*）的影子；辛奇除了安排機車，還設計男主角有著馬龍白蘭度式的不馴及性感。但《危險的青春》的機車不全然狂野不馴，也不像美式「飛車黨」那麼體制外；魁元的機車雖優游，卻也是經濟體制內的生財工具——魁元是騎機車的送貨員（但會「漏氣」地送錯地址）。《危險的青春》的機車也承載著性的意涵；魁元用它載「女友」，用它勾引、載送他為「高級宵夜店」吸收的少女。如同《飛車黨》，《危險的青春》的機車、機車群常圍繞稚氣女主角，使她驚恐、暈眩。《危險的青春》做為台語片晚期的作品，脫離了過去城鄉、火車式的呈現，沒有倒敘沉溺過往，沒有吹笛追憶；《危險的青春》放大機車引擎聲，專注當下都會。影片中每個角色都有動能：魁元有機車，女主角「晴美」坐計程車，董事長坐司機轎車，老闆娘開敞篷跑車。[44]《危險的青春》雖沒有 mo-de-lu 或 Night Paris，但它的交通工具示範著現代、西化都會的運作。

　　魁元有機車的動能，並希望藉由機車在城市內取得經濟上的攀升。《危險的青春》寫實地呈現勞工男性在都會經濟中的處境及心情——對女老闆忌妒又調侃，對交友市場中女性偏好物質無奈接受，對自我欠缺教育資本感到心虛。影片凸顯勞工男性在性別、經濟及文化資本上的弱勢，但辛奇並沒有將魁元的機車附上《單車失竊記》（1948）式的悲調內容；魁元藉由機車載到了晴美，為宵夜店吸收到新血，為自己增加了經濟來源。魁元的機車不只有動能，還有多種可能，其中最強的就是性的潛能。魁元騎著機車在都會遊蕩、送貨、交友、生財；魁元騎機車到舞場歡樂。過去的藝旦間、酒場、歌廳、酒

44　連女主角母親（素珠飾）的情夫（直接說應該是「炮友」）影片都設計成貨車司機。沈曉茵在〈《南國，再見南國》：另一波電影風格的開始〉，對於電影中的交通有簡要的論述。沈曉茵在〈馳騁台北天空下的侯孝賢：細讀《最好的時光》的〈青春夢〉〉，對於青春、機車、馳騁有進一步的分析。《飛車黨》可說是一部 biker film（機車片？）；美國片的次類型 biker film 或 road movie（公路電影）常透過馳騁、公路講述著一種 road to the self（行向自我）或 journey to manhood 的故事。

店，到《危險的青春》變成了阿哥哥舞場及宵夜店。[45]《錯戀》裡東洋風的酒家、《台北發的早車》裡上海風的舞場，到了《危險的青春》分裂成青春的舞廳及「老闆模樣的老頭」會光顧的宵夜店（廖金鳳 211）。就如同林摶秋及梁哲夫的影片，在這些「歡場」中找不到愛情；《危險的青春》比《錯戀》及《台北發的早車》更進一步，除了藉由宵夜店顯現男性的醜態及透露男性的弱勢，影片中的男性角色更直接談及男性的「六點半」（陽痿）。《危險的青春》的董事長（由《台北發的早車》扮演董事長的同一演員陳財興飾）仍舊有錢好色，但他有錢「無勢」；這董事長性無能。而騎機車、會跳西洋阿哥哥舞的魁元，有青春、有女友、有老闆娘、有晴美。

林奎章將《危險的青春》放在「異色電影」中來探討是恰當的。[46] 黑白台語片《危險的青春》若與那時代中影製作的「健康寫實」國語彩色影片並列，差異立見。例如，白景瑞的《寂寞的十七歲》（1968）壓抑迂迴地呈現少女的情竇初開及性成長，《危險的青春》騎機車的魁元卻是露骨地推銷他的鐵馬：「黑頭車坐下去，心情就會輕鬆」。《危險的青春》充滿著這種暗示性的對白。影片在視覺上也不含蓄；魁元騎著他的黑頭車穿遊在三位女性間、提供服務。辛奇塑造魁元的性魅力，讓他經常裸露上身，不時就撲上穿內衣的晴美（鄭小芬飾）或圍著浴巾的老闆娘（高幸枝飾）。魁元蓋著不同棉被、臥在不同睡床上，顯露青春的慾望，展示肉體的誘魅。《危險的青春》如此大辣辣地呈現情慾，依然能獲得觀眾的認同、同情（或電

45 陳龍廷的〈台語電影所呈現的台灣意象與認同〉點了許多台語片中的場景與台
 灣時代狀態的關連；例如，《王哥柳哥遊台灣》裡台中醉月樓舞廳的西洋招牌與
 1950年代台灣美援文化的關係（97-137）。
46 「異色電影」是林奎章碩論沿用葉龍彥對台語片後期一些作品的稱呼；這些作品
 仿拍日本軟調情色片。「異色電影」也是當時台灣普遍對情色片的稱呼。《危險
 的青春》報紙廣告就有凸顯情色的宣傳詞：「暴露現代青年男女性的問題」。林
 奎章以「異色中的成長隱喻：辛奇的青春文藝片」來探討辛奇的《危險的青
 春》及《再會十七歲》（161-171）。

檢的通過），主要原因應該在於它主角的青春俊美、社經弱勢、及最後正向的抉擇。董事長、老闆娘及晴美的母親都以金錢購買溫情（包養、養男人）；青春的魁元及晴美則是在金錢的交易中被購買，並在如此的買賣中學習、成長。最終，他們的青春成長「危及」了成年人的市儈價值；辛奇也在流行的異色台語片中暗渡了他的社會評論。

本文選擇的三部台語片，故事中父親或強勢父親皆缺席，有的只是舅舅或有錢好色的董事長；母親則不是缺席就是體弱或失責；年輕主角們面對考驗都得獨力選擇、自尋方向。辛奇在《危險的青春》中探討，在一個幾乎是由「淫媒、妓女和老鴇」交織成的危險世界中（廖金鳳 210），年輕的魁元及晴美要如何自處。晴美見識了她母親（素珠飾）「照顧男人」式的情慾，體驗了董事長只要「妳靜靜的，我摟一下」式的無能，清楚地選擇青春的魁元、與他去旅舍。電影將晴美的考驗、成長濃縮呈現在長達五分鐘、近乎無台詞的片段（又一個通俗劇滿溢式的段落）；其間，晴美面對機車黨，之後到診所考慮墮胎。阿哥哥短髮的晴美穿著迷你裙及時髦晶亮的高跟鞋，被機車黨的引擎巨響圍繞，被診所的鐘錶滴答聲、嬰兒哭叫聲、手術室女性呻吟聲纏繞；最終，晴美的心情由紛亂掙扎趨向篤定，獨自做了生命的抉擇，完成了女性自主的成長。

魁元的考驗及成長較為「費時費力」，也是《危險的青春》主要的關切。魁元沒有親人，獨自在都會打拼；他起初認同董事長、老闆娘金錢至上的價值，對於晴美的感情、懷孕毫不在意。電影一度將魁元與老闆娘湊成一對，讓他倆星期天開跑車到開闊的郊外兜風；魁元以為金錢與肉體的結合就是愛情，甚而向老闆娘求婚，換來的是老闆娘的嗤笑及金錢打發。對於魁元初始的愛情認知，電影早有「意見」。若說《錯戀》的配樂古典優雅、《台北發的早車》的配樂偏東洋風，那麼《危險的青春》的配樂則充滿青春流行的美國樂曲。[47] 然

47　例如，若說東洋歌〈意難忘〉是《台北發的早車》的主題曲，那麼強力放送的

而，在老闆娘及魁元郊外兜風片段，影片配上了國語、有歌詞的〈愛情像霧又像花〉，[48] 提醒看不清狀態的魁元：「痴心人兒是傻瓜⋯⋯唏歷歷，花啦啦，呼嚕嚕，莎啦啦⋯⋯霧非霧呀花非花」。後來，穿著阿飛風襯衫的魁元，認清真情，宣誓「到天涯海角」也要找到晴美。

電影末尾肯定青春的魁元與晴美，讓他倆「有情人終成眷屬」，將他倆放入令廖金鳳驚豔的「情侶畫面」，呈現了魁元與晴美漂亮的臉部特寫：

> 寬銀幕的構圖裡，安置於畫面一端的兩人依偎臉龐，在一純白潔淨的天空背景中，表現近乎聖潔的愛情。（213）

這漂亮的構圖讓青春有情人短暫脫離物質都會，在偏自然的環境中肯定彼此的感情，完成了彼此的成長，成就了向高看、向前看的視野。辛奇也以如此開闊的畫面，配上薩克斯風 "You Send Me" 的浪漫旋律，用青春的動能、活力、成長，突破了台語片悲情的環套。

《危險的青春》的結尾，在漂亮的情侶畫面之後，貼上了短短老闆娘背對鏡頭、電話道歉的落寞片段。這片段打擾了青春情侶重聚的美好結局。廖金鳳認為它是「台灣電影史裡難得看到拒絕美滿結局」的一個呈現（214）；林奎章認為它是電影肯定愛情並賦予老闆娘成長空間的設計（166-167）；王君琦則認為它是影片「反映惡有惡報的封閉式結局」（王君琦，〈殊途同歸的現代化與現代性再現〉

Sam Cooke 的 "You Send Me" 可說是《危險的青春》的主題旋律。影片還有 *Valley of the Dolls*（1967）的主題曲、"(Sittin' On) The Dock of the Bay" 等等多首美國樂曲。

48　國語歌曲〈愛情像霧又像花〉，由莊奴作詞，古月作曲，1960 年末由姚蘇蓉唱紅。辛奇在《危險的青春》持續台語片配樂混雜、多元的風貌，但辛奇應該是偏好西洋樂曲；他曾對《地獄新娘》日本歌曲偏多表示不滿，懊悔當初順從電影老闆的音樂喜好（國家資料館口述電影史小組 132）。

234）。飾演老闆娘的高幸枝也是《危險的青春》的監製，辛奇以她來結束影片，帶來一種故事尚未終了、一種較為突兀開放、一種偏歐洲1960年代盛行的曖昧結尾（Bordwell）。《危險的青春》引人注目，不只在於它為台語片注入了青春活力，也在於它為台語片尋找不一樣形式風格的嘗試。

　　1991年電資館與辛奇做了一系列的訪談；當時辛奇的台語片只有《地獄新娘》收存下來。閱讀訪談，可感受到辛奇的失落。訪問者好奇導演這麼多年後，現今對拍片有什麼看法；六十好幾的辛奇回覆，「已經失去信心」（國家資料館口述電影史小組 144）。訪問者拒絕導演「失去信心」，希望導演「充滿希望」；辛奇大笑後，也就以1989年的《悲情城市》來作緩整：

> 《悲情城市》闖出名聲，對台灣有正面的意義，令我們這些人感到欣慰……為什麼「二二八」之後，台灣人都變了，變成啞巴，很少講話，不說心裡話。《悲情城市》替台灣人說出心裡話。（國家資料館口述電影史小組 144）

黃仁認同辛奇，認為台語片、台灣電影發展至今，相當難得，雖說前一代台語片休止，但「台語片較廈語片幸運的是到八十、九十年代甚至二十一世紀的台灣，仍有人拍攝」（吳君玉 95）。

四、結語

　　如今研究台語片，我們起碼有八部辛奇的作品可做探討（希望繼續有影片「出土」被發現、修復）；我們不必對上一代台語片的消逝感到沮喪，因為還有一百多部台語片可做研究，而現今台語在台灣電影裡也不缺席。倘若台語片繼續被台灣電影研究界合力細心踏實地探究，台語片就會發聲；倘若台語片不再沉默，為台灣電影「重建經

典」的工作就可逐步實踐。[49]

本文藉由三部影片編織出一個台語片的「成長」故事。《錯戀》雖是改編自日本小說，但做了許多改變：例如，日文小說結束於一場聲淚俱下的法庭劇，電影將其完全刪除，將結尾放置在平和的圓通寺。《台北發的早車》更是「在地」，見證了1960年代台灣城鄉狀態、社會現象。《危險的青春》甩開了東洋風、上海風，開啟了西洋阿哥哥風；辛奇透過阿飛、青春個人，欲求一種向前看、向高看的台語電影。這三部台語片中的男女，男性從弱勢、殘弱到成長個人，女性從苦命女、苦情女到青春自主。台語片確實有著「悲情以外」的故事。

台語片的故事甚至可以「最美」。[50]《錯戀》的女主角張美瑤（1941-2012）從家鄉埔里（台灣美女之鄉）進入鶯歌湖山片廠，第一部影片要發行，林摶秋就主張改名。張美瑤回憶：「他說我的本名富枝太日本化了，需要改個名字……他說他的五、六位女兒都是美字輩的、第三個字都是斜玉旁，所以他說：『那你就叫美瑤』」（林盈志 63）。寶島玉女張美瑤的電影經歷，內含著台灣電影的發展歷程：台語片，彩色國語片（台製1962年的《吳鳳》），香港國語片（借調電懋1964年的《西太后與珍妃》），政宣片（出借中影1965年的《雷堡風雲》、台製1967年的《梨山春曉》），與日本的合作片（東寶1967年的《香港白薔薇》），外借獨立製片的寫實片（萬聲1970年的《再見阿郎》）。[51] 張美瑤的電影生涯好似印證了洪國鈞及王君琦對台語片「跨國‧在地性」的認知。「台製之寶」張美瑤

49　廖金鳳以「重建經典」命名他對《危險的青春》的分析文章。

50　2012年，「國聯五鳳」之一的江青為《電影欣賞》寫了一篇追念張美瑤的文章，篇名〈最美——美瑤〉（58-60）。

51　沈曉茵對於改編自陳映真小說〈將軍族〉的《再見阿郎》、對於其文藝及寫實做過分析，可參考沈曉茵〈冬暖窗外有阿郎：台灣國語片健康寫實之外的文藝與寫實〉。

是1960年代台語片、國語片雙棲的女明星，體現了台語片所帶起的台灣多語多樣的電影風貌，陳述了一個「婉約動人」的文藝電影故事。[52]

最後，讓我們回到悲情台語片。熟悉台語片的人都知道，早在1964年台語片就有片名《悲情城市》的作品。[53] 熟悉台灣電影的人會知道，1989年台灣推出了另一個《悲情城市》；片子打破了當時電檢對國片語言上的限制：台語不再受限。侯孝賢《悲情城市》之後的1990年代，蔣渭水的外甥、台語片的製片戴傳李大氣地講述：

> 我覺得《悲情城市》這部片該由我來拍才對，因基隆中學事件中的鍾校長是我的親姊夫，那故事我最清楚……如果提早十年環境容許，我一定拍《悲情城市》，哪會輪到他們拍，而且我想成績絕不會輸於他們，也許更好也說不定，至少差不多。（鍾喬649）

台語片、台灣電影、台灣電影研究就是要有這種（或許有點阿Q）的信心：不管環境如何，戮力而為，捨我其誰。

52　「婉約動人」是導演潘壘對張美瑤的氣質及演技的形容。1967年，潘壘邀約張美瑤及柯俊雄主演他的文藝片《落花時節》（266）。

53　《悲情城市》（1964）是林福地導演的台語文藝片；當年海報有金玫與陽明的臉面，並宣傳其為「天下第一悲喜劇」。

冬暖窗外有阿郎：
台灣國語片健康寫實之外的文藝與寫實

> 電影美學是照妖鏡，有無電影美學，是可以看到電影是在什麼樣
> 的歷史位置上。（王墨林 17-18）

　　二戰後的台灣電影，在國語片的範疇內，確實擄獲市場的系列作品，主要出產自龔弘掌舵的中影。李行及白景瑞1960年代的影片實踐了龔弘設定的健康寫實路線，建立了台灣國語文藝片的基調。因為如此的歷史，導致探討過去台灣文藝片的論述常從健康寫實的概念出發。本文欲求跳脫此種框限，嘗試透過三位導演三部非中影的片子，以「健康寫實之外」的角度，審視1960及1970年代台灣電影中有別於健康寫實的國語片，並探視這三部作品如何拓展台灣文藝片的內涵。

　　李翰祥、白景瑞及宋存壽——三位二戰後離開中國，後續在香港及台灣發展電影事業的導演——在私營的製片公司實驗了他們的電影情懷，透過他們偏愛的電影美學風格表達他們的電影信念。《冬暖》（1967）、《再見阿郎》（1970）及《窗外》（1973）分別顯現李翰祥、白景瑞及宋存壽的電影嘗試。這三部影片當初在商業上虛弱的表現，對三位導演都是一次失落的經驗。但現今，在電影評論界，這三部作品被認為是各別導演電影生涯中的經典之作。這三部文藝片分別改編自羅蘭的同名短篇、陳映真的〈將軍族〉、及瓊瑤的第一部長篇小說。李翰祥在《冬暖》，以通俗劇技法、漂亮的電影語彙，講述了一種離散心境，在龔弘的中影年代為台灣國語文藝片提供了另一種風貌。白景瑞在《再見阿郎》，從角色們的勞動及拼命開貨車的影像

中，伸展了他的寫實情懷、掙脫了健康寫實的框限。宋存壽在《窗外》，一部至今仍舊沒有在台灣公開商業上映的電影，表現了獨特的寫實風格，以樸素的風貌陳述了偏向禁忌的戀情及難以撫慰的失落。現今再看《窗外》，也讓我們有機會重新思考，在健康寫實終期，另種樣貌的瓊瑤片。

一、李翰祥與《冬暖》

　　李翰祥是華人導演中，電影作品確確實實攻略了兩岸三地的人物。《梁山伯與祝英台》（1963）風靡港台；1963至1970年李氏在台經營國聯電影公司；1971年起回港，發展出了騙片、軍閥片及風月片；1982年在中國拍攝宮廷片《火燒圓明園》及《垂簾聽政》；1996年在預備開展電視劇生涯前，[1] 心臟病復發，結束了三十年的銀海生涯。李翰祥在其遊走於中港台的戲夢人生，為華語電影開拓了多種類型、一次又一次地注入活力。本文將專注於李翰祥的《冬暖》（1967）——李氏在國聯親自執導的文藝片。[2] 為了《冬暖》，李氏願意暫棄他較受歡迎的黃梅調影片及歷史古裝片，在香港《後門》（1960）之後，在台灣重拾文藝片的拍攝。《冬暖》也顯現李氏欲與當年以「健康寫實」影片掌握了國語文藝片市場的中影「一別苗頭」。

　　「文藝片」在華語電影研究的領域內是個議題，在此並不欲加入論述，只以其最粗略的定義來開展《冬暖》的分析。[3]「文藝片」常

1　1996年，李翰祥應影星劉曉慶邀請，開拍四十集大型電視劇《火燒阿房宮》。
2　《冬暖》拍攝於1967年，正式上演於1969年。
3　葉月瑜在系列的英文論文中提出以「文藝片」（*wenyi pian*）取代「通俗劇」（melodrama）來討論華語電影中最主流的類型。請參考 Yeh, Yueh-yu 所著 "The Road Home: Stylistic Renovations of Chinese Mandarin Classics"、"Pitfalls of Cross-cultural analysis: Chinese *Wenyi* Film and Melodrama" 與 "*Wenyi* and the Branding of Early Chinese Film"。

是改編文學、文藝作品並帶有藝術企圖的電影。本文以下探索改編自羅蘭1964年小說的《冬暖》，借重西方電影通俗劇（melodrama）的分析法，[4] 深入影片「雨夜旋舞」片段，帶引出作品深切的企圖；並藉此示範，華語文藝片的分析如何可以得利於西方電影通俗劇的理論。

　　《冬暖》是李翰祥經營國聯期間拍的文藝片。在六〇年代的電影市場上，李翰祥是以拍黃梅調電影及古裝片著稱。李從其處女作《雪裡紅》（1954）便偏好拍攝非當代片，擅長處理設計感十足、棚內搭景的非時裝片。然而，李氏的人文情懷卻是在他較少為人知的時裝文藝片中較易察覺。[5] 1960年在邵氏，李翰祥以黑白片《後門》得到第七屆亞洲影展最佳影片的肯定。《後門》改編自徐訏同名的小說，[6] 由王引及蝴蝶演一對中年夫婦欲求領養鄰居小女孩的故事。對於一位喜好壯觀場面、電影態度後來被稱為「犬儒」的導演，其親情倫理片《後門》可說是一部精緻、「溫情」的作品。李氏的《梁山伯與祝英台》現今已是華語電影中的經典，具有相當影響力，可導引出豐富的論述；[7] 李氏後續發展出的獨特影片類型也是華語電影史必定提及的一環；然而，李氏的文藝片雖然得到評論界的肯定，卻未得到李氏其

4　美國的 Linda Williams 如此定義電影通俗劇："melodrama is a peculiarly democratic and American form that seeks dramatic revelation of moral and emotional truths through a dialectic of pathos and action. It is the foundation of the classical Hollywood movie"（42）。Thomas Schatz 認為美國五〇年代的通俗劇是 "the most socially self-conscious... films ever produced by the Hollywood studios"（224-225）。

5　黃愛玲在她對邵氏黑白文藝片的初探 "The Black-and-White *Wenyi* Films of Shaws"中，分析了李翰祥的《春光無限好》（1957），凸顯影片對南來一代在香港的處境所作的呈現。

6　根據梁良，戰後香港的國語影壇，初期以改編徐訏的小說最多；這可歸因於「徐訏的作品突破了以前大陸小說家的懷舊鄉土情調」（梁良，〈中國文藝電影與當代小說（上）〉261）。

7　例如，王君琦發表於《藝術學研究》的論文 "Eternal Love for *Love Eterne*: The Discourse and Legacy of *Love Eterne* and the Lingbo Frenzy in Contemporary Queer Films in Taiwan" 便將《梁祝》放入台灣酷兒電影脈絡裡重新審視。

他類型影片同等的關注。

《後門》將一個原來定在上海的故事改設在香港，將一對不孕夫妻設為香港南來的一代，將這對夫婦欲求新生命的期待及失落與香港的時空連結；《後門》也就讓人感受到，如黃愛玲所言，它是戰後「南來一代如何在香港這個小島上安身立命的寓言」（黃愛玲 32）。1963 年《梁山伯與祝英台》在台北創下票房記錄；也算是南來一代的李翰祥，進一步南下，從香港邵氏來到寶島，開創國聯。在《七仙女》（1964）、《西施》（1965）之後，在近兩年沒有正式執導演筒的狀況之下，1967 年李翰祥在國聯拍了彩色文藝片《冬暖》。

焦雄屏認為《冬暖》是「李氏畢生最佳作品之一」（《李翰祥》271），但同時又認為它「只能在通俗劇範圍運作，無法……進一步提昇到較深沉的文化層面」（《李翰祥》142）。焦雄屏對《冬暖》顯得矛盾的評價也正是本文對《冬暖》有興趣的地方。讀過羅蘭的小說便可看出李氏電影較大的企圖、較深沉的文化關切。羅蘭的小說，以恬靜的文風，專注在外省的老吳及其眼中的本省女子身上（電影中歸亞蕾飾演的阿金）。李氏的電影則增加了老吳周遭、通是男性、無家無室、彼此沒有血緣關係的外省小人物（老張、二哥）及阿金周遭的親戚（舅媽及其小孩等）。李氏將小說中沒有明文地點的「窄窄熱鬧的街」具體化（羅蘭 152），設計成《冬暖》藝術指導曹年龍所言的「一條複雜的小街」：三峽的「老街」（焦雄屏，《李翰祥》136）。片中「老吳饅頭店」和隔壁的「大德藥房」是搭在三峽市中心、菜市場中間六百餘尺的空地上，是一個外實景。李氏的種種選擇──人物的增加、場景的設定──讓《冬暖》外省人物及本土文化更加豐富。光棍老張（孫越飾）在魚市批發叫賣，對生活各個層面隨遇而安；體弱的二哥（馬驥飾）為重修中的大廟作雕刻木工，本著儒家式的生活哲學單身過日。小街上除了各式店家及攤販，還不時出現布袋戲、三爺七爺遊街。這條街上有著老吳的饅頭店、有著豆漿店、有

著香蕉、烤香腸、甘蔗汁。小街附近有三峽大廟、有菜市場、貨倉、貨車站。如此的設計加上李氏擅長的場面調度、推軌鏡頭及橫搖（由原是台語片攝影師的陳榮樹執鏡），讓《冬暖》小街確實熱鬧、人物立體多面。[8]

　　《冬暖》在一條窄窄熱鬧複雜的小街上，將老吳（田野飾）及阿金的感情鋪陳出來。但整部片子的高潮卻發生在一個脫離小街的破漏竹屋裡；屋外下著雨、屋內漏著雨；沒有對話，音樂卻相當戲劇化；屋裡角色不是老吳及阿金，而是老吳及一個還不會說話的男嬰。第一次看到這個片段覺得它「莫名其妙」、甚而滑稽，就有如第一次看到《苦雨戀春風》（*Written on the Wind*, 1956）中女配角「狂舞」的片段。《苦雨》是薛克（Douglas Sirk）經典的電影通俗劇，而那狂舞片段也算是一個經典片段。電影通俗劇研究，常透過風格分析導引出，在商業機制下的影片對其呈現的文化所作的難以明說的批判。倚用此種方法來看《苦雨》，片中莫名其妙的狂舞也就顯露了薛克對美國資本文化所作的評註。《冬暖》陋屋漏雨片段也就有著類似的功能。《苦雨》的狂舞及《冬暖》的老吳男嬰旋舞片段，都有著誇張、過度的特色，也就是通俗劇研究喜好分析的「滿溢」（excess）特色。[9] 那麼《冬暖》旋舞片段的「滿溢」是何種面貌呢？它透露了什麼沒有明說的內容呢？

　　《冬暖》中的老吳是外省男子；他賣饅頭、賣麵、賣油餅，都是中國北方食物。阿金是本省女子；她家在彰化；影片開頭，她剛從彰

8　葉月瑜及 Darrell Davies 如此評斷《冬暖》的開頭片段：「驚人的場面調度與複雜的攝影機運動是華人日常生活風格的典範呈現」（The stunning mise-en-scene and complex camerawork represents a monumental stylization of everyday Chinese life.）（*Taiwan Film Directors* 45）。

9　西方對於通俗劇的研究，重要的作品有 Peter Brooks 的 *The Melodramatic Imagination*；電影通俗劇的研究可參考 Christine Gledhill 所編的 *Home is Where the Heart Is: Studies in Melodrama and the Woman's Film* 中所收集的系列論文，尤其是 Gledhill 的 "The Melodramatic Field: An Investigation"。

化「吃下水」回來，還從八卦山帶了小菩薩像給老吳。然而，我們現今看歸亞蕾演的阿金可能有點困擾。歸亞蕾，演戲超過四十年，經過了李安的《喜宴》（1993）及《飲食男女》（1994），近乎是當今國語電影中外省女性的代表。焦雄屏認為「歸亞蕾的阿金外型外省氣味太濃」也是當然的（《李翰祥》140）。但了解六〇年代國語片及台語片的生態，國語片語言政策的限制，影片調性的統合，李翰祥選擇歸亞蕾而沒選擇自家「國聯五鳳」的考量，[10] 也就能了解《冬暖》裡許多布置的緣由。歸亞蕾的「外省氣味太濃」同時也帶來了一種曖昧的魅力。就如同好萊塢過去，不管故事角色來自何國，都讓他們口說英語；不管題材何其「嚴肅」，都喜好「露一點腿」，[11] 將其包裝在愛情故事內。《冬暖》的全面國語，淡化了省籍內容，成就了男女主角經常的鬥嘴，讓國語片的觀眾可以不受多元語言的「干擾」，[12] 進入故事的情境、享受男女主角語言上輕鬆的互動。李翰祥選擇氣質相近的田野及歸亞蕾，可以快速營造男女主角彼此相吸的情愫，讓觀眾將《冬暖》看成是一部小人物的愛情文藝片，讓觀眾放淡老吳及阿金的省籍差異，強化觀眾追尋兩者是否會「有情人終成眷屬」的類型期待（這也是薛克好萊塢通俗劇擅長的技法）。《冬暖》的後半部，冬夜裡，當久別的阿金出現在老吳的麵攤前，老吳聽阿金的話，成功「轉型」在廟口賣油餅，觀眾就知道有情人「會」成眷屬，影片也就達成了它的類型任務。那麼結尾何必加個長達三分鐘、莫名其妙的兩男旋舞片段？

　　電影中阿金的男嬰，小說中是個女嬰。電影中老吳及男嬰的旋

10　「國聯五鳳」：李登惠、鈕方雨、江青、汪玲、甄珍。

11　好萊塢 1941 年的 *Sullivan's Travels*，導演 Preston Sturges 在片頭便讓劇中的製片強調，不管拍什麼有社會意識的片子，都要 "With a little bit of sex"。Sturges 在他的電影中則不時以露女性的美腿來實踐此一幽默定律。

12　白景瑞在《再見阿郎》，欲求寫實，採取了「台語點綴」策略：主要國語，不時加入些微的台語；當然，到了 1980 年代新電影時期，台灣電影也就進入了語言寫實階段。

舞，小說中根本不存在。這些電影細節透露影片有話要說（但不是透過台詞對話）。《冬暖》除了溫暖地成就老吳及阿金的感情，它還用通俗劇的技法（melo+drama）進一步成就較深沉的文化連結。長達三分鐘的旋舞片段開始於雨夜；雨滴及雷聲驚哭陋屋中床上的男嬰，老吳抱起、安撫與他沒有血緣關係的男嬰，男嬰微笑，老吳快樂抱嬰旋轉；影片本身也好似產生情緒，音樂旋律變得激昂，鏡頭各種角度及距離快速捕捉老吳及男嬰；屋外路人狼狽避雨，屋內兩男溫暖旋舞；整個蒙太奇有狂喜的味道。狂喜、激情過後，兩男安睡，雨歇，屋內接雨器皿及小菩薩閃著水澤，屋外漸見曙光。影片馬上切接到難得的陽光早晨，場景豁然開朗，老吳在廟前快樂唱賣油餅，兩男對笑。接著阿金出現；老吳推攤車，阿金推嬰車；嬰車上三隻玩具風車旋轉；構圖漂亮；電影在冬暖中完成了一個新家庭的三人鏡頭（three-shot）。

　　除了旋舞片段，《冬暖》另一個特別的地方是接續的阿金微笑特寫停格（freeze），這也是影片中唯一的停格。[13] 這特寫停格後，片子融接到一個有山有水的遠鏡頭。[14] 這特寫停格前，阿金一直問憨直的老吳要不要娶老婆；之後便是阿金偷望老吳背影微笑，這微笑特寫表現她心中的定見，而影片在此停格便是藉由電影語法肯定阿金的抉擇。影片進一步將阿金的微笑連結到自然的畫面，這又是影片藉由電影類型語彙肯定接續的結局。通俗劇電影中「自然」有著超越、脫俗、生機的意涵（例，《深鎖春光一院愁》（*All That Heaven Allows*, 1955）、《苦雨戀春風》）。《冬暖》中，自然畫面之後就是阿金積極主動、促使老吳承認感情、完成了有情人終成眷屬的快樂結局。有

13　筆者觀看的《冬暖》是實宇發行的VCD版；此指的停格也可能是拷貝、翻錄影片時技術上的漏失？筆者也參考了掛在網路上的《冬暖》，是有停格。

14　James Wicks 在其論文 "Love in the Time of Industrialization: Representation of Nature in Li Hanxiang's *The Winter* (1969)"，透過ecocinema（生態論述），審視了《冬暖》中的自然環境。

別於《後門》失落的香港結尾，《冬暖》積極地幫老吳「落地生根」，完成溫暖的台灣結局。李翰祥經歷了香港的邵氏電影文化，來到台灣，透過文藝片《冬暖》，以通俗劇的模式，表達了對寶島深刻的期待。

《冬暖》地景的選擇也是小說中沒有的。例如，小說中只提及女主角「原來家在南部鄉下」（羅蘭 154），李翰祥將之定在彰化，似乎就是為了在片頭加入八卦山大佛的畫面。又如，小說也沒有明指老吳的違章建築饅頭店在北部哪裡，李翰祥選擇了三峽，似乎就是為了不時加入在修建的清水祖師廟畫面；影片更是以仰角鏡頭凸顯廟頂的氣勢。如此強調兩個宗教性的地景，為《冬暖》加了一層超然的空間。片頭阿金順搭的貨車，路經八卦山大佛，顯得渺小；但影片馬上呈現阿金微笑特寫、手中握著小菩薩像；這片頭設計讓阿金一開始便有了溫暖和善的氣質。廟頂畫面則是與體弱、有藝術氣息、講究操守的二哥連在一起；當這位關照老吳的二哥過世，老吳搬到廟前賣油餅，反而親近大廟，好似另一種方式承傳二哥並得到了照應。不論是八卦山大佛、小菩薩像、三峽大廟，都是影片用來「祝福」其小人物們的物件及地景。

1967 年、已拍過《梁山伯與祝英台》的李翰祥，以「老練」的技法，避過了李行式的、健康寫實性的、政宣式的、過度明說式的電影語法，[15] 完成了一部六〇年代漂亮的文藝片。《冬暖》以電影通俗劇的語彙、以不明說的方式傳達了那一代華人的離散心境。《冬暖》同時也透露了華語電影中不時會浮現的一種台灣情結、欲求台灣能為華人挹注生機的期待。[16]

15 1967 年前，中影已成功推出了多部健康寫實文藝片：《蚵女》、《養鴨人家》、《婉君表妹》、《啞女情深》、《我女若蘭》，前四部主要導演都是李行。

16 華語電影中的「台灣情節／情結」可參考 Shen, Shiao-Ying, "Obtuse Music and the Nebulous Male: The Haunting Presence of Taiwan in Hong Kong Films of the 1990s" 及

《冬暖》是李翰祥在國聯資金非常困難的狀態下完成的佳作——「很少的錢，三十個工作天」（《李翰祥》212）。《冬暖》也是李氏相當喜好的作品：李翰祥1982年至北京電影學院，便是帶了《冬暖》過去放映。《冬暖》也顯現那時代影人經常的歷程：鍾愛的影片、投注電影信念的作品，卻得不到青睞。李翰祥在接受焦雄屏的訪問時，非常肯定《冬暖》，尤其是旋舞片段：「那美術工作做得好極了……做得幾可亂真，加上外景跟內景連得好，還有那下雨的鏡頭」（《李翰祥》212）。李翰祥強調「那下雨的鏡頭」是他「竭盡心力」拍的戲。然而，《冬暖》無論是在台灣或香港都沒有得到商業上的認可。李翰祥甚至認為，《冬暖》的不受重視是他電影轉向的起點：「那個戲是令我轉抽風月片的一個很大原因」（《李翰祥》212）。

二、白景瑞與《再見阿郎》

　　在西洋的電影研究裡，通俗劇電影及寫實電影有著「緊張」的歷史。[17] 通俗劇被認定為較陰性的類型，常被歸類為女性電影；寫實電影則較為陽剛，有著較「嚴肅」的地位。台灣的電影論述對「健康寫實」偏重的關注與此種脈絡亦有關連。寫實作為電影風格，從盧米埃的定鏡單景影片，到巴贊喜好的佛萊赫堤（Robert Flaherty）拿孥克（*Nanook of the North*, 1922）狩獵的鏡頭，到談論長拍會涉及到的穆瑙（F. W. Murnau）及雷諾瓦（Jean Renoir），到二戰後義大利新寫實，經歷了不少議論，包容了豐富的作品。[18] 在台灣國語電影的脈絡裡看寫實，當然避不掉1960年代龔弘的「健康寫實」，而這路線最

紀一新的〈大陸電影中的台灣〉。

17　此種歷史可參考Christine Gledhill的 "The Melodramatic Field: An Investigation"。

18　寫實做為電影的形式風格，Kristin Thompson對其歷史有扼要的討論：Thompson, Kristin, "Realism in the Cinema: *Bicycle Thieves*"。

有力的實踐者是拍片三十年、作品豐富的李行。[19] 白景瑞早期的電影也會在健康寫實的概念下被討論；在這歷程中，白氏1964年在中影拍攝的《台北之晨》卻常被忽略；原因在於它不是劇情片，聲軌沒完成，更沒做公開的放映。《台北之晨》差一點就從台灣電影史裡消失，直到2000年之後的「重新出土」。之所以值得在劇情片的範疇內提及《台北之晨》，在於它是白景瑞思考寫實問題的指標性作品，也是調整評論界慣以健康寫實來看白氏作品的重要參考；同時它也顯露了台灣電影在1964年便有大膽又精準的美學嘗試。白景瑞的《台北之晨》，在龔弘確立健康寫實路線之前，便提供了獨特的寫實風貌。

　　白景瑞在義大利工作、留學，正式進入了藝術及電影的世界。回來台灣，被龔弘網羅進中影；黑白的《台北之晨》可說是龔弘測試白景瑞之作。二十分鐘的《台北之晨》顯現白氏對影像、剪接、節奏高度的掌握，為他贏得在中影「大顯身手」的機會。但《台北之晨》不只是一個「敲門磚」，它透露了白景瑞對電影的信念。沈曉茵，繼林盈志之後，觀察到，白氏《台北之晨》有著蘇聯維多夫（Dziga Vertov）《持攝影機的人》（*Man with the Movie Camera*, 1929）的影子。[20] 換言之，白景瑞在還沒拍劇情片之前就表現了一種影像上的左派情懷、一種非定鏡長拍的紀實／寫實美學。白景瑞第一部中影的劇情片《寂寞的十七歲》（1968），因為當年被要求配合健康寫實精神修改劇情，白氏曾對它表示過「不滿意」（黃仁 41）；但《寂寞的十七歲》在健康寫實的路線內，積極嘗試了實景拍攝（location

19　洪國鈞（Hong Guo-juin）在其台灣電影的英文專書，*Taiwan Cinema: A Contested Nation on Screen*，尤其是 "Tracing a Journeyman's Electric Shadow: Healthy Realism, Cultural Politics, and Lee Hsing, 1964-1980" 一章，對李行及健康寫實做了實在的分析。

20　參見 Shiao-Ying Shen 所著 "*A Morning in Taipei*: Bai Jingrui's Frustrated Debut" 以及林盈志著〈起跳的高度——白景瑞的處女作《台北之晨》〉。

shoot），表現了地景為心境的實驗。[21] 這期間，白氏也經歷了與民營製片公司的合作（大眾、國聯），延展了他的電影空間（《今天不回家》，1969）、近距離經驗了不同電影人的風貌（《喜怒哀樂》，1969）。1970 年白氏總算有機會表現他個別的寫實情懷，拍攝了改編陳映真〈將軍族〉的《再見阿郎》。[22]

　　《再見阿郎》讓白景瑞跳脫他在中影及大眾比較中產、偏喜劇、以現代台北為重的題材，總算得以處理小人物、邊緣人、勞工階級的故事。《再見阿郎》是白景瑞為中影拍出了健康寫實巔峰之作《家在台北》（1970）之後，有著被中影開除的準備，[23] 執意為萬聲電影有限公司導演的作品。萬聲根據陳映真的〈將軍族〉，編寫了《皇家樂隊》，白氏與編劇張永祥再將之改編為《再見阿郎》；張永祥稱它為白氏的「良心之作」（黃仁 212）。白景瑞拍完《家在台北》，接受訪問時表示，他將「不再執導這種女性影片，他將由粗獷的路子，走上自己的理想：新寫實風格」（徐桂生）。然而，《再見阿郎》不只是一個新風格的嘗試，也是在那白色恐怖時代，意圖偏離官方，相當大膽的選擇。《再見阿郎》超越了健康寫實；故事不再有健康美好的結局。影片也不多做商業討好的包裝：放棄加注如《今天不回家》及《家在台北》流行歌曲式的主題曲。《再見阿郎》是白景瑞嘗試新寫實風格的作品。它為了接近本土題材，雖然無法突破國語的限制，但選擇了由台語片轉入國語片的兩位大明星，柯俊雄及張美瑤，擔任男女主角。故事的主線由外省的「老猴子」（小說中的「三角臉」）轉

21　Shiao-Ying Shen 的 "Stylistic Innovations and the Emergence of the Urban in Taiwan Cinema: A Study of Bai Jingrui's Early Films" 對白氏 1960 年代至 1970 年的作品做了扼要的風格分析。

22　陳映真 1968 年入獄，1975 年出獄；白景瑞 1970 年選擇改編陳映真 1964 年的〈將軍族〉可說是某種致意或表態。

23　參見張靚蓓所編著的《龔弘：中影十年暨圖文資料彙編》。

到本土的阿郎；這選擇也透露了《再見阿郎》有別於〈將軍族〉的企圖。

　　《再見阿郎》將陳映真小說裡沒有的「阿郎」做為影片的男主角，除了是一種本土的轉向，更是意圖在電影的脈絡裡說電影的故事。在世界電影史裡，關注小人物、勞工階級及他們如何面對時代轉變的電影，首先讓人想到的就是義大利新寫實；當然，其中的經典就是第昔加（Vittorio De Sica）的《單車失竊記》（1948）。因為義大利新寫實的出色，人們有時會忽略同時期在好萊塢也有的一種「勞工寫實」電影（working class realism）。而此類影片後來被歸類在黑色電影（film noir）的類型中；其中最精彩的可說是達辛（Jules Dassin）的《盜賊公路》（Thieves' Highway, 1949，改編自 A. I. Bezzerides 的小說）。從這義、美兩片的片名中都可看到交通工具的提示：單車、公路上的貨車。兩部影片都告示了勞工階級掌握生產、生財工具的困難，也進一步傳達了掌握資本的角色的冷漠及其對勞工的剝削。這正也是《再見阿郎》後半部加重處理的內容；這些交通工具及阿郎開貨車的內容也都是小說沒有的敘說。

　　楊照在紀錄片《聖與罪：陳映真文學與人生的救贖》（2010）中形容陳映真的小說是在做一種小人物「尊嚴的書寫」。《再見阿郎》也有這種成分，但白景瑞更有興趣的是將小人物、勞工階級具體地與物質議題扣接，進而顯現台灣在時代、社會轉變中所浮現出來的問題。白景瑞與合作多年的編劇張永祥，在故事前半部，將阿郎設計成相當有雄性魅力的男子，後半部則強調阿郎為了維持男性尊嚴、勞動尊嚴選擇了南北運豬、開貨車的工作。[24] 相對於有雄性魅力的本土阿郎，外省的老猴子看來畏縮可憐（但最終高貴）。相對於前段定位在非台北的「台灣南部」（台南），後半段則清楚定位在高雄。影片如

24　在美國黑色電影裡，勞工階級常以兩種男性來呈現：貨車司機及運動方面的拳擊手。可參考 Dennis Broe 的 *Film Noir, American Workers, and Postwar Hollywood*。

此，除了脫離了白氏中影作品的都會樣貌，同時也凸顯了白景瑞從《台北之晨》便呈現的台灣經濟以台北市為重鎮的模式，隱含了對「中心－邊緣」的觀察：阿郎飛速從高雄運豬、付出代價，便是要供應台北都會生活的需求。《再見阿郎》也就是一個跳脫台北、遠離中心的故事。《再見阿郎》雖然觸及台灣人文、經濟方面的議題，但它更積極設法將小人物的故事與「電影的物質」扣接。

本文所謂「電影的物質」是指電影的歷史、素材、結構、形式風格。在1960年代的台灣國語片中很難列舉出像《再見阿郎》如此尖銳處理勞工階級、社會小人物的影片。[25] 若將脈絡放大，放眼世界電影，那麼勞工、貨車司機電影，除了《盜賊公路》，早一點 Raoul Walsh 被歸類為黑色電影的 *They Drive by Night*（1940）也是陳述貨車司機爭鬥的作品（此片亦改編自 A.I. Bezzerides 的小說）。1950年代初，法國的《恐怖的報酬》（1953）[26] 也呈現貨車司機的掙扎及其為美國跨國企業運輸所面對的危險。本文將《再見阿郎》放在如此世界電影的脈絡裡，並不只是因為白景瑞有著那時代少有的國際經驗及見聞，或是因為這些影片主題上的接近，而更是因為《再見阿郎》設計上有著這些電影的影子，顯現白景瑞想藉由較國際的議題、較「粗獷」的元素，來形塑他個別的寫實風貌，脫離中影式的健康寫實。《再見阿郎》不像中影的《蚵女》或《養鴨人家》，有著較陰柔的調性；《再見阿郎》不只風貌較陽剛，還融合了一種悲喜的調性。例如，《再見阿郎》末段有兩部貨車競飆，其中一組司機，一胖一瘦，有點喜感，不只讓人想到《盜賊公路》裡的一組司機，這種略有喜感的角色也讓《再見阿郎》包融了小說既有的「悲喜交合的語言氣

25　可參考如李行的《街頭巷尾》（1963）、《路》（1967）；由李行的影片可看出在健康寫實精神下較不尖銳的處理勞工題材的樣貌；如此比較之下，葉月瑜在其 *Taiwan Film Directors* 稱呼白景瑞為 "Unhealthy" Realist 也就可以理解了（35）。

26　《恐怖的報酬》法文原文片名：*Le Salaire de la peur*；導演：Henri-Georges Clouzot。

氛」。[27] 又如，《再見阿郎》將運豬的過程放在夜晚，當然有寫實的考量，但這設計更讓人覺得是白景瑞及他的攝影師林贊庭想要嘗試夜晚及黑色電影的光影拍攝（night-for-night shooting）。白氏此種陰影嘗試雖然結果差強人意，但《再見阿郎》做為彩色片，它確成功地在不同片段捕捉了「魅力時刻」（magic hour, golden hour）的光影色澤，並將其連結到恰當的劇情時刻，帶出當時國語片難得的影像氣質。[28]

現今，若同時看 *They Drive by Night* 及《盜賊公路》，馬上就可看出後者電影美學上的激進，尤其在實地實景方面的拍攝。同時看《冬暖》及《再見阿郎》亦可看出後者在實景拍攝上所費的心力。白景瑞從《台北之晨》就一直在實景拍攝上下工夫。與白氏合作多年的攝影師林贊庭，回顧《今天不回家》，如是說：「此片的製作模式非常具有獨立製片的精神；大部分影片脫離攝影棚的搭景場景，全部採用實景實地拍攝」；林贊庭說這有著「節省成本」的考量（129）；但我認為白景瑞實地實景拍攝更是表現了他抒發寫實情懷的努力。《再見阿郎》主題及風格技巧上的選擇，處處透露白景瑞在那時代對於電影的強烈企圖心。白氏及林贊庭抱著被中影開除、被列為不往來戶的風險，把握機會，藉由〈將軍族〉、《皇家樂隊》、《再見阿郎》，放手一搏，為台灣寫實電影開拓「不健康」的路徑。

看《再見阿郎》，有時覺得整片的拍攝就是為了嘗試末尾貨車競逐、貨車火車並飆的交叉剪接片段。此一片段表現了《再見阿郎》有別於其他勞工寫實影片的電影美學。法國《恐怖的報酬》的末尾也有一段交叉剪接的片段：一景是室內人們聽著廣播隨著華爾滋歡舞，另

27　「悲喜交合的語言氣氛」是歐陽子對〈將軍族〉的形容；歐陽子編，《現代文學小說選集》第一冊，頁145。陳映真的〈將軍族〉結束於如此一句：「高大與矮小農夫都笑起來了」（162）。

28　若想見識「魅力時刻」的代表電影，可參看美國 Terrence Malick 1978年的 *Days of Heaven*，一部全片皆在魅力時刻拍攝的作品。

一景則是男主角開貨車聽著廣播、隨著華爾滋舞曲在公路上蛇行遊蕩，最終滑落山坡爆炸；整段有著強烈控訴的氣味。《盜賊公路》也有貨車滑落山坡起火的內容，傳達了同情勞工、感嘆「自由競爭」的冷血。《再見阿郎》的交叉剪接則是更有著情感上的張力，同時也將整部影片以交通工具表現時代及角色演變的設計凸顯出來：片子開頭呈現了三輪車，劇情中阿郎推攤販車、開計程車及貨車，影片亦顯現火車及機車。《再見阿郎》的末段不只將兩部貨車公路上競爭的兇猛、速度呈現出來，它還將懷孕的女主角放在火車內，交叉剪接兩種交通工具，並透過女主角的視點式鏡頭，讓貨車競逐看起來不只驚險緊張，還帶有「通俗劇化」的高度關切（增加了美國 Griffith 色彩、淡減了義式新寫實色彩）。[29] 阿郎的貨車最終墜落起火，它看起來不只是劇情及影像上的「高潮」，它還強調情感，加入了懷孕女主角的失落悲痛，讓人感受到情況的悲慘。此段充分顯現白景瑞個別的寫實風格，一種混雜又矛盾的寫實：內摻有蘇聯剪接紀實、義大利新寫實內韻、美式通俗劇情感。

1949年，面對好萊塢福斯的強勢製片 Darryl F. Zanuck 及 Hays Office 的「電檢」，[30]《盜賊公路》有了健康又美好的結尾；這讓人想起白景瑞面對中影及龔弘，對《寂寞的十七歲》所作的調整。相較下來，《再見阿郎》則「獨立」許多；開頭及結尾「天降之聲」[31] 的旁白可能是影片面對大環境、電審所作的設計。開頭的「時代是進步的，在一切進步當中，台灣尤其顯得突出……」，畫面上有著走調的樂團及三輪車。結束的「……阿郎那種人，他衝動的戀情和求生的方

29　Griffith 是指 D. W. Griffith，即大衛・格里菲斯（1875-1948）。格里菲斯可說是美國電影之父，奠定了劇情敘述的影像文法；其電影以 expressive 著稱，強調感情彰顯，非常「通俗劇」。

30　Hays Office 是 The Motion Picture Production Code（MPPC）的別稱，是美國電影界自我設立的工業道德規矩，運作於 1930 至 1968 年間，可說是好萊塢自己成立的「電檢／電審」。

31　此指美國 1935 年始，新聞紀錄片 *The March of Time*，voice-of-god 式的權威旁白。

法，都很難適應今天法治的國家和工業的社會，所以他的命運和歸宿也是必然的。我們只有惋惜的說：再見阿郎」，畫面上有著高樓大廈、光鮮的樂團及進步的「國產機車」。《再見阿郎》只有在開頭及結束配上了男聲的旁白；聽起來多餘，但也是時代的必然。[32]《再見阿郎》的年代不但是中影健康寫實得道的時代、台灣電檢盛行的時代，也是陳映真因白色恐怖被關的時代。《盜賊公路》的達辛在二戰後，被美國定為左派人士、列入好萊塢黑名單，幾乎斷絕了他的影業。[33]《再見阿郎》片頭片尾的權威旁白也就是白景瑞理想寫實中的妥協。

《再見阿郎》這部企圖心相當強的作品，當年在票房上並沒有得到認可，在台灣電影研究裡，論述文章並不豐富。陳儒修在2008年發表了〈從台灣電影觀看巴贊寫實主義理論〉，難得地將新電影及其後的一些台灣影片與巴贊的寫實概念交互審視。本文將1970年的《再見阿郎》放在電影寫實風格歷史的脈絡裡分析，希望能帶引出那時代台灣電影人常被壓抑的電影信念、他們在健康寫實之外對台灣電影美學所作過的努力。

三、宋存壽與《窗外》

中影是在台灣以健康寫實路線帶起第一波瓊瑤片風潮的電影公司；宋存壽是同時期亦製作過瓊瑤片、國聯訓練出來的導演。宋氏為鳳鳴拍的《庭院深深》（1971）及為自家公司拍的《窗外》沒趕上第

32　縱使《再見阿郎》片頭片尾有政治正確的框，根據黃仁，當年金馬獎有些評審仍舊認為其主題太過灰色，片子在獎項上近乎全軍覆沒，只得了一個不是經常性的獎項——最佳技術特別獎（黃仁，《電影阿郎》68）。
33　達辛被列上好萊塢黑名單，不得不從美國出走，前往歐洲；他在法國得到拍片機會，拍出了 *Rififi*（1954），重建了他的影業。

一波瓊瑤熱，亦沒能受惠於第二波瓊瑤風。[34] 宋氏瓊瑤片的「時運不佳」也顯現它們一種「不時髦」的獨特風貌。法國影評人皮爾李斯昂（Pierre Rissient）曾如此形容宋存壽：「跟白景瑞比起來，他就顯得極為謙虛，在場景，角色之前、之中顯得謙虛」（黃建業 196）。的確，宋存壽不像白景瑞那麼熱情、在電影風格上那麼積極、勇於實驗。這特質在宋存壽的導演生涯開始時便是如此。根據宋存壽，李翰祥「最不容易也最成功的一部戲」（黃愛玲 189），其原著小說〈冬暖〉，是他在李氏鼓勵提供拍片題材的狀況下推薦的。以編劇起家的宋存壽，其導演之路是李翰祥逼出來的。宋存壽在國聯的代表作《破曉時分》（1968），就是李翰祥說「你不拍就交給別人導」的狀態下承接的（宇業熒 113）。宋存壽有種溫厚的特質，他不像李翰祥，電影技法練達、場面調度眩目、經營片廠霸氣；也不像白景瑞，暗戀寫實、著迷台北、追求現代。也就是宋存壽這種特質，使得討論他的電影更具挑戰。

到目前為止，對宋存壽的評論及評價，大多集中在《破曉時分》、《母親三十歲》（1973）及較後的《此情可問天》（1978）。在台灣電影史上，宋存壽一定被提及的就是拍攝《窗外》（1973），引介林青霞上大銀幕，促成了「二秦二林」、台灣文藝片的「黃金七〇年代」。[35] 妙的是，《窗外》，林青霞的處女作，瓊瑤電影中的經典之作，因瓊瑤的訴訟，一直沒在台灣公開上映，而是在香港受到歡迎。宋存壽的導演路走了十六年（1966-1982），在台港兩地拍片，嘗試多種類型、服務許多製片公司：宋存壽導過國聯的古裝戲曲片（《天之驕女》1966）、聯邦的武俠片（《鐵娘子》1969）、鳳鳴的

34　第一波瓊瑤熱是李行在中影 1965 年的《婉君表妹》及《啞女情深》帶起；第二波瓊瑤風是李行 1973 年起連拍三部瓊瑤片掀起的：《彩雲飛》、《心有千千結》、《海鷗飛處》。

35　梁良亦稱其為「浪漫文藝片時代」（〈中國文藝電影與當代小說（上）〉261），甚至稱其為「瓊瑤時代」（〈中國文藝電影與當代小說（下）〉269）。

瓊瑤片（《庭院深深》）、第一的聊齋式傳奇片（《古鏡幽魂》1974）、及多部文藝片（如大眾的《母親三十歲》）。八〇年代初，當李行、白景瑞、胡金銓意圖「扭轉乾坤」、合拍《大輪迴》（1983）來回應年輕一輩導演的作品，宋存壽的柔和包容則促使他與台灣新電影的催生者明驥、小野、吳念真合作，在中影推出《兒子的大玩偶》（1983）之前，拍了《老師斯卡也達》（1982）；同時也就此跟電影導演之位說再見。

對於宋氏的影片，《影響》雜誌、《電影欣賞》做過探討。宋存壽過世，台北辦了「宋存壽電影文物暨作品回顧展」。[36] 多年來，宋存壽二十六部電影作品的成績，得到電影雜誌及影展的肯定；但不像李翰祥，無論在港台皆有專書討論，不像白景瑞，在台也有專書介紹；宋氏尚未有專書關注。宋存壽是一位多類型、但以文藝片著稱的導演；一位在十八家公司拍出二十六部作品的導演；一位出身編劇，但擔任導演後，卻不任（不掛名）編劇的電影人。宋存壽似乎有如美國霍克斯（Howard Hawks），是一位可以考驗作者論的導演。[37] 評論界常用如此的辭彙形容宋存壽的影片：「樸實風格」（黃建業193）、「恬靜質樸‧似淡而實美」（曾西霸99）、「不載道的言情」（梁良5）。宋存壽文藝片中的「平淡」缺少如李翰祥《冬暖》中通俗劇式的激情片段，也缺少白景瑞《再見阿郎》中對寫實的積極追求。難道宋存壽就是一位相較下「導演印記」淡弱的作者嗎？也許焦雄屏在1992年與宋導演座談中的評論可以是進一步思考宋氏文藝片的一個方向：「追溯歷史來看，我覺得宋導演的作品是個異數，因

36　1975年，《影響》雜誌出了「宋存壽專題」。1979年，國家電影資料館籌辦了「宋存壽回顧展」；同年，《影響》再次推出另一「宋存壽專題」。1992年，電資館七月的專題影展選映了十一部宋氏影片；並於同年第59期的《電影欣賞》刊出影展時影評人與宋導的座談。2008年，宋存壽逝世，「台北之家」光點電影院舉行了「宋存壽電影文物暨作品回顧展」。

37　可參考 Robin Wood 所著的 *Howard Hawks*。

為他的作品可能比新導演更早踏入一個寫實的範疇……宋導演可能是新電影的開山始祖」（〈其實〉11）。本文並不想演練作者論、探討宋存壽的導演印記；本文意圖透過宋存壽思考愛情文藝片，藉由審視宋存壽的平實風格，確認七〇年代健康寫實的沒落，並拓展思考台灣獨有的瓊瑤電影。[38]

　　《冬暖》及《再見阿郎》分別為李翰祥及白景瑞的鍾愛之作；兩片皆改編自短篇小說。由本文上兩段對兩片的分析可見，在電影的領域裡，改編短篇可以讓導演保留許多發揮的空間。《窗外》則是改編長篇，而瓊瑤的小說就是賣點，宋存壽必須服務故事，電影也忠實地呈現了故事。《窗外》做為一部七〇年代的瓊瑤片，現今看來到底有何特出之處？2011年林文淇對1970年代瓊瑤電影已開始重新省思。林文淇，在〈《彩雲飛》、《秋歌》與《心有千千結》中的勞動女性與瓊瑤1970年代電影的「健康寫實」精神〉，以李行及白景瑞的瓊瑤片初步分析出電影的健康寫實精神如何嫁接在瓊瑤的愛情故事上。林文淇在文章中更一再地希望繼續深究瓊瑤電影與寫實主義精神的關連。林文處理了三部瓊瑤片，其中兩部是李行的作品，原因在於李氏可說是健康寫實的代表導演。那麼宋存壽，在七〇年代，除了《庭院深深》，還拍出了經典的《窗外》，一位可說是瓊瑤片的代表導演，林文為何未提及？若考慮七〇年代瓊瑤式電影（愛情文藝片），那麼宋存壽的片子更是不能遺漏。[39] 宋存壽的缺席，數量可以是原因：李行及白景瑞七〇年代拍的瓊瑤片都比宋存壽多。然而，林文淇不提宋存壽更可能是因為，宋氏作品實在不怎麼健康寫實。林文淇也點示，李行與白景瑞的瓊瑤片已走上了「健康綜藝」的路線。早在1986年，梁良在他對文藝電影與小說的研究中就提醒，七〇年代瓊瑤愛情

38　香港邵氏在六〇年代亦製作過瓊瑤片：《紫貝殼》（1967）、《寒煙翠》（1968）、《船》（1969）。

39　蔡國榮的《中國近代文藝電影研究》對宋存壽及白景瑞的文藝片的探討比例相當高。

小說電影與國營片廠中的「健康倫理」大有不同（梁良 269）。

　　宋存壽拍片歷程中，除了 1982 年的「鞠躬之作」《老師斯卡也達》，從來沒有得到早期中影的青睞、受雇實踐健康寫實的精神。向來，宋存壽的平實、寫實是一種「不載道的言情」。王墨林甚而認為，「宋存壽的寫實與李行、白景瑞所不同的是一種自然與匠氣之差」（王墨林 40）。王墨林及聞天祥在宋存壽的樸實中看到了「畸零」（王墨林 36）、看到了「台灣電影的性啟蒙」（聞天祥 229）。這些特質也就是為什麼宋存壽作品相當適合做為進一步審視健康寫實在七〇年代的演繹及消散，並研究瓊瑤電影與寫實主義精神的關連。

　　中影在 1965 年啟動了改編瓊瑤小說的風潮。中影改編瓊瑤《六個夢》中的兩個短篇（〈追尋〉及〈啞妻〉），由李行執導，拍出了《婉君表妹》及《啞女情深》。如前所提，改編短篇可以讓電影有較多的「發揮」；中影也就將其《啞女情深》處理成一個健康版的瓊瑤片。小說中男主角面對與啞妻所衍生出來的子嗣遺傳困境、具有道德倫理挑戰的問題，電影是以精緻秀美的風格、以「健康」的手法拍攝。設在民國初年的《啞女情深》將原著男主角在日本續娶、生了兩個小孩的內容去掉，強調男主角不納妾生子的堅持。到了七〇年代，宋存壽面對自家公司「八十年代」第一部電影，選擇了設於當代、時裝的《窗外》。對於瓊瑤的長篇故事，宋存壽並沒有，如《啞女情深》，多做調整，而是保持了瓊瑤故事著稱的迷離奇情。

　　《窗外》開頭的場景便是小說第一頁裡的「新生南路上」，但電影呈現了小說沒提的清真寺；宋存壽的地景選擇透露了影片的「畸異」色彩；整片好似一個少女的「異夢」。健康寫實的《啞女情深》，在劇情及風格上都不避諱戲劇化的呈現（如，大特寫、快速剪接、啞女旁白等）；宋存壽的《窗外》則是相對含蓄。宋氏《窗外》也將小說中改變女主角、相當戲劇化的颱風夜內容放棄（瓊瑤323），以較簡約的方式處理影片的末段。《窗外》可以是一個女生的成長故事：主角經歷感情的洗禮、與父母的協商，認知生活裡必經

的割捨。在台灣，年輕人智識上的成年禮常以大專聯考來表徵；白景瑞在1975年的《門裡門外》便是以聯考來表達四個女生的轉變，而片子最出色的片段便是混合紀錄及劇情片風格（documentary realism）的考場片段。在《窗外》，聯考是女主角自知得面對、但定會失敗的一場考驗；宋存壽以非常簡短的方式模糊處理畢業考及聯考，將考試片段結束在「康南，你是個混蛋！」的台詞上，凸顯女主角對智識的不屑一顧、完全沉溺在感情的異想世界。[40] 換句話說，宋存壽對高潮起伏的題材喜好較「謙虛」處理；宋氏的《窗外》淡簡了女主角外在的歷程，傾向於以娓娓的手法將「畸零」情愫及「性啟蒙」帶進一個成長故事。

李道明在《影響》第11期的「宋存壽專題」，如此形容宋存壽的場景選取：「宋存壽的清淡習性和他的自然主義傾向造成他在場景的選取與安排上重真實而不浮華，簡單而不失自然」（李道明13）。《窗外》的場景選擇也就有如此的特色。女主角的家、男老師的宿舍住處、南部的小學都是樸實的平房，連師生約會的咖啡廳都是那麼的黯淡，相當不符合後來瓊瑤片就是「三廳片」的說法。這「平實」原則，宋存壽在《窗外》只有一次「違規」。九十分鐘的《窗外》，大致在五十七分鐘處，康南（胡奇飾）與江雁容（林青霞飾）走出咖啡廳，在路轉角處分離。宋存壽將這場戲放在一個非常搶眼的實景裡：師生在一個雕有大大白色「百合花」字像的黑色牆前道別；影片以不同角度、鏡距呈現這一時刻，輕輕地帶進音樂，最後還插入了僅此一次、簡短的男主角心靈旁白：「她不會來了」。在這麼「恬靜質樸」的一部瓊瑤片中，這片段算是相對奔放的，而其中所釋放的

40　研究瓊瑤小說的林芳玫指出，瓊瑤中期作品有著年輕人「感性革命」的特色，且充滿著父母對子女的妥協；瓊瑤早期作品則較無此種兩代「平衡」的特色，以致故事會有悲劇的結果（林芳玫138）。《窗外》是瓊瑤早期小說，女主角有著一切以情感關係為優先的傾向，但還無「感性革命」的能耐。

「醍味」，[41] 可在卓明對《窗外》的闡述中體會一二：

> 康南江雁容……走出街頭，在分手的那一刻，我們……體會到那
> 股天地愴然，死生契闊的悲壯感。這幅畫面也是全片中最理智與
> 清醒的表現，讓我們看清楚了這樣悲悽的景況是發生在我們經常
> 走過的街道上，而我們也經常視而不見……。（卓明 15）

在這片段，當江雁容轉身離走，街口正好走出一位男路人，就好像江
雁容背離康南、轉向另一男士；畫面最後剩下康南孑然一身。

康南，一位背井離鄉，身上背著鄉愁親愁，本想「淡泊明志，寧
靜致遠」過日子，後豪賭、選擇新生青春，最終全盤皆輸。《窗外》
的康南，在宋存壽的詮釋中，釋放出了悲劇性的力道。宋存壽的康南
好似延續了《冬暖》的老吳，在七〇年代的台北，承受著離散的身
分，安於且認同於教員的職業；當命運提供挑戰，康南面對台灣所賜
予的情感連結，做了義無反顧的抉擇。但《窗外》裡七〇年代的康南
是不被祝福的；他忍受世俗的唾棄，感受並目睹連結的消散，明白
「她不會來了」，孤獨地麻木續走、滄茫度日。

也許這「百合花」片段會讓人想起《冬暖》旋舞片段的離散內
涵，但宋存壽的處理方式跟李翰祥比起來卻是那麼的謙和。場景，除
了那「百合花」實景牆面，是那麼地平常、「經常」；畫面剪接音樂
絕沒有《冬暖》那種激昂；當然，其氣氛也不是《冬暖》的興奮開
朗，而是無限的憂傷。黃建業曾對宋存壽的《母親三十歲》做如此的
觀察：《母親三十歲》在主題上觸到「宋存壽的拿手好戲，一個極平
常又極具倫理氣味的作品……可使他在母子情結間慢慢醞釀出平實生
活的芳香」（黃建業 195）。宋存壽擅長的就是在平常中帶出意涵；

41　「醍味」是朱天文談侯孝賢電影所用的辭彙，林文淇將之續用，並翻成 subtle
complexity。

《窗外》整部片子的鋪陳讓「百合花」片段慢慢醞釀、散發出平實生活中的哀傷，讓人感受到康南內心的衝擊。宋存壽的寫實沒有白景瑞的搶眼、沒有健康寫實的光明勵志，但它的「醍味」有著久久揮之不去的誘媚。

宋存壽的《窗外》緩緩地包容了兩代的歧異、離散的憂鬱、成長的感傷、師生的戀情、丈夫的強暴。如此豐富的內容及內涵，在宋存壽擅長經營的「陰鬱紓緩的情調」中、「獨特傷感的氣息」中鋪展；而如此的呈現卻相當耐看，原因在於，就如同黃建業的觀察，宋存壽電影中的陰鬱及傷感「往往被他一貫直下的平實風格所中和，而不至走進濫情的格調」（黃建業 199）。宋存壽如此的電影風格讓他能駕馭相當聳動的故事題材、拍出七〇年代獨特的文藝片。除了瓊瑤的《窗外》，宋存壽在七〇年代改編了依達的《輕煙》（1972）、於梨華的《母親三十歲》、郭良蕙的《早熟》（1974）及《此情可問天》。這些片子處理了師生戀、商場職場情慾、近親情慾、蘿莉塔情愫、畸戀。宋存壽的樸實風格讓他的影片能呈現角色們的情慾掙扎、道德抉擇，而不淪入濫情、聳動、或低俗。

最後回到焦雄屏對宋存壽的觀察——「作品可能比新導演更早踏入一個寫實的範疇……可能是新電影的開山始祖」——可以幫忙凸顯台灣電影的寫實議題。在台灣文藝片的歷史中，寫實風格並不見得是一個線性的發展——到新電影時得到實踐、變得成熟、達到「高峰」。宋存壽的電影也就是在新電影之前，一次又一次地表現「樸實」、講述愛情故事、實踐寫實。新電影常講述個人成長或台灣的轉型，以致於其寫實得到評論界的重視及寓言式的閱讀。七〇年代宋存壽的瓊瑤片、愛情文藝片，比新電影早一步與健康寫實拉開了距離，運用樸實寫實，觸碰禁忌，處理影像的性衝動，帶引台灣銀幕上的性啟蒙。宋的寫實不像新電影的那麼鮮明（例如使用長拍、遠鏡頭）；但宋的寫實卻能在七〇年代便處理了相當「露骨」的內容（1972年的《輕煙》有露兩點的畫面）。宋存壽的愛情文藝片都是時裝片，它

們不懷舊，它們不凝視大歷史，然而它們卻「偷渡」了禁忌的內容，展現了一種平淡中的力道。

四、結語

　　1960年代的《冬暖》利用自然的山水肯定女主角的抉擇；到了瓊瑤片，林文淇觀察，「1970年代李行與白景瑞在改編瓊瑤電影時，大量使用大自然場景來刻劃男女主角的浪漫愛情」，而此種視覺元素包含著自由自在與歡愉的內涵、象徵著個人自由及個人主義的現代意識（〈《彩雲飛》〉9）。宋存壽的《窗外》，在後半段，也有著年輕男女在自然場景裡約會的片段；然而，宋存壽卻讓這敘事與視覺元素毫無浪漫情懷，反而將陰鬱及傷感灌注其中，不凸顯女主角的個人自由，而是她對父母認同的「正規」感情的屈服。宋氏《窗外》在1973年就表現出有別於李行及白景瑞在七〇年代，繼健康寫實之後，所發展出來的健康綜藝式的瓊瑤片。《窗外》女主角林青霞，在她輕透雅緻的散文集《窗裡窗外》，如此敘說她七〇年代的影業：「七二年至八〇年我總共拍了五十五部戲，其中五十部是唯美文藝愛情片。那個年代的台灣還在戒嚴期，民風保守純樸，電檢尺度很緊，我們這種片子最受歡迎」（林青霞 79）。宋存壽就是在那樣的環境中以「純樸」的風格表現了毫不保守的文藝愛情。

　　2012年，第152期的《電影欣賞》紀念了兩位台灣電影人：期刊以「最真」懷念新電影之父，中影的明驥；以「最美」向張美瑤致意。婉約秀美的張美瑤初出道就拍了重要台語片、湖山片廠林摶秋的《丈夫的祕密》（1960，又稱《錯戀》），退影前拍了白景瑞寫實代表作《再見阿郎》；兩部都是小人物的故事，觸及低層女性的生命歷程。張美瑤在《再見阿郎》詮釋堅毅的苦命女，觀看著勞工男性的拼鬥、貨車司機的勇猛及悲慘，進而帶引出白氏的寫實情懷。這讓我想起2000年的散文式紀錄片《拾穗者》（*Les glaneurs et la glaneuse*）；法

國「新浪潮祖母」瓦爾達（Agnes Varda）以貨櫃車、貨櫃司機帶引出二十一世紀全球化生活的焦慮。2009年的義大利片《娥摩拉罪惡之城》（*Gomorra*），改編自調查報導文學，亦呈現了卡車與貨車司機在後資本社會、地下經濟裡的位置。白景瑞在1970年便以阿郎開貨車思考了勞工與台灣經濟的問題；同時也以他個別的寫實風格，在世界勞工紀實電影中為台灣佔了個位置。

　　2013年的金馬獎頒獎典禮有如一場台灣電影的歷史課；《冬暖》的歸亞蕾在這金馬五十頒獎典禮上現身，讓人看到台灣電影五十年的具身樣貌。2013年也是李翰祥的國聯在台創廠五十年紀念；此時，《電影欣賞》夏季號刊出〈國聯風華〉專輯，再次提醒讀者李翰祥對台灣國語片所做過的投注。閱讀焦雄屏1993年的《改變歷史的五年：國聯電影研究》[42] 會察覺，本文所提及的台灣電影人，除了林青霞之外，都跟國聯有過關係。金馬五十、國聯五十年後的現今，的確是可以重新審視台灣過去多樣文藝片、關注健康寫實之外的台灣國語片的時候。

42　焦雄屏1993年的《改變歷史的五年：國聯電影研究》於2007年後重編，以《李翰祥：台灣電影（產業）的開拓先鋒》再出版。

關愛何事：
三部1970年代的瓊瑤片

　　2015年8月的《聯合文學》以羅曼史小說做為封面專題，其中有一篇但唐謨的〈電影羅曼史小語〉；文章中對於1990年代之前的華語浪漫愛情片，只提到《秋天的童話》（1987），對於台灣過去愛情文藝片的「宗師」類型，瓊瑤片，看似毫無興趣（64）。在專輯中林芳玫肯定言情小說，認為它是我們重要的文化資產（52）；本文認為，過去曾風靡一時的瓊瑤電影也可說是我們重要的文化資產，值得回顧。本文要從二十一世紀回看1970年代的瓊瑤片，做一個小小穿越時空的浪漫旅行，設法「點繪」這台灣獨特的影片類型。[1]

　　「瓊瑤」在台灣的通俗文化裡不只代表著言情小說，也代表著相當時段的愛情文藝片。梁良的〈中國文藝電影與當代小說〉估計，台灣1970年代改編自小說的文藝片有五十一部，其中改編瓊瑤小說的佔了二十一部，近乎二分之一。[2] 那年代國語文藝片重要導演們中，李行拍了六部瓊瑤片，白景瑞四部，宋存壽兩部；三人總共十二部，超出了七〇年代瓊瑤片的半數。換言之，要回顧、探討台灣七〇年代的文藝片，不能忽視瓊瑤片。幸運的是，那時代文藝片代表性的導演們都搭上了這「瓊瑤熱」，研究他們的瓊瑤片可說就是研究那年代的文藝片。台灣文藝片的導演們中，李行的片子道德感極強，白景瑞的

1　廖金鳳強調瓊瑤片的特出：「『瓊瑤電影』如果成其為一類型，它也是台灣電影持續最久的電影類型之一」（349）。瓊瑤電影從1964年開始，一直持續到1983年。

2　參見梁良的〈中國文藝電影與當代小說（上）〉與〈中國文藝電影與當代小說（下）〉。

熱衷現代化，宋存壽的擅長觸碰禁忌；[3] 這些各有特色的導演們，透過他們的瓊瑤片，在那台灣文藝片的黃金七〇年代，[4] 呈現了什麼、表達了什麼、關注了什麼？

二十世紀末，台灣學界對各式通俗、流行文化重新審視；林芳玫1994年的《解讀瓊瑤愛情王國》，啟動了以嚴肅角度觀看台灣大眾愛情小說的研究。1996年廖金鳳提出，「台灣電影研究最具挑戰性的議題，可能就是瓊瑤電影的研究」（347）。邁入二十一世紀，瓊瑤電影確實進入了學術研究的領域。研究所出產了分別由林文淇及黃儀冠指導的中英文碩士論文。[5] 瓊瑤電影學術文章也相繼出爐。2011年林文淇的〈《彩雲飛》、《秋歌》與《心有千千結》中的勞動女性與瓊瑤1970年代電影的「健康寫實」精神〉分析了三部瓊瑤片，對過去蔡國榮、焦雄屏、盧非易、林芳玫所作過的瓊瑤片觀察亦有簡要的回顧。[6] 2014年黃儀冠的〈言情敘事與文藝片——瓊瑤小說改編電影之空間形構與現代戀愛想像〉以小說改編的角度探究瓊瑤片。[7] 現今也有研究是從間接的角度來審視七〇年代的瓊瑤片，如，黃猷欽2011年的〈鉛華盡洗：1980年前後台灣文藝電影美術設計的轉

3　沈曉茵在 "Stylistic Innovations and the Emergence of the Urban in Taiwan Cinema: A Study of Bai Jingrui's Early Films"、"A Morning in Taipei: Bai Jingrui's Frustrated Debut"，及〈冬暖窗外有阿郎：台灣國語片健康寫實之外的文藝與寫實〉討論過這些導演們的特質。

4　盧非易將1965-1969年定為台灣電影的「黃金年代」，主要指向那時段台灣政治經濟穩定成長，讓國語片、台語片得以發展。參見盧非易，《台灣電影：政治、經濟、美學（1949-1994）》。蔡國榮的研究則指出1970年代，香港主要生產動作片與喜劇片，台灣成為華語界文藝片的製片重鎮，可說是台灣文藝片的黃金年代。參見蔡國榮，《近代中國文藝片研究》。

5　英文碩士論文：Yuju Lin（林譽如），"Romance in Motion: The Narrative and Individualism in Qiong Yao Cinema"；陳冠如，《瓊瑤電影研究（1965-1983）》。

6　請見林文淇，〈《彩雲飛》、《秋歌》與《心有千千結》中的勞動女性與瓊瑤1970年代電影的「健康寫實」精神〉。

7　參見黃儀冠，〈言情敘事與文藝片——瓊瑤小說改編電影之空間形構與現代戀愛想像〉。黃儀冠專書《從文字書寫到影像傳播——台灣「文學電影」之跨媒介改編》的第二章就是討論瓊瑤小說與電影的關連。

變〉，及其 2013 年的〈異議憤籽：1970 年代台灣電影中藝術家形象的塑造與意義〉。

　　本文選擇探討 1971 到 1977 年間較少被深論的三部瓊瑤片：宋存壽的《庭院深深》（1971），李行的《碧雲天》（1976），白景瑞的《人在天涯》（1977）。這三部瓊瑤片各有特色，表現出七〇年代瓊瑤電影的多元樣貌，再次調整了瓊瑤片只是浪漫愛情電影、只是三廳片的印象。[8] 本文有別於近年的瓊瑤論述，只選擇三部瓊瑤片，給予較多空間進行電影文本形式分析，整理出每部影片的形式選擇及其與影片意涵的關連；文章同時也聚焦影片的結尾，分析出導演們個別的文藝風貌如何帶引出瓊瑤故事的多種情感潛能。《庭院深深》、《碧雲天》、《人在天涯》分別凸顯了母女情、宗族情、家國情，呈現了那年代瓊瑤電影「多情」卻又「關愛何事」的樣貌。本文藉由類型、作者、電影史的稜鏡觀看這三位男性導演的瓊瑤片，探索瓊瑤電影王國裡的情感糾結。

一、宋存壽的《庭院深深》與母女情

　　宋存壽可說是台灣 1970 年代拍文藝片的大將；但，他不像白景瑞與李行拍了多部代表愛情文藝片的瓊瑤電影，宋存壽只拍了兩部瓊瑤片：《庭院深深》（1971）及《窗外》（1973）。宋存壽在《窗外》之後，因為與瓊瑤的版權爭議，沒再拍瓊瑤片。宋氏《窗外》因為敗訴，沒有在台商業放映，但台灣電影界對它相當肯定。宋存壽較早的《庭院深深》，是繼國聯及香港邵氏的瓊瑤片成功又沉寂後，[9]

8　近年的瓊瑤電影研究多少都在做此種釐清，本文以下會做介紹。李行的《彩雲飛》（1973）可說是此種瓊瑤印象、愛情三廳瓊瑤片的始作俑者。

9　國聯是 1960 年代拍瓊瑤片的大本營：瓊瑤長篇，《菟絲花》（1965）、《幾度夕陽紅》（1966）；瓊瑤中短篇，《明月幾時圓》（1966）、《遠山含笑》（1967）、《窗裡窗外》（1967）、《陌生人》（1968）、《深情比酒濃》

接力推出，口碑甚佳。[10] 然而《庭院深深》在電影寫作界較少受到注目；[11] 現今重看，此部電影顯現宋存壽認真考量愛情文藝片的痕跡。

在愛情文藝的大範疇內，《庭院深深》可簡單地放在歌德愛情的脈絡裡先看一看。[12] 在英文電影中看歌德故事與電影，會提到的是改編自《簡愛》的各版影片及希區考克（Alfred Hitchcock）的《蝴蝶夢》（*Rebecca*, 1940）；[13] 在台灣電影中看歌德與電影，會提及的是辛奇的《地獄新娘》（1965）。這些作品都把握了歌德故事裡的主要元素：陰藏祕疑的莊宅、過往的迴繞回訪、盲目的男主人、純真堅毅的女主角。[14] 瓊瑤在1964年便利用了歌德元素經營小說《菟絲花》，到了《庭院深深》更是將歌德風全面納入。從1964年，中影改編瓊瑤小說《六個夢》，成功推出《婉君表妹》及《啞女情深》，瓊瑤的小說就此成為電影界從不放過的改編對象。1969年出版的

<div style="font-size:smaller">

（1968）、《女蘿草》（1968）。香港邵氏在60年代也加入了「瓊瑤熱」：《紫貝殼》（1967）、《寒煙翠》（1968）、《船》（1969）。

10　《庭院深深》1972年甚而在台重演，請參考梁良，《中華民國電影影片上映總目，1949-1982》（345）。

11　相較於李行及白景瑞，宋存壽作品的研究顯得冷清；近年，相關論文零星出現，如：James Wicks, "Gender Negotiation in Song Cunshou's *Story of Mother* and Taiwan Cinema of the Early 1970s"；沈曉茵，〈冬暖窗外有阿郎：台灣國語片健康寫實之外的文藝與寫實〉。

12　黃儀冠的〈言情敘事與文藝片——瓊瑤小說改編電影之空間形構與現代戀愛想像〉對於有歌德元素的瓊瑤片做了整理及介紹。

13　例如，1943年《簡愛》（由Orson Welles、Joan Fontaine主演），1996年《簡愛》（由Franco Zeffirelli導演），2011年《簡愛》（由Cary Fukunaga導演，Mia Wasikowska、Michael Fassbender主演），還有其他電影、電視版。希區考克的《蝴蝶夢》改編自Daphne du Maurier 1938年的小說 *Rebecca*。研究好萊塢電影，較不會以歌德來思考這些片子；例如，《蝴蝶夢》常在黑色電影範疇內討論。電影研究若是提到歌德，除了古裝愛情片（如《咆哮山莊》），會聚焦於偏向美國小說中的南方歌德——有著黑奴歷史的陰影、家族祕密、詭異暴力，例如，*The Night of the Hunter*（1955）、*Hush…Hush, Sweet Charlotte*（1964）。

14　David Punter以歷史、社會、宗教、心理、性別的角度複習了一下歌德的書寫傳統，並指出castle, persecuted maiden pursued by some unspecified yet dangerous force, heroines haunted by their own fears等等，都是歌德故事歷久不衰的元素（Wu & Li 1-13）。

</div>

《庭院深深》，1971年便推出了電影。影片由參與過國聯《幾度夕陽紅》（1966）的楊群製片（鳳鳴）並主演，為國聯演出過《深情比酒濃》（1968）的歸亞蕾擔綱女主角，[15] 曾任國聯編導並與楊群合作過《破曉時分》（1968）的宋存壽執導。

看看希區考克的《蝴蝶夢》、台語的《地獄新娘》，再看看宋存壽的《庭院深深》會發現，雖然三部片子都有歌德元素，但宋氏電影並不強化這些元素。例如，對歌德故事喜好的陰祕莊宅，在八十多分鐘的《庭院深深》，那個有年歲的含煙山宅及其內部設有傳統家飾的廳房只出現不及三十分鐘，其他五十分鐘左右，房宅換成摩登風、舒爽透氣的建築。影片中那早先的莊宅變成了燒毀的廢墟，也毫不陰暗；廢墟中的夜景戲，也不顯陰森（顯然，宋存壽選擇以 day for night 方式——以日拍夜——拍攝《庭院深深》的夜戲）。希區考克的《蝴蝶夢》利用厚重的英式傢具及莊宅房門，透過許多的陰影、許多的投影，帶出幽魅的氣氛；影片更是製造莊宅逝去女主人陰魂不散的氛圍。相較下，宋存壽的《庭院深深》，其中的角色們口中常常唸及「鬼」，但影片卻不刻意設計鬼魅氣氛，反而不時讓男女主角以白衣出現，將他倆活生生地放在廢墟中、同一構圖中，告知他們就是故事中、大家口中的「鬼」；更不時將影片的主題曲旋律釋出，讓人感受到情節中的愛情、傷感、失落，而不是神祕、鬼魅、或恐怖（更遑論歌德式的驚魂）。男女主角不只衣裝色澤相近，電影還從開頭便設計他們不時在同一場景裡，女主角以米色旗袍、男主角以白色長袍出現，對應第二任妻子愛琳的亮麗洋裝或時髦洋式褲裝，點示「陣營」之不同。電影最後，設計瞎眼男主角難得地著上西裝，與穿小洋裙的

15　歸亞蕾很年輕便主演了瓊瑤片《煙雨濛濛》（1965），並獲得第四屆金馬獎最佳女主角獎；在國聯則演出瓊瑤片《深情比酒濃》（1968）及《女蘿草》（1968），分別由郭南宏及林福地執導；歸亞蕾在國聯也擔任了李翰祥的經典作品《冬暖》（1967）的女主角。

小女兒及洋裝的女主角，形成「家庭裝」，完成外表、表象的一家團聚。

又如，歌德故事喜好的重像（疊影double／double self）技法，宋氏的《庭院深深》也將之放淡，不像《地獄新娘》，設計了「姊妹結構，女性重像」（〈從英文羅曼史〉18）。《庭院深深》第一句台詞是盲眼男主角強而有力地問「誰？」；第二句面向女主角發出的台詞是配角稱呼「方老師」。「方老師」似乎回答了第一個問題——女主角身分問題——但說話的配角馬上質疑方老師的工作選擇。《庭院深深》以女主角的過往及現在，探討其身分問題；影片不呈現女性幽魂或雙胞姊妹，而是直接強調女主角的成長歷程。影片開頭便讓女主角頭髮時而盤上、時而放下及肩，讓女主角的衣裝時而素色旗袍、時而淡色洋裝。影片的敘述告訴我們，女主角的身分是關鍵問題，她的裝扮便顯示某種內在遲疑，也暗示答案不是簡單的「方老師」。影片利用女主角的外貌衣裝、少言特質，告知故事就是要處理女主角如何回應她是誰這問題：她是老師？母親？愛人？方絲縈？章含煙？影片開頭讓女主角成熟摩登出現，搭機返台、頭髮上盤、眼戴淡墨鏡、沉穩地觀看並穿越新廈林立的台北；聲軌放著歸亞蕾唱的主題曲〈庭院深深〉。電影告訴我們，女主角不是小女生，她是成熟回來選擇她身分、將沉穩地回應她處境的一位女性。《庭院深深》不強製幽魅氣氛，不神祕化、懸疑化女主角的狀態；電影開頭呈現方老師對小女孩柏亭亭的關心及柏霈文對方老師聲音的反應，就在「暗示」方老師就是章含煙；角色們口中的「鬼」，就是女主角本身，也是她要面對的過往、尋回的身分、彌補的匱失。換言之，《庭院深深》並沒有設計另一「魂體」做為女主角的重像；若硬要找出重像，那麼它存在於女主角的現今與過往、凸顯在女主角的雙重命名——章含煙，方絲縈。[16] 劉素勳在〈論瓊瑤的歌德式愛情小說——西方歌德文類的舶來

16　宋氏《庭院深深》放淡重像；瓊瑤七〇年代小說則是喜好重像，常出現雙重身分

品？〉分析出，瓊瑤的歌德式小說借用了西方歌德小說的形式，但並沒有採納其精神。[17] 宋存壽的《庭院深深》則進一步在電影中淡化了瓊瑤故事中的歌德元素。

《庭院深深》除了影像上、視點上緊扣著女主角，影片還借用女主角的日記作為敘述上的一大「利器」。日記傳達著書寫者私密的自我；日記在影片裡不只是盲眼男主角珍惜的物件，也是影片用來轉換時空的敘述工具（這比小說中以戲劇化的方絲縈昏厥來轉換時空較為平和）。電影透過日記回述男女主角婚姻的開始；電影將小說中章含煙作為茶場女工、柏霈文愛上含煙的羅曼史完全略過，還不時削弱已婚愛人間的情話（打斷它）、情歌（灌在錄音機裡）。我們看到含煙寫日記、聽到日記旁白，內容竟是她對襁褓中女兒亭亭的訴苦。當電影再透過日記回到當下，影片不只完成了過往的敘事，也讓女主角藉由回憶過去清楚當下的選擇——重拾母親職責，為女兒重建家園。電影將瓊瑤近乎四百頁的長篇羅曼史，削去男女的戀愛、炙熱的情感，將之改編為母女情至上的家庭通俗劇。[18]

好萊塢經典通俗劇導演薛克（Douglas Sirk）提醒，通俗劇的結束或是好萊塢的快樂結尾，其實就是一個緊急出口；[19] 電影如此提供，觀眾通常明知不可能，但也「共謀」地欣然接受。七〇年代的瓊瑤電影，除了經典的《窗外》及陳鴻烈的《我是一片雲》（1977），若不

的女主角或雙身姊妹：《彩雲飛》（1973）、《海鷗飛處》（1974）、《雁兒在林梢》（1978）、《夢的衣裳》（1981）。

17　參見劉素勳，〈論瓊瑤的歌德式愛情小說——西方歌德文類的舶來品？〉，《崇右學報》14.2（2008.11），頁231-246。相較下，國聯的《菟絲花》、周旭江導演的《尋夢園》（1967，唐寶雲主演）則喜好操作歌德元素。

18　男性導演們處理瓊瑤故事喜好降低其浪漫元素；林文淇研究瓊瑤片的論文，分析李行的《心有千千結》，如此觀察：「李行的電影版本刻意減低瓊瑤小說中的浪漫元素意圖相當明顯」（林文淇，〈《彩雲飛》〉14）；林文淇認為李行想要凸顯的是勞工女主角透過勞動生產脫離貧窮的「勵志」、「健康」意識。

19　薛克受訪，談他的美國好萊塢經驗，深入論及快樂結尾的運作；請見 Jon Halliday, *Sirk on Sirk: Conversations with Jon Halliday*。

是快樂結局，大多也有著某種回歸平衡的結束；《庭院深深》、《碧雲天》、《人在天涯》皆是如此。宋存壽《庭院深深》的特殊在於它如何處理其結尾。無論是瓊瑤的小說或宋氏的電影，就如同林芳玫分析《地獄新娘》的論文所述，女性歌德「結尾總是在女主角的努力下，肅清家中陰霾，重建家庭」（〈從英文羅曼史〉9）。電影《庭院深深》在最後一分鐘，女主角提行李離走、看到小女兒及盲眼男主角、聽到女兒呼喚「媽」，母女擁抱，電影釋出音樂，影片結束。好一個女主角最後一分鐘回歸家庭的結局。真是一個緊急出口。然而，宋氏《庭院深深》的巧妙處在於它如何呈現這最後一分鐘。

《庭院深深》最後一分鐘的最終幾秒處是用停格（freeze）的方式呈現。這停格呈現讓整部片子的結束顯得突兀。在電影的敘述裡，結尾用一個終結停格來結束是常見的；[20] 但宋存壽是連續用了四個停格來結束：一個歸亞蕾特寫、一個女兒特寫、一個男主角特寫、最後一個林中母女擁抱的中遠景。最後一個停格還重疊上參與影片的演員、原著作者及導演的名字。這設計接近柏格曼（Ingmar Bergman）在《假面》（*Persona*, 1966）裡的技法——《假面》中段的「割裂」插入片段。《假面》的開頭及中段都有「脫離」片子兩位女主角的片段，影評界多番討論，大多認同其為導演的一種介入。[21]《假面》中段的「割裂」片段更承載著，除了導演，還有片子故事及女主角的表達；它呈現了一種用電影經典敘述語彙無法傳達的情懷。宋存壽《庭院深深》的停格結尾，除了看似是一種「緊急出口」，也承載著導演

20　例如，1959年楚浮（François Truffaut）的《四百擊》（*Les quatre cents coups*），1983年侯孝賢的《兒子的大玩偶》。

21　例，Robin Wood如此評論《假面》中的「割裂」片段："in it one can see the whole traditional concept of art – an ordering of experience toward a positive end, a wholeness of statement – crackling and crumbling.... Breakdown...is both theme and form – that is to say, it is experienced both by the characters and by the artist, the 'formal' collapse acting as a means of communicating the sensation of breakdown directly to the spectator"（Wood 188）。

的介入及影片敘述的嘎裂、散解。

《庭院深深》新婚部分也有一小段停格；男女主角婚後與好友快樂遊山玩水，彼此拍照。當然此處的停格便是拍的顯現，片段又配上楊群唱的情歌〈我倆在一起〉，是電影老套的語法。影片結尾的停格則不能以「老套」看待。末段的停格是電影用力的操作；將之放在末尾，不像柏格曼的那麼突然、強烈；《庭院深深》的末尾停格是宋存壽樸實平淡風格下忍不住的最終「發聲」。

《庭院深深》結尾簡短，但充滿內容。女主角提行李離走，先是配上了男主角第二任妻子愛琳（李湘節）的信件旁白，告知她願意成全女主角重回含煙山莊女主人的位置。換句話說，愛琳的告別信就是愛琳的放逐，就是電影故事本身幫女主角「肅清家中陰霾，重建家庭」的努力。宋氏的《庭院深深》在最後一分鐘加碼出動男主角及小女兒（小說沒此設計），讓他們整裝站在含煙山莊的路道旁，要以他們的身影留下提著行李的女主角。男主角不讓女兒呼喚、奔向她媽，似乎是希望他的身影可以是留下他愛人的主要力量。但男主角的身影或是他先前靜靜說出的「含煙，我愛妳」，都停不住女主角的腳步。電影最終還是回歸它家庭通俗劇的主軸，讓小女兒三聲呼喚「媽」，使女主角回頭、蹲下擁抱愛女。接續的便是四個連續停格。

《庭院深深》若僅以母女擁抱的停格結束，可說是給了這文藝片一個中規中矩的完結；但串四個停格，意涵便不同。首先，它傳達了一種不甘如此結束的味道。其次，它再度顯現失落的感覺。女主角擁抱女兒、願意留下，應該是快樂結局，但三個角色的特寫，都沒有重聚的欣容，尤其是男主角。男主角的特寫停格，臉上有著寬慰、感傷，失落；接著的母女擁抱、中遠景停格，構圖將母女放置畫面左側，右側空出一大片，男主角小小的被推到右側極端邊緣（有些錄影版本男主角被切掉，根本看不見）；後續在此停格畫面上疊上了影片的演員、原著作者及導演的三串名字。宋氏的《庭院深深》在意涵上、外表上給了一個團圓結局，但在末尾剪接上、構圖上「隔離」了

這團聚；更以一串電影作者名字的介入、疊入、「打擾」了故事的大團圓。換句話說，宋存壽是吝於成全小說中或家庭通俗劇會有的團圓結局。

宋存壽在他的兩部瓊瑤片中，對瓊瑤小說的故事都不做改變。宋氏《庭院深深》的特出在於它調整了愛情至上的瓊瑤式內容，選擇了母女至上的家庭內涵（對應故事早先母子至上的強勢），結尾又暗示愛情與家庭的彼此消長：成全家庭就會澆冷炙熱的愛情。《庭院深深》透露了一家團聚的真貌、快樂結局的虛實。電影不只將小說中柏霈文與章含煙茶廠談戀愛的過程完全略過，只在柏霈文與他母親的對話中提及，還將小說後半柏霈文炙熱的表白及女主角再度承認感情的內容都剪略。瓊瑤小說《庭院深深》裡柏霈文如此表白：

> 哦，含煙，我心愛的，我等待的！哦，含煙，我愛妳！我愛妳！我愛妳！（343）
> 我只求妳留下，讓我奉獻，讓我愛妳，妳懂嗎？留下來！含煙，留下來！（380）

小說裡章含煙如此承認：

> 你要好好活著，因為我那麼愛你，那麼那麼愛你！（388）
> 我吻你，這不是幻覺！我吻你的手，我吻你的臉，我吻你的唇！這是幻覺嗎？……我的嘴唇不柔軟不真實嗎？噢，霈文，我在這兒！你的含煙，你那個在晒茶場上撿來的灰姑娘！（390）

宋氏《庭院深深》不只將愛情放淡，還略過許多男女主角文詞炙熱、充滿驚嘆號的表白，避過瓊瑤式、生死相許的文藝腔。[22] 相較於

22　許多導演都偏好調整瓊瑤的文藝腔。改編過瓊瑤《幾度夕陽紅》及〈迴旋〉（收

小說，我們在電影中較感受不到柏霈文的摯愛及情感中的掙扎。電影更將已沖淡的愛情讓盲目的男主角負責傳達。

宋存壽將小說中原本是女主角哼唱的快樂情歌轉給男主角，讓楊群唱出由劉家昌編曲、瓊瑤編詞的〈我倆在一起〉：

> 我倆在一起，誓死不分離。
> 花間相依偎，水畔兩相攜。
> 山前同歌唱，月下語依稀。
> 海枯石可爛，深情志不移！
> 日月有盈虧，我情曷有極！
> 相思復相戀，誓死不分離！（瓊瑤，《庭院深深》229）[23]

電影將此曲灌在錄音機裡、配在男女主角及好友（三人在一起？）老套式的快樂出遊片段，讓人覺得它在削弱〈我倆在一起〉裡的海誓山盟。[24] 相對於〈我倆在一起〉僅只一次的配放，宋存壽將《庭院深深》主題曲的旋律以各種節奏經常配放。影片開頭便以主題

在《幸運草》）、但以「鬼片」著稱的姚鳳磐，對於瓊瑤小說的對白，選擇將「太『文藝』的，也改得口語化一點」（黃仁，《不只是鬼片之王》155）。瓊瑤對於改編自她〈迴旋〉的《窗裡窗外》該是滿意的，當年還為片寫詩點題：「沉沉的暮色由四方而來，／從窗外，而窗裡，／濃濃的孤寂由心中昇起，／從窗裡，而窗外。」（黃仁，《不只是鬼片之王》184）。《窗裡窗外》是由國聯本省籍導演林福地執導；以台語片起家的林福地還為國聯執導了瓊瑤片《遠山含笑》及《女蘿草》。1960年代參與過瓊瑤、從台語片轉國語片的還有演員柯俊雄、張美瑤；兩位一起演過周旭江導的瓊瑤片《春歸何處》（1967）。

23　陳冠如的碩士論文第六章對瓊瑤電影音樂——從大陸音樂風，到劉家昌、左宏元、翁清溪，到民歌風——有實在的追述及分析。陳冠如沒有機會提到譜曲者與作者關係的奧妙；劉家昌接受藍祖蔚訪問曾說：「很討厭瓊瑤的故事和詞，不願意和她合作」，但至今仍耳熟能詳的《月滿西樓》（1967）、《庭院深深》、《一簾幽夢》的主題曲皆是劉家昌譜曲（藍祖蔚 25）。

24　《庭院深深》中男女替換情歌的設計（也就是片子的「性別科技／技巧」gender technologies）讓人覺得宋存壽有意利用楊群偏舞台劇式的表演來調整、削弱瓊瑤式的愛情。

歌的方式，將〈庭院深深〉配在女主角返台的乘車畫面上播出：

多少的往事已難追憶，
多少的恩怨已隨風而逝，
兩個世界，幾許痴迷？
十載離散，幾許相思，
這天上人間可能再聚？
聽那杜鵑在林中輕啼：
不如歸去！不如歸去！（133）

歸亞蕾唱的〈庭院深深〉第二度播放是配在電影後段男主角好友
乘車來山莊、幫忙視認章含煙的片段。影片第二度釋放〈庭院深深〉
的歌詞，讓人意識到其抒情及蒼然的內涵。電影只播放一次〈我倆在
一起〉，卻強力放送〈庭院深深〉；影片如此處理、放置這兩首歌
曲，就是《庭院深深》對愛情文藝片的表白；〈我倆在一起〉虛弱、
「不如歸去」持續繚繞：電影與浪漫愛情拉開了距離，在聲軌上為故
事定下了蒼然的基調。瓊瑤將她的《庭院深深》結束在如此的聲明：
「快樂是具有感染性的」、結束在唱著〈小毛爐〉的「一個孩子快樂
的歌聲」（瓊瑤，《庭院深深》396-397）；宋存壽將他的《庭院深
深》結束在切碎的團圓；兩者相較，後者實在「不快樂」。

《庭院深深》巧妙地「翻譯」了瓊瑤的曲詞，不賣弄歌德式的神
祕懸疑，不提供瓊瑤招牌式的情話綿綿，不甘於制式的結尾。宋存壽
在七〇年代初以《庭院深深》示範了一種樸實蒼然的愛情文藝片。

二、李行的《碧雲天》與宗族情

台灣拍文藝片長達四分之一世紀、電影事業與瓊瑤密不可分的導
演是李行。李行最引以為傲的作品是古裝的《秋決》（1972）（焦雄

屏，〈李行〉235），對於五〇年代拍過的台語片覺得是「當年的習作」（沈冬6），對於改編瓊瑤的作品則表現矛盾。李行認為，瓊瑤的《六個夢》是「不太正常的愛情故事」，瓊瑤小說若沒有中影或國聯講究的改編，瓊瑤片會從票房保證變成票房毒藥，同時認為第一波的瓊瑤旋風就是如此結束的（黃仁，〈行者影跡〉55-56）。[25] 第一波瓊瑤風可說是李行在中影以古裝的《婉君表妹》（1965）及《啞女情深》（1965）掀起的。1973年，繼宋存壽的《庭院深深》，李行連續推出了三部瓊瑤片，帶起了第二波瓊瑤熱。七〇年代李行拍了六部瓊瑤電影：《彩雲飛》（1973）、《心有千千結》（1973）、《海鷗飛處》（1974）、《碧雲天》（1976）、《浪花》（1976）、《風鈴，風鈴》（1977）。這些瓊瑤片一再地受到票房肯定，但過去李行本人及影評界卻對它們深論不多；[26] 黃仁及梁良甚而將其定為李行的「妥協期」（〈行者影跡〉164）。影界較喜好討論李行嘗試寫實的《街頭巷尾》（1963）、成就健康寫實的《養鴨人家》（1964）、「舊道德新傳統」的《秋決》、及回歸本土的幾部作品（如1978年的《汪洋中的一條船》）。[27]

　　李行是七〇年代拍瓊瑤電影的大將，那麼李行的瓊瑤片現今可以如何進一步地審視呢？首先，可以不要執著於以健康寫實來貫穿李

25　焦雄屏認為1960年代國聯的《幾度夕陽紅》「可能是瓊瑤改編作品中，成績最好的一部」（《改變歷史的五年》127）；影片由李翰祥策劃，楊甦導演，姚鳳磐編劇，江青、楊群主演。

26　焦雄屏在《李行：一甲子的輝煌》的前言，〈經營六十年的倫理烏托邦——向李行導演致敬〉，對李行作品做了全覽，卻《碧雲天》提都沒提（《李行》3-7）。這幾年避談李行瓊瑤片的現象已改變：2014年國家電影中心發行2015年「風華絕代——台灣經典電影明星月曆」，其中有六個瓊瑤片劇照；同年也修復放映了李行的《彩雲飛》；兩項活動甄珍、李行皆參與；李行侃侃而談瓊瑤片。

27　「舊道德新傳統」是黃仁在《行者影跡》裡對李行電影歸類的詞語。洪國鈞在 *Taiwan Cinema: A Contested Nation on Screen* 有專章討論健康寫實與李行，"Tracing a Journeyman's Electric Shadow: Healthy Realism, Cultural Policies and Lee Hsing, 1964-1980"，其中分析了《養鴨人家》及《汪洋中的一條船》（65-86）。

行，或以「妥協」來思考李行的瓊瑤片。相較於宋存壽淡化瓊瑤的「談情說愛」，李行則偏好保留原味。與李行合作過二十幾個劇本的張永祥回憶幫忙改編瓊瑤的一段趣事：

> 我念著書上的句子——「涵妮…涵妮…涵妮……」「好美好美的風啊！好美好美的沙……。」我表示我怕改不好，我寫出來的對白會失去原味。他 [李行] 當機立斷肯定地說：「不可以！這就是『瓊瑤』，要改編她的作品就要保持她的原味，要不就不做！」（黃仁，〈行者影跡〉365）

　　顯然，李行或許與市場、票房「妥協」，[28] 但也有他的文藝、藝術信念及堅持。黃猷欽在〈異議憤籽〉中便提醒，李行拍瓊瑤的《浪花》，故事涉及藝術家，李行起碼用了七位台灣當代藝術家的作品、各種風貌的繪畫及雕塑來布置陳設《浪花》的內外景；並在片頭將這些藝術家列名致意。換言之，李行將瓊瑤小說中並不具象的藝術作品及風格，嚴肅認真處理，使他的《浪花》在視覺上有相當的內容及看頭。這種對細節、美術的要求及講究，李行在拍《婉君表妹》及《啞女情深》時便是如此：李行認同影片美術指導羅慧明的選擇，邀集了當時的名畫家幫忙片中的許多書畫。[29] 換句話說，李行對於他瓊瑤片的「文」及「藝」是相當費心的。

　　在瓊瑤片的導演們中，宋存壽除了會淡化瓊瑤的文藝腔，也擅長透過他樸實的風格將相當激情、極端的故事娓娓道出，讓觀眾不知不覺接納了畸異的故事內容。李行很清楚瓊瑤小說常敘述著「不太正常的愛情故事」；李行的瓊瑤片值得關注的是，相較於宋存壽的樸實，

28　李行本人似乎並不覺得他有所「妥協」，在多次的訪談中都表示他對明星制度、觀眾、票房及商業價值的重視（焦雄屏，《李行》234）。

29　根據羅慧明，書畫家有胡念祖、喻仲林、孫家勤等（張靚蓓 185）。

喜好戲劇化的李行是如何處理瓊瑤「不太正常」的故事內容？

近期受到台灣關注的資深導演潘壘（中影1962年《颱風》的編導）在《不枉此生：潘壘回憶錄》中追憶了他為邵氏編導瓊瑤《紫貝殼》（1967）的經歷。《紫貝殼》敘述的是一個「脫軌的外遇故事」（261）；小說結尾，女主角獲得同情，男主角妻子願意接納她。潘壘將結尾改編成女主角服毒自殺，男主角受刺激過度、精神失常。對於修改，潘壘的想法是：「我認為小說儘可浪漫唯美脫離現實，電影卻具象深刻，宜多強調教育意義」（261）。[30] 是的，瓊瑤小說常陳述著「不太正常的愛情故事」，《紫貝殼》「脫軌的外遇故事」算是輕量級的內容；相較於小說的三角關係，潘壘的女主角服毒自殺、男主角在優美海邊精神失常，哪一個是「浪漫唯美脫離現實」，應該有討論的空間。[31]

當然，喜好調整瓊瑤小說的浪漫不限於潘壘；本文的三位導演中，李行就是偏好強調教育意義，也會修改瓊瑤小說的一位。李行為中影拍的設在民國初期的《啞女情深》（小說〈啞妻〉），將男主角修改為專情近代男，面對與啞妻所衍生出來的子嗣、遺傳問題，不願接受父母勸說、納妾生子。整部片子以精緻秀美的風格將一個具有道德倫理挑戰的故事，以「健康」的手法規矩完成，將原著男主角在日本與藝妓生了兩個小孩的內容去掉。[32] 換言之，六〇年代無論是遷就導演價值或中影「健康寫實」價值，瓊瑤片介入修改瓊瑤小說的迷離

30　對瓊瑤故事有意見的還有《花落誰家》（1966）的王引及香港《寒煙翠》（1968）的嚴俊；他們都認為瓊瑤原著「不健康」；請參考陳冠如，《瓊瑤電影研究（1965-1983）》（20; 65-67）。

31　自殺、精神疾病是瓊瑤擅長且常用的情節敘述元素。根據林芳玫的研究，瓊瑤六〇年代小說中，自殺的設計用了九次，精神疾病四次，致命性絕症二次，外遇、婚外情六次（《解讀瓊瑤》63）。換句話說，瓊瑤絕對有能力（且擅長）為《紫貝殼》設計自殺、發瘋結尾，只是選擇另種結束；瓊瑤小說的結束不見得浪漫。

32　林芳玫對於瓊瑤〈啞妻〉中所設計的民國中國及日本有所討論。參見林芳玫的〈民國史與羅曼史：雙重的失落與缺席〉。

奇情、進行一種「父權改編」是有多個範例的；[33] 而葉月瑜在「台灣電影導演」的英文專書裡就是以「健康寫實」、moral overtone（道德性）及 pedagogical（教育性）來形容李行《啞女情深》中的改編（Yeh & Davis 33）。

　　相較於《啞女情深》健康寫實的改編，李行對於《碧雲天》的故事則沒有「插手」。設在 1970 年代、時裝的《碧雲天》，瓊瑤給了讀者更具挑戰的倫理道德課題、更露骨的「三人關係」：戀愛結合的夫妻，為了子嗣，與雙方都喜愛的女子碧菡，共同完成借腹生子的「人生終極目標」。小說書名也就是以三人結合、三位主角的名字——碧菡，依雲，皓天——來命名。[34] 1976 年李行選擇改編《碧雲天》；公認是「極為尊重倫理傳統」的李行，[35] 並沒有像在《啞女情深》，改變了小說內容。資深影評人黃仁認為，1976 年拍過多部瓊瑤片的李行，已經是瓊瑤片的專家了，而《碧雲天》就是「專家」之作，李行的《碧雲天》對瓊瑤原著「做了最忠實的詮釋」（〈行者影跡〉185）。對於《碧雲天》裡考驗人情、人性的「三人婚姻」、做人計畫，黃仁以「荒唐而真實」、「荒唐事」、「荒唐觀念」論之（〈行者影跡〉186）。[36] 李行中影的《養鴨人家》，處理過超越血緣的親情故事；在中影的瓊瑤片《啞女情深》，李行也處理過愛情超越納妾生子的「健康」版瓊瑤故事；那麼，專家李行，在七〇年代、在已經拍了三部甄珍主演、[37] 票房大捷的瓊瑤片，在 1976 年，在改

33　陳冠如碩士論文第三章，「女性形象與性別結構」，以性別角度審視瓊瑤片。
34　電影的字幕將三位的名字定為碧涵，逸雲，浩天。〈碧雲天〉也是一闋宋詞：「碧雲天，黃葉地，秋色連波，波上寒煙翠，山映斜陽天接水，芳草無情，更在斜陽外。黯鄉魂，追旅思，夜夜除非，好夢留人睡，明月樓高休獨倚，酒入愁腸，化作相思淚」。
35　此為張永祥所言（黃仁，《行者影跡》366）。
36　對於《碧雲天》，不只老一輩的黃仁會以「荒唐」來形容，現今年輕一輩的女性，如瓊瑤英文碩士論文作者林譽如，也以 astonishing 來形容（Lin, Yuju 49）。
37　甄珍參與瓊瑤片從 1966 年的《幾度夕陽紅》便開始，後又擔任了國聯瓊瑤片《明月幾時圓》、《遠山含笑》、《陌生人》的女主角；《明月》的導演，後來

與不改之間，是如何認真、忠實地詮釋《碧雲天》？

宋存壽《庭院深深》的英文片名定為 *You Can't Tell Him* 它有如中文片名，[38] 有歌德風，撲朔迷離：You 是指誰？Him 是指誰？又是誰在提出要求？何事不能說？為何不能說（為何不要說）？李行《碧雲天》的英文片名沒有中文的詩情畫意，也毫無浪漫可言。*Posterity and Perplexity*，此片名帶出了影片內容，也帶出了影片態度：Posterity——子嗣、後代；Perplexity——困惑、迷惘。後者也是《碧雲天》耐人尋味的特質。

《碧雲天》的片頭是醫院育嬰房裡成排嬰兒的剪輯畫面，配台的片頭曲〈親親好寶寶〉更是以嬰兒哭叫聲開始，以「好寶寶」的角度唱頌、以「小東西」的立場問「為何我要來」。李行選擇小說沒有的片頭，讓寶寶凌駕一切，讓小東西為全片定調。劇情的第一個畫面是女校教室黑板上的「我」字；女主角蕭依雲（林鳳嬌飾）以高中代課老師的身分，指定「我」做為寫作題目，開始作文課。依雲簡單地自我介紹後，巡視班上女同學，停在一位「寫不出我來」的同學旁，知道她叫俞碧菡（張艾嘉飾）。換句話說，《碧雲天》開場便以小娃娃的畫面及歌曲來介紹一個自信的依雲及一個寫不出「我」來的碧菡，並告知「寶寶」問題將考驗兩位女主角的自我認知。電影結束於寶寶的臉部特寫，依雲自信散解，碧菡獻身後匿跡；兩位女性的「我」、「自我」都臣服於寶貝的小東西。

《碧雲天》的寶寶、子嗣問題以女主角不孕的方式開展，並為此困境提出了各式的解決方法：「抱一個」（＝領養），「送你們一個」（＝過繼），「找人代生一個」（＝借腹生產）。長輩對於血緣

以古裝武俠片著稱的郭南宏，在片中安排了十七歲甄珍銀幕上的初吻，也開啟了瓊瑤片每片必吻的風氣（黃仁，《俠古柔情》154）。《碧雲天》的男主角秦漢也早在1967年便演了瓊瑤片《遠山含笑》，當時藝名為「康凱」。

38　國家電影中心的《台灣數位典藏資料庫》網站上本片的英文名稱記載為 You Don't Tell Him（〈宋存壽〉）。

的堅持,迫使女主角選擇第三個方法,而片中長一輩的女性們也認可借腹生產,表示「自古到今都有人這麼做」。《碧雲天》父級輩只堅持「不孝有三,無後為大」的立場,不煩勞解決問題的方法;皓天(秦漢飾)則秉持傳統孝道,強調身為獨子要陪著父母,被動地應對生寶寶的困難。寶寶問題都是女性在忙、在煩惱。當碧菡被選中負責「代生一個」,周遭每個角色都配合,共同完成這「陰謀」。

年輕的碧菡為了報「姊姊」依雲的恩,首肯借腹。碧菡的「我」就是建構在「寶寶問題」、「生產/身產」上。碧菡繼父家小孩太多,把她推給依雲;依雲沒小孩,要她代產。繼父怕碧菡待在窮困家裡會被逼去「不好的地方」賣身,然而碧菡被收容到溫馨的「姊姊、姊夫」家,也沒逃過「賣身」的命運。在求子心切、溫馨的家,碧菡沒有受孕;當她走上了舞女的路,卻在出租套房與「姊夫」意外懷孕。碧菡最終自我消失,將寶寶送給「姊姊」,成全了一個堅持血緣子嗣的溫馨家庭;影片最後以寶寶歌的旋律、寶寶的特寫結束。

《碧雲天》裡根本是「陽謀」的代產計畫讓依雲痛苦,近乎精神分裂,也犧牲了碧菡,逼她自我放逐。不論是小說或電影都沒有直接批判戕害兩位女性、「血脈相傳」的父系觀念,它們只是讓此種價值籠罩作品,使作品毫無浪漫氣氛,反而使人不寒而慄。[39] 李行在不需做父權改編的《碧雲天》只做了些微的影音介入。《碧雲天》裡皓天與碧菡行房後的清晨,依雲獨坐客廳發呆,恍若隔世;影片此時設計了珠簾走道、朦朧畫面、詭異配音,讓人覺得片子本身好似對此「陰謀」感到某種迷惘、「昏眩」,[40] 對忍受丈夫與另一女子在同一屋簷

39　《碧雲天》「借子宮」的敘述有如 Roman Polanski 的《失嬰記》(*Rosemary's Baby*, 1968):生產成為一種女性受難、服務父權、獻身魔鬼的寓言;《失嬰記》籠罩在陰森怪誕氣氛,《碧雲天》包覆在迷惘狀態;兩者相較,前者冷峻犀利,後者溫和虛弱,前者呈現批判,後者止於同情。

40　《碧雲天》碧菡的處境接近史碧華克(Gayatri Chakravorty Spivak)的 "Can the Subaltern Speak?" 中所論述的女性處境、接近史碧華克所提出的「底層女性無法言語」、底層女性深處陰影的狀態(deeply in shadow, doubly in shadow)(287-

下同房的依雲表示同情。而李行似乎只有給予弱者中的弱者碧菡較多的「聲／影」，為碧菡書寫她寫不出來的「我」，來彌補影片「子嗣的迷惑」。

李行與白景瑞算是在1970年代以明星制度、三廳樣貌、電影主題曲來形塑瓊瑤電影的主力推手。《碧雲天》便有愛情文藝片「二秦二林」中的秦漢及林鳳嬌，但是李行卻給了還算是新人、「不太好看」的張艾嘉最大的發揮空間。[41]《碧雲天》裡碧菡的高中制服及高中場景很像宋存壽《窗外》中的制服及女中；兩片都陳述著少女的成長；《窗外》傳達了愛情的殘缺與傷逝，《碧雲天》卻無法讓脫下高中制服的碧菡感情有所發展。碧菡因借腹而許身，情感還沒開展就得結束，連「傷逝」的過程都難以經歷。對於底層下的弱者、張艾嘉飾演的碧菡，李行給了她三次書寫旁白：第一次是碧菡透過作文「我」發聲，講述身世並質疑存在的意義；第二次是碧菡透過字條道別高家；最後一次是碧菡透過信件發聲，告知寶寶身世，並闡釋存在及愛的真諦。片初片末兩次旁白各別配上了碧菡成長及傾訴的影像，加強了碧菡的角度。《碧雲天》特殊的視點鏡頭（主觀鏡頭）也給了碧菡：第一次是她要昏厥前，看望繼父身影，第二次是要許身前，回想皓天抱扶她的身影。兩次視點鏡頭加深了碧菡的內在空間，傳達她渴望呵護的心境。《碧雲天》另一層的彌補給了依雲。李行將依雲結婚後的髮型一會兒少婦造型（相當費工的髮型），一會兒秀麗直髮，顯現依雲心境的掙扎與分裂。李行更刻意地加了一場小說中沒有的場景，讓男女主角到一個有山有水的地方，兩人身穿白風衣，頭戴帽

88）。李行在改與不改、說與不說、同情兩位女性的弔詭位置上，使片子不時呈現一種恍惚狀態，好似史碧華克引述德里達的 delirious：" rendering delirious that interior voice that is the voice of the other in us"（308）。

41　張艾嘉「不太好看」是李行的話，張艾嘉也承認「自己不太上鏡頭」（游青萍、潘秀菱 6）。張艾嘉1976年以《碧雲天》得到第十三屆金馬獎最佳女配角獎。張艾嘉對於自己多年來的電影表演，最滿意的是在《碧雲天》及《閃亮的日子》（1977）中的表現（游青萍、潘秀菱 35）。

巾，海誓山盟，給予依雲小說中沒有的婚禮描述、優美的愛的洗禮。

「自然婚禮」是三角戀情的《碧雲天》對於情愛的薄弱呈現。瓊瑤的《碧雲天》及《我是一片雲》都處理了三角畸戀，前者一男二女，後者一女二男，思考一人同時愛戀兩人的狀況；對於此種情感「困境」，瓊瑤更是加入了寶寶的挑戰、婚姻的約限；而故事終尾總有一人會退場。《我是一片雲》呈現了三角感情的難解，縱使一人退場（丈夫意外死亡），女主角也無法疏導感情，而走向了精神崩潰。《碧雲天》則讓一人退場後，藉由家族「喜獲麟兒」，化解了三角狀態。李行的《碧雲天》就是順著寶寶至上的故事，在「自然婚禮」後，讓劇情急轉直下，完全籠罩在寶寶問題之中；小說《碧雲天》陳述出來的男女親密，其中的調皮（「母猴子」）（84）、幽默（「妳那兒都不能去，因為妳沒有穿衣服」）（200）、灼熱溫柔（「在這一刻，妳敢說妳不愛我嗎？」）（281）都不見蹤影。

「自然婚禮」發生在影片二十四分鐘處，《碧雲天》全片一百一十分鐘。李行的《碧雲天》近乎八十分鐘都敘述著 Posterity and Perplexity、「子嗣迷惑」，沒什麼「浪漫唯美」；李行不改變、不「健康化」一個在1970年代仍存在的傳宗接代故事。[42]《碧雲天》讓偏靠父權的李行繞避了他常掉入的「編導代言人現身說道」、「失之過顯」的電影傾向（蔡國榮 248），難得地讓他的作品包容了一種迷惑、一種弔詭、甚而詭異的氛圍。《碧雲天》讓李行迷惘地回歸父權，讓李行困惑地守固著他的「倫理烏托邦」、他的「親情理想國」（焦雄屏，〈經營六十年〉3-7）。

42　李行的《碧雲天》是重思某些瓊瑤片評論的很好範例。瓊瑤類電影曾被認定為「威權權力下的逃避者」，逃避外在客觀現實，避蔭在男女夢幻愛情與父權價值觀（家庭）裡」（齊隆壬 164）。

三、白景瑞的《人在天涯》與家國情

瓊瑤1960年代小說會透過兩代的故事呈現中國大陸及台灣的經驗，如《幾度夕陽紅》。1970年代小說則將海外經驗納入：《碧雲天》男主角就是留美回國青年。[43] 小說不同地域的描述也帶動了電影場景的經營。香港電影早在1950年代便有出外景、實地拍攝海外風貌的片子，例如彩色的《空中小姐》（1958）。[44] 六〇年代邵氏瓊瑤片更是來台取景，台灣美麗風光成為賣點。[45] 台灣國聯、宋存壽執導的《破曉時分》（1968）為了取雪景，出征過日本。到了七〇年代，瓊瑤片雖然被認定為三廳片，但它也開展了台灣電影對浪漫異國風光的納取：例如，李行的《海鷗飛處》（1974）將小說中的香港及新加坡進行實地拍攝，將之表現的充滿觀光風情。然而，那年代最擅長表現瓊瑤浪漫異國風貌的應該是白景瑞。[46] 白氏的《一簾幽夢》（1976）呈現了夢幻的歐洲雪景、滑雪、森林小木屋，而這一切是在韓國的雪地拍成。討論白景瑞的瓊瑤片，從他的選景、取景來切入，可觸碰到白氏電影的精髓。

瓊瑤較嚴肅地寫作海外經驗表現在《人在天涯》（1976）；小說陳述著一個在羅馬的故事。瓊瑤在她小說的後記裡，如此回憶她個人

43 小說《庭院深深》（1969）女主角便有留美歷程，在美國還有男朋友；但電影《庭院深深》及《碧雲天》都沒有設計美國的場景。

44 電懋的《空中小姐》在香港、台灣、新加坡、曼谷實地拍攝；影片不只表現了異國風光，也顯現那年代製片公司對不同市場的關照（港、台、南洋／東南亞）。

45 對於邵氏1960年代瓊瑤片在台灣取景，黃儀冠的〈言情敘事與文藝片——瓊瑤小說改編電影之空間形構與現代戀愛想像〉提醒了瓊瑤片中的台灣原住民元素，也提醒瓊瑤片所顯現的「想像台灣」及其所包覆的冷戰時期的政治潛文本。

46 白景瑞向來對於實景拍攝、地景選擇相當考究；沈曉茵在分析白景瑞早期作品的英文論文中便強調過白氏擅長mindscape變landscape的技巧；黃猷欽在〈在乎一新：白景瑞在1960年代對電影現代性的表述〉一文中更提醒，白景瑞如何透過建築的選擇及拍攝做為他對現代性的一種表述。

的羅馬經驗：第一次去，「我立即被那個城市所震撼了。我瘋狂的迷上了羅馬」；第二次去，「我忽然間，覺得有股龐大的力量，把我給牢牢的抓住了，我對自己許下了一個宏願：我一定要以羅馬為背景，寫一部小說！」（235）。《人在天涯》實踐了瓊瑤對羅馬的激動：「所有有關藝術的神話！應該發生在這個地方！」（235）。而詮釋瓊瑤浪漫羅馬、藝術羅馬，七〇年代在台灣不做第二人選的就是留學過義大利多年的白景瑞。[47]

　　在七〇年代，白景瑞曾透露，「我回國後拍的片子沒一部叫我自己覺得比我的論文短片更滿意」。這部在義大利拍的論文短片是說「一個中國男孩和義國女孩的愛情故事」，片中做了融合攝影機與男主角主觀視點的嘗試（黃仁，《電影阿郎》41）。換言之，白景瑞對電影的初嘗試便有著跨國羅曼史及創新風格的樣貌。白景瑞的第一部劇情片是中影有聲有色的《寂寞的十七歲》（1968），但他最想拍的電影是「沒有一句旁白，沒有一句說明，沒有音樂」的片子（張靚蓓249）；這種實驗性的片子，龔弘早在1964年便讓他以黑白的《台北之晨》練了身手。白景瑞於1969年成功推出喜劇片《新娘與我》，帶起港台一陣喜劇跟風（如萬祥公司1969年的《丈夫與我》）；當時白景瑞沒有方便地接受中影建議，趁勝追擊，趕拍續集，而是尋找下一個新嘗試。1970年萬聲公司有好劇本《皇家樂隊》；白景瑞抓著攝影師林贊庭，有著被中影開除的準備，為萬聲將《皇家樂隊》拍成《再見阿郎》，實踐他的寫實理念。編劇張永祥稱《再見阿郎》為白景瑞的「良心之作」（黃仁，《電影阿郎》212）。張永祥觀察白景瑞，認為他精彩時是一位有霸氣的導演，[48] 但同時也過過「不敬業的荒唐歲月」，個性中有著「好賭、濫情、揮霍」的特質（黃仁，

47　白景瑞1960年至羅馬，1963年離開。瓊瑤在小說《人在天涯》的後記裡提到，她在寫作《人在天涯》時，與白景瑞談論過他的義大利經驗。

48　王曉祥評《人在天涯》也提及白景瑞是有「霸氣」的電影作者（黃仁，《電影阿郎》125）。

《電影阿郎》212）。那麼，在愛情文藝片盛行的1970年代，有創新熱誠、浪漫藝術家特質的白景瑞，在他的瓊瑤片、在幾乎是為他量身訂做的《人在天涯》，相較於樸實的宋存壽、高道德的李行，抒發了什麼？

白景瑞1969年拍完了中影實踐健康寫實的巔峰之作《家在台北》後，在接受訪談時表示，他將「不再執導這種女性影片，他將由粗獷的路子，走上自己的理想：新寫實風格」（徐桂生）。白景瑞在1964年實驗性強的《台北之晨》演練了一部分他對電影的企圖；在1970年寫實性強的《再見阿郎》嘗試了新寫實風格的電影理想。[49] 到了七〇年代，白景瑞則回頭又執導了相當比例的「這種女性影片」，其中四部是瓊瑤片：《女朋友》（1975），《一簾幽夢》（1976），《秋歌》（1976），《人在天涯》（1977）。白景瑞最後一部瓊瑤片《人在天涯》[50] 是以歐洲羅馬為場景，脫離了三廳模式，充滿著藝術、藝術家內容，有著動人兄弟情的作品；[51] 是部有著「粗獷」風味、七〇年代少見的「女性影片」。陰柔又陽剛的《人在天涯》也是一部比健康寫實的《家在台北》更進一步表達了白景瑞對「家」的概念及對藝術形式結合華人集體的理念的片子。

近年，台灣電影研究重新審視白景瑞的作品，相關論文相繼浮出。2007年沈曉茵的英文論文及2013年黃猷欽的〈在乎一新〉皆討

49 簡偉斯認為白景瑞追求寫實的電影實踐其過程「理想與現實的拉扯殘酷巨大」（46）。

50 白景瑞與李行最後的瓊瑤片，《人在天涯》及《風鈴，風鈴》，都發生在1977年，原因在於瓊瑤與平鑫濤在1976年成立巨星影業公司，自己製作瓊瑤片，不再釋放版權；巨星的第一部作品是由陳鴻烈執導的《我是一片雲》（1977）；林青霞飾演的女主角周旋於兩位男主角（秦漢與秦祥林飾）之間，最後發瘋。

51 秦祥林在《人在天涯》飾演哥哥，得到第十四屆金馬獎最佳男主角，是唯一以瓊瑤片得金馬男主角獎的一位。《人在天涯》偏兄弟情、偏粗獷的特質在其選角的考量上亦可見：雖然林青霞亦有參與羅馬拍片，但白景瑞沒有選她加入《人在天涯》的陣容、分散兄弟情的聚焦，而是讓她擔綱《異鄉夢》（1977）的女主角。

論了白景瑞早期作品中的現代性表述。2010年英文期刊 *Journal of Chinese Cinemas* 的台灣專輯，六篇文章中就有四篇直接或間接與白景瑞作品有關。[52] 白景瑞，有別於宋存壽及李行，其瓊瑤片從過去到近期都受到電影寫作界相當的關注。[53] 2011年林文淇在《電影欣賞學刊》的論文便分析了白景瑞的《秋歌》。黃猷欽2013年的〈異議憤籽〉討論六部七〇年代有著藝術及藝術家的電影，[54] 其中三部是白景瑞的作品，包含了《人在天涯》。

前面以「不敬業的荒唐歲月」、「好賭、濫情、揮霍」來提及有藝術家特質的白景瑞，是一種刻板、較輕鬆的說法。實際上，嚴肅、嚴格的說，白景瑞就是藝術家。黃猷欽的〈在乎一新：白景瑞在1960年代對電影現代性的表述〉，對白景瑞的藝術歷程做了清楚的介紹。[55] 無論是沈曉茵的英文論文或黃猷欽的〈在乎一新〉都凸顯了白景瑞早期電影中有力的藝術元素及強烈的藝術情懷。那麼，七〇年代設在白景瑞熟悉的「藝術古都」羅馬、兩位男主角都是藝術人的《人在天涯》，透過景點、藝術，藉由瓊瑤的故事，表現了什麼？

《人在天涯》劇情上最終促成了兩個愛情故事，然而電影在羅馬景點的使用上最具感情、最浪漫的表現並不發生在戀人談情說愛的片段、場景裡，而是在兄弟倆表達藝術情操的片段裡。縱然如此，向來

52　*Journal of Chinese Cinemas* 中與白景瑞相關的四篇：Shiao-Ying Shen（沈曉茵），"*A Morning in Taipei*: Bai Jingrui's Frustrated Debut"; Wenchi Lin（林文淇），"More than escapist romantic fantasies: Revisiting Qiong Yao films of the 1970s"; James Wicks, "Projecting a state that does not exist: Bai Jingrui's *Jia zai Taibei/ Home Sweet Home*"; Menghsin Horng, "Domestic Dislocations: Healthy Realism, stardom, and the cinematic projection of home in postwar Taiwan".

53　黃仁在《電影阿郎》便以「為瓊瑤電影注入新生命」來歸類白景瑞的瓊瑤片。

54　〈異議憤籽〉中六部涉及藝術／家的電影：李行的《浪花》、《小城故事》（1979），白景瑞的《家在台北》、《兩個醜陋的男人》（1973）、《人在天涯》，及劉家昌的《小女兒的心願》（1975）。

55　白景瑞師大藝術系畢業，擔任過中學美術教員，為報社寫過文藝評論，畫過連環畫，得過大專漫畫比賽冠軍。白景瑞在羅馬研讀過繪畫，並得過「世界美術展作家作品獎」。

喜歡拍攝實景的白景瑞還是將《人在天涯》戀愛片段呈現的詩情畫意，相當稱職。[56] 哥哥（秦祥林飾）與羅馬華僑女子（胡茵夢飾）確定感情的場景是在冬季樹林中，有著瓊瑤式「寒、煙、翠」的風貌，氛圍特出、靜穩內斂。弟弟（馬永霖飾）與瑞士華僑女子（夏玲玲飾）增進感情的戲發生在羅馬多處景點及瑞士的雪地、湖畔，[57] 相當「觀光」、活潑。為了不落入俗套，白景瑞在年輕的「戀愛郊遊」蒙太奇裡嘗試對話持續、畫面跳接的設計（這「談情說愛蒙太奇」又有如夏玲玲所飾富家小姐的服裝秀，剪一次換一套服裝）；它同時也擺脫了那時代愛情文藝片喜好在郊遊片段便「免費奉送『主題曲』的惡習」。[58] 因為故事圍繞藝術，影片更技巧地經常以羅馬雕塑的特寫作為轉場剪接的畫面。換句話說，《人在天涯》在愛情文藝片的框架裡，藉由瓊瑤的故事，嘗試電影類型語彙的調整。《人在天涯》故事中有著藝術家、聲樂家、勞工、工匠、銀行家。故事的發展，讓愛情選擇藝術，與銀行家、資本家、有閒生活拉開距離。電影的結尾，肯定具有民族情感的藝術，並讓海外華人返家，與「觀光」、風景宜人的瑞士拉開距離。

　　《人在天涯》跳脫了瓊瑤片的三廳樣貌，帶引觀眾進入辛苦華人及富裕華人在西歐所經歷的空間。《人在天涯》除了盡責地達成帶引大家觀光羅馬及瑞士的任務，還讓我們看到辛苦華人的寒酸公寓及謙微皮件店。影片更是帶我們經驗羅馬名勝的另一面：兄弟倆在歌劇院後台打工、劇院空寂走廊裡面對現實，小情人倆在空空羅馬競技場中

56　黃儀冠的兩篇論文——〈台灣言情敘事與電影改編之空間再現：以六〇至八〇年代文化場域為主〉及〈言情敘事與文藝片——瓊瑤小說改編電影之空間形構與現代戀愛想像〉——認為瓊瑤片的空間常召喚觀眾對現代愛情的浪漫想像並提供異國情調饗宴。

57　瑞士畫面主要在日內瓦取景。

58　王曉祥除了對《人在天涯》的音樂有此評註，對其年輕的戀情片段認為，「導演善於運用對白轉位技巧，收了情景交融之效」（黃仁，《電影阿郎》124-125）。

撫平彼此愛情的掙扎，酒後華人們在圍繞著陽剛人體雕塑的空曠體育場裡（Stadio dei Marmi）抒發心中的失意及渴望。[59] 片尾有情人終成眷屬的結局選擇在羅馬較秀氣的教堂完婚（The Church of Saint Cecilia）。

《人在天涯》的義大利場景選擇有如得到羅塞里尼（Roberto Rossellini）及安東尼奧尼（Michelangelo Antonioni）的啟發，情／景、情／境設計比白景瑞過去更進一籌。[60] 影片最有效的羅馬名勝取景出現在弟弟秋季沙龍作品落選、兄弟倆在古蹟裡談話的片段。此場景選擇了羅馬近郊蒂沃利（Tivoli）殘留的哈德良別墅（Hadrian's Villa）。蒂沃利的哈德良別墅有著過往的石柱、雕塑、方形水池。兄弟倆依在石雕旁，繞著有如鏡面的池面，面對自我、面對西方藝術傳統，剝露兩人對藝術的焦慮、調整重振對藝術的信念，也肯定了彼此的兄弟情。緊接著電影轉換到提供羅馬雕塑素材的大理石工地。白景瑞不只呈現廣大的石礦場，還選擇拍攝最原始、最費勞力的採礦法，提供節奏的採礦擊石聲，讓人看到、聽到藝術背後的勞力、辛苦、及所需付出的代價。身體有問題的哥哥在工地採大理石、在歌劇院後台扛布景，支持、成就弟弟追求他倆的藝術夢、藝術情。

《人在天涯》除了豐富的羅馬場景，還有愛情片典型的快樂結局：有情人成婚，新人出教堂，坐上馬車，新婚、健康恢復的哥哥被告知弟弟春季沙龍得獎，欣慰不已。這該是圓滿的愛情加藝術的夢幻完結，但白景瑞在其後加了個小說沒有的、不到兩分鐘的尾巴。

李行在拍攝《婉君表妹》時，龔弘認為劇終要加個尾巴，並笑說：「健康的尾巴」（張靚蓓 177）。這種健康調整，白景瑞在中影

59　位於羅馬的 Stadio dei Marmi（大理石體育場）於 1932 年啟用；環繞場周的 59 座搶眼雕像是義大利各個省都所提供；體育場有著藝術氣味及集體國族的意味，凸顯了《人在天涯》中角色們的渴望。

60　例如 Roberto Rossellini 的 *Journey to Italy*（1954）及 Michelangelo Antonioni 的 *L'Avventura*（1960）、*Eclipse*（1962）都是以場景說故事的經典作品。

時也處理過。後來1970年，白景瑞為非官方的萬聲電影有限公司拍攝改編陳映真〈將軍族〉的《再見阿郎》，也加了個尾巴；片尾附了一個男聲旁白的結語。[61]《人在天涯》是1977年的片子，是部瓊瑤片，是白景瑞自家的白氏電影公司出品（香港影業公司發行）；影片已有非常稱職的浪漫結局，但白景瑞竟然還是加了個尾巴。《寂寞的十七歲》，1968當年，中影有政宣任務，白景瑞配合修改劇情，但「當然不滿意」；《再見阿郎》可能是因應大環境電影檢查文化的頭尾設計，白景瑞「也一樣不滿意」（黃仁，《電影阿郎》41）；白景瑞在七〇年代中期後、在愛情文藝片「這種女性影片」的類型中、在為自家公司拍攝的作品裡，在應該可以堅持「藝術家立場」的狀態下，為什麼還要為《人在天涯》加個尾巴？到底加了什麼樣的尾巴？

《人在天涯》的尾巴有兩個場景：一個是兄弟倆在沙龍裡，面對得獎雕塑，簡短對話；另一個是主要角色們在飛機上，表現返家的歡喜。《人在天涯》後段，弟弟在秋季沙龍敗北；片尾，在春季沙龍得到大獎；片末，兄弟倆面對得獎作品，抒發好似得獎感言的談話：「最重要的還是有了自己的風格」、「在家鄉的泥土裡找到了」、「藝術的內涵是離不開民族的情感，我們繞了一個圈子找到了自己」。下個鏡頭轉到飛機上，兄弟倆肯定地說：「我們回家吧」，兩位女華僑微笑相對，老華僑（韓甦飾）則口中唸著：「不管人在天涯多少年，終於還是要回家」。影片最終以飛機在空中的停格結束。

這結尾，就像《人在天涯》的許多羅馬場景，完全是電影的選擇，不存在於瓊瑤小說。白景瑞的「尾巴」充滿著「家」的概念：自

61　片尾的男聲旁白：「……阿郎那種人，他衝動的戀情和求生的方法，都很難適應今天法治的國家和工業的社會，所以他的命運和歸宿也是必然的。我們只有惋惜的說：再見阿郎」。縱使《再見阿郎》片頭片尾有政治正確的框，根據黃仁，當年金馬獎有些評審仍舊認為其主題太過灰色，片子在獎項上近乎全軍覆沒（參見黃仁，《電影阿郎》，頁68），只得了一個不是經常性的獎項——最佳技術特別獎。

己、家鄉、泥土、民族、回家。小說裡，弟弟春季沙龍受到稱讚的作品是一個「手」的銅雕（232），白景瑞將它改成較接近台灣鄉土、有太極風的朱銘木雕。《人在天涯》後段裡，將小說提及的兒歌〈火車快飛！〉[62] 用了三次，無非就是要強調「快到家裡！快到家裡！爸爸媽媽真歡喜！」的歌詞及其情愫，也就是要接近「尾巴」裡「終於還是要回家」的快樂結局。白景瑞對的執迷從早期便開始：《今天不回家》（1969），《家在台北》。白景瑞作品英文的片名更是如此：*Home Sweet Home*《家在台北》，*Far Away from Home*《人在天涯》，*There's No Place Like Home*《異鄉夢》（1977）。那麼，白景瑞的「家」傳達著什麼、有什麼樣的意涵呢？

　　白景瑞的「家」是一種擺盪於家國與藝術的表徵。白景瑞受訪時，曾如此表達：「說良心話，我白景瑞縱然怎麼熱愛電影，但是我更愛我的國家」（黃仁，《電影阿郎》38）。這種「電影／國家」的抉擇早在《寂寞的十七歲》時便顯現；當時白景瑞認為：「基於藝術家立場我應當堅持原意拍下去」，但中影提醒，他的「原意」恐怕會「被中共拿去做統戰工具」，所以「只好全盤大改」（黃仁，《電影阿郎》41）。同時，白景瑞對於這種藝術與國家的「妥協」明白地表示「當然不滿意」。白景瑞向來有著他的電影夢，從他的《台北之晨》就表現出來。拍片二十多年，常常表示「不滿意」；白景瑞一直懷念著他最滿意的「論文短片」：「一個中國男孩和義國女孩的愛情故事，開麥拉在全片中代替男主角作主觀運動，和女主角同起併坐，甚至談情說愛」（黃仁，《電影阿郎》41）。白景瑞也一直期待拍一個「自己有錢也不敢投資」的片子，一個「抗議，控訴工商社會對真正知識份子蔑視」的片子（黃仁，《電影阿郎》44），一個「沒有一

62　瓊瑤版的兒歌〈火車快飛！〉：「破車快飛！破車快飛！穿過羅馬，越過廢墟，一天要跑幾千里！快到家裡！快到家裡！爸爸媽媽真歡喜！」（瓊瑤，《人在天涯》205）。

句對白或任何語言、文字上的 announce，完全用聲音和畫面來引介，來表現」的片子（黃仁，《電影阿郎》42），一個「技巧、表現及意念都將是極新穎而獨特」的片子（黃仁，《電影阿郎》44）。白景瑞一直透過他的電影尋找他的家。做為一位二十世紀的電影人，白景瑞常以飛機開始、以飛機結束他的作品，[63] 好似電影總是懸在空中，尋找可落地的家。白景瑞電影中「家」的具象不全然表現在台北或具體的地理空間，而常表現在他作品裡的美學；[64] 白景瑞對家的想像浮現在他電影裡的實驗、寫實。白景瑞是透過電影，一次又一次地為華人想像一個理想的家。《人在天涯》的尾巴就是白景瑞的藝術立場；電影藝術就是白景瑞的家。

白景瑞始終懷抱著一個電影夢：一種國族集體可以跟藝術形式創新結合的電影、一種藝術形式可以抵禦工商資本的電影。[65] 這電影夢也就是出生於遼寧、習藝於羅馬、拍片於台北的白景瑞最想回到的家，也是他終極的羅曼史。瓊瑤的愛情故事《人在天涯》是白景瑞借來發揮他電影夢的浪漫媒介。白景瑞對瓊瑤電影的貢獻在於他這種融合電影美學創新及民族情懷的文藝特色。《人在天涯》再一次顯現瓊瑤賦予男性導演們的空間：提供他們誘人的愛情故事，讓他們另訴情懷，讓白景瑞傾訴他飛尋家國的熱忱及悵惘。

63　例如，《台北之晨》（機場）、《家在台北》、《人在天涯》。

64　白景瑞的《人在天涯》可進一步以詹明信（Fredric Jameson）的「認知圖繪」進行分析。白景瑞對家國的呈現可以是詹明信所言的「認知圖繪的達成在於形式」"Achieved cognitive mapping will be a matter of form"（356），白景瑞對家國的想像是一種透過「認知圖繪」思考「如何想像烏托邦」"how to imagine Utopia"（355）。

65　若細緻地分析許多白景瑞的電影會發現，白氏作品有著詹明信在 "Third-World Literature in the Era of Multinational Capitalism" 及 "Remapping Taipei" 中所觀察的國家寓言衝動及美學樣貌。

四、結語

　　宋存壽的母女情、李行的宗族情、白景瑞的家國情，那麼瓊瑤著稱的愛情呢？

　　瓊瑤《六個夢》中的〈生命的鞭〉，故事女主角是位「紅衣女郎」，駕馭著兩匹馬現身，一手握馬韁，一手揮馬鞭；她與男主角初始的接觸是，「馬鞭在他脖子上繞了一下又抽了回去，頓時留下一股刺痛」（145）。男主角也不手軟，讓外號「神鞭公主」的女主角也領教馬鞭的「刺激」，奪了女主角的馬鞭：「他在狂怒之中，舉起馬鞭，對她猛揮了一下，她掩著臉又一聲驚喊，馬鞭斜斜的從她腦後繞到她的胸前」（149）。瓊瑤手下男女主角的相遇就是如此激情、刺激。四十多頁小說的結局是，女主角承受不住家暴，抱著女嬰投西湖自殺，男主角發瘋。瓊瑤的故事及文字的魅力就在於它的激情、它的脫軌，而改編瓊瑤的男性導演們似乎不太願意全然擁抱它、偏好凸顯瓊瑤故事中其他的情愫。白景瑞 1968 年改編了〈生命的鞭〉，片名改成飄渺的《第六個夢》（又名《春盡翠湖寒》）；[66] 白景瑞將激情的馬匹換成了帶有現代性的汽車。

　　〈生命的鞭〉的女主角如此解釋駕馭馬匹／馬車的刺激：「當馬車在奔跑的時候，你必須全心都放在馬的身上，你要握緊韁繩，以維持車子的平衡，那麼你就不會有多餘的心思去思想」（瓊瑤，《六個夢》153-54）。瓊瑤寫愛情常能達到一種「放馬狂奔」的境界，傳達出愛情就是生命動力的一種意境，而文藝片導演較少願意全心投入瓊瑤的激情，總是另有所思，淡化、轉化她的愛情。本文到七〇年代台灣瓊瑤片裡走一趟，發現三位文藝片導演的三部作品都避開了愛情的

66　〈生命的鞭〉1968 年改編成電影《第六個夢》（翡翠公司出品）；黃仁的影評對於影片的導演、女主角唐寶雲、男主角柯俊雄、編劇張永祥、攝影林贊庭都相當肯定（黃仁，《電影阿郎》142-143）。

挑戰。宋存壽的《庭院深深》稀釋愛情成全母女情。李行的《碧雲天》最忠於瓊瑤原著，傳達出了愛情面對家族的傳宗接代，難以承戴。白景瑞的《人在天涯》愛情為配角，藝術及兄弟情為主角，進而欲求某種國族羅曼史。這些男性導演調整瓊瑤的愛情，讓親情、傳統、民族考驗愛情，使愛情退讓主位。這三部七〇年代的瓊瑤片好似唱誦著蒂娜特娜（Tina Turner）的名曲名言：「關愛何事、何事，愛不過就是個二手情愫」。[67]

　　瓊瑤小說與瓊瑤電影在七〇年代處在一種互惠的平衡。瓊瑤長期的創作，小說內容豐富，敢於觸碰禁忌，作品充滿兩代觀念衝突及親情／愛情／家國的複雜敘事。瓊瑤豐沛的浪漫素材有如畫布，提供了台灣文藝片揮灑的板面。宋存壽、李行及白景瑞選擇放淡愛情，將親情、家族及國族「加色」，確定了七〇年代作者電影的面貌。回看這三部影片，看到了瓊瑤片帶引台灣電影走過健康寫實、健康綜藝，[68] 看到了瓊瑤片成為 1970 年代探索愛情文藝的關鍵電影類型。「瓊瑤」真可說是台灣電影研究裡一個「不斷給的禮物」；[69] 電影研究透過瓊瑤可以思考台灣文藝片的許多問題，此文只是初步小小的回禮。

67　蒂娜特娜1984年暢銷曲 "What's Love Got to Do with It" 的副歌：" Oh what's love got to do, got to do with it/ What's love but a second hand emotion...."

68　葉月瑜在「台灣電影導演」的英文專書裡討論白景瑞已將其稱呼為 "Unhealthy" Realist（Yeh & Davis 35）。林文淇的瓊瑤論文則以「健康綜藝」、健康寫實精神來討論七〇年代瓊瑤片。

69　「不斷給的禮物」是套英文的說法：the gift that keeps on giving。

二、侯孝賢電影美學

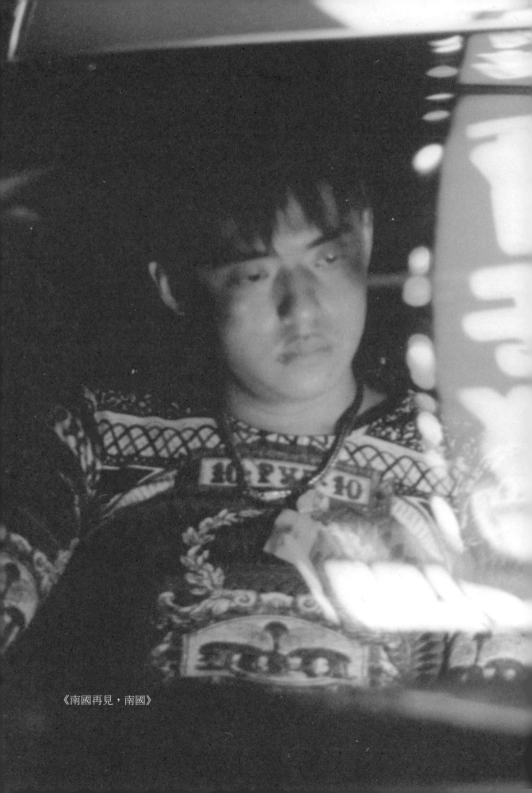

《南國再見，南國》

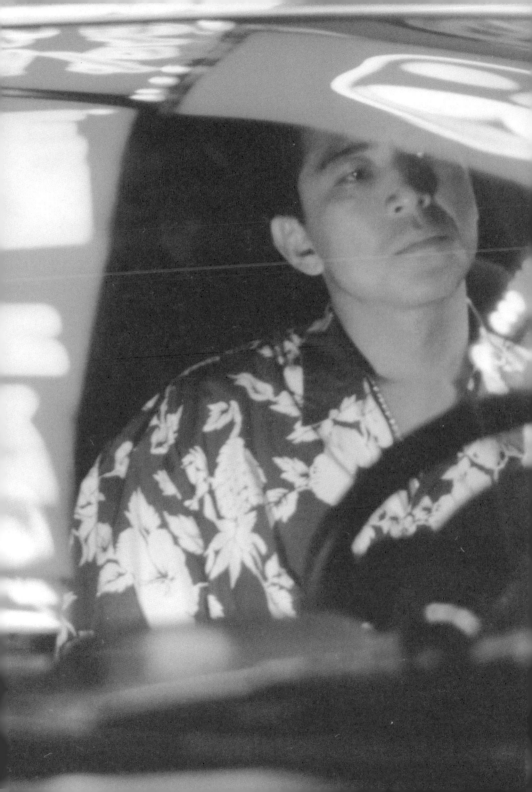

本來就應該多看兩遍：
電影美學與侯孝賢

　　對於台灣電影的研究，也許有人會批評，從 1980 年代開始，其內容都太專注於「新電影」，而呼籲應多費心探討台灣其他時代的電影產品。[1] 對於新電影外的電影研究當然是學者們需要努力的，而此種研究也陸陸續續出現了（譬如，1997 年台北金馬影展國片特刊中便有研究《源》及《梅花》的論文）。但新電影或任何電影之所以會吸引那麼多的論述是有其多重的原因。侯孝賢的作品是八〇、九〇年代台灣電影研究領域中，無論中外，最被討論的對象。我個人看侯孝賢——不論是他早期的賀歲片、或被歸類為新電影的作品、或《悲情城市》後的片子——都看到一位不斷地與電影語言對話、同台灣經驗成長的創作者。他的作品提供研究者高難度的挑戰，促使我不斷地思考什麼是電影敘說的本質及功效。對於這麼一位電影工作者作品的探討論文，可能應該還嫌少。

　　鄭培凱就認為《悲情城市》：

本來就應該多看兩遍：有誰會抱怨讀了兩遍《紅樓夢》、看過幾次莎士比亞的《哈姆雷特》或湯顯祖的《牡丹亭》的？（49）

1991 年出版的《新電影之死：從《一切為明天》到《悲情城

1　　例如，劉現成的〈放開歷史視野：重新檢視從八〇到九〇年代偏執的台灣電影文化論述〉便批評了影評界對新電影的偏好。劉的文章並沒有將近年一些學術的電影研究論文列入探討。

市》》算是「侯學」形成的重要書籍。當時的評論者期待《悲情城市》呈現某種大歷史來對抗官方的大歷史。對於一個沒有特寫大歷史的《悲情城市》,《新電影之死》用了各式西方理論,對侯孝賢的片子做了批判性的分析。弔詭的是,《新電影之死》的功勞其實在於它拋磚引玉的功能;因為它粗略的電影閱讀,吸引了後來一些相當精彩嚴謹的反駁文章——例如,葉月瑜的〈女人真的無法進入歷史嗎?再讀《悲情城市》〉、林文淇的〈「回歸」、「祖國」與「二二八」——《悲情城市》中的台灣歷史與國家屬性〉。

我個人認為《新電影之死》的缺失除了有其時代因素,另外就在於它對電影的風格美學「少看了兩遍」。若是處理一般經典好萊塢式風格的片子,也許不需太關注風格與意義之間的關係,因為那關係已經相當穩定了;但對於《悲情城市》風格這麼獨特的片子,不注意其美學,也就錯失了它由風格所帶來的豐富意涵。葉月瑜也就是透過《悲情城市》的風格,其影音辯證,成功地質疑了《新電影之死》中「女人無法進入歷史」的立場。[2]

在九〇年代後半期,美國學者 Nick Browne 發表了 "Hou Hsiao-hsien's *Puppetmaster*: The Poetics of Landscape"。文章關注侯孝賢《戲夢人生》中的景觀鏡頭,認為景觀鏡頭在侯孝賢的美學中是脫離敘述、是代表著敘述所無法敘說的時刻。Nick Browne所言,在葉月瑜之後,再一次提醒了電影美學在研究侯孝賢作品時的重要,也呈現了侯孝賢電影所經常激發的課題:風格與敘述、風格與意義、美學與意識型態、美學與政治。但,侯的風格真的脫離了敘述嗎?

此篇論文便是要探討這些課題。在論及侯孝賢的作品前,我將先觸及另三位電影工作者——蕾妮・萊芬斯達(Leni Riefenstahl)、Trinh Minh-ha、陳凱歌——來闡明對這些課題的立場。

2　羅瑞芝亦曾發表有關《悲情城市》中聲音的研究,但並沒有採取較論爭性的立場。

一、它們可以是蔬菜或水果

只要談到意識型態與電影美學的議題，便難免會想到德國的蕾妮・萊芬斯達。她拍攝的納粹1934年黨大會紀錄片《意志的勝利》（*Triumph of the Will*, 1935），風格嚴謹、技巧精緻，可說是政宣片的經典。但也因為它的內容及出色的風格，《意志的勝利》在第二次世界大戰後經常被討論及批判。許多文章都探討過此片的風格與其內容的關聯、嘗試將萊氏嚴謹又精確的風格歸納為一種法西斯美學。

萊氏現今，以九十多歲的高齡，[3] 在1992年的紀錄片 *The Wonderful, Horrible Life of Leni Riefenstahl* 中，對附加於她作品的解釋及批評持續地表示抗議，申訴她的影片應是以美學技巧取勝，其內容不重要。強調她的影片素材「可以是蔬菜或水果」而不影響她電影的成就。

萊氏的申辯有幾分真切。回顧她有限的執鏡作品，[4] 素材並不只限於拍攝納粹大會，但她作品中有四部都是受到當代當權的納粹支助。蕾妮・萊芬斯達早期是一位舞者，毛遂自薦進入電影界，參與演出 Arnold Fanck 極需毅力的登山片。[5] 1931年她拍攝了《藍光》（*Blue Light*），一部自製自導自演，與匈牙利電影美學理論家貝拉・巴拉茲（Bela Balazs）合寫，充滿高山意象的劇情片。Fanck 及萊氏的高山片對雄偉山峰充滿崇拜及征服的慾望，但同時又願意臣服於峻峰的神性、純淨及神祕氣質。

也就是這些高山片讓希特勒賞識萊氏，而指定要她拍攝納粹的黨大會。1933年，萊氏便攝錄了當年——也是希特勒初掌大權後——的黨大會。這部定名為《信仰的勝利》（*Victory of Faith*）的片子，萊氏不論是在她的自傳 *Leni Riefenstahl: A Memoir* 或在 *The Wonderful* 的訪

3　本文1998年發表，萊芬斯達2003年逝世（1902-2003）。
4　萊芬斯達執導的作品除了本篇中所列的片子，還有大戰時拍攝、1954年發行、敘述山地純淨與低地腐敗的 *Tiefland*（Lowland）。
5　Dr. Arnold Fanck（1889-1974）原為德國地質學家，後來以拍登山片著名。

談中都不願提及。自傳中對這片的討論大致只佔了三頁的篇幅。看一看《信仰的勝利》的片段便知道為什麼萊氏這麼不願認領它——拍攝的前置作業倉促，整個大會的進行鬆散（*The Wonderful* 的旁白稱述「當時的納粹還不知如何像個納粹」），萊氏很難由此鋪陳出嚴峻、純淨、崇高氣質的影片。

萊芬斯達在進行她另一部經典紀錄片《奧林匹亞》（*Olympia*, 1938）之前，還為德軍拍了一部長十八分鐘的片子（*Day of Freedom: Our Army*, 1935），凸顯德軍的俊美，及其願為希特勒效忠的熱誠。這部片子戰後一度消失；萊氏也就方便地讓它從現實中、她的片單中消失。縱使片子在1971年再現，萊芬斯達也拒絕談論它。

萊氏對於《奧林匹亞》這部有關1936年柏林奧運的片子，則非常引以為傲，且不厭其煩地談論。在《意志的勝利》中所見的精心布置，攝影機設在各種大膽創意的位置等技巧，在《奧林匹亞》中更臻於極致。出來的成品也再一次印證且成就了萊氏精確、嚴謹、雄偉的美學。《奧林匹亞》是個巨大的作品，耗費了147,000呎底片，花了三年的時間剪接完成。其中對俊美的男性身體有著神化性的呈現——將他們塑造成古早希臘時期的雕塑一般。這種對陽剛特質的崇尚，萊氏戰後無法在歐美拍片，「逃到」離政治很遠的黑暗大陸都不放棄。萊芬斯達到非洲遊走，看來看去，最後中意的是現在已經消失的Nuba族，拍了不少照片，出版了攝影集。集中充滿著Nuba族男士們摔角的英姿。健碩的身體又是萊氏所獵取的對象。

法西斯美學到底為何姑且不談，但萊芬斯達對雄壯陽剛特質的喜好是可以確定的，她也為這特質在電影中找到了適當的表達形式，在這層面她是成功的。萊氏的失敗在於她無法了解、也不願承認自己對其美學的沉溺。她對自己美學的申辯，說拍攝對象是納粹或蔬菜水果其實非關緊要，顯示一種對藝術品美學之外的元素不願多加思考批判的態度，不願進一步面對並認知，文化產品是不能與外美學（extra-aesthetic）因素分離。

捷克的美學理論家 Jan Mukarovsky 在他的 *Aesthetic Function, Norm and Value as Social Facts* 中強調：

> 藝術品的各個元素，在形式及內容上，都具有外美學價值，而這些價值在作品中會產生相互關係。藝術品看來最終不過是一些外美學價值的集合。作品的物質組合及藝術上的利用，都是一些對外美學價值的疏導。若問，那麼美學價值怎麼了，美學價值是融入了個人的外美學價值；美學價值不過是對外美學價值其間的相互關係、整體互動的統稱。（88）

在不同的時代，一個作品與不同的觀眾群體互動，作品的不同個別元素（美學或外美學）會被凸顯、讚揚或貶抑；不論是創作者、欣賞者或評論團體都在這種機制下運作。有關蕾妮·萊芬斯達的整個案例便印證此種機制——在納粹德國時期，她被推崇；大戰後，被監禁並貶抑；七〇年代初，又被肯定為難得的女性影像工作者。萊氏命運的改變便是美學與外美學因素複雜互動下的結果。

轉看評論界，蘇珊·宋妲（Susan Sontag）的 "Against Interpretation" 及她有關蕾妮·萊芬斯達的文章——前者鼓吹對形式美學的關注，後者則強力提醒對外美學因素關切的重要——便可觀察到前述機制的另一種顯現。宋妲強調，評論在不同時期需投注不同關懷。在 1964 年的 "Against Interpretation" 一文中，她認為，「詮釋」是不能置於一個永恆不變的判斷空間，當然也就不是具有絕對價值的。詮釋亦得置於人類意識的歷史脈絡中評估。1964 年當時宋妲觀察到評論界對文化作品的「內容」有著過度的強調，而這種對內容的關注，導衍出一個不斷再生、永無止境的詮釋活動。也就是這種詮釋作品的慾望支撐著作品確實有所謂的「內容」的這種想法。有了如此的觀察，宋妲便呼籲評論界應對形式投注更多的關切，提議對形式做更多的描述，要求對形式發展出描述性的而非規範性的語彙（"descriptive,

rather than prescriptive, vocabulary"）（Sontag 103）。但到了1974年，宋妲，這位對形式美學相當關注的學者，察覺到評論界對蕾妮・萊芬斯達的電影風格多加讚賞，則發表了 "Fascinating Fascism"，強調、提醒並批判萊氏美學中的政治意涵及影響。

　　電影的研究既應包含如此的警覺，經常地意識到作品、觀眾、歷史及這些因素的複雜互動，不時地修正平衡論述的立點——了悟在某時蔬菜可能是蔬菜，另一時蔬菜可就不光是蔬菜了。

二、Theorize *with* Film, Not about Film[6]

　　越裔美籍的影像工作者 Trinh Minh-ha 拍過一部片子叫做 *Naked Spaces: Living Is Round*（1985）。這影片可說是萊芬斯達式美學的一個相反、一個另面教材。我們若說萊氏美學是傾向於對陽剛特質的歌頌，那麼 Trinh 的則是對陰性立場的強調。*Naked Spaces* 記錄了非洲部落建築及其中女性生活的種種。Trinh 不去捕捉非洲廣大原野上獵捕的畫面，而拍攝一些母親及女兒們在固限家內空間的活動。Trinh 不選擇工整剛直的線條，而記錄圓融的形狀。她沒有凝視年輕窈窕的胴體，而裸現了家務勞動刻劃過的女性肢體。Trinh 嘗試接近她的拍攝對象，並不急於以剪接來形塑他們，或以剪接來加強她片子的節奏性。Trinh 除了對拍攝對象及剪接技巧的選擇有著高度自覺，對影像的色感也相當警覺。Trinh 拒絕以適合白種人的底片沖洗法來處理她的非洲對象，表示前者會使黑色皮膚的光澤變得粉灰。當拍攝非洲建物的裡外，她將日光保留給室外，並拒絕透過燈光「照清」室內——她將黑暗保留給黑暗。

　　Naked Spaces 這種民族學紀錄片很容易沉溺在一種神祕異國式的

6　Trinh Minh-ha 在 *Framer Framed* 中強調，"one cannot really theorize about film, but only *with* film"（122）。

黑暗大陸呈現。影片之所以沒有陷入這種情境，除了以上所提及的特質，更該歸功於它高度警覺的聲音設計。影片釋放了三線女性旁白。一個高音調的英國腔，敘述著西方式的、殖民者式的邏輯。一個中聲調（Trinh的聲音），以第一人稱口述著Trinh個人的觀察及感情。再一個低聲調，以強勢口吻、在地者的身分談論著影像所呈現的文化。這三縷聲音／旁白的交互編織及彼此互動，提供了影片一個不可忽視的自省及自我批判的空間。觀眾甚至是經常地被聲音干擾，經常地無法投入、沉浸在片子豐美的影像中。*Naked Spaces*聲音的設計凸顯了影片對第一、第三世界議題與電影美學之間關係的警覺及思考。

　　Trinh就如同Jan Mukarovsky，相信美學與外美學因素（政治、意識型態）保持著一種「建構上便不可分的關係」（*When the Moon Waxes Red* 41）。也就是此種了解，使Trinh無論是她非常自覺的片子或詩化的理論寫作，都不至於陷入萊芬斯達式的命運──九十多歲還在為自己的美學辯駁。但Trinh對美學仍有她的執著，她認為：

> 當美學不光是一些美化的技巧，那麼它便能讓我們以不同的方式經驗生活；或者說，它能賦予生活「另一種感受」，而不失真於生活本身的韻律。（*When the Moon Waxes Red* 41）

　　當這麼自覺的影像工作者呼籲重新審視美學的功效，以下我就由西方移至東方，由女性轉向男性，看一看大陸陳凱歌的電影──尤其是他政治非常正確的《大閱兵》（1986）──如何處理劇情片中的美學。

三、林地、煙霧、砍樹聲

　　陳凱歌的作品是相當具有辯證性的；這點由他電影的命運可見一斑。1985年《黃土地》得到中國官方的認可，並在大陸各地贏得獎

項。不幸地，《黃土地》在世界各地也紛紛得獎——夏威夷、南特、西班牙、盧卡諾——導致大陸官員將片子定罪為煽動大陸電影資產階級意識型態的作品，有錯誤示範中國電影參與國際競技的作用。也就是說，《黃土地》還是《黃土地》，但因為不同的觀眾對它有不同的理解，它在大陸則由政治正確變為政治錯誤。有關單位進而禁止將《黃土地》的拷貝售至國外，並不再積極地在國內推銷此片——當時大陸一般片子平均可在境內賣到一百個拷貝，《黃土地》只賣了三十個。

對《黃土地》的既擁抱又拒絕，我個人也經歷過，只是秩序上相反。第一次透過一個粗糙的錄影帶，觀後非常失望，認定它是一部（台灣也常見的）有政治宣傳、沒有政治反思的模範片，推崇著共軍對大陸農民所象徵的革命情操及救贖。但當我第二次在大銀幕觀賞《黃土地》，則有了很不同的了解：影片變成一部質疑八路軍所代表的革命及救贖。這個不同閱讀的達成來自於我在大銀幕上看到了電影中黃土高原的幅度及其光影的對比；這種寬廣的景觀與其中微小人物構圖上的互動對比，傳達出了一種辯證張力：一種八路軍在其中有著如同西部片英雄的孤獨英姿，也有著縱使八路軍也難以逃脫被巨廣乾枯黃土高原所吞噬的無奈。

《黃土地》證實，一個文化產品的風格呈現與意義衍生有著一定的關係；同時，不同的文化社會情境亦可左右產品意義的訂定。但陳凱歌更加顯現風格與意義的辯證關係的作品當歸《大閱兵》。為了修正官方對《黃土地》的不滿，陳凱歌選擇在1986年拍《大閱兵》。《黃土地》是透過翠巧這角色，以女性、小農女的處境來挑戰八路軍的效力；《大閱兵》則是以男性為主，表面上相當陽剛的一部片子。電影敘述兩個軍官及四位士兵為國慶天安門的閱兵所經歷的艱苦訓練。片子不斷探試個人與國家集體的關係。最後個人都自願臣服於集體：一個士兵願意錯過母親的喪事以便參加閱兵典禮，一位軍官願意為了群體放棄升官機會，片中唯一表現出個人思考與反抗勇氣的士兵

最後也願意認同集體的規律。片子末尾小隊長對士兵的告別訓話,讚嘆了為了在天安門前踢九十六個正步而承受的一萬公里的操練;他激動地肯定,當外界瘋狂地投注於市場經濟的同時,士兵們這種超越個人的付出。除了這場演說,片尾亦安排了一位離隊的軍人把他珍惜的徽章送給那敢於挑戰權威的士兵——可說是顯現了片子對現代人民解放軍的期待。

看似這麼正確的政宣片,有什麼可以讓它不流落為另一部為人民解放軍募兵的工具片?那就得看《大閱兵》的美學風格設計。

《大閱兵》有著操練場集訓與營隊生活交叉呈現的一種結構。一開頭是士兵們入營的身體檢查。這時鏡頭是上下左右移動,似乎在檢視著這些興奮的入伍兵;畫面也允許這些士兵「阻擋」鏡頭,讓他們逼壓鏡頭,讓他們快速地在鏡頭前晃動。在下一個室內戲,士兵們剪髮的戲,鏡頭則會追逐著一些士兵。當士兵們移至寢間,攝影機不只移動、追蹤,也出現長拍。到了洗澡的戲,「阻擋」的鏡頭再現,長拍也持續。這些拍攝、構圖、剪接的形式組合傳達了士兵們滿溢的青春精力,及一種豐富的騷動。

相對於這些青春活力的片段是軍人集體操練的戲,而這些片段是透過快速剪接及沉穩鏡頭來呈現(讓人想起萊芬斯達的《意志的勝利》)。故事越加進展,士兵們越加進入操練的狀況,鏡頭也就越加放棄其本身的動感。《大閱兵》前三分之一的活潑逐漸消失,好似攝影機也接受了操練。士兵們接受了軍中制度,鏡頭也順利地被制約、被牽制——鏡頭變得規矩乏味了。

《大閱兵》的故事賦予其中的士兵堅毅榮耀的光環,但電影的風格美學卻顯現了士兵努力操練的過程中所付出的代價、所承受的流失。一部片子的豐富與否必須對其故事內容及美學風格並行關注才能經驗到。《大閱兵》也就是有著這兩方面的辯證,而不至於陷落到萊芬斯達式的對陽剛特質毫無反思的歌頌,進而被歸類為又一部公式化的軍教政宣片。

陳凱歌，這位與張藝謀合作，以其電影風格扭轉了大陸電影樣板語調的導演，對他1988年拍的《孩子王》有如此的感言：

> 我沒有直接描述文化大革命時的劇烈社會衝突。我選擇用電影的語言再造當時的氣氛。林地、煙霧、砍樹聲，都是那時中國的呈現。我想也許這就夠了。（62）

以下就探討侯孝賢的電影語言是否足夠——足夠在其作品中扮演一種辯證的角色。

四、「我的電影創作向來不談意識型態」

要談侯孝賢作品的政治或意識型態，最直接的就是批評《一切為明天》的拍攝。這部宣傳片的拍錄的確有其時代性的特殊意含；侯及其友人，這些會設計參與「民國七十六年台灣電影宣言」的人物，[7] 在八〇年代末期、在拍《悲情城市》之前，也會承接《一切為明天》這樣的案子。

《一切為明天》是國防部1988年委託侯孝賢以MTV方式拍的宣傳短片，由陳國富執導，吳念真及小野編寫。片子充滿著對台灣一種走過從前的懷舊風情；以蘇芮主唱的曲子，配上以下的畫面：

> 先以黑白片呈現民國五〇年代，五位鄉下小學同學目睹閱兵飛機凌空而過，日後這五位同學分別投入士農工商軍五業，在成家立業之後再度團聚（現在部分則以彩色拍攝），又目睹國慶閱兵的壯盛軍容。（迷走 39）

7　〈民國七十六年台灣電影宣言〉為一份質疑國家電影政策及電影文化環境的文件，現已收錄在焦雄屏所編的《台灣新電影》。

雖說侯孝賢及其友人從來都不是在體制外創作的電影工作者，但拍了
這麼一部毫無反思的小作品，侯在當時及事後都沒怎麼解釋過。然
而，相當值得觀察的就是《一切為明天》的參與者事後的態度及表
現。除了初期的反悔（陳國富）、對媒體的不以為然（小野、吳念
真，「媒體暴力」）、及天真（侯孝賢，「我的電影創作向來不談意
識型態」）（迷走 34），接下來的便是對這件事情的沉默，一種不
願、不忍回顧，寧願忘記的一種態度。

　　蕾妮・萊芬斯達戰後採取積極參與有關她的各種電影活動，狡
辯、咨詢、重塑史實的方式來面對人們持續的讚美及批評。萊芬斯達
不願保持沉默，顯現了《意志的勝利》及《奧林匹亞》是她認同的片
子，她「不得不」辯護這兩部片子，因為沒有它們也就沒有蕾妮・萊
芬斯達了。侯孝賢及其友人之所以能對《一切為明天》保持緘默，在
於時代允許他們繼續創作，讓《一切為明天》這樣的短片能湮沒在其
他作品之下，而被淡忘、塵封。[8] 侯孝賢沒有《一切為明天》，還有
十三部劇情片，侯孝賢還是侯孝賢。

　　現今再談《一切為明天》也只能更清楚的指明八〇年代台灣電影
環境的複雜（與黨政軍黑白道的牽連）及其中所牽涉的各式妥協及交
換。在台灣，在這世紀末的時刻再看《一切為明天》，它甚至透露出
一種camCy、retro的氣味。但若想更進一步談論侯孝賢的電影美學與
意識型態，更多的材料及空間存在於侯孝賢代表性的劇情片中。

8　1997年阿薩亞斯（Olivier Assayas）應法國Arte電視台之邀，來台拍了一部定名為
　　《侯孝賢》（*HHH: Portrait of Hou Hsiao-Hsien*）的紀錄片。片子重遊了侯孝賢電
　　影中的許多場景；也訪問了許多與侯孝賢合作過的人物。做為一部回顧性的片
　　子，它並沒有問或提及侯對1988年策劃軍宣片《一切為明天》當時的動機為
　　何，現今的感想為何。

五、賀歲侯孝賢，毒藥侯孝賢，電影侯孝賢

　　Trinh Minh-ha在 *Naked Spaces* 有效地利用影音辯證，提高了她作品的自覺性。侯孝賢在《悲情城市》中也有類似的安排：將寬美女性的記述、小歷史的聲音與官方廣播、大歷史的聲音並列，點明了《悲情城市》的立場。但光就《悲情城市》，便還存有其他探討美學／意識型態問題的空間。以下，本文想專注於《悲情城市》及《戲夢人生》，進一步分析侯孝賢的風格美學。

年	片子	片長（分鐘）	鏡頭	秒／鏡頭
1983	風櫃來的人	104	308	20
1984	冬冬的假期	93	320	17
1985	童年往事	138	285	29
1986	戀戀風塵	110	197	33
1987	尼羅河女兒	93	198	28
1989	悲情城市	159	215	44
1993	戲夢人生	143	100	85

　　首先看看人們常提及的侯孝賢鏡頭的長短。簡單審視一下侯的作品，會看到他在《兒子的大玩偶》（1983）後的風格的確存在著一個模式：從《風櫃來的人》到《戲夢人生》為止，侯有減少剪接、增加鏡頭長度的傾向。配合著這趨向，電影中的各種技巧也越來越簡約：放棄了疊印、溶接、交叉剪接，沒有了大特寫及推拉鏡頭，幾乎不用淡入淡出，很少觀點鏡頭及正反拍。剩下的便是切接、跟拍（follow / tracking shot）、搖移、中特寫及大遠景。這種簡約風格的形成是有著一些客觀因素，但也有著侯孝賢個人強烈的偏好。對侯孝賢這位八〇

年代初拍賀歲片大賺錢的導演——像與鳳飛飛合作1980年的《就是溜溜的她》、1981年的《風兒踢踏踩》——絕對不是不知道快速剪接、特寫鏡頭、正反拍是較合觀眾胃口，或什麼技巧是比較viewer-friendly。再說，侯孝賢八〇年代中期發展出了簡約風格，作品被戲稱是票房毒藥，但他到了《悲情城市》仍繼續朝這方向試探下去，那便是一種個人的選擇了。

侯孝賢不論是電影內容或技巧上的選擇都在不斷地實驗與自我挑戰。《兒子的大玩偶》嘗試了回溯的運用；《風櫃來的人》及《童年往事》則將畫面做左右的延伸。到了《戀戀風塵》及《尼羅河女兒》，畫面透過許多門欄牆壁，由左右改至前後的延伸；可說是侯對景深長拍的練習；也就是這時候李天祿出現在侯的作品中。侯初期的長拍與李天祿即興的表演有著相當的關係——當著一個八十幾歲沒有固定台詞的演員前，很難拍攝時卡來卡去（cut來cut去）、隨時來個特寫、再要求對方將台詞接下去。[9] 換句話說，侯氏風格的形成是一種個人選擇與客觀限制互動出來的結果。

到了《悲情城市》便可看到侯孝賢許多技巧的純熟與集結。例如《悲情城市》中日本女子靜子的片段，其時序及觀點的跳接是相當特異大膽的。這段戲由靜子到醫院送禮給寬美開始，隨即插入回溯片段——靜子彈琴唱歌，寬榮在旁傾聽；靜子插花；寬榮研墨，靜子的哥哥寫字；日文草書插卡，日文男聲念誦插卡詩詞。轉換時序，寬美、寬榮、文清聚集觀賞靜子的禮物，寬榮談禮物卷軸中詩詞的意義；又換時間，寬美將禮物的意涵解釋給文清聽；整段結束於中文詩詞插卡。

侯孝賢的回溯都是以直接切接的方式出現和結束，沒有傳統的明顯暗示（例如畫面扭曲）。回溯通常是用以延伸時間、解釋現在，侯

9　侯孝賢甚至在蔡洪聲的訪談中戲稱，他的長拍早在有關鄉間小學小孩的《在那河畔青草青》（1982）中便使用過，主要是「為了應付那些小孩」（50）。

在此的用法也不例外。特別的是，回溯通常有固定的觀點，但以上的回溯是誰的觀點呢？初看似乎是靜子的；再看則可以是寬榮的，因為回溯結束時的日文插卡是男聲念誦的，且靜子也沒再出現；往下再看，回溯變得又可以是寬美的——整段從靜子彈琴的戲都可以是寬美講述給文清的內容。有人也會質疑這段回溯是侯孝賢的失誤或敗筆，但侯在《兒子的大玩偶》裡對回溯技巧已有高度的掌握；《悲情城市》這段戲是拓寬了回溯技巧，成就了將時間及敘說極度濃縮（好幾段時間被跳接起來）、無限延伸、不著痕跡地加入多重可能。這是對劇情電影傳統的時空轉換做了相當的挑戰。

早在《戀戀風塵》時，侯就用了不少呈現景觀的大遠景。[10] 廖炳惠在他的〈女性與颱風——管窺侯孝賢的《戀戀風塵》〉批評這種手法是包裝、合理化了電影中的傳統大男人主義。到了《悲情城市》，侯仍「不知悔改」，大肆放置了許多景觀鏡頭。當然，《新電影之死》所收錄的文章又再一次批評這是一種規避政治的手法。《悲情城市》裡，嚴格說來，有十三個景觀鏡頭（空鏡），主要是用來承接、轉場；但它們還都是與劇情相關的。例如，若出現碼頭大遠景則下面的戲便會與大哥文雄海運生意或大陸人走私買賣有關；這算是功能性的景觀鏡頭。文雄被槍殺後，野雁山中飛的景觀鏡頭可說是較為抒情的。知識份子調侃地在窗口高唱著〈流亡三部曲〉，唱到「故鄉」、「爹娘」、「祖國」時，呈現的海上彼岸陸地，也算是功能性的景觀鏡頭；但它所連接的下一段戲則更加帶出了片子對於「祖國」、「故鄉」這些浪漫意念及圖像的質疑。海上陸塊的景觀鏡頭將知識份子滿不正經唱出的懷念祖國歌曲連接到寬美收被單及文良流眼淚的兩個鏡頭，將浪漫的思鄉曲連接到陰性的瑣碎雜務及一個剛擁抱過祖國而身

10　有評論者將侯孝賢的景觀鏡頭與中國山水畫做比較，但此觀察尚處於初步的對比，並沒有深入的分析。對於華語電影與中國山水畫的初步探討，請參考 *Cinematic Landscapes* 中 Ni Zhen 及 Hao Dazheng 的文章。

心受創者的眼淚。《悲情城市》的景觀鏡頭更重複地連接官方的歷史廣播及人民被祖國背叛、個人見證殘酷歷史的畫面。《悲情城市》的景觀鏡頭有其功能性及概念性。

　　《新電影之死》中的文章提及《悲情城市》有如此的傾向：「每當政治問題快出現時，鏡頭馬上轉移，從真正的政治迫害及暴力事件，轉至山嶽、海洋及漁船，試圖以山川之美及靜態的風景，來替代及錯置（displace and misplace）真正的問題」（迷走 130）。這算是看出了《悲情城市》裡景觀鏡頭的概念性。我想在這裡強調的是，《悲情城市》裡的概念性景觀鏡頭不一定是規避的，它可以是質疑的、是正視的。《悲情城市》是有一個鏡頭從暴力轉移至景觀；但若熟悉《悲情城市》的風格，則會知道景觀鏡頭大都是以切接出現，這個鏡頭的移動所要呈現的不是山川之美，而是要捕捉國民黨軍人追殺山裡社會主義工作者的畫面（因為是遠鏡頭，人物不巨大，若過度關切風景，會誤認這是個空鏡）。《悲情城市》所顯現的歷史態度也許是溫和的，是一種人文主義式的關懷，但歷史上的政治迫害或暴力事件並不見得一定要以屠殺的特寫鏡頭才能表達。

　　另一項在《悲情城市》中運用嫻熟的技巧是侯著名的景深長拍。侯在拍攝《戀戀風塵》時便有意識地練習這手法：

> 老覺得這次題材太容易了，要想出一些沒有拍過的方式來拍，提勁……現在是前、後拍，以前是左右拍的……現在是立體的，前面在進行著戲，後面也有戲。（吳念真 184-185）

景深長拍在《悲情城市》中最明顯的例子該是林宅擺著圓桌的大廳畫面。靜止的景深長拍讓畫面出現前後三個空間，而這三個空間中影像內容的彼此互動，造就了畫面的飽滿張力。同樣構圖三次的顯現也點示了林家命運的轉變。但，由前面的圖表可知，侯孝賢長拍的極致是在《戲夢人生》中達成——平均每個鏡頭八十四秒，超過一分鐘。

《戲夢人生》中的長拍大都配合著靜止的遠景（整部片子只有一個特寫），以致於當時評論界認為它有著疏離的效果；疏離了觀眾，片子的票房也就黯淡。[11] 下面就先追蹤一下電影史上長拍、遠景的沿革，以便於探求侯孝賢在《戲夢人生》選擇這種美學的因由及效應。

電影學者柏曲（Noel Burch）參考巴贊的說法，將長拍遠景這種技巧定位為「原始電影」的特色，並舉出早期 1905 年比利·比才（Billy Blitzer）的 *Kentucky Feud* 為例證；這片有著時空的連續性，但還沒有發展出導引觀眾視線的技巧。柏曲下一步提出日本三〇年代的溝口健二，讚賞他長拍遠景的精緻，並論稱當時日本仍存在的電影「辯士」（benshi）就是一種輔助「原始」模式電影的產物；辯士扮演著幫助提示電影中的線性因果及時空邏輯關係。柏曲認為，西方的電影 lecturer 在 1912 年左右消失，日本的辯士在 1937 年左右退隱，這印證了兩地脫離「原始電影」，進入了一種「系統化呈現模式」（IMR=Institutional Mode of Representation）的階段，也就是我們現在慣稱的經典（或好萊塢）敘述手法的形成。

這樣一來，難道侯孝賢的《戲夢人生》變成一個「退化」的原始作品嗎？美國學者鮑德威爾（David Bordwell）則有另一番說法。他在文章 "Mizoguchi and the Evolution of Film Language" 中（當然又是根基於巴贊的 "The Evolution of the Language of Cinema"）聲稱，溝口健二的景深長拍遠景並不應歸類為巴贊規劃出來的原始剪接中的第一階段；強調溝口健二的風格已經融合了經典剪接及好萊塢式的景深拍攝，它其實是攪亂了巴贊的電影演化論。

好萊塢，以奧森·威爾斯（Orson Welles）及威廉·惠勒（William Wyler）為代表，所發展出來的景深長拍畫面有著放大前景、正

11　《戲夢人生》台北市票房收入為 5,746,060 台幣；差不多時期獻映的港片《蜜桃成熟時》收入為 8,109,730 台幣；同時期的美國片《桃色交易》（*Indecent Proposal*）則有上千萬的票房（參考《中華民國八十三年電影年鑑》）。

面構圖及均衡的空間配置。畫面設計是以單一視點出發，畫面內又有著角色眼神的指引，目的在提供一個統一、不受干擾的視覺活動。溝口健二式的景深長拍則是配合著遠景，前景通常都不是特寫，也不遵照正面構圖，且允許角色彼此遮掩，也不充分顯現角色的眼神。鮑德威爾認為溝口健二以他這樣的風格批判了經典式的構圖。

將《戲夢人生》放在這個架構裡思考，則會顯現侯孝賢在電影風格史上拓闢了一塊個別的空間。先來看侯孝賢與台灣的新電影。侯孝賢長拍美學的確是新電影重要的風格指標，但它並不是新電影的主要風格。新電影還包含了經典式及現代主義式的風格。[12] 與歐美的導演比，侯孝賢的長拍不似匈牙利的楊秋（Miklos Jancso）那麼極端（一部片可以只用十來個鏡頭），也不似早期的安東尼奧尼那麼費心編製，以便於容納演員的各種動作。[13] 它們也不像高達的《週末》（*Weekend*, 1967），配上了嚴控的橫向推拉（lateral tracks）。侯的長拍通常是靜止的，頂多用上搖移；不像威爾斯的，混合了複雜的推拉、升降或巨幅的直搖。前面說過，侯的景深長拍可牽涉一到三個平面空間，主要劇情維持在一個平面，沒有威爾斯式的無限景深及移焦或高達的絕對單平、拋棄景深。

Brian Henderson 曾詮釋威爾斯的複雜景深長拍是將中產階級形塑成無限深奧、豐富及神祕的一種風格；高達的平面長拍則是一種反中產階級的技法（79-80）。那麼侯孝賢的不太複雜又不單平的長拍該如何閱讀呢？

《戲夢人生》的長拍似乎較像溝口健二的，它們「妨礙專注，阻擾理解，造成感知的問題」（Bordwell 110）。同樣地，它們似乎將

12　九〇年代台灣電影也是有著多樣風格，並不見得如黃櫻棻在〈長拍運鏡之後：一個當代台灣電影美學趨勢的辯證〉所論，那麼偏向長拍。連侯孝賢在《戲夢人生》後也調整了他的風格。

13　進一步了解安東尼奧尼的電影風格，請參考 Ned Rifkin, *Antonioni's Visual Language*。

影像呈現與敘述結構兩者分裂了。它們似乎強調了影像結構,而將觀眾與故事劇情疏離。但又不全然。

《戲夢人生》記錄日本時期掌中戲大師李天祿的生平。它以長拍遠景展現李天祿藝術生涯中的布袋戲、京戲及歌仔戲。[14] 再以同樣的手法陳述李天祿的童年家族變化、青年時的一段露水姻緣及工作上與日本當局的交往。因為技巧上還加入許多大遠景,構圖上又如同溝口健二,不放大前景、不遵照正面構圖,以致於觀眾不容易認清角色,且難以認定故事、畫面的焦點在何處。如此的風格似乎在否定人物角色為劇情推動的主力。侯孝賢的神來之筆在於,將故事主角八十多歲的李天祿搬了出來:李天祿成了電影的辯士,成為《戲夢人生》的說書人,將一部風格獨特的片子凝聚了起來。

每次李天祿出現,攝影機便會靠近。電影的中特寫及中景大多是在李出現時使用。侯孝賢先讓李以旁白的方式進入影片,然後再讓李現身說法。李天祿的陳述配合著遠景段落前後進行;發揮了,在可能令人迷惑的長拍遠景構圖中,指引觀眾視線的功能。李天祿的陳述有時又有串場的功效,填補影像段落之間他的生涯片段;有時又是獨立的故事言說——例如他祖母逝世的敘述、日本人焚米的陳述。看《戲夢人生》就好像在探測電影敘說的各種可能及極限。而《戲夢人生》,或說侯孝賢的任何片子,之所以不會變成只是風格美學的實驗,大概就在於他的(被有些評論者認為是反動且保守的)人文關懷。

《戲夢人生》這麼一部充滿遠景、演員角色面部表情都看不太清楚的電影,似乎是一部凸顯美學、疏離觀眾、拒絕與角色及劇情認同的片子;但它搬出了那麼生動的李天祿,給予他電影中少有的近距離

14 對於《戲夢人生》中戲劇呈現的美學分析,請參考筆者英文論文。林文淇的〈戲・歷史・人生——《霸王別姬》與《戲夢人生》中的國族認同〉也有對《戲夢人生》戲劇片段的解析。

鏡頭。當人們認為侯孝賢可能太沉溺於他的美學當中時，他對《戲夢人生》的剪接師廖慶松是如此提議，「片子照阿公講話的神氣去剪，就對了」（侯孝賢 53）。《戲夢人生》並不在利用其人物及故事來遷就它獨特的美學；《戲夢人生》是探究了如何以電影語言適切地表現一位八十幾歲藝人早期生命中的點點滴滴。侯孝賢的自傳性電影《童年往事》，透過它那懷舊的氣氛傳達出了導演與他素材的濃郁感情。《戲夢人生》則是透過一位八十多歲的老人呈現台灣的過去，而這個過去已是可以冷眼旁觀的、已是相當平和的、不再充滿澎湃感情的。李天祿，這位經歷過大時代的生還者，已不需要再證明什麼，他的坦率、實際、冷淡，電影也毫不掩飾地呈現出來。《戲夢人生》冷觀歷史，又不失對人及藝術的關懷與尊重。《戲夢人生》積極地嘗試呈現人生經驗的複雜，設法接近個人記憶及歷史（集體記憶）的本質。

《戲夢人生》在電影一百歲時重新省視了景深遠景長拍的運用，大膽地將辯士拉入畫面中，提供了電影敘述一個新的可能。

在此，本文開頭針對 Nick Browne 對《戲夢人生》的觀察所提出的質疑——侯的風格真的脫離了敘述嗎？——就有了答案。《戲夢人生》中的景觀鏡頭的確是侯孝賢風格中的一大特色；它們初看之下似乎是脫離敘述，好似代表著敘述所無法敘說的時刻。但「多看兩遍」後，便知它們有在敘說。就拿 Browne 所提，《戲夢人生》最後拆飛機的鏡頭來看，Browne 形容它是 "one of the most incongruous and beautiful images of world cinema"（32）。的確，那是個景觀非常美又令人印象深刻的鏡頭，但它不是不合適（不合式）的，解釋它也不需要扯上白蛇傳或台灣是汪洋中的一條船什麼的（"Taiwan as a small boat on the open sea"）（37）。若了解侯孝賢對風格與敘述有著辯證式的處理，及《戲夢人生》是再一次採取以小歷史對抗大歷史的模式，那麼拆飛機一景便不難理解。如同林文淇幾篇有關侯孝賢電影的文章所持的閱讀：拆飛機的長拍再一次地敘說著侯孝賢以人為本的觀點；軍

機這種戰爭機器、這種軍國機器在侯孝賢以人為本的電影中是被小老百姓拆解的。台灣光復的意義對小老百姓來說是關係著靈驗的神明，敲飛機賣鐵便是要來搬戲謝神。《戲夢人生》中拆飛機這個景觀長拍將台灣歷史與台灣人民生活緊密連結，將台灣歷史從「國族史空洞的公式敘述中釋放出來」，使它有了「人的生活氣味」（林文淇，〈戲・歷史・人生〉151-152）。

　　侯孝賢，不斷透過不同的題材嘗試不同的電影語言，透過不同的電影語言呈現不同的素材；他不但在題材上，也在風格美學上，不斷地挑戰自己及觀影者。侯孝賢並沒有以他特殊風格「疏離」觀眾為樂；他曾表示：

> 一個階段對人對事總有一個階段的特別感覺，我的電影就拍這些東西。當然在說故事的方式上也可以慢慢調整到大多數人都能接受，都能看懂。我覺得總有一天電影應該拍成這個樣子：平易，非常簡單，所有的人都能看。但是，看得深的人可以看得很深，非常深邃；而通普的人都能看懂，也能感動，看到從他們的角度所能看到的東西。（蔡洪聲53）

　　但，侯孝賢的電影也的確是「疏離」的，就如同布萊希特（Bertolt Brecht）的疏離劇場，將作品的內容及形式保持張力、形成辯證，訴求觀眾不一定是在立即熟悉的層面參與作品，而是拓闢了一個反思的空間邀約觀眾參與。觀眾所要具備的頂多不過是「多看兩遍」的準備。

《南國再見，南國》：
另一波電影風格的開始

　　1990 年代中，幾位對台灣電影有興趣的同行常聚起談論、寫作、探討當代的電影；這組合那時自稱為「電影鬥陣」。九〇年代末，電影鬥陣應《新聞學研究》之邀，坐下來討論了當時上演的《海上花》（1998）。這座談的前言提及《南國再見，南國》（1996），如是說：「侯孝賢到了《南國再見，南國》才抓住了台灣當代的一種節奏。《南國再見，南國》運鏡多樣、配色大膽、配樂有力、表演基調一致」（沈曉茵 154）。現今再讀這前言，還是認同這粗略的初步觀察。十多年過去了，如今有機會將《南國》「多看兩遍」，我進一步的觀察則是：《南國》是侯孝賢在電影形式上又一次的突破，藉由形式上新的嘗試呈現了一個新舊交際、隱隱悸動的世紀末台灣。觀看侯氏新電影時期的作品，例如《戀戀風塵》（1986），再審視《南國》，會發現後者放鬆了侯孝賢過去景深的設計，做了淺平構圖的調度；進一步地，《南國》也實驗以顏色及音樂來界定視點，透過視點鏡頭來接近並進入角色，呈現一種立即、當下感，有別於侯孝賢之前懷舊及審思歷史的深沉感。同時，《南國》也好似「解放」了侯孝賢，誘引出他下一階段以女性為主的片子、遊走多樣時空的作品。以下，將藉由分析《南國》裡的交通、角色、風格、家產，來探討侯孝賢有別於過往的電影嘗試。

一、交通

　　日本學者蓮實重彥（Shigehiko Hasumi）曾如此強調：侯孝賢電

影中，汽車出現，就沒好事。[1] 這話放在《南國再見，南國》的身上應該是恰當的。《南國》是侯孝賢電影裡汽車畫面份量最重的一部，也可說是氣氛相當悲蒼的一部。在電影史中對汽車與文化思考深刻的作品，高達（Jean Luc Godard）的《週末》（*Weekend*, 1967）及賈克大地（Jacques Tati）的《車車車》（*Traffic*, 1971）應該都會被列入；前者一段公路上汽車追撞的長拍令人難忘，傳達了對中產文化的強力批判；後者則透過汽車，對現代文明做了幽默又無奈的省思。侯孝賢向來不做直接的批判；他在《南國》中融合了悲蒼及幽默的態度，對台灣九〇年代尾進行了他獨到的辯思，而侯的省思，在影片中可透過其交通工具的鋪陳領略得到。不僅如此，《南國》整部片的節奏及分段也是藉由這些交通工具的放置結構出來：火車牽引出北部前段、汽車帶引出圍事中段、摩托車開展了命定的末段。

就像大地在《我的舅舅》（*Mon Oncle*, 1958），利用腳踏車、汽車、馬車作為他文化闡述的符碼；侯孝賢借用火車、汽車、摩托車來講述他的南國故事。火車在侯氏電影中是懷舊的交通工具，這種表達在《戀戀風塵》最具體。火車或車站在《戀戀風塵》中出現大約八次，串連整部影片，帶引出男主角阿遠少年時與阿雲的感情，再進展至他到台北工作、離鄉當兵、成年回鄉。火車在《戀戀風塵》中是抒情的，推動、講述著阿遠的成長故事。而火車在《南國再見，南國》裡則不只有著懷舊功能，它出現時的調性跳脫了抒情寫實，有著塑定角色、與汽車對比的功能。

在《南國再見，南國》裡，火車可說是配搭給高捷所飾演的小高這角色。電影開頭便把小高放在火車裡，同時這角色也表示：坐火車到平溪就是要浪漫、懷舊一下。片頭我們聽到了小高的話語，看到的是夕陽光照在鐵軌上、非常炫麗的火車行進鏡頭。在《南國》中，小

1 請參見 Shigehiko Hasumi 發表於 *Inter-Asia Cultural Studies* 的論文 "The Eloquence of the Taciturn: An Essay on Hou Hsiao-hsien"。

高就是一個浪漫的角色，他對家人、女朋友、兩個小跟班、大哥、借款的台商（徐哥）、搬家工人都盡心盡力、有情有義又包容。但他，一個外省第二代，同時也是一個「落寞」、「沒落」的角色，一個「夕陽」的角色，沒背景、沒恆產，總是想放手一搏，卻已經沒有他的舞台；他也自知一切都已是尾聲。電影的片名是以綠色呈現，一個配給小高的顏色，一個要「再見」的角色。《南國》的巧妙在於它思索著，什麼會接續小高式的浪漫懷舊呢？電影的聲軌認為是年輕的、爆發式的、扁頭的、林強唱的〈自我毀滅〉。

侯孝賢的火車雖說是懷舊且具有鄉愁的氣味，但它的出現也意謂著城鄉的連結、透露著台灣經濟的樣貌；就如同美國的西部片，只要火車出現，便告示小鎮經濟即將面臨轉變。《戀戀風塵》中的火車便有此種功能；它連結著侯硐與台北，告示著礦業的沒落、都市經濟的抬頭。《南國再見，南國》則是讓我們透過小高及扁頭體驗二十世紀末的台灣：島上生活的轉變藉由從扁頭的汽車取代小高的傳統火車來凸顯。

林強飾演的扁頭在《南國再見，南國》裡不時會戴著小耳機，電影也不時分配給他一些樂曲。扁頭也是片裡最常開車的角色。若火車表達了小高的情懷，那麼汽車便代表了扁頭的動力。《南國》有好幾個相當長的開車片段；第一個就是扁頭的，這片段同時配上了歌曲〈自我毀滅〉。當小高、扁頭、小麻花這三人組由北南下，他們沒坐火車，路途上大多是由扁頭開車，行駛畫面同時配上令人振奮、濁水溪公社的〈Silicon 槍子〉。電影末尾結束在扁頭開車：黎明時光，車子撞進田野，扁頭進而一直呼喚著沒有回應的小高。可以說，電影開展於小高的火車，小高的話語，結束於扁頭的汽車，扁頭的呼喚。的確傳達了蓮實重彥所觀察到的：浪漫的火車，無奈的汽車（190）。[2]

《南國再見，南國》好似進行著火車與汽車的競爭。浪漫的火車

2　英文原文是 "the misfortune of automobiles"。

逐步退場，勇猛的汽車取得優勢。火車在開頭是那麼的炫麗，但在平溪片段的末尾，舊火車在鐵道中暫停，兩位老婦在鐵軌旁費力跨上車廂，而年輕的扁頭於高處扒著飯、冷眼旁觀。到了樟腦寮，三人組結束了無憂的摩托車之遊；電影以一個枯樹幹框鏡的超遠景呈現退去的火車，把畫面讓給了要積極進行討祖產的扁頭。火車退去，三人組又在一個鐵道旁吃飯，小高設法衛生地用筷子餵狗，扁頭則展開了他的祖產交易。《南國》開頭在北部，中段帶我們看了一場黑道圍事，第三段就是扁頭因討祖產而衍生的嘉義「尋槍復仇記」。在嘉義這段，被修理成熊貓眼的扁頭，不聽小高之勸，執意要尋槍討公道，小高也只能義氣相助；他倆就開車在嘉義市尋找「黑星」，一個總是難以到手的手槍。第三段充滿著汽車的遊走，影片不給它配上任何樂曲。小高與扁頭關在車裡，在洗車輸送帶上，連絡找槍；他倆（尤其是後照鏡中的小高）好似不由自主地被送上命定的結尾。他倆開著車在霓虹燈照亮的嘉義市竄遊，總是掌握不住黑星在哪裡，終究再次被「白道」逮住修理，被關上黑車、駛進黑夜。黑道大哥出面，請出議員，在KTV商量保出他的小弟們；扁頭的怨恨最終只能透過議員盡情唱的〈男性的復仇〉抒發。黑夜裡，小高、扁頭及小麻花被釋放在鄉間小路上，無奈地摸黑尋找車鑰匙。三人組再次上路；扁頭暗夜開車，影片也再次配上〈自我毀滅〉；扁頭向小高要根煙提神；昏暗的畫面，我們看到煙火由小高傳給扁頭；車子向北駛進，但台北這目的地終究不可達，音樂戛然而止，車子莫名地衝進並困陷在田野中。「不幸的汽車」這種情愫早在《尼羅河女兒》中便已透露；在這部1987年的當代片中，暴力和死亡總是環繞在汽車周遭——砸車、槍擊、槍殺。1996年的《南國》則是更風格化地傳達此情愫；電影也就在田野中結束了「夕陽的小高」，將黎明的結尾交給了年輕的扁頭。

　　相對於第三段無奈又命定的汽車旅程，《南國再見，南國》在扁頭開始討祖產前，安排了一段摩托車之旅：扁頭與小麻花騎著Vespa式的摩托車，小高騎著近似越野、重機車式的摩托車。聲軌上，雷光

夏近乎魔幻的樂曲夾雜著小麻花的嬉笑聲；三人在翠綠山間輕鬆行進。小高雖騎著馬力大的機車，但總微笑讓兩個年輕人在前面領路，三人難得如此無憂無慮。國片利用火車說故事其來有自，尤其是台語片中的情愛倫理通俗劇：《舊情綿綿》（1962）、《高雄發的尾班車》（1963）、《台北發的早車》（1964）、《難忘的車站》（1965）。借用摩托車的作品則會想到台語的《危險的青春》（1969）及國語的《青少年哪吒》（1992）；兩部片都顯現了年輕人的精力及欲求突破現實的奮力。

　　在侯孝賢的作品裡，《戀戀風塵》中的摩托車傳達了都會經濟及其詭譎的意涵（阿遠及阿雲在從事消費活動中，重要的經濟工具摩托車失竊）；《尼羅河女兒》的摩托車除了點示年輕人進入跨國及消費文化，亦強調了摩托車青春的意涵、摩托車作為年輕人欲求自主的一種交通工具。《尼羅河女兒》刻意安插了楊林騎摩托車、陽帆開吉普車的片段；兩人在公路上迎風並驅對看，聲軌配上節奏活潑、楊林唱的歌曲；此片段展現了青春女主角與她暗戀對象難得的快樂時光。在《尼羅河女兒》，死亡常跟汽車聯結在一起，相較之下，機車的片段便顯得奔放又無憂。年輕人騎車或開車迎風奔馳，在侯孝賢的當代片中就是一種自主、掙脫、超越的時刻。[3]《南國再見，南國》安排三人組騎摩托車上山，可說是在一切事物急轉直下前，一個短暫的喘息。三人組有如另類親人，驅遊綠樹山徑，脫離城鎮及火車或汽車的包覆，享受難得的舒暢自由。《南國》更為摩托車片段配上了陰性的樂曲；相較於火車及汽車陽剛的配樂，雷光夏的〈小鎮的海〉凸顯了摩托車旅程的特出，給了一個沒有海水撫慰的片子一段短暫的悠閒。

3　舒淇在《千禧曼波》掙脫汽車頂窗、享受風吹，此一慢動作片段也可說是此種時刻。年輕人騎摩托車，在《最好的時光》〈青春夢〉中有進一步的演繹。

二、女人

　　雖說《南國再見，南國》是一部以男性為主的片子，但女性角色也很鮮明，片子對其兩位女性角色的處理超越了侯氏過往的設計。

　　1980年代初，侯孝賢透過鳳飛飛，將一種灑脫、俐落、本土的氣質帶入他的都會喜劇片中。此種女性特質是藉由類型電影的方式傳達，而這種又城市又鄉土的特質也正能凸顯侯孝賢八〇年代所商議的城鄉價值及其演繹。侯氏新電影時期則經常呈現傳統女性的樣貌；這些女性扮演著母親、妻子的角色，站在一旁觀察輔助男性的活動、維持著家的運作。楊麗音、陳淑芳、梅芳，從《兒子的大玩偶》（1983）開始便詮譯此種傳統女性；梅芳更是從《童年往事》（1985）的母親一直演到〈黃金之弦〉（《10＋10》，2011）的母親。而侯孝賢新電影時期代表性的女主角，可說是辛樹芬；她所傳達的是一種溫柔婉約的女性氣質；此期的侯氏電影藉由懷舊、抒情的調性及有距離的鏡距溫和地呈現辛樹芬。新電影時期也是朱天文成為侯氏電影編劇的開始。也許正是朱天文的參與，侯氏電影中女性的溫柔婉約亦透露著相當的自主及堅毅：辛樹芬扮演的角色在《戀戀風塵》中決定嫁給郵差，在《悲情城市》（1989）中執意於文清，兩位女性默默地堅持自我的感情。連《冬冬的假期》中被哥哥嫌的、黏人的小妹妹也會固執地、「硬殼兒」地選擇「瘋女人」寒子做朋友。[4]

　　從《尼羅河女兒》開始，侯孝賢嘗試掌握當代，用盡技法呈現一個台北市十九歲青少女的時空；但是，楊林在片中所扮演的角色卻是承擔著女兒、姊姊、妹妹、母親多重傳統的職責，就是難以扮演其所欲求的情人角色。到了《好男好女》（1995）侯氏嘗試結合過去及當代，讓伊能靜表演過去的蔣碧玉及現代的梁靜。《好男好女》要伊能

4　「硬殼兒」是《朱天文電影小說集》中〈安安的假期〉，外婆形容小妹妹亭亭脾氣的用詞。

靜駕馭三個時空：再現歷史的蔣碧玉、過往即將失去戀人的梁靜、當下排演戲劇面對幽魂傷痛的梁靜。[5]《好男好女》的女性遊蕩於傳統及現代，困限於跟從男性及依戀男人間的糾結，脫離不了依附男性的幽情。而此多層面的女性，以多樣又幽魅的風格呈現，且是由第一次合作、之後再沒全面合作的攝影韓允中掌鏡；片子亦開始嘗試扁平及反射影像的呈現。[6]

《南國再見，南國》脫離《好男好女》複雜糾葛的時空，較單純地呈現兩位當代的「新女性」：年輕的小麻花，成熟的阿瑛。伊能靜此次在《南國》可專注地表現一個Y世代的女生。伊所飾演的小麻花脫離了侯孝賢新電影時期秀麗體貼的女性樣貌，她就是理直氣壯的愛玩。電影賦予她許多「童趣」：奶嘴、玩具、打電動、影子遊戲、多彩又趣味的裝扮、上廁所不關門。小麻花的好玩常紓解、介入男性陽剛的氛圍；例如，片頭小麻花的玩具會飛上有「國軍」（也可看成「軍國」？）字樣的賭桌，片尾小高又生氣又洩氣地拿手電筒尋找車鑰匙，小麻花則創意地取出螢光棒來幫忙。《南國》為片中主要角色都配上樂曲，卻獨讓特寫的小麻花發聲唱〈夜上海〉。小麻花可以直接發聲，她的自我表達絕不婉約，而是直接又「原始」。小麻花的苦悶以自我殘害的方式抒發——但只割一個手腕，左手腕。她光顧星期五餐廳、高額消費；同時又關愛扁頭，會以狂吼敲牆的方式來護衛愛人。小麻花會幫小高搬家、顧餐廳，但是以她獨到的不費勞力、不太服務的方式幫忙。雖然《南國》中長一輩的角色（小高的姊姊、阿瑛）對小麻花不太以為然，電影卻也常呈現小麻花有情有義的一面。

5　孫松榮在其〈「複訪電影」的幽靈效應：論侯孝賢的《珈琲時光》與《紅氣球》之「跨影像性」〉，以幽靈的概念稍微觸碰了《好男好女》的疊合設計（150）。

6　對於《好男好女》中的梁靜如何成為歷史敘述的一部分，請參考謝世宗的〈後現代、歷史電影與真實性：重探侯孝賢的《好男好女》〉。謝世宗亦觀察到《好男好女》中：「有幾個鏡頭停留在玻璃屏障上⋯⋯此時觀眾只能看到梁靜投射在玻璃上的黑影⋯⋯有深度的空間在此被壓平，人物僅僅是二維的影子」（26）。

當小高心情沉到谷底，對著馬桶做「過五關斬六將」的吐訴，在旁拍背奉毛巾的是小麻花。當扁頭被他親戚刑警修理的時候，奮不顧身撲上去、拚命要拉開壯碩刑警的是小麻花。《南國》不只呈現小高這一輩的苦悶與矛盾，也賦予了年輕一輩他們個別的苦惱與執著。小麻花這種又自我、又感情「豐富」的年輕女性，之後在《最好的時光》（2005）〈青春夢〉中有更淋漓的呈現。

《南國再見，南國》中對比於小麻花的女性角色當然就是成熟的阿瑛了。透過阿瑛（徐貴櫻飾），片子讓我們感受到侯孝賢電影過去少有的男女親密。《南國》以侯氏過去少見的近距離鏡頭拍攝阿瑛與小高親密後的談話；阿瑛表達了她認為小高的三人組難以成就任何局面的看法。他倆再次親密對談，阿瑛等於是發出了最後通牒，以家人為藉口，以女兒教育為理由，表達了考慮去美國、跟南國說再見的看法。阿瑛幾乎預示了2007年《紅氣球》中幹練的女主角：經常收拾爛攤子、與其男伴有距離、與孩子自主運作的成熟女性。對於阿瑛這一位相當有主見的熟女，影片配給她雷光夏陰柔的〈老夏天〉。但最特別的是，《南國》藉由阿瑛展開了一連串的視點／觀點／主觀鏡頭（POV shot），且以阿瑛的最為獨特。

侯孝賢對女性與視點的嘗試在《尼羅河女兒》時便開始。《尼羅河女兒》透過女主角的觀點及旁白作了一個大回述；影片也用了藍色濾鏡／打光呈現女主角的心情、用歌曲傳達女主角所處的時空及心境（楊林戴著Walkman耳機、聽著自己唱的〈尼羅河女兒〉），甚而用夢境及想像片段表現女主角潛在的焦慮。也就是說，《尼羅河女兒》對於女性觀點的鋪陳費力又多重（視點、旁白、顏色、歌曲、聽點、夢境）；侯孝賢對於女性觀點的嘗試要到了《南國再見，南國》才發揮出扼要的影音效應。

熟悉侯孝賢電影的觀眾對於《南國再見，南國》竟然用了鮮明色彩的濾鏡應該都覺得滿新奇的，但《南國》風格上最特別的是那玻璃球的特寫。這特寫的整個影像內容相當複雜：玻璃球裡是個小鐘錶，

球內有著水，水中還浮著烏龜、鴨子小玩具。但畫面還不止於此，玻璃球上還有反射的影像；透過焦距的調整，我們看到了小高畫著刺青的身軀。鏡頭切開一點，我們進一步意識到，玻璃球是在阿瑛的手中，球中的內容、球上的浮影是阿瑛的觀察。在阿瑛的手中，玻璃球有如水晶球，告示著現實；在阿瑛的眼中，小高與他兩個跟班似乎困限在流動、抖動的時間裡。侯孝賢過去常以深焦長拍遠鏡頭、以多層面（前景、中景、背景）（deep-focus long take long shot，英文可說是complex staging in depth）來呈現懷舊或歷史的樣貌及內容；相較之下，《南國》景深不那麼深、鏡距不那麼遠，帶引出一種不同的時代感。對於鏡頭與鏡距的設計如何顯現片子的態度，Brian Henderson 在 "Toward a Non-Bourgeois Camera Style" 裡曾認為高達《週末》裡橫向扁平推軌長拍（flat lateral tracking shot）傳達了影片批判的態度，一種拒絕賦予中產文化深度的立場。《南國》比較「淺」的風格不一定傳達了什麼立場，但的確散發出一種有別於過往歷史懷舊的「醚味」。《南國》這種可近可遠、可淺可深的風格，好似擺盪於與時間有距離及直視當下的情懷。而那玻璃球讓人眼花撩亂的影像（英文姑且稱為 complex staging on a reflective surface）預告了《紅氣球》中許多玻璃平面反射鏡頭；也就是說，侯孝賢過去以景深長拍來論述事故，在《南國》則嘗試以淺景反射畫面來帶引出另一種同時性、一種陰性的視點。

三、風格

　　《南國再見，南國》中這種玻璃反射畫面最「巴洛克」的該是阿瑛的玻璃球；其次，台北的綠色開車鏡頭也有看頭。首先，綠色就令人玩味，再聽著那有點悶的那卡西風歌曲，從車子擋風玻璃看出去蒙著綠色的、不斷轉換的台北街景，著實讓人體驗著一種身歷其境、一起遊蕩的感覺。眼尖的人也許已經意識到，《南國》中綠色是小高的

顏色（他喜歡穿戴綠色衣物、墨鏡）；綠色的鏡頭也就是日間小高戴著墨鏡、聽著東洋風歌曲，開車前往寶藏巖幫忙搬家的片段；也就是繼阿瑛的玻璃球之後，屬於小高的視點鏡頭。另一個比較「單調」的玻璃反射鏡頭出現在較早扁頭開車去接阿瑛姊的片段。我們從車外看著扁頭亮著車燈快速前進，擋風玻璃上則反射著細雨及晚間高架道上不斷退去的燈光；當然，這不是個視點鏡頭，但那〈自我毀滅〉，好似是扁頭在聽的歌曲，讓我們感受到這片段就是扁頭的時空。《南國》利用這些設計──特寫、視點、顏色、反射、音樂、行進──調整了過去侯孝賢有距離、較靜態的鏡頭；《南國》透過這些設計接近角色，讓我們感受到兩代角色們的當下。

　　《南國再見，南國》裡的這種當下、即時的設計最多出現在扁頭身上。要是我們沒有意識到前面玻璃球及綠色片段是阿瑛及小高的視點鏡頭，到了紅色鏡頭出現，應該會掌握到《南國》刻意的視點設計。透過紅色鏡頭，《南國》讓我們感受到扁頭的眼耳所經驗的時空。扁頭戴著紅色墨鏡，在廚房裡看著小高炒菜；他同時戴著小耳機、聽著濁水溪公社的〈借問2〉，在餐廳幫忙接菜送菜。客人有所吩咐，扁頭摘下耳機，音樂便停止；[7] 電影明白地融入、傳達扁頭的當下。那麼扁頭的當下是什麼樣貌呢？與顯現小麻花一樣，《南國》呈現了扁頭的苦惱與執著。《南國》中年輕一輩都滿執意自我；扁頭不喜歡被稱為「扁頭」（可接受「阿扁」），他願打一架來護衛自己的別稱。被逼問為何愛人小麻花會到星期五餐廳欠下百萬，扁頭苦惱地直接從窗戶跳進游泳池來逃避回應。同樣地，扁頭也有著他獨到的有情有義。小高交代的事，義不容辭：賭場數錢、接送阿瑛姊。扁頭幫忙接電話，認為小高睡覺不應該受到打擾；他卻在小高床旁小籃球拍個不停。在餐廳，他也的確幫忙。雖然電影沒有明說，但朱天文在她簡短的《南國》本事裡提及：扁頭之所以積極地討祖產，是想要投

7　　在電影分析裡，「聽點」也可以是一種POV，稱為 "aural POV"。

資小高去上海做生意（《最好的時光》105）。也就是說，扁頭不見得是一個死要錢或意氣用事的年輕人，他最初並不在意分配到祖產，後來變卦，寄回圖章，要求他的一份，很可能是想將他的一份祖產轉換為他與小高的未來及出路（也有可能想用來幫小麻花付星期五餐廳的欠帳？）這樣看來，扁頭這位喜好〈自我毀滅〉、活在當下的年輕人還滿有古味的。

　　《南國再見，南國》裡另一個有即時感的片段也是透過扁頭的視點呈現。這次「跟拍」的風格相當顯著；[8] 鏡頭蒙上紅色、有點搖晃、跟著小高及小麻花走進「粉味」，小麻花還回頭向鏡頭／扁頭使眼色。門一開，喜哥的班底，慶祝運豬成功，已酒酣耳熱。但弔詭的是，這場相當 high 的慶功宴，小高馬上進入狀況，握手敬酒；然而透過紅色鏡頭、扁頭的視點，這喜哥現場助唱、小姐助興的酒宴，散發著些微疏離，好似扁頭並不投入這長一輩的歡慶。扁頭的心思好似已轉換到向家人討祖產的事務上。《南國》的這種視點設計散發著一種又要投入當下、又要保持距離的雙重衝動。它同時實現了另一種表現年輕人心聲的方法，跳脫了八〇年代《尼羅河女兒》使用旁白所傳達的感傷告白及追憶架構。《南國》視點的使用可說是侯孝賢嘗試進入角色，但同時在敘事上保持距離的獨特技巧。

　　傳統的視點鏡頭粗略地可以說開始於「觀者看」的畫面，然後插入「被觀看的物像」，完成於「觀者觀感」的畫面。[9] 侯孝賢向來不怎麼用角色視點鏡頭，所以當他使用時，便讓人印象深刻：例如，《童年往事》裡，父親過世，女性哭喊，小阿孝的轉頭回視；祖母過

8　此跟拍鏡頭小凸顯了《南國》包容著動感的攝影，如電影前段出現的升降鏡頭（賭博的場景）；James Udden 甚至提醒，《南國》近乎百分之八十的鏡頭是有動的（139）。侯孝賢電影中用手持攝影跟拍的設計到《千禧曼波》更加顯著，且模糊 POV、加附慢動作，更加脫離寫實。

9　若要全面地思考 POV，可參考 Edward Branigan 的 *Point of View in the Cinema: A Theory of Narration and Subjectivity in Classical Film*，尤其是第五章 "The Point-of-View Shot"。

世，青少年阿孝被收屍人瞪視。在新電影時期，侯的視點鏡頭也是比較抒情的；《戀戀風塵》裡，阿遠生病，阿雲來照顧；阿雲直視鏡頭微笑的畫面便是阿遠的視點鏡頭，傳達出阿遠看到阿雲的歡心。同一段落，阿雲照顧好一切、走進長巷離開，鏡頭一直凝視著阿雲走到巷弄的盡頭；如此持久的片段就是阿遠的凝視，抒發著他對阿雲的愛憐不捨。之後，侯孝賢縱使使用視點鏡頭，也不是那麼傳統、完整。到了《南國再見，南國》更是脫離傳統。《南國》裡嘗試用顏色、音樂來界定視點鏡頭，其功能在於可以減少剪接、拉長／久視點、更加地接近角色、加強當下立即感。鮑威爾（David Bord-well）曾在他的 *Ozu and the Poetics of Cinema* 檢視小津安二郎如何調整、鬆動傳統的視點鏡頭，整理出小津如何剪出好似視點的鏡頭，但同時又呈現「看了沒有？誰在看？看的角度有問題」這種視點空間（114-118）。現今看侯孝賢的視點鏡頭可檢視出其對這電影語法進一步的實驗。《南國》給予阿瑛近乎魔幻、不完整的視點鏡頭，給予小高特定的顏色、讓我們投入小高的綠色世界；更有意思的是，《南國》似乎「偏愛」扁頭，給了扁頭三段視點鏡頭，我們透過扁頭的視點看了最廣泛的台灣樣貌。扁頭的紅色世界排序在小高的綠色南國旁，好似質疑著小高的懷舊情懷、小高的家族價值。

四、家／豖

　　多看幾次《南國再見，南國》會發現，片子雖然主要呈現小高的經歷，但電影從頭到尾都非常關注家的演變。而這演變已遠離像《戀戀風塵》裡所呈現的家的溫和。新電影時，家還有個聚所。縱使《風櫃來的人》（1983）中的年輕人，遠離家鄉，到高雄打拚，電影還是讓他們住在一個合院式的居所，好似在家鄉外又組成了一個家居。《戀戀風塵》裡阿遠的家，有祖孫三代，根置於侯硐，父親礦工的身分有其在地性，家更是有著社區性的連結，兄弟姊妹還不時可以坐下

一起吃飯，阿公對家人的「嘮叨」、關照傳達出家的氛圍。阿遠到台北打拚，常與同從家鄉出來討生活的年輕朋友聚餐，帶給彼此有如家的安慰。「吃飯」在侯孝賢的電影裡有呈現家族演變的功能；例如，《悲情城市》吃飯的片段點示著家族兄長逐次消減的演變。吃飯在《南國》變成另類家族聚集的活動：兄弟們的聚集、小高三人組的聚集；而他們常在開放的空間（火車道旁）進食，告示著一種開放式的家族／族群關係。《南國》中的吃飯更是被錢產的談話所籠罩。

　　《戀戀風塵》中的家也點示著過去台灣經濟的樣貌：阿公貼近土地的農植、父親牽涉勞資的礦工、阿遠服務都會的低層勞工。《南國再見，南國》則指向二十一世紀家的鬆動、遷移、散解。電影一開頭，透過喜哥（喜翔飾）的談話就強調著家的分散：喜哥的太太帶著小孩已移居加拿大，喜哥得賣房子、處理留下來的狗。在平溪吃飯的片段，透過阿東（連碧東飾）的手機談話，我們感受到家族緊張與金錢的關連。阿東重複說的一句話就是：「想錢想瘋了」；而他指涉的便是家族中堂兄玩大家樂、搶祖產、母親不堪其擾的家務事。家人在《南國》從開頭便被提及，但一直到接近中段才「露臉」。小高的家人針對搬家的事，曾透過電話向他求助；小高到寶藏嚴幫忙搬遷，我們才看到小高的家人。電影關注家族，但對家族的影像呈現卻相當薄弱。小高的父親由在《悲情城市》有精彩、陽剛持槍表現的雷鳴飾演。雷鳴在《南國》裡是個有氣無力的外省父親，勸兒子到上海試試運氣、找找錢路；最後衰弱地在背景裡昏睡不起。小高南下談、辦運豬，地主的代表由年長的李天祿飾演，談判現場李天祿的兒子（李傳燦）也陪伴在側。《南國》用了遠景將幾方人馬框在一起，李天祿所飾的阿公變得好小，很容易錯過；過程中李天祿只針對分利益短短地以台語說了一句：「你也要一點給我」。李天祿可說是侯孝賢電影裡台灣男性、台灣雄性文化、一種台灣價值的代表，也是侯孝賢相當鍾愛的人物。將李天祿放進《南國》，讓他做家長中的家長，發聲要錢，著實讓人感受到《南國》散發出的悲蒼氣息。這些家族片段如此

累積下來，很難讓人不感受到家的流動及其與錢的關連、家與一種跟勞動及生產脫鉤的金錢糾葛。[10]《南國》告示著家在全球化經濟時代所受到的撼動、呈現的分散及流動。

2011年台灣發行了《侯孝賢經典電影》，四部DVD套裝中的《南國再見，南國》，顏色較為鮮明，李天祿出現的片段看得出蒙上了紅色。在這段之前的影子遊戲片段，也蒙上紅色；再之前的扁頭開車片段的尾端，也蒙上紅色。也就是說，它們在強調扁頭的視點。影子遊戲的呈現，距離較近，還有年輕人的嬉笑聲。李天祿的片段，距離遠，充滿著長一輩們對利益分配的興奮談判。從這兩個紅色片段，我們感受到扁頭的心境：前者年輕投入，後者冷眼旁觀。如此看來，扁頭最初的不要家產，及後來的積極討家產、忿恨面對堂兄，散發出年輕人對家族及錢財的態度。扁頭在鐵道旁吃飯的當下，向兄長問家產的事，得到的都是推托及玄妙的回應：「不知道」、「家產已捐出，以致爸媽得道」。扁頭跑去問伯父，得到的又是一串「不知道」及「明郎在處理」。明郎是伯父做刑警的兒子，果然帶人回來處理，找藉口將扁頭痛打一頓，而伯父毫不干涉。《南國》讓我們感受到「家」這字中「沒有家，只有豬」的狀態。

《南國再見，南國》裡，家的溫情只有在小高與父親短短的談話中感受到；這一段也是唯一家人——父親與兒子——在屋內坐下來要一起吃飯的片段。但在父子談話中，上海買房子的內容又透露家會分散的可能。父親精神不濟、心事重重，小高重複著「我會處理」、「沒問題嘛」來讓父親放心。這一幕使人想起柯波拉（Francis Ford Coppola）的《教父》（*The Godfather*, 1972），片中Michael重複地向父親保證："I'll handle it"。妙的是，《教父》後段是Michael精明的、毫不留情的「清家務」，算是電影的高潮；而《南國》的黑道兄弟們

10　在朱天文的《南國》本事中還包含了另一個家族：阿瑛母親過生日、大家一起慶祝的內容。

沒有給我們如此的滿足。我們沒有看到小高的兇狠，看到的是他的無力：小高酒醉後的「馬桶告白」傳達他難以完成父親交代的「家務事」的無奈。《南國》裡的暴力更是近乎滑稽：「不要叫我扁頭！」刑警修理扁頭、小麻花「修理」刑警。就算滿有黑道氣勢的喜哥（喜翔早期在1976年的《秋歌》裡飾演林青霞智能不足的弟弟），到後來姿態很低，透過議員向警方求情。《南國》裡，男性的復仇只能用唱的；小高連個搬家工人都擺不平，嘴裡念著「搬家公司弄我們，我們就弄他」，到後來是友善地與搬家工人交換刺青心得。《南國》唯一讓我們感受到黑道的兇狠是在台商被喜哥押走的片刻，而電影此時卻以突然停電來削弱喜哥的霸氣，喜哥也只能以髒話及「有夠衰！」來感嘆。也就是說，《南國》對另一種家族的呈現──黑幫、黑道、兄弟──毫無類型電影的「浪漫」，沒什麼追追、打打、殺殺；有的只是對這雄性文化幽默、無奈、蒼涼的凝視。

　　《南國再見，南國》將家、兄弟、台灣扣接起來，以包容又蒼涼的凝視帶引我們經驗一個黑道兄弟所遊走的南國，一個大家都想離開的台灣（去加拿大？美國？瀋陽？上海？），或許該說，一個離不開卻夢想掙脫的地方。《南國》好似對台灣投注了一種 "love at last sight"（「回眸鍾情」）的情懷。《南國》之後，侯孝賢也的確遊走四方；神遊了清末的上海（《海上花》），去了鄰近的日本（《千禧曼波》、《珈琲時光》）、藝術的巴黎（《紅氣球》）。《南國》各個層面突破性的嘗試，讓侯孝賢能放下他熟悉的男性經驗、撫平他對台灣的依戀，幫忙他開啟了下一階段以女性為主的敘事、望向他鄉的視點。

五、開展形式探索

　　《南國再見，南國》在侯孝賢的作品脈絡裡是一部轉折性的片子。侯孝賢說拍攝《南國》時，選擇「不要完整的劇本，我要把我的

概念想法全部丟掉」（朱天文，《最好的時光》103-106），[11] 他不要「回到過去那種習慣性表達的方式」，他意圖以「簡單的故事、現場直覺的能力、現場的調度安排，直接來面對現代的這種感覺」（〈侯孝賢訪談〉118）。《南國》開頭音樂的選擇就告知了這種轉變。

《南國再見，南國》的音樂脫離了過去鳳飛飛階段的俏皮及新電影時期的抒情，嘗試以不同風格的樂曲來形塑、凸顯不同的角色。這種電影音樂的嘗試預告了《最好的時光》更廣泛的聲音實驗。[12]《最好的時光》的〈戀愛夢〉少見地、近乎完整的使用了四首歌曲：兩首英文，兩首台語。[13] 相較下角色對話變得少又無關緊要。中段的〈自由夢〉更將對話拿掉，換成字卡，聲軌則配上雅致的、整片的鋼琴曲及南管曲。除了「大方」又迷戀地使用歌曲，《最好的時光》更將語音的溝通轉換成「字相」，轉換成了插卡、簡訊、電腦螢幕文字、書信、甚至路牌。影片亦將「字相」風格化：有手寫的、有書法的、有印刷的、有電子的。雖說《最好的時光》好似「複習」了侯孝賢已掌握相當的三種電影情懷——懷舊的、歷史的、當代的；重練了三種影像風格——抒情寫實、華麗寫實、誘媚拼貼；但同步進行的影音實驗則帶引我們在商業劇情片的架構中接近了一種純電影（pure cinema）的體驗、經驗了一場接近電影本質的影音饗宴。

當年在戲院看《南國》開頭眩目的火車片段，本以為侯孝賢繼《戀戀風塵》之後，拍火車已拍到極致；誰知《珈琲時光》（2003）卻捕捉了男女主角在不同車廂裡神奇地在龐大的東京交會。[14]《南

11　朱天文的《南國》本事不到四頁。

12　侯孝賢歷史電影的聲音美學可參考張泠的〈穿過記憶的聲音之膜：侯孝賢電影《戲夢人生》中的旁白與音景〉。

13　英文的 "Smoke Gets in Your Eyes"、"Rain and Tears"；台語的〈戀歌〉、〈星星知我心〉；台語的〈港邊惜別〉則短短地、輕輕地在張震坐渡輪時帶過。

14　2011 年〈黃金之弦〉，侯孝賢情不自禁地、懷舊地放入一段黑白的火車之旅。

國》裡玻璃質感及反射的淺平物象到了《千禧曼波》演進成塑膠物質及更淺的景深。[15] 到了《紅氣球》，《南國》所開啟的淺景反射構圖發揮了——借用一下孫松榮所提出的「幽靈」、「複訪」概念——更幽魅的效應。《紅氣球》雖是在巴黎拍的當代片，但它淺平反射影像設計卻幽幽地帶入了歷史的縱深。《紅氣球》充滿了反射鏡面的構圖，[16]「醚味」最重的部分出現在結尾。影片最後拍了一幅玻璃鏡面框構的畫作，反射在玻璃鏡面的是小朋友在美術館看著這幅畫。光就這畫面，我們看到2007年當代的小朋友們，及1899年 Der Ballon 畫中的景象（尤其是其中的孩童及紅氣球）；[17] 而這疊影進一步呼喚出幽遊整片的紅氣球、那個指向1956年Albert Lamorisse的 Le Ballon Rouge。也就是說，這個鏡頭融合了三縷時間，將一世紀的縱深納入；但這時間不帶有過去侯孝賢沉重的歷史感，它呈現的是藝術作品的連結、藝術家們的同位性、古今東西幽魅的浮現。

當初在《新聞學研究》的座談裡議論到，《海上花》雖是古裝片，但在其中可看到《南國再見，南國》裡台北市的顏色、開車片段光影的呈現都被放大、釋放出來：也就是說，《南國》成就了《海上花》「華麗寫實」的風格。《南國》似乎觸動了侯孝賢另一波電影形式的探索，帶引出了從《海上花》之後一系列偏向以女性／陰性為主的電影題材。而侯孝賢從《尼羅河女兒》所開始嘗試的女性觀點，到了《南國》，透過阿瑛，找到了誘人、炫目的形式，讓後續的作品能大膽地接近、探觸女性世界。鮑威爾認為，從《好男好女》的推軌鏡頭便可看出侯孝賢欲求改變的跡象（*Figures Traced in Light* 234）。我認為，也許《好男好女》開始了侯孝賢的轉變，但改變的實現及其成

15　侯氏電影中許多風格上的嘗試亦可透過《Focus Inside：〈乘著光影旅行〉的故事》中李屏賓的角度窺見一二。

16　例如：張小虹在其〈巴黎長境頭：侯孝賢與《紅氣球》〉便以長鏡頭及「長境頭」的角度觀察了《紅氣球》中街角咖啡館片段落地玻璃上的影像。

17　*Der Ballon* 畫作為瑞士畫家Félix Edouard Vallotton（1865-1925）的作品。

功的融合是發生在《南國》。除了不同風格的音樂使用，《南國》不避諱特寫，更嘗試多樣運鏡（升降鏡頭、手持攝影）、重色濾鏡、淺景反射構圖，呈現了不同於過往抒情的、有距離的、靜態的、偏寫實的影音風貌。

葉月瑜在《南國再見，南國》的一場座談裡，曾對《南國》在形式上的演變所傳達的意義表示如此的觀感：

> 侯孝賢已經有了一些區隔，作品是作品，他自己是他自己，他開始以某種距離來看這些人物，不像以前，他自己就在那個形式或人物裡，他在看台灣的時候有清楚的距離，所以能大膽的說出他的悲觀。從前他的悲觀必須投射於過去，以懷舊的形式表達出來，現在那個懷舊已經不見了。（林文淇、沈曉茵、李振亞 332-333）

對於如此的改變侯孝賢是有意識的；他曾在訪談中以「用那麼重的形式」（李達義 79）表達自己在《好男好女》及《南國》所做的努力。侯孝賢也就是用這麼重的形式達到另外一種距離，表達出另一種有別於過去的台灣情懷。相對於《好男好女》，《南國》之所以更值得關注，在於它實現了李屏賓對於侯孝賢電影所做的觀察：「影像必須要有一個氣味，讓鏡頭可以說什麼……有味道的影像非常迷人，它對整個電影的結構、語言、故事內容是非常有幫助的」（林文淇、王玉燕 231）。

《南國再見，南國》，一部有氣味、有味道、有醚味的迷人電影。

馳騁台北天空下的侯孝賢：
細讀《最好的時光》的〈青春夢〉

　　1996年，「電影鬥陣」的成員，林文淇、沈曉茵、李振亞，嘗試了「一部影片三種關注」的電影評論寫作；並在《影響》雜誌發表此種寫作實驗。我較偏好「電影鬥陣」對《麻將》的討論。《麻將》是楊德昌同年的作品；電影藉由一群年輕人，透視一個邁入跨國化的台北市。「電影鬥陣」的三位作者都觀察到，楊德昌每當處理青少年的題材，便會「動情」，電影就會有溫度。有意思的是，對於有溫度的電影，評論文章也隨之有了「熱度」。

　　侯孝賢電影很少沒有溫度。2005年的《最好的時光》藉由舒淇及張震呈現了三段在台灣不同時代的年輕感情。此次「電影鬥陣」，迎合電影的三段設計，嘗試三位作者各別專注於《最好的時光》中不同段的「夢」，分析討論其意涵。《最好的時光》可說是一部青春片；「電影鬥陣」為其中的〈戀愛夢〉〈自由夢〉〈青春夢〉測溫，探討這部片子在侯氏電影、在台灣電影、在當代電影裡的位置。

　　當年在電影院看完《最好的時光》，除了對「默片」段落好奇，還相當納悶。侯孝賢在做複習嗎？在「告別」嗎？《最好的時光》呈現了侯孝賢掌握相當的三種情懷及風格：懷舊寫實、華麗古裝、都會後現代。《最好的時光》好似在交成績單，重練《兒子的大玩偶》（1983）時的三段結構，透過一對青春男女將1980年代新電影、1990年代《戲夢人生》（1993）及《海上花》（1998）式的歷史古裝、二十一世紀《千禧曼波》（2001）的新生代，美麗再現；似乎宣告某一電影階段的完成。但事過許久，將《最好的時光》多看兩遍，看到它除了十足掌握、傳達了三種情懷，它更做了許多風格實驗，且

偏重女性角度、更深刻地進入三個時代、三種影像的經絡。

　　2013年初在紐約的觀劇經驗讓我進一步了解當年觀賞《最好的時光》的感受。寒冷冬季，在BAM（Brooklyn Academy of Music）體驗了英國戲劇導演Peter Brook的 *The Suit*。這劇取材自南非Can Themba的短篇寫作，表演精潔流順，故事聚焦於一對夫妻面對偷情的困擾。Peter Brook算是戲劇界的大師，著名的作品有1964年的 *Marat / Sade*、1985年的 *The Mahabharata*；此次處理如此「小巧」的題材，讓我有點意外。但整個搬演沒有「繁文縟節」，精潔而直達核心，顯見其功力。侯孝賢導過重量級的《悲情城市》（1989）、《戲夢人生》；《最好的時光》算是「小品」？但它同樣地精潔而直達核心；看似三段簡約「短品」，但精密、精準，並且每段都有超越過去的呈現。《最好的時光》可說是進行了一場低故事性、接近電影本質、看似極簡的影音實驗。而〈青春夢〉對於當代青年人的處理可能是影片最大的突破。

　　本文藉由文字，意圖透過觀察〈青春夢〉的「點燈」、「創作」、「過橋」來討論侯孝賢電影對青春、都會及當代的省思。侯氏電影常在片子開頭表現一種「點燈」的內容；本文也就藉由〈青春夢〉開頭的「點燈」展開分析，觀察影片各式鏡頭所呈現的都會青年，整理出影片對舒淇的重用。文章接續討論〈青春夢〉的樂曲設計，分析影片對其女主角創作身分的強調。四十多分鐘的〈青春夢〉安置了三段張震與舒淇騎摩托車過橋的畫面。審視〈青春夢〉的機車過橋片段，會觀察到其影像所傳達的一種中間地帶、恍惚狀態、游移動態。《最好的時光》的〈青春夢〉設定在2005年的台北，專注青春世代，拼貼出了侯孝賢對台灣當代所投注的開放呈現。

一、點燈與舒淇

　　光、「動」、時間可說是電影的根本元素。《最好的時光》、

《珈琲時光》（2003），這些侯孝賢偏好的片名顯示他對於光的運用是自覺又刻意的，對於光與時間、光與時代的關連也是關注的。光跟歷史的關連，從《戲夢人生》採取低光源、油暗的室內景，便見一二：影片欲求透過光的寫實傳達個人、小歷史的真實。回顧二二八的《悲情城市》：影片開頭，文雄點燈，配上日本戰敗的廣播、嬰兒誕生的聲音，男嬰取名「光明」，傳達著對新世代的期待，卻也隱藏著可能的悲暗。當然，點燈跟幻滅是不可分的。跳視三段台灣經驗的《最好的時光》，其〈自由夢〉的片頭再現點燈的動作。〈自由夢〉開展於雅緻的點油燈，故事布置於全然的室內景中。[1] 若以過去侯氏電影的點燈與幻滅來思考，〈自由夢〉的時代，1911 年中國偉大的起義成功，對於生活在台灣室間的藝姐，不過是再次的幻滅。從〈自由夢〉室內景中的日間片段，我們可以感受到室外明亮的日光，而藝姐卻只能在精緻的室間裡（一如片中那些室內靜態雅緻的蘭花），憐惜新進學習技藝的小女孩，默默優雅地伺候男客或獨思、感嘆一個深情卻無望的聯繫。

　　《最好的時光》開始於〈戀愛夢〉溫柔的撞球間黃光；中間的〈自由夢〉有門外陽光及室內的點油燈；末段的〈青春夢〉則開展於陰沉的台北日光。當代的〈青春夢〉，其日光中騎摩托車的片頭之後，亦接續著某種的「點燈」：舒淇掌握著日光燈管照亮牆上的相片，影片透過舒淇的視點（也就是說影片用了 POV shot）帶引我們觀看她愛人的影像作品。侯孝賢以現代的日光燈，照亮代表著現代性、但又懷舊的 LOMO 攝影相片，以此來接近後現代的青春情懷、二十一世紀的人情樣貌。[2] 日光燈可說是光源裡最不漂亮的一種，但它配

1　James Udden 英文的侯孝賢專書非常恰當地選擇了侯導為《海上花》「點燈」、調整油燈的劇照作為封面。

2　LOMO（lomography; Leningrad Optical Mechanical Association; Lomo LC-A analog camera）可說是在電子數位年代卻堅持用膠片拍照的攝影活動。LOMO 也可說是一種另類時髦、一種 retro（時髦復古）的後現代藝術活動。

上舒淇抽煙釋放的輕煙效果、張震摟抱舒淇的親密氣氛，讓這日光燈片段變得不那麼冷調、有著些微的魅力。這種組合也就是〈青春夢〉的弔詭：俊男美女、張震舒淇順應情慾的親密是那麼的合情自然，也是觀眾的欲求；然而當代青春男女的「慾望地圖」多角多元、穿梭流動；情感因為浮動而刺激，同時也不穩定，甚而危險。〈青春夢〉顯露了慾望、激情、痛苦、死亡間的薄隔。

對於光所帶引出來的弔詭，侯氏電影中，早在2001年，審視當代、同樣由舒淇主演的《千禧曼波》便處理過。影片的開頭也呈現了某種「點燈」。影片以侯氏電影難得使用的跟拍及慢動作，捕捉一個不時回頭看鏡頭、步伐輕鬆、神情愉悅、青春美麗的舒淇。這片頭舒淇行走的畫面有如班雅明的「歷史天使」：人向前行，臉卻回看過往；舒淇在二十一世紀2010年、在行進中回看千禧交接她於2000年的青春時光。而這舒淇行走斑剝基隆天橋的片段便是以一條條光感貧乏的日光燈管點亮著。整個慢動作「走橋」還配上了輕快的旋律及舒淇的追述旁白。整段混雜著青春優游及傷感回顧；我們看到的是一個弔詭時刻：美麗青春穿渡不漂亮的「光橋」。

《千禧曼波》不只讓人意識到時間（千禧）、「動」（行走／曼波）、光（光橋），同時也顯現侯孝賢，從《好男好女》便開始對於寫實風格的鬆手：鏡頭不再靜止，鏡距不再堅持拉遠客觀，更加入了淺近的景深。[3]《千禧曼波》充滿超乎寫實的動感及光感。[4] 影片中舒淇沉陷在一個難以掙脫的感情裡；片子陳述情慾，鏡頭時時注視著舒淇的青春身體，將光照在舒淇白色胸罩或清涼上衣上，製造出誘媚的

3　對於長拍（長鏡頭），侯孝賢倒是仍舊偏愛，只是不再如《戲夢人生》及《海上花》那麼極端；〈青春夢〉四十多分鐘，大約五十三個鏡頭。可以說，到了《紅氣球》，除了長拍，侯氏電影過去的「招牌」風格（美學印記）都經歷了演變。

4　《千禧曼波》除了片頭行走天橋的慢動作，片中還有車子穿越台北隧道、舒淇慢動作從車子頂窗享受夜風的畫面。

螢光效果。千禧青年們聚集在不同夜店，自在地處在節奏性的幽暗及閃光，鏡頭也不由地接近這些誘人的青春面孔，探尋著他們夜晚活力的來由。五年後的〈青春夢〉，同樣地進入夜店，在節奏性的閃光中，呈現青春情慾的任性及猜忌。轉到私密空間，燈光變柔；〈青春夢〉讓 Micky 在舒淇住處點起花香蠟燭、陶醉於片刻浪漫；鏡頭則透過柔光，特寫捕捉似乎自身會發光的 Micky 青春的面孔。

有別於〈自由夢〉全然的室內景，〈青春夢〉與〈戀愛夢〉有著室內及室外景，呈現了燈光及日光，但兩者的「光感」卻差異不小。〈戀愛夢〉的室內室外光都溫暖、溫柔；〈青春夢〉的室內室外光都陰沉、冷藍而疲憊，且日間景完全沒有陽光的感覺。侯孝賢對台北都會，在他以女性為主的當代片中，鮮少以亮麗的日光呈現；只有離開台北，到小津的東京才為都會加註了美麗陽光；葉蓁（June Yip）甚至歸結，《珈琲時光》中輕亮的光感及色感傳達了侯孝賢有別於過往的都市觀察。[5]〈青春夢〉的青年人在幽魅的台北日夜光中，遊蕩於都會式的工作及多元的情感世界。都會青年中，舒淇的樣貌最搶眼。舒淇的造型，脖子上有著 Y 形刺青，臉色蒼白且上著濃濃煙薰妝。舒淇的神情低沉，生活相當陰性，有著母親的照顧及 Micky 的陪伴。[6]夜間出動的舒淇有如某種飢餓的幽魂，在「市間」尋嗅著支撐時日的養分。陰幽的舒淇有如磁石，吸吮出張震的愛慕、吸銬住 Micky 的迷戀、黏引出 LOMO 族的圍繞。〈青春夢〉透過舒淇讓人感受到一個慾望城市、一種陰性的台北、一種都會的陰性。[7]

5　葉蓁："The brighter visual palette and lighter tone of *Café Lumiere* suggest that Hou Hsiao-Hsien's perspective of city life has shifted dramatically from the visions of Taipei in his earlier films."（130）。

6　〈青春夢〉裡的女性角色還有，被提及但沒有出現的外婆。在朱天文的故事本事中，舒淇的外婆燉雞湯並說客家話，且是由梅芳扮演（《最好的時光》178、184）。

7　對於台灣電影如何呈現人的身體與都會的結合，吳珮慈在〈凝視背面——試探楊德昌《一一》的敘事結構與空間表述體系〉做了漂亮的分析。在 2004 年的第一屆台北學國際學術研討會，林文淇發表了〈世紀末台灣電影中的台北〉；其中談

若說〈戀愛夢〉的光帶引出一種生命情調、一種愛戀的鏡頭，〈自由夢〉的光帶引出靜看的鏡頭，那麼〈青春夢〉幽魅的光則是帶引出一種旁觀鏡頭。若說〈青春夢〉的臉部特寫著迷於且探問著青春的任性及魅力，那麼它的遠鏡頭好似旁觀著青年人的生活。〈青春夢〉的遠鏡頭還不至於像《千禧曼波》監視器畫面的突兀詭異，或到隱藏式攝影機的偷窺冒犯。〈青春夢〉不想凸顯其媒介本身，不想張揚其鏡頭的反射性或後設性；其鏡頭只是冷冷地旁觀、記錄著舒淇及張震在市區的走動、活動。[8] 這遠鏡頭脫離了新電影時期侯氏電影沈從文式的、帶有人文關懷的「客觀」，它是結合都會、電子的一種疏離觀看。它看著張震顧著他的照片沖印店、看著舒淇與女朋友在夜店裡辯解、看著舒淇與張震一次又一次騎上機車。它看著、等著，好奇這些青春生命的下一步會如何。

　　〈青春夢〉有距離的鏡頭，最巧妙的旁觀出現在舒淇與張震在街頭會合的片段。在舒淇說「到你家」、騎上張震的機車前，年輕人身邊有位尼姑擦身坐上計程車。如此的構圖，如此看似巧合的場面調度，有著傳達舒淇心中的複雜及義無反顧，或讓人感受到一種對青春感情佛家式的無語輕嘆，或使影片散發出一種低迴反覆的律動。而〈青春夢〉特寫鏡頭，其最堅持的捕捉出現在室內光下舒淇與張震親熱後回到住處的片段。當舒淇知道Micky可能尋短後，鏡頭執著地以

到「台北的身體」，亦談到「鬼魅台北」，但其鬼魅台北較為陽性。跳出台北，張小虹的〈身體——城市的淡入淡出：侯孝賢與《珈琲時光》〉，則對《珈琲時光》處理身體／聲體與城市有獨到的分析。

8　　江凌青在〈從媒介到建築：楊德昌如何利用多重媒介來呈現《一一》裡的台北〉，提及侯孝賢的〈青春夢〉是繼《一一》後最能探討媒介文化的台灣電影經典（196-197）；其實，侯孝賢在《好男好女》便表現了科技媒介（傳真機）的幽魅性，《千禧曼波》則處理了媒介（監視器畫面）與都會生活的問題。若再想到台灣電影另一名重將蔡明亮：2002年蔡明亮在短片〈天橋不見了〉更是濃縮有力地呈現了媒介（巨大電子廣告看板）與台北人的關連。在電影評論方面，劉紀雯早於江凌青便注意到台灣電影中的媒介問題：〈台北的流動、溝通與再脈絡化：以《台北四非》、《徵婚啟事》和《愛情來了》為例〉。

特寫的方式凝視舒淇的臉，以一百五十秒的長拍捕捉她的恍然、傷
痛、無奈、認命、麻木。朱天文曾強調，侯孝賢電影大致從《好男好
女》開始，「決定性的影響其實是女演員」（〈侯孝賢電影〉
593）。[9]〈青春夢〉末尾的特寫鏡頭不只呈現了舒淇深刻細膩的表
演，也凸顯了〈青春夢〉對其女性角色的倚重。〈青春夢〉對舒淇的
偏重更可以由片中的視點鏡頭看出：〈青春夢〉對於它三個青年角色
都賦予了「看」的鏡頭（看手機、看電腦……），但舒淇的最特別。
〈青春夢〉裡舒淇的角色是個右眼漸盲的創作女歌手；影片結尾，舒
淇看電腦上Micky的留言，這視點鏡頭有著刻意的模糊，提示了角色
的眼疾、強調了角色「盲然」的主體。

二、創作與女歌手

　　容許再談一下Peter Brook以便凸顯《最好的時光》的樂曲設計，
及其後續與創作的關連。八十好幾、導過著名歌劇作品的Peter Brook
在 The Suit 裡運用歌曲，讓三位樂師站上舞台、讓演員們唱頌曲目。
雖說此種設計好似布雷希特史詩劇場的疏離技巧，但實際運作上卻是
使觀眾更直接、更快進入並「感受」到故事及角色的情境、或劇作的
態度。雖說Peter Brook個人的音樂素養可能偏向古典樂（由他所導的
歌劇可見一二），但 The Suit 採用了多樣歌曲——古典、爵士、非洲
——不自限於劇作的時代與文化；The Suit 歌曲的穿插，精潔地達到
抒情式的溝通。當年看《最好的時光》，感到耳目一新的就是：它美
麗呈現台灣年輕演員中的「金童玉女」並運用了他們的明星魅力；在
開頭的〈戀愛夢〉，更是非常大方、非常難得、近乎完整地放了兩首

9　　侯孝賢本人2007年在香港浸會大學講座時談到《最好的時光》的創作，提及了
　　舒淇的關鍵性：侯孝賢將故事「一段一段跟她〔舒淇〕講，最後講到第三段她就
　　同意了，她感覺對這角色有興趣了，我才開始著手，才開始編劇」（卓伯棠
　　77）。

英文、兩首台語歌曲。[10] 這讓觀影經驗非常特別，沒有智力上的負擔，透過誘人的畫面、懷舊的旋律，進入層層的聯想及感應。〈自由夢〉則整片地配上古典風的鋼琴曲及舒淇對嘴唱的南管曲。在〈青春夢〉的部分，影片進一步讓舒淇直接發聲，讓她唱了一首英文歌〈Blossom〉；且在片尾配上了另一首歌〈Sew Up〉。

讓主要角色直接發聲唱歌，在侯氏電影裡，這不是第一次；《南國再見，南國》裡伊能靜便拿著麥克風唱了〈夜上海〉。但將角色設計成音樂人、創作詮唱歌曲者，〈青春夢〉是第一次。雖說《千禧曼波》中舒淇的男朋友也算是一個音樂人，玩著唱盤、電子樂，但他不是歌手，也沒有發聲（他甚至讓人覺得是個悶在電子節奏裡、逃避生活、沒有聲音的年輕人）。換句話說，以樂曲呈現年輕角色的心靈狀態是侯氏電影從《尼羅河女兒》──楊林戴耳機聽自己唱的歌曲──便開始使用的技巧；而〈青春夢〉舒淇唱演英文的〈Blossom〉，不只發揮了舒淇的明星氣質、讓她自然地有了歌手魅力，更使觀眾感受到不受限於單一語文的年輕樂曲、一種拼貼、後現代台北市的韻律。

侯氏電影音樂設計的演變，引人入勝。早期侯孝賢的都會喜劇有著鳳飛飛、阿B（鍾鎮濤）的俏皮流行歌曲；新電影時期則採納了陳明章的懷舊抒情曲；《戲夢人生》充滿著傳統戲曲；到了《南國再見，南國》則突破性地融合了多樣曲目，也因此成就了《最好的時光》中的多元樂風。侯孝賢個人可能偏好如同《南國》中捷哥式的台風歌曲；他曾經以台語為《少年吔，安啦》（1992）唱〈夢中人〉及〈無聲的所在〉；更在1997年出過個人專輯《太陽》。[11] 新電影時

10　英文的〈Smoke Gets in Your Eyes〉、〈Rain and Tears〉；台語的〈戀歌〉、〈星星知我心〉；台語的〈港邊惜別〉則短短地、輕輕地在張震坐渡輪時帶過；林文淇更梳理出末尾撞球間的背景歌：〈媽媽我也真勇健〉。

11　侯孝賢喜好唱歌、會出專輯，由他跟林強的一段話可看出：「我和你不一樣。我到台北是想唱歌，但參加比賽都沒有得名次，所以只好去拍電影」（川瀨健一59）。侯孝賢喜好唱歌，由賈樟柯的描述，也可見一二：「侯導和林強一首接一首地唱著台語歌，兩個人不時搶著話筒，絕對是年輕人的樣子」。

期，因為楊德昌的建議，《風櫃來的人》嘗試西洋古典樂、安插了一段韋瓦第的樂曲（效果有點刻意？）。[12]《戲夢人生》因為李天祿，得到戲曲的洗禮。《南國再見，南國》，侯孝賢放手讓林強作音樂設計，嘗試以不同風格的樂曲來形塑、凸顯不同的角色；如此也成功融合了台灣當代多元的樂風，讓影片增色不少。

對於台灣電影如何運用歌曲，葉月瑜在她的《歌聲魅影：歌曲敘事與中文電影》有所探討。其中，〈搖滾後殖民：《牯嶺街少年殺人事件》與歷史記憶〉更是對楊德昌那一輩的影人如何運用西洋樂曲有所分析。《最好的時光》設在冷戰期的〈戀愛夢〉，便採取了一種後殖民式的音樂使用：呈現那時台灣年輕人沉浸於和風式的台語歌及新入侵的美國流行歌曲。〈自由夢〉則雅緻地配上黎國媛創作的古典風鋼琴曲及由蔡小月唱的南管曲。[13] 那麼，定在 2005 年的〈青春夢〉，其音樂設計又有什麼特色呢？

雖然〈青春夢〉的舒淇真聲唱演〈Blossom〉，但只要看過《最好的時光》，就會意識到它對話極少。三段中反而是默片的部分「談話」（以插卡的方式）最多。《最好的時光》將語音的溝通轉換成「字相」，轉換成了插卡、簡訊、電腦螢幕文字、書信、甚至路牌。影片亦將「字相」風格化：有手寫的、有書法的、有印刷的、有電子的。且〈青春夢〉電子的聯絡透露迴避溝通，常顯現溝通的簡短及焦慮，甚至是傳達殺傷訊息的媒介。若再以性別的角度來看三段的語文呈現，我們會發現，〈戀愛夢〉及〈自由夢〉男性書信語文表達較多，設在當代的〈青春夢〉則女性語文及各式發聲遠超於男性。四十

12　2013 年的文章，〈再探侯孝賢《風櫃來的人》：一個互文關係的研究〉，謝世宗對《風櫃》中的西洋配樂有些微的提及（17）；對《風櫃》做了細緻的重新閱讀。

13　《最好的時光》末尾工作人員列目，列上了黎國媛，《紅氣球》的音樂創作也列上了黎國媛；但侯孝賢在浸會談到《最好的時光》的音樂設計，提到中段的鋼琴曲，卻說是林強即興彈出來的（卓伯棠 180）。

多分鐘的〈青春夢〉，開演十分鐘男女主角沒什麼對話，直到舒淇在 The Wall 唱了〈Blossom〉。也就是說，在男女主角談話都極少的〈青春夢〉中，女性歌曲成為抒情、溝通的重要管道。舒淇在片中更是一位有著自己的部落格，且能寫歌的音樂創作者。舒淇的角色在網頁上放上自己膠帶封住嘴的照片，並自我介紹、自我界定：「早產兒　太早破出的自我　代價是昂貴的，多處骨折，心臟破洞　癲癇，右眼漸盲」。〈青春夢〉的舒淇雖然話不多，但她是一位強調自我，又能發聲又能書寫的女性。

音樂的電子化，從《千禧曼波》便強調出來。影片裡舒淇的男友戴著耳機晃蕩在電子節奏裡；千禧青年出入夜店（搖頭吧），聚集在有節奏，少旋律的電子曲目中。〈青春夢〉的音樂同樣是電子化，但有著相當的表達性。不談 Micky 工作環境中機械式的（卻又有如心跳式的）電子節奏，跟舒淇相關的音樂則是充滿著青春的自我。舒淇在 The Wall 唱的〈Blossom〉採取的是「呢喃風」，看似頹廢，卻在聲張信念。雖說《最好的時光》電影及 DVD 皆有中英文字幕，舒淇唱歌，歌詞有打出來，但觀影聽歌常是聽個大概、感受其韻味；而舒淇唱〈Blossom〉，讓人有印象的可能就是幾句：to realize what you are, to realize who you are... so celebrate... so celebrate...。歌曲十足自我、強調忠於自我、忠於自我的感情。[14]

侯氏當代電影以歌星作為女主角近乎是慣例：鳳飛飛、楊林、伊能靜、一青窈。影片甚至會使用她們的歌曲，但電影中她們都不是扮演歌者。〈青春夢〉讓電影明星舒淇扮演歌手且實際詮唱歌曲，著實

14　〈Blossom〉歌詞大致如此：please open your eyes, open your ears, check your brain, to realize what you are, to realize who you are. No one can decide how you feel. Don't be afraid to liberate deep inside your mind. The color which you've seen, the shape which you are in, may reveal the secret you've never known before. So celebrate when you're honest to yourself. So celebrate when you no [sic] need to disregard how you feel. So celebrate when you feel different from mine [sic]...。

新鮮。〈青春夢〉選擇冷門的、非主流的電音搖滾樂團〈凱比鳥〉（KbN）的兩個作品貫穿全片，對於大多數的觀眾，這聽覺經驗應該是新鮮的。歌曲是英文的，這也讓人好奇。如此的設計增加了〈青春夢〉的當代感、當下感（而非有如〈戀愛夢〉的懷舊感）。〈青春夢〉除了〈Blossom〉還有一首曲子。片中的女性情侶回到住所，當Micky忙於營造泡澡的浪漫氣氛，舒淇則是默默地在電腦上打了幾行辭句。看完整片，我們意會到，舒淇答應Micky泡澡，腦中卻正懷想著與張震的經驗，手打著鍵盤，為歌譜詞：「以前拍的照片，灰色眼睛的微笑，也許停止，如此殘酷的聲音，仍栩栩如生，好像一隻鳥一樣」。[15] 接著，影片更是呈現Micky睡覺、舒淇戴著耳機在電腦上創作音樂的樣貌。爾後，影片將舒淇的創作具體顯現：我們看到電腦軟體GarageBand「數位式的五線譜」譜出〈Sew Up〉，並聽到實際旋律，其節奏有如西洋式的喪葬進行曲。這首創作曲，在馬上接續的機車片段便使用上，好似旋律還迴繞在舒淇的腦海中——創作旋律疊合著都會的噪音、沉重節奏疊合著不祥的預感。此處影片不只呈現電子科技輔助創作的潛能，[16] 更將舒淇的情慾結合歌曲創作，用了一大片段捕捉、表現這女性創作的過程。侯孝賢雖似凸顯了媒介——數位科技、音樂——但其最終目的在於強調舒淇創作的歷程。換言之，影片用了相當的篇幅強調舒淇做為一個二十一世紀創作人的面貌。張震也許是〈青春夢〉裡持著攝影機的男人，但舒淇絕對是影片偏愛的創作人。

　　〈Sew Up〉這創作旋律在〈青春夢〉末尾的機車片段有了奇特的轉變。〈Blossom〉及〈Sew Up〉初次浮出都與畫面相關—— 舒淇演唱，舒淇創作。但〈Sew Up〉在末尾的浮出卻明顯是配樂。雖說我

15　這電腦上的中文辭句，到片尾變成了英文的歌詞。
16　電子科技在侯氏電影中，從《珈琲時光》便有正向的處理：男主角Hajime以筆記型電腦創作他的「電車子宮圖」，並親密地將之與陽子分享。

們當然會將此曲與舒淇的創作聯想，但末尾的〈Sew Up〉變成了歌曲，不再只是旋律，節奏不再緩慢，歌詞不是中文的，歌不是舒淇唱的。末尾的〈Sew Up〉節奏輕快、歌詞是英文的、有著非舒淇的女聲淺唱。影片為何刻意將末尾的〈Sew Up〉與舒淇的創作旋律拉開距離呢？我認為它有「腹語」的嫌疑。電影的「腹語」是由 Rick Altman 提出，說明電影的聲軌與畫面關係的曖昧；Altman 強調聲軌常是「腹語者」，畫面則是其操縱的玩偶，這種組合是影片本身「變相／變聲」傳達其意圖的一種設計。那麼《最好的時光》末尾「〈Sew Up〉＋機車」的設計傳達了什麼呢？可以說，它是超越了〈青春夢〉中個別的角色，傳達了整部影片的一種態度。以下對於〈青春夢〉摩托車過橋片段的分析便是意圖描繪出《最好的時光》的態度。

三、過橋與態度

　　四十多分鐘的〈青春夢〉安置了三段張震與舒淇騎摩托車的片段，置於開頭、結尾及劇中。仔細觀察，開頭與片尾放置的是同一機車畫面，不同在於聲軌的設計。中間的機車片段則獨特地中距離捕捉兩個年輕人。嚴格說來，這三段只有中間的與劇情有關。以舒淇的服裝來判斷（藍色花褲），這三段皆源自於劇中舒淇說「到你家」這一時刻；而馬上接續的中景機車過橋畫面，便是順著劇情、順著劇序的片段。光就〈青春夢〉來考量，其開頭及結尾的機車畫面帶引出一種都會片的設計：從行進的眾人、車流之中，隨機取樣，任意抽樣，捕捉一對青春男女，進行對新人類的調查；檢視完後，再將之送回都會、回歸車流；如此表現了男女主角的非特殊性；但這對男女經過了〈青春夢〉的審視，我們又可感受到他們的個體、他們的具體，感受

到「沒有人是一樣的」。[17]

在此想強調的是《最好的時光》的結構設計。無論是〈青春夢〉、〈戀愛夢〉或〈自由夢〉，其個別的片頭，都不是（或不必然是）劇情的開頭；換言之，它們不在開展故事，而是在設定個別「夢」的基調：溫柔又懷舊的〈戀愛夢〉、點燈光明又暗示著幻滅的〈自由夢〉、游移分颸充滿都會車聲的〈青春夢〉。顯然，〈青春夢〉機車過橋的片頭有著比《千禧曼波》開頭──天橋，光橋，走橋──不一樣的企圖；〈青春夢〉開展、結束於同一機車片段，[18] 不同在開頭的聲軌是車聲，結束則配上了歌曲。若說《最好的時光》個別的開頭有設定基調的功能，那麼〈青春夢〉的結尾，也是全片的結束，再次放置機車片段有什麼進一步的效果及意涵呢？

〈戀愛夢〉的結尾最溫暖：年輕人分享一把傘，心花怒放，牽手等車。〈自由夢〉的結尾，雖然雅緻，但窒礙難耐：藝姐對其抱有革命情懷的摯愛期待不得，繼續留守藝姐間。〈青春夢〉的結尾則最開放：青年男女騎摩托車馳騁於台北橋，在陰沉的台北天空下、迴旋在「慾望城市」的路上。仔細觀察，〈青春夢〉的三段機車片段有著聲軌「加層」的設計。開頭的機車片段強調車聲；中間的片段，除了車聲，加了女主角創作的電子鋼琴旋律；末尾的則有車聲及整曲的〈Sew Up〉：....like a bird...mountain is not too far, is not too high...。[19]

侯氏電影中，火車有著懷舊、連接城鄉的功能，機車則有著呈現

17　侯孝賢在香港浸會大學談到了他對小人物的興趣，強調他選擇題材常是因「存在的個體打動我……而且沒有人是一樣的」（卓伯棠 85）。

18　〈青春夢〉的機車行走片段很可能拍了不只一種，由〈青春夢〉的宣傳照可印證。宣傳照中張震與舒淇機車上的穿著與影片中的衣裝不同。也就是說，〈青春夢〉重複使用同一機車片段是刻意的選擇。

19　〈Sew Up〉歌詞大致如此：the picture we took before, the smile of grey eyes may rest, such poorly sound still be felt like a bird. The mountain is not too far, is not too high, is not their heart. The Hong Kong song of broken body part sew up the fate, cure up their heart。此曲亦出現在姚宏易的《愛麗絲的鏡子》（2007），由歐陽靖唱出。

現代都會、強調自主奔放的色彩。[20] 除了〈青春夢〉，讓人有印象的機車片段出現在《戀戀風塵》、《尼羅河女兒》及《南國再見，南國》；[21] 後兩者的機車呈現便傳達了一種青春、掙脫、悠遊的時刻。[22]〈青春夢〉劇情中的機車片段是以中景捕捉；它有別於片頭的全景，較接近角色；它想讓我們看到角色的什麼呢（或說電影想要提示的是什麼呢）？似乎不是過去的快樂悠遊，它的內容更加豐滿。〈青春夢〉機車本身的行走很清楚的是在過橋；它在途中；它處在兩地之間、遊走於台北市與新北市；機車行走於國際都會的台北市及被朱天文形容成「恍若星際戰爭後廢棄的太空站」的新北市（《最好的時光》174）。中景的機車片段讓我們較易看到的是舒淇的表情，而我看到的是，舒淇在「放電」。[23]〈青春夢〉裡所謂的放電便是指癲癇發作。舒淇不只馳騁在連結「雙面台北」的忠孝橋，身體還處於有如生死間的失控狀態；感情則行進於，從與Micky的女性情感奔向與張震的異性情慾的路途中。馬上接續的，在張震公寓中再次的親熱，也就成為一種「死亡驅力」與「生命驅力」的糾結。這種中間地帶、恍惚狀態、游移動態就是〈青春夢〉為機車片段賦予的豐富意涵，也是侯孝賢在2005年思考青春及現代都會的一種影像提喻（synecdochical sequence）及闡述。

在此再將機車片段的聲軌「加層」設計考量進來，那麼〈青春

20 若將電影中的機車脈絡放大，看一看美國電影中的機車，我們會看到機車符碼的豐富：機車具有自主奔放的色彩，例如 *Easy Rider*（1969）；亦有著情慾的暗示，如 *The Wild One*（1953）；甚至死亡的諭示，如 *Scorpio Rising*（1963）。而這些特質皆存在於〈青春夢〉的機車片段。

21 謝世宗在〈與社會協商：偷車賊、《戀戀風塵》與抒情潛意識〉對《戀戀風塵》中的機車運作做了些許分析。

22 對於侯氏電影中的交通工具，沈曉茵在其〈《南國再見，南國》：另一波電影風格的開始〉做了簡要的分析。

23 朱天文寫的《最好的時光》分場劇本提及舒淇的角色騎機車時癲癇發作（173）。Charles R. Warner 在 *Senses of Cinema* 對《最好的時光》的英文評論提及，〈青春夢〉中，張震停下機車關照舒淇的身體。顯然國外版的《最好的時光》較為「囉唆」，與台灣版有別，後者沒有機車停下來的片段。

夢〉結尾豐富度便加乘。〈青春夢〉的結尾也是《最好的時光》的結束；整片結束在行進狀態；配樂有著女聲的輕唱，節奏也變得輕快。輕盈的女聲用英文欲求著：「好像一隻鳥一樣」。青春的馳騁加上女聲的淺唱，輕訴著「山不那麼高、不那麼遠」。這末尾機車片段沒有〈戀愛夢〉男聲昂唱、青春男女港邊渡輪交會及牽手等車、它沒有《珈琲時光》年輕男女神妙的地鐵交會及相伴錄音；它不浪漫。〈青春夢〉末段配樂持續，機車畫面切連黑底白字的片末列目。它沒有《珈琲時光》的眾車交會、一青窈的清亮唱頌、沒有「無盡和諧，平淡天然，渾然一體」式的美好（張小虹 27）；它有的是對所有可能的欲求及接受。

　　這種機車過橋、持續「中途／途中／路上」的呈現就有如洪國鈞（Guo-juin Hong）對蔡明亮充滿騎摩托車畫面的《青少年哪吒》的評語：專注於當下，脫離懷舊及歷史性的過往經驗回顧（161）。[24] 從性別的角度看，〈青春夢〉裡在台北遊走的女性貼近戴錦華對侯氏電影中當代都會女性的觀察：她們呈現「逃脫歷史」的衝動（Dai 247）。〈青春夢〉的機車所遊走的台北，比《青少年哪吒》的台北更加脫離懷舊及歷史性；蔡明亮的台北大多是相當西門町的，而〈青春夢〉的台北市或新北市都差不多；侯孝賢並沒有去捕捉楊德昌式的亮麗台北市，也沒有將台北風格化，將之注入「水難」，或以興建中的捷運道路或大安公園強調其過渡性。[25] 〈青春夢〉沒有〈戀愛夢〉高雄海水的安慰、沒有〈自由夢〉雅緻蘭花的布置、沒有侯氏早期電影的「鄉村城市」、[26] 沒有《尼羅河女兒》都會中的綠樹、沒有《南

24　Hong Guo-juin, "*Rebels*... focuses on the Now and departs from the 'nostalgic and historical' retrospection of past experiences"（161）.

25　林文淇在〈1990 年代台灣電影中的都市空間與國族認同〉，以「後現代朦朧空間」（postmodern liminal spaces）的概念來分析電影中的台北市。

26　「鄉村城市」是林文淇在〈鄉村城市：侯孝賢與陳坤厚城市喜劇中的台北〉一文中對侯孝賢早期電影台北呈現的觀察：侯氏總是喜好以不同方法將台北鄉村化。

國再見，南國》的寶藏巖、沒有《千禧曼波》淨白的夕張。〈青春夢〉的機車所遊走的時空便是當下；或說，它就是一個開放、各種可能性並存的時空。〈青春夢〉不再結束於《尼羅河女兒》寓言式的感嘆，或《千禧曼波》2010年的舒淇回顧2000年及跳接台北、夕張的時空遊戲；它安於當下，不再尋找撫慰或懷舊的空間。〈青春夢〉採用了藝術電影喜好的開放式結尾，而其特出處除了當下性，還包含了電影所能帶引出的「動」——機車馳騁的流動性及行進狀態，也就是其未定性。

　　若硬要為〈青春夢〉，也是《最好的時光》的結尾找個「定性」，那就得再「囉唆」一下片子的態度。〈青春夢〉機車片段的重複令人想起吳珮慈分析楊德昌千禧年的《一一》所做的評註。吳珮慈認為《一一》的結構有著「回映、複現與敘事迴圈」的特質（73）；而此敘事結構揭露了影片的姿態：《一一》中「維繫人際關係的各種儀式早已崩毀，回映與複現才是生命中不斷重覆的儀式」（83）。〈青春夢〉機車片段的重複也就有著如此的效果；它「將生命中某種周而復始的命題予以銘刻」（82）；它傳達出的態度接近侯孝賢常講的「蒼涼」。[27] 電影評論過去對侯孝賢的「天意」做了多種詮釋；侯氏的「蒼涼」也許是往後思考侯氏電影可以參考的另一角度。〈青春夢〉脫離了《尼羅河女兒》、《好男好女》、《南國再見，南國》、《千禧曼波》對青春、都會、當代的一種負面體現，而轉現了一種包容開放的情懷。

四、結語

　　論述至此，大致可以判定，《最好的時光》並非「小品」，〈青

[27] 侯孝賢在香港浸會大學談到自己的影片，常以「蒼涼」形容他的人生態度。參見卓伯棠主編的《侯孝賢電影講座》（如21頁、63頁、85頁等）。

春夢〉亦絕非 James Udden 所言：再次顯現侯孝賢難以掌握當代台灣（174-175）。侯孝賢早在《南國再見，南國》便出色地呈現了他獨到的台灣當代樣貌，它傳達了當下的立即感，告別了歷史的深沉感。[28] 葉蓁在其2012年的文章中強調，侯孝賢對當代都會女性的呈現在《珈琲時光》便有了漂亮及正面的處理。〈青春夢〉則是專注台北青春世代，展現形式極簡中的多元意涵，拼貼出侯氏對台灣當代所投注的開放呈現。

　　進一步值得說明的是，有別於侯氏電影過去對當代青年的感嘆、總是意圖為他們找出路、製造出另一個時空安置撫慰這些困窘青年，〈青春夢〉好似回到新電影時期，願意保持距離地觀察二十一世紀的青年，不對他們做出評斷。雖說有如新電影，但此次沒有懷舊色彩，有的是一種旁觀式的捕捉；這次沒有1980年代的溫和，有的是一種都會的冷調。我們若是認同 William Tay 對於新電影期侯氏電影就是成長故事的看法，那麼2005年的〈青春夢〉則是超脫了此種陳述。二十一世紀的青年是任性的、是強調自我的，縱使經驗極端事故，也不見得有浪漫式的成長；有的是一種存在式的知曉、一種對於當下的堅持、對於必然的接納。侯氏在《南國再見，南國》便呈現了青年人此種特質：小麻花理直氣壯的愛玩、扁頭護衛自尊的暴力。葉蓁觀察，到了《珈琲時光》，侯氏電影中的年輕人對於現代都會生活中的不安及不定、新而多變的人際社群是接受的，對於難以預知及短暫的人際互動是處之欣然的（130-131）。〈青春夢〉持續探討此種都會青年，且進一步剔除「繁文縟節」，沒有《南國》捷哥阿瑛的成熟世代，沒有《千禧曼波》純淨的夕張；〈青春夢〉以《最好的時光》中最短的時光──〈戀愛夢〉涵蓋了許多時日，〈自由夢〉經歷了季節的轉換──以都會片偏好的一日時段深刻呈現當下的台北青年。

　　〈青春夢〉不做感嘆式的評斷，採取了旁觀的態勢，它甘於暫時

28　請參考沈曉茵，〈《南國再見，南國》：另一波電影風格的開始〉。

保持於一種「看到什麼就是什麼」的位置。它更將張震及舒淇的角色設計成跟藝術相關的年輕人。張震是持著照相機的男人;在電影語彙裡,這經常是影片認同的角色。舒淇是音樂人,會作曲、會唱歌;她不是在KFC打工的青少女(《尼羅河女兒》)、不是在制服店上班的迷惘女生(《千禧曼波》),而是一位有主見、經常感受生死、敢在情慾世界下注的女性。〈青春夢〉甚至讓人覺得,它放下了《南國》及《千禧曼波》中高捷式的成熟位置,放下了那種「你又要拍他們,但你又難同意他們」的態度,[29] 願意接受青年們的「帶引」,來看二十一世紀的樣貌。也許〈青春夢〉的冷調使我們較難接近、認同其中的年輕人,但影片拒絕使用追述旁白、拒絕樹立成熟對照組、拒絕設立另一「理想國」、「桃花源」、「博物館」時空,[30] 而願意節制對時序的操弄、簡約地觀看當代青春、不急於做出評斷,願意將青春情慾放置於「過橋」式的游移行進、靜觀當代青春的情慾流動、好奇台北青年的馳騁將駛向何方。

29　這是朱天文對侯孝賢拍現代人的當下所做的評註(朱天文,《好男好女》19)。
30　「桃花源」是葉月瑜在〈窒礙的全球化空間:《千禧曼波》〉中,形容夕張在《千禧曼波》中的功能。「博物館」則是林志明在〈時間的異想世界〉中,形容夕張在《千禧曼波》中的效果:「這是電影最奇特、最不對勁的博物館」(71)。

三、台港電影中的性別與身分

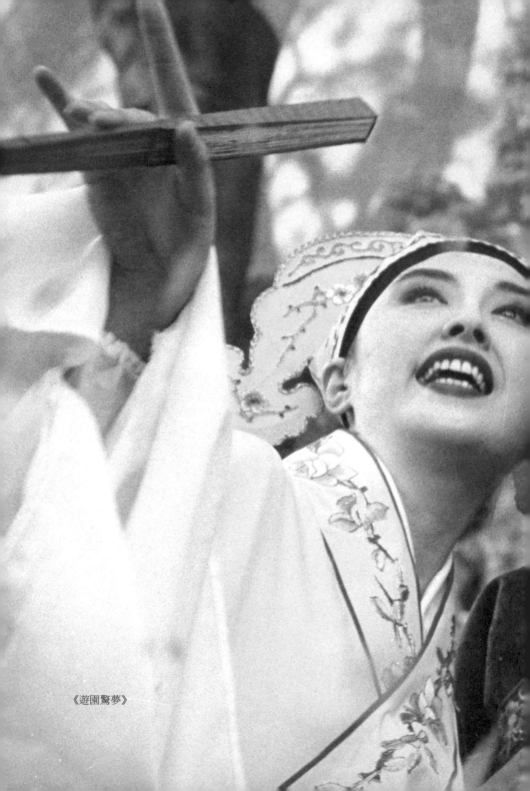

《遊園驚夢》

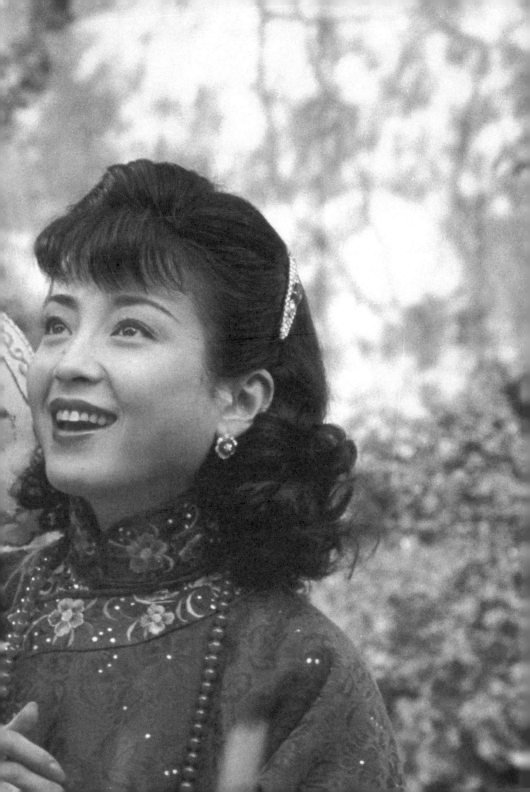

胴體與鋼筆的爭戰：
楊惠姍、張毅、蕭颯的文化現象

1980 年代的台灣新電影對於女性形象的呈現是相當多樣的。不論是楊德昌片中似乎有女性自覺的都會女子，萬仁轉變中的上下兩代女性，或侯孝賢懷舊式的堅毅婦女，都提供了豐富的思考對象，例如楊德昌的《海灘的一天》、《青梅竹馬》、《恐怖份子》，萬仁的《油麻菜籽》與侯孝賢的《童年往事》、《戀戀風塵》。但探思八〇年代台灣電影中的女性議題最有趣味的素材該算是楊惠姍與張毅合作的三部片子：《玉卿嫂》（1984）、《我這樣過了一生》（1985）、《我的愛》（1986）。

張楊合作的電影之所以有趣味，立基於它們透過楊惠姍的身體表演揭露出許多文化訊息，讓八〇年代又矛盾又掙扎的女性定位現形。楊惠姍的身體可帶領我們窺視小說改編成電影所牽連的機制，電影工業與文化價值的協商，及像楊惠姍、張毅、蕭颯，這些文化表演者如何在社會價值的舞台上爭取他們的空間。這三位文化工作者，如今雖都離開了電影圈，但都仍舊持續「創作」，提供我們對九〇年代台灣女性處境的思考素材。

一、《玉卿嫂》：楊惠姍腿抬得太高了

台灣新電影濫觴之作《兒子的大玩偶》（1983）掀起了八〇年代改編鄉土小說的風潮，及後續探討台北經驗的都會片。張毅與楊惠姍合作的第一部片子並沒趕搭鄉土列車，而是與李行（製作人）搭檔，選擇場景在大陸的白先勇中篇小說《玉卿嫂》來共事。《玉卿嫂》這

部片子對於楊惠姍與張毅的電影事業來說，都是有著開創性的意涵。張毅在拍了《光陰的故事》（1982）的第四段小品（〈報上名來〉）後，陸續導了《野雀高飛》（1982）及《竹劍少年》（1983）；作品並沒有引起注視；但在八〇年代初，只要處理白先勇的作品便自然會引起媒體的注意及報導。張毅改編原著的一些堅持及因此而與白先勇所產生的歧異（焦 173），使得張毅變成曝光率相當高的年輕導演。而當時最引起關注的是——影片選擇了楊惠姍做女主角。而這選擇之所以是個話題，便在於楊惠姍的身體。

楊惠姍1970年代從影以來，影劇界常以「魔鬼般的身材，天使般的面孔」來定義她。楊在她電影事業前半段是以演社會寫實片（《錯誤的第一步》，1978）及女性復仇片著稱；限度之內的胴體誘現，甚至肢體打鬥都是她擅長的。換句話說，楊的胴體在影劇圈是個大家熟悉的商品。1984年大家好奇的是，楊惠姍的身體將會如何在「嚴肅」的電影中運作。

張毅的《玉卿嫂》豐富了白先勇的原著及楊惠姍的身體。在1960年白先勇選擇以小孩的觀點來寫《玉卿嫂》，以致於對大歷史、小說的時代背景——抗戰時期——沒有多加著墨。1984年張毅並沒有將電影完全限制在主角少爺容容的視點，進而在作品中加入了對時代及階級的批判。張毅安排了國民政府高階軍官太太們的場景：她們打牌作樂，商討著時下最流行的旗袍款式。電影亦插入一場相當唯美的戲：換季時當，容容在中庭閒坐，看著曝曬著的家藏書籍——可觀的藏書，其中的書頁，透過微風，閃爍翻轉，沙沙作響。影片中與戰爭有著密切關係的人似乎反而不受戰事影響。最重要的公眾事件（對日抗戰）並不改造階級裡的物質狀況及結構。

電影對原著較大的改變在於對玉卿嫂情慾的呈現；也就是對玉卿嫂這角色肢體的構現。小說中的玉卿嫂是個白潔但皺紋已現的女人。白先勇在性慾的情節中一直強調玉卿嫂一種掠奪的特質，而玉卿嫂的情人慶生則是被掠奪的柔弱獵物。

她的眼睛半睜著，炯炯發光，嘴巴微微張開，喃喃呐呐說些模糊不清的話。忽然間，玉卿嫂好像發了瘋一樣，一口咬在慶生的肩膀上來回的撕扯著……她的手活像兩隻鷹爪摳在慶生青白的背上，深深的摳了進去一樣……慶生兩隻細長的手臂不停的顫抖著，如同一隻受了重傷的小兔子，癱瘓在地上，四條細腿直打顫，顯得十分柔弱無力。當玉卿嫂再次一口咬在他肩上的時候，他忽然拼命的掙扎了一下用力一滾，趴到床中央，悶聲著呻吟起來，玉卿嫂的嘴角上染上了一抹血痕，慶生的左肩上也流著一道殷血，一滴一滴淌在他青白的脅上。（154）

　　小說中這種近乎吸血鬼式的描述，到了電影中則完全改觀。張毅一再利用鏡頭強調玉卿嫂的美貌。一場化妝的戲，玉卿嫂動作優緩近似慢動作，特寫鏡頭透過柔焦處理，繞視玉卿嫂在三面鏡中待會情人的陶醉神情。此種多重鏡像滿足了觀影者窺視美貌的欲求。雖然電影劇情中提示了玉卿嫂的年齡，但在影像上我們看不到白先勇所強調的皺紋，看到的是楊惠姍姣好的面容。不但面貌養眼，電影更將玉卿嫂及慶生的性愛場面做了180度的轉變。鏡頭中我們所看到的不是慶生被抓流血的背，而是楊惠姍白皙的玉背。攝影機更進一步獵取楊惠姍性慾暈紅的臉及性交抬起的腿。

　　換言之，小說中玉卿嫂的掠奪性，在電影這個媒體中轉變成視覺上的誘人性。《玉卿嫂》將大家熟悉的楊惠姍──她的魔鬼身材天使面孔──充分利用，吸引觀眾。這符合了電影提供視覺愉悅的運作邏輯，也應合了楊惠姍當時在台灣電影工業中的商業價值。妙的是，《玉卿嫂》順應了電影的視覺邏輯，但在文化上卻引起爭議，透露出台灣八〇年代對女性胴體認知的意識型態。

　　《玉卿嫂》當年送審新聞局其床戲便遭刀剪。到了金馬獎，片子仍舊觸犯了一些評審。焦雄屏及小野皆曾透露，當時評審中有人認為楊惠姍的演出有違良家婦女的呈現。甚至有人抗議楊在床戲中腿抬得

太高了（焦 174、90；小 192）。這些審戒導致當年楊惠姍沒能以
《玉卿嫂》提名最佳女主角，而是以她在《小逃犯》中所扮演的母親
角色提名，進而獲獎。

　　值得注意的是，楊惠姍在《玉卿嫂》裡實在沒露什麼——三點中
的任何一點都沒有。我們只不過看到她的背、腿、及腳。這種裸露比
楊在那些女性復仇片所給予的性暗示是少得多了。為何這樣也能引起
爭議呢？關鍵在於電影文脈對玉卿嫂身體的加註。

　　《玉卿嫂》將楊的身體建構成一個主動追求性慾的胴體，而不只
是一個被觀看的身體。在故事裡，玉卿嫂是個寡婦；她不選擇忠貞地
待在夫家，等待他人為她搭個貞節牌坊。她離開夫家，降低身分，自
己在外工作。當有機會再度回到婚姻制度，有人介紹非常恰當的結婚
對象——滿叔——給她，玉卿嫂回絕了。玉卿嫂選擇做工養一個比她
小十多歲的文弱青年。玉卿嫂這種追求自己情慾的執著，賦予她的身
體，除了一種養眼的功能，還有一種挑戰傳統的功力。當女性身體包
含了這雙重的功能，也就是它「威力」所在。

　　在八〇年代此種「威力」的身體是被打壓的。金馬獎想讓它消
失；電影本身亦有如此的動作。玉卿嫂的追求在電影中是不被滿足
的，甚至是被懲罰的——玉卿嫂最後落得沒家、沒夫、沒愛人。電影
結尾，傳統女性（容容的母親）甚至想將她消音。容容最後以成熟的
聲音、以回溯式的旁白陳述：

> 不久之後全家搬到重慶。在家裡，母親不許任何人提起玉卿嫂的
> 名字。但是玉卿嫂的死和接著而來的戰事，就此結束了我的童
> 年。

　　玉卿嫂主動追求情慾的胴體在電影中、在新聞局、在金馬獎，其
威力似乎都是被消解掉了。但是容容的旁白也透露出主動的女體是不
能完全被壓抑掉的。玉卿嫂的死是她在了悟自己的追求即將消失，而

做的最後反擊——主動地將她的情慾對象及自我做個了結。對於玉卿嫂這種舉動、這種選擇、這種身體,固然有諸多力量設法將之消解,但它的威力是可以如同大歷史(戰事)般對個人(容容)發揮它的影響、它的改變性效能。

第二十一屆金馬獎鼓勵了楊惠姍扮演母親的角色(在《小逃犯》中的演出)。在楊惠姍及張毅合作的第二部片子,楊便全力投入一個極致的母性角色——擔綱《我這樣過了一生》中由單身到結婚到育兒到病老的桂美。

二、《我這樣過了一生》:楊惠姍光輝的二十公斤體肉

《我這樣過了一生》改編自蕭颯1980年得到聯合報中篇小說獎的《霞飛之家》。白先勇擅長用幽魅的文字處理情慾與歷史的糾葛;在台灣電影中這種主題探討得出色的極少。《玉卿嫂》雖沒得到金馬獎的青睞,算是拍攝此類題材拍得相當精緻的。蕭颯擅長用簡潔的文筆呈現台灣女性面對情感及家庭的歷程;在台灣電影中這方面的片子倒是較多。新電影中便有萬仁的《油麻菜籽》。《油》探討兩代女生對感情的態度。《霞飛之家》的結構也是如此;前半段寫桂美,後半段寫桂美的繼女正芳。但改編成電影《我這樣過了一生》,一部由後來被稱為「鐵三角」的蕭颯、張毅、楊惠姍合作的片子,則對小說做了蠻大的改變。整部片子以楊惠姍所扮演的桂美為主,正芳只是最後出來陪襯著病老的桂美。這種改變與電影工業機制有著密切的關係。

雖然蕭颯曾表示:

> 我對自己寫過的東西不滿意,只要有機會,我都會想重新再來過。「霞飛之家」就是最好的例子;當它改編成「我這樣過了一生」劇本時,我再重新創作的慾望,使我將它改動許多。(《走過》386)

《我這樣過了一生》中所作的原著改編，其實並不全然決定於編劇蕭颯的滿意不滿意或創作慾望；商業電影的需求扮演著更重要的角色。楊惠姍是八○年代參與新電影的少數明星級人物；片子有楊惠姍便有某種賣點。《我這樣過了一生》最大的賣點便是楊惠姍；刪正芳的故事便能加重楊惠姍的戲分；以楊飾演的桂美來貫穿整片，符合商業邏輯。

還有，在《我》拍攝的過程，中影曾向張毅發出最後通牒，警告他不得繼續超出預算。後製作期間，張毅又被通告片子不得太長，必須剪在兩小時之內，以便利放映（小野 225-228）。結構上，《我》在正芳墮胎後所出現的濃縮形式，皆與商業電影的要求有關，小說或改編劇本的要求都退居次要。

這也就是說，電影開拍後，鐵三角中的一角，編劇蕭颯便得退隱。而女明星——電影工業中最被商業化的一環——則入主要位。大家對於楊惠姍，《我這樣過了一生》的女主角，注目的焦點仍舊是放在她的身體。但這次不是誘人的、傳達情慾的胴體，而是一個「奇觀」的、引人入勝的、充滿母性的身體。

《我》描述了桂美近乎二十年的生活歷程。透過桂美及丈夫侯永年的奮鬥，我們看到台灣二十年間的成長。侯永年由看美國人臉色的飯店侍者做起，失業後仰賴桂美的家庭手工業維生。之後桂美決定「外銷」勞力，與侯到外國打工；存了點資本，回國開了自家的小西餐廳。侯外遇，使得桂美出走，經歷了做紡織廠女工的滋味。最後桂美回家，將西餐廳搬至仁愛路，完成了將家族帶入富裕生活的任務。桂美的成就如同台灣的經濟成長；桂美的刻苦耐勞、勤儉持家、自立自強、體諒包容等等美德，正是孕育經濟成長的必要精神。桂美不只是促成家庭生活改變的原動力，也是，套句俗話，那「推動台灣經濟搖籃的手」。

楊惠姍是用什麼樣的肢體來表現這「良家婦女」，這近乎完美的華人女性呢？楊在拍片期間進行了增肥計畫——不斷地吃，進而達到

增加二十公斤的目的。魔鬼身材變成了天使身材。片中桂美懷孕及年老的圓胖身材都是貨真價實。理想中，女性是母性的，其身材是接近大地之母式的。而這種女性是沒有性慾的。

不像玉卿嫂，桂美的性慾不是用來主動尋求自我的愉悅，而是用來增加生產力。《我》中有一場戲，桂美上床躺在侯永年旁，輕聲細語，為侯掏耳，耳鬢廝磨，蠻動人的；引起侯的慾望後，桂美便將性變成交換侯永年答應戒賭、努力工作的條件。另一場戲更是明白，桂美懷孕，侯永年為自己的賭辯解，進而觸碰桂美圓融的身體；桂美再一次溫柔地撫慰侯，表示體諒，進而循循善誘，勸導侯戒賭顧家。桂美由大陸到台灣，嫁給侯永年，馬上就變成母親（後母），照顧侯的三個小孩；之後，懷孕，生下雙胞胎。桂美根本就是一個母性的代符。她的身體更是與性慾無關，而是一個負責孕育、生產的器具；撫育著小孩、家庭、甚至社會的成長。

若是玉卿嫂的身體代表著主動的情慾、對傳統價值的違抗，桂美的身體則傳達著母性的包容、及與社會主流價值的協商。若玉卿嫂的身體最後是得消絕的、消音的，桂美的身體則是會被擁抱歌頌的。但，為此讚頌，桂美的身體得付出相當的代價。

對《我這樣過了一生》做一個意識型態的解讀，將桂美視為一個服務主流價值的母性角色，雖然可算是一種批判性的閱讀，但桂美可提供的解析空間並不止於此。桂美面對強勢的主流價值一直採取著協商，而不是完全妥協的態度。如此的立場表現在她處理正芳懷孕的事件上。

在桂美與侯永年開西餐廳的同時，亦是正芳高中開始反叛的時期。當侯埋怨女兒正芳的種種，桂美並沒有壓抑正芳許多自主性的行為——穿迷你裙、交男朋友。正芳懷孕，桂美除了保護正芳免受侯永年羞怒的拳打腳踢，也鎮定地面對男方家長，探知狀況。男方的母親提議在不結婚的狀態下，正芳將孩子生下，他們願做些金錢上的補償。桂美堅決拒絕將正芳變成一個生產的機器，安排了讓正芳將孩子

拿掉，截斷正芳身體過早發展成為「母體」的潛機。也就是說，桂美自己走上了生育持家、為家庭犧牲奉獻的路，但卻努力讓正芳有所選擇，不一定要走上同一條路。而也正是對桂美這努力的了解，使得正芳，透過她自己身體的經驗，接納了桂美，彼此建立了某種女性情誼。

但有些諷刺也相當無奈的是，桂美努力為正芳協商爭取得來的選擇空間，正芳最後決定用來「犧牲奉獻」——放棄原來出國進修的計畫，留下來幫忙經營桂美的餐廳「霞飛之家」。所不同的是，雖然看來正芳似乎走上了與桂美相似的路，但正芳是「選擇」了這條路。選擇這條路不為別的，而是為一個她並不完全認同的女性，向一位不停地與社會協商的女性致意。

桂美之所以持續地協商，因她接納傳統及婚姻所「應該」給予的保障。但當她發現侯永年外遇，也就不得不正視那保障的單薄；她毅然出走，拋夫棄子，到工廠做女工。她是在得知正芳離家，才又回家。桂美清楚地認識她的協商常是無奈的；在《我》後面一段戲，她用蒼老的聲音感歎：

> 丈夫有女人，比賭錢還叫人寒心。可是妳也只有兩種選擇，離開他或者原諒他。我覺得兩個都不好。可是總是要選擇一樣。

影片中可看到，如此的協商在女性、母性身體上留下的痕跡。過去台灣電影中，女性疾病常隱喻感情的壓抑（例如精神分裂症），或宣示愛情的不可得（如白血症或各式絕症）。當一個女人不是愛情的象徵，而是大地之母式的孕育者時，擊倒她的疾病正是位在她身上的孕育器官——子宮癌。

一個母性圓融的身體是那麼的親切，楊惠姍增胖二十公斤是那麼的「壯觀」，以致於女性協商所相隨的侵噬，是那麼的容易被忽視。一個女人盡過「天職」——將子女家族孕育，使其茁壯——似乎便可

鞠躬盡瘁，讓另一女人接棒。她盡「天職」所付出的代價，大概也只有另一個女人才能體會。

1980 年代對自主的女性身體、玉卿嫂式的性慾胴體是打壓的；對桂美式的母性身體、協商包容的母體則是讚揚的。《我這樣過了一生》在各個領域皆豐收。影評稱讚楊的敬業精神，觀眾買票驚嘆楊「奇觀」式的改變（《我》是當年華語片賣座第十名），金馬獎肯定《我這樣過了一生》為 1985 年最佳影片、最佳改編劇本、最佳導演、最佳女主角獎的得主。

《我這樣過了一生》將張毅及楊惠姍的電影事業推上高峰。在影像世界中楊惠姍嘆為觀止的身體表演，將編劇、文字的蕭颯完全遮掩住。但在張楊蕭這鐵三角的下一部作品，其所激發出來的文化事件，則可讓我們再一次審視身體影像、文字符碼、靜默無言，三種表演間的關係。

三、《我的愛》：楊惠姍的受難小平頭

在等待楊惠姍褪去她那受到百般讚賞的二十公斤肉的期間，張毅與蕭颯，合作拍了改編自後者小說的《我兒漢生》。1986 年鐵三角又共事《我的愛》的拍製。《我的愛》改編自蕭颯的短篇〈唯良的愛〉，敘述女主角唯良如何面對、處理丈夫的外遇。《我的愛》沒有誘人的胴體，也沒有奇觀式的母體；但楊惠姍的身體仍舊得到充分的利用，表現唯良緊繃的精神狀態。玉卿嫂對於她情慾的種種限制及背叛，以祭祀自己身體的方式做了不妥協式的抗議。《我這樣過了一生》中的桂美默默地承受著啃噬她的疾病；她那母性的身體似乎連癌症也包容了，與之共存共亡。唯良的身體不傳達性慾，也不強調母性。她的身體顯現了情慾背叛後的痛苦，母性付出後的疲憊，及面對現代生活種種壓力的緊張。唯良的身體是一個崩潰邊緣的女性身體。

張楊合作的電影橫越了 1930 年代的大陸，五○到七○年代成長

中的台灣；《我的愛》則處理1980年代的都會台北。都會生活的各個病症就在唯良的身體上顯現。張毅將都市的種種都誇大——車輛交通的聲響是巨大的，夏天是窒燠悶熱的，食物及飲水是不潔、充滿化學物質的。唯良以不斷的清洗、肌肉經常的抽搐面對現代生活。唯良想透過不停的清洗（廁所、食物、衣物）賦予她周遭污染的環境某種秩序、對生活得到某種掌控。而她習慣性的肌肉顫動抽搐則透露著這努力的耗損及枉然。

唯良最尖銳的肢體反應出現在她發現丈夫情感背叛後。唯良先發出一聲尖叫，然後身體收縮、緊繃。面對都會及情感的污染，唯良離家出走。她住進旅館，馬上開始洗廁所，但逐漸意識到「潔淨」的不可得，終於崩潰。情感上的失落唯良想藉由實際生活上的自主來彌補。這意圖亦顯現在唯良對自己身體的改造。唯良面對鏡子，將她的長髮削去，削成一個小平頭。張毅將割髮的聲音加大，配上唯良緊張的持刀動作，使削髮變成一種自虐的儀式。唯良將失望與氣憤發洩在自己的身體上；割髮變成一種暴力，施加在自身的暴力。

唯良企圖以小平頭褪去她女性的象徵，試圖以較為男性的樣貌面對外在社會。當唯良以如此的面貌尋職，得來的卻是懷疑的眼光，嘲諷著她的意圖。《我這樣過了一生》中的桂美能屈能伸，丈夫外遇便離家出走，去工廠做女工。中產階級的唯良，卻是高不成低不就，尷尬萬分。都市的環境壓力、情感的失落、生活自主的不可得，逼得唯良只有回家。夜晚回到家，馬上扮演「蕩婦」，與丈夫性交，口中喃喃怨著：「你要蕩婦是不是，我就蕩給你看」。唯良的性慾不似玉卿嫂的激奮愉悅，不似桂美的有生產力，她的是一種洩憤及自殘的舉動，凸顯她各方面的潰敗。

玉卿嫂的不妥協，為了不讓情慾消散，祭出了自己的胴體；桂美的協商換得了家族的成長，付出的代價是自身的消耗。唯良則處處敗退，她的自殘換不到任何方面的滿足。以致於電影中重複出現唯良對逝去父親的懷想（以唯良回想父親火葬畫面來表示）。唯良縱使欲求

協商，在八〇年代末，具體的父親已不在。在高資本化的時代，桂美式的協商已失去效用，玉卿嫂式的反抗更是無使力點，因協商或違抗對象已不具體，缺乏清楚可辨的主體。《玉卿嫂》中的慶生面貌不鮮明，但窺視者容容卻是可確認的。《我這樣過了一生》中侯永年雖非強勢男子，但也明確地扮演著他負面無能的角色。唯良所面對的丈夫則是個看不清面貌、一個沉默的、靜觀的、輕忽遊走的男子——不爭吵也不安慰，默默觀看唯良及他的情人（甚至情人的姊姊）熱熱鬧鬧地、痛痛苦苦地為他爭執。丈夫是與都會融合，化身為無所不在的聲音、熱氣、物質，不斷地滲透唯良掙扎的身體。

當協商與抗拒都無效，唯良突然非常鎮定，不再掙扎；改採另一種交涉模式——全面吸納。唯良的身體不再僵硬；她非常柔順地侍候丈夫，調配化學飲料，縱寵小孩；將過去排拒的種種全部迎納入體內，再將之殲滅。唯良將全家以安眠藥催眠，然後釋放瓦斯。唯良最後這種毀滅的舉動是以非常有把握及鎮定的肢體動作來執行。張毅將這結尾片段，以一連串的大特寫、強烈的光影色調、誇張的音效來處理。大特寫使得人與物皆無全貌，所凸顯的是兩者的色感與質感；人及物全變成琉璃式的色澤及感官式的質感。兩者不再掙扎，都變成攝影機獵取愛撫的對象。小說不過一頁面的敘述，張毅花了十五分鐘來呈現。《玉卿嫂》與《我這樣過了一生》的敘述風格是經典式的，專注於故事人物，並隱藏其敘述技巧。《我的愛》則是凸顯其拍攝手法，人物及故事退居後座。這種電影風格更加顯現唯良的困頓——唯良爭取不到任何主體性，最後只好使自我消解溶化，祭奉給那無所不在的都會壓力、那遊走獵奪的攝影機。

但《我的愛》就如此的絕望嗎？唯良滅絕她的家庭，整個過程執行得那麼的鎮定有把握，看似在以非常的手段對抗她的對手——將一切逼至絕境以便重生。電影在畫外音，兒童哼唱童歌的歌聲中結束。此種結尾，為唯良終結的舉動鬆開一扇點示未來的門——未來因不可知，故充滿了稚幼的可能性。

1980年代台灣電影中的女性身體呈現了威脅性、抗議性、協商性、包容性、自殘性、毀滅性。楊惠姍以性感的胴體、母性圓融的身體、小平頭及緊張的肢體來表現以上種種特質。不同的女性身體表演得到不同的回應——主動的情慾被打壓，母性的協商被鼓勵讚揚，而女性的受難殘傷則是被忽視。《我的愛》算是慣用經典手法的張毅變有突破的作品，但關於新電影的討論中並沒有對此片有所關注。《我的愛》的命運可說是影評無聲，與獎無緣，票房乏善可陳。楊惠姍這次的肢體表演雖是照舊賣力精彩，但卻引不起任何注意。這次，楊惠姍的身體，無論是戲內戲外，皆被蕭颯的文字遮掩。這次，楊惠姍的身體被逼得遁形息影。

四、〈給前夫的一封信〉：蕭颯的文字大反攻

在影像世界裡，編劇／劇本雖為製片過程中重要的一環，但其市場價值抵不過將影像具體化的明星們——換言之，文字是敵不過影像。在張毅與楊惠姍合作的片子中，《玉卿嫂》的作者白先勇，因為是公認的台灣現代作家，所以當他對張毅的一些改編有意見時，會引起媒體注意。從《我這樣過了一生》則可看出製片公司的絕對掌控，如片子的經費、明星、電影的長短、內容結構；負責文字、編劇的蕭颯對製片根本無置喙之地。《我的愛》所引發的爭議，蕭颯的發威，之所以變成當時那麼熱門的話題，是因為它不是爆發、侷限在影像的範疇，而是延伸擴散到、搬演在台灣的文化舞台。

張楊蕭間的感情糾紛與《我的愛》的電影及小說，似乎是一個故事的不同版本。鐵三角之間也有外遇事件，其中的太太也發出痛苦的吶喊，也牽涉了相當有殺傷力的舉動。外遇當然是張毅與楊惠姍所主演；這私人事件變為公眾話題，則是透過蕭颯的筆的吶喊。1986年10月18及19日，在《中國時報》的人間副刊出現了蕭颯的〈給前夫的一封信〉。刊登的時機正好在《我的愛》即將上演、金馬獎提名名

單發表前的一個多禮拜。這導致《我的愛》的黯淡命運，也使得《我的愛》變成不只是一部電影，同時也是一個社會文化事件。

影史上有不少片子是「不只是一部電影」；例如《悲情城市》。《悲》之所以引發那麼多爭議，甚至討論它的文章都結集出書（如《新電影之死》），如今仍有針對它的論文產生，與它跟大歷史的相連有關。過去與大歷史相關似乎較會吸引嚴肅的探究；《我的愛》則是籠罩在「醜聞」的陰影下。甚至現今訪問張毅或楊惠姍，論及他們合作的電影總是會相當有興致地掃及《玉卿嫂》與《我這樣過了一生》，對《我的愛》這電影則興趣不高，但對《我的愛》這事件則是欲言又止。其實，因〈給前夫的一封信〉所引起的《我的愛》事件，其文本提供了另一個空間研究分析八〇年代台灣對女性的定位。

《我的愛》事件中一個趣味性的矛盾在於楊惠姍電影中及電影外所扮演的雙重角色。戲內，她是丈夫外遇的受害者；戲外，她則是所謂的「另一個女人」、「第三者」。當張毅外遇事件曝光後，張毅不發聲響，楊惠姍——這位永遠的身體表演者——則嘗試繼續利用肢體來塑造印象，傳達訊息。楊所利用的是她在《我的愛》中衰弱受難的形象。在那一屆的金馬獎，雖然張楊蕭事件已鬧得滿城風雨，楊惠姍仍舊參加了典禮。不同的是，其他的女星都是盛裝／妝赴會，楊則是一襲簡樸褲裝、淡妝出現。更令人印象深刻的是楊惠姍當時靜卑、虛脫的表情，及那極短的髮型，使人想起 Dreyer《聖女貞德》中女主角的受難態式，亦讓人聯想到一些法國片中呈現的第二次大戰因與德人通姦而受人攻擊唾棄、強加剃髮的法國女子。楊的身體表演有著她主動追求情慾，進而敢於參加金馬獎、面對大眾的自持；同時它也呈現面對眾人指責的苦難承受。但，當這種多重又豐富的身體表演所對決的是蕭颯文筆下的〈給前夫的一封信〉時，楊也只有斷翼而歸。

> 有些人是會為了自己的私慾和寂寞，心中不存一點道德的……她只要她想要的一切……明明知道對方顧念家庭，一直無意離

異，卻仍然不擇手段，硬要切入，就到底可恥了。

對當前的社會型態感到萬分失望。男人外遇，大家司空見慣，從來不以為是謬誤……這也只是說明了現今社會的功利唯是的作風。（〈給前夫〉100-101）

我寫這封信給你最重要的一點，是要告訴你，經過了這許多，我現在真心誠意的不再怨你，因為我已經了解，人性是有弱點的……若是有一天換成我，在對方存心有意的情況下，我也不一定比你做得更好。（〈給前夫〉117）

在八〇年代，蕭颯的筆運握有力時，常是在它依附主流價值時——例如其《霞飛之家》對女性犧牲奉獻的認可。而楊惠姍的身體最受肯定時，也是在它支撐完成前述價值時——例如其《我這樣過了一生》那孕容的母性身體。蕭颯的〈給前夫的一封信〉之所以能壓抑得住楊的肢體表演在於它覆應了女性以婚姻家庭為重的價值。〈給前夫的一封信〉充滿了對楊惠姍的怨忿，攻擊對方是一切禍患的根源、是破壞家庭者，而且強調楊是這方面的累犯。對照的是，蕭颯被背叛後的難堪，信中描述她在婚姻上的付出、在幫夫上的配合、進而兩者落空的茫然與自憐。就像唯良懷念父視，蕭颯對主流社會型態（價值）亦是有所期待，希望它能保障「良家婦女」；當發現它其實是個允准男性「通吃」的型態時，則失望萬分。但文章中最耐人玩味的是它對張毅的又體諒又原諒；蕭颯雖然可能需要透過如此的聲明來作自我治療，跳出自怨自哀的泥沼，但這實在是「便宜」了張毅；張毅竟然變成楊惠姍處心積慮下的「受害者」！〈給前夫的一封信〉除了顯現一種受負女子「復仇」、和解、重建的過程，它更揭露了蕭楊爭戰後面的機制——那無聲無影的張毅。

張毅不必做任何形式的「表演」，透過蕭颯的鋼筆便得到了「平反」。若我們將《我的愛》事件看成楊惠姍與蕭颯的爭戰、看成身體與鋼筆的角力、看成兩個女人在感情泥漿中的摔角，那麼提供那摔角

場、那舞台的便是張毅。這事件中男性的無聲無影，像個「黑手」，設計出那個有限的舞台，讓蕭颯批判楊惠姍卻為張毅脫罪，繼而讓楊惠姍向大眾博取同情，最終藉著搬出這「精彩」的女性爭戰讓大家忘了張毅的存在。而張毅的「不存在」其實就是他的無所不在。楊與蕭所需征戰的應是這個近乎無形卻無所不在的機制。

五、皆大歡喜：兩個女人走過從前

觀看蕭與楊1986年後的發展，顯示出她兩位掙扎的不同與艱辛。蕭颯經歷了近乎十年的時間才將她的筆鋒漂亮轉向，總算揪出那「舞台設計者」，將那無聲無影的「黑手」現形。

十年間蕭颯出版了《走過從前》（1988）、《如何擺脫丈夫的方法》（1989）、《單身薏惠》（1993）及《皆大歡喜》（1995）。寫小說、說故事變成一種治療、反省、與自我突破。《走過從前》可以說是施寄青個人婚變故事的小說版，兩年間便刷了二十三版。對於男女情愛婚姻產生質變，除了《走過從前》式的痛苦與艱辛克服，是否有其他的方式面對，是蕭颯在她小說中繼續探討的議題。《如何擺脫丈夫的方法》語氣充滿嘲弄，放大了一個藝術家轉業上班族的男性許多方面的低能，處理了一個虛榮乂能幹的女子如何選上、又如何百般擺脫如此的男子。蕭颯在《單身薏惠》中謝絕婚姻，探究女性對於感情的態度與女性自身傳承的關係。小說專注於母女間的情感糾葛，母親對女兒情感觀的影響，及女兒如何透過對上一代的省思進而努力自我突破、對下一代形塑。

《皆大歡喜》擺脫了前面小說筆下的痛苦、譏諷、掙扎，換以輕鬆、有點遊玩的筆調，以男性的觀點描寫情感走私的種種。故事中警覺到女性與那「無形」的男性機制的共謀勾結關係，可以說是蕭颯對〈給前夫的一封信〉深刻的反省與自覺。小說中的三代女性在故事的時序中皆有所改變醒悟，最後逼得男主角不得不面對自己，難得地現

形，做點肢體表演，剪掉他那臭屁的小馬尾，阿Q式的得到一點可能的救贖：

> 自己修剪頭髮，比想像中困難得多，是剪短了，但是卻雜亂醜陋，只見鏡子裡的自己模樣近乎瘋狂，不過只有我最為清楚，此時的我比任何時候的我都要清醒啊。扔下美工刀，雖然筋疲力盡，但是我仍然以最後一點力氣舉起右手，跟鏡子裡的我打著招呼，說：「嗨！老兄！也許事情真沒那麼壞。往好處想，還真是皆大歡喜！是不是？大家都高興，金剛經上說得就有『聞佛所說皆大歡喜信受奉行』……」（250-251）

蕭颯十年後鋼筆不再掙扎亂刺，文筆變得內斂風趣，反而能將那無聲無影、無所不在的機制刺中，將其「醜陋」面貌現形。在這期間，楊惠姍也在進行另一種改造——當然，又是一種身體的轉型。《我的愛》事件逼得楊及張遁隱了一陣子；復現在媒體是在他們的水晶玻璃工廠有了製品，展開促銷時。楊惠姍這時的表演在於強調她的重新出發、歷經萬難、及與張毅的合作無間。

1993年配合琉璃作品的宣傳，楊現形在不同的媒體上。《中國時報》的一篇報導登了一張楊惠姍雕刻佛像的照片（宇業熒）。照片中只看得到佛像的部分側身，焦點放在楊的大臉——其專注投入及寧靜的神態。在當時的訪問中，楊強調製造藝品對體力的考驗，及在製作過程中她的頭髮和眉毛如何經常接受火的洗禮。這時，楊變成了浴火鳳凰，在琉璃的世界中再生，重生成與佛主接近的藝人，經過了嚴苛的肢體修煉，修得了觀音式的寧祥。

為了推銷他們的琉璃製品，楊與張必須利用他們過去在電影界奠下的名聲。他們知道媒體對過去《我的愛》事件持續好奇，楊與張便與訪問者玩著「說與不說」的遊戲：訪問者一定會直接或間接的探詢那「醜聞」；而楊與張也必然巧妙的閃避，將話鋒轉向兩人攜手同

行，披荊斬棘的琉璃歷路。楊惠姍扮演著小鳥依人的姿態，言詞上流露著願將一切託付與張毅的深情。楊曾笑說：

> 譬如去看電影，片子都是他選的，我聽說有男女朋友為看那部電影而吵架，覺得很不可思議。我常常走到了戲院門口才知道要看什麼片子，有時甚至進到戲院裡，片子開演幾分鐘後，才想到問身邊的他，今天這部電影演什麼？（林黛嫚）

楊更撒嬌地強調她這「無我」的境界：「他還要什麼禮物？我整個人都送給他了」。張毅面對如此的託付，也相當「大方」地接受：

> 其實並非她整個生命都是我安排的，大方向可能是由我來規劃，生活細節倒都是她自己的意見。接續我剛才的比喻，我這個教練，為她佈置好跑道，至於要怎麼去跑就是她的事了。（林黛嫚）

是的，張毅持續設計舞台（佈置跑道）。張毅的九〇年代舞台上，蕭颯這次缺席，不玩了，楊惠姍則再一次地在上面華麗轉身，轉變出炫亮的、又有古意、又有佛意的琉璃；製產出高級品味的「琉璃工房」。《我的愛》，一個資本社會、中產階級的悲劇，到了九〇年代，有了完滿莞爾的續集——執筆的女性笑嘆男性的賴皮；身體的女性依附俘虜著男性舞台；賴皮的男性仍舊「大方」地安排著大方向。真可以說是，各得其所，皆人歡喜，信受奉行。

| 第八章 |

遊園花王子：
楊凡的性別羅曼史

他穿著一套深色絲絨西裝，胸口配上紅寶石胸針，內襯粉紫襯衫，領口打著絲絨領結，活脫脫一個小王子。[1]

在華語電影世界，哪一位導演橫跨兩個世紀、持續探討呈現性別議題長達二十多年？哪一位華人導演在1980年代便顯現了LGBT導演的樣貌？哪一位導演最擅長運用性別——尤其是女性——做為電影語彙，傳達他的浪漫情懷？本文提議，這導演應該是楊凡。

楊凡1947年出生於湖北漢口，成長於香港及台灣。[2] 楊凡最初在香港發展攝影事業，電影事業則是開展於1984年的《少女日記》（*A Certain Romance*）。從香港的處女作到2009年台灣的《淚王子》，楊凡共拍了十二部劇情片。

楊凡大致被認定為香港的導演，但他從沒鬆手與台灣的關係；《淚王子》，一部有關白色恐怖的片子，是主要的例證。楊凡與台灣的關係也顯現在他電影演員的選擇。楊凡與張艾嘉合作了兩次，[3] 也

1　引言截自林青霞在《楊凡電影時間》的推薦序；楊凡如此裝扮接受法國政府頒發的騎士獎章。楊凡，《楊凡電影時間》（台北市：商周出版，2013），頁17。

2　楊凡祖籍湖南衡山；成年後遊學過美國、法國、英國。

3　楊凡與張艾嘉合作過《海上花》（1986）及《新同居時代》（1994）。《新同居時代》（*In Between*）是三段結集片，由三位導演——趙良駿、楊凡、張艾嘉——拍攝；楊凡的一段為〈怨婦俱樂部〉（Conjugal Affair），由張艾嘉、吳奇隆主演。楊凡早早就喜歡處在in-between（中間／性）位置。重要電影學者 Richard Dyer 在1980年代就提出 androgyny 及 a gender-in-between 的概念，請參考 *Heavenly Bodies: Film Stars and Society* 第三章 "Judy Garland and Gay Men"。

與舒淇、王祖賢合作過。[4] 楊凡作為一位華人導演，喜好任用日本演員：鶴見辰吾、宮澤里惠、松坂慶子。[5] 楊凡也任用過韓國變性藝人河利秀（《桃色》2004）。楊凡對電影投注三十多年，是華語區一直製作跨國、多語、多性別電影的難得導演。

楊凡雖然拍了十二部劇情片，現今找得到的、在台灣發行的DVD只有《海上花》（1986）、《新同居時代》（1994）及《淚王子》。[6] 楊凡有十二部華語作品，台灣對他卻感到生疏；一方面可能是因為將他定為香港導演，另一方面可能是因為楊凡的尷尬定位。楊凡1980年代的作品商業性強，充滿香港大明星：[7]《玫瑰的故事》（1985）有張曼玉、周潤發；《意亂情迷》（1987）有鍾楚紅、張學友；《流金歲月》（1988）有張曼玉、鍾楚紅。1995年楊凡轉向，[8] 拍了「重量級」、呈現多樣情事、性事的性別電影《妖街皇后》

4　楊凡與舒淇合作的是《美少年之戀》（1998），與王祖賢合作的是本文將分析的《遊園驚夢》（2001）。《美少年之戀》的英文片名 *Bishonen* 源自日本少女漫畫延展出來的美少年情愛故事；由片名可見楊凡向來的日本情愫。

5　楊凡與鶴見辰吾在《海上花》及《流金歲月》（1988）兩度合作；與宮澤里惠是在《遊園驚夢》；與松坂慶子是在《桃色》（2004）。Rie Miyazawa 的漢字名通常為宮澤理惠，但楊凡皆以宮澤里惠稱之（本文沿用）。謝謝審查人提醒，楊凡喜好用異國演員也可以從楊凡的「亞洲視覺」來探索：楊凡從1980年代開始，對於演員的運用，透露著一種「亞洲版圖」的考量。筆者認為，楊凡對異國演員，除了商業考量，最終的要求，是要具有一種異國風情、氣質，要能搭配楊凡的性別論述。

6　《海上花》、《新同居時代》由中影豪客發行；《淚王子》由嬌紅天馬行空代理發行。「嬌紅」是楊凡拍《淚王子》在台組的電影公司，影片同時由楊凡在香港1970年代組成的「花生映社」共同製作。

7　謝謝審查人提醒，香港電影在1980年代普遍喜好明星，連新浪潮導演們都是如此；例如，譚家明第一部電影《名劍》（1980）用了鄭少秋，第二部電影《愛殺》（1982）用了林青霞；如許鞍華第一部電影《瘋劫》（1979）用了張艾嘉，《胡越的故事》（1981）用了周潤發，《投奔怒海》（1982）用了劉德華。鄭少秋、劉德華、周潤發在演出電影前，在香港電視界已經出名。周潤發在1986年拍了吳宇森的《英雄本色》。

8　楊凡對於拍完《祝福》（1990）之後的心境，如此描述：「也可能是自此以後我對電影的看法開始改變……也可能是我的題材開始完全離開主流，而那種純美心靈的樸素世界已逐漸離我而去……」（楊凡，《楊凡電影時間》38-40）。

（1995），之後的作品都沒有脫離對性別的關注。換言之，楊凡是商業片導演？議題導演？還是藝術電影導演？

楊凡的「藝術性」在於他與許多國際影展的關連。[9] 2009年的《淚王子》是第六十六屆威尼斯影展的競賽片。2017年楊凡參與了由美國演員 Annette Bening 擔任主席的第七十四屆威尼斯影展評審團，透露了楊凡與國際影展的淵源。[10] 至今，已有兩個影展——釜山及莫斯科——為楊凡舉辦了回顧展。[11] 1999年，《美少年之戀》在米蘭國際同志電影節獲得最佳影片。換句話說，楊凡早期商業「唯美」作品，或許「高眉」影評及文青們看不上眼，但楊凡後來性別色彩濃厚的作品卻是受到國際的矚目。[12] 楊凡縱使清楚自己電影定位尷尬——相識的攝影師在1998年甚至勸他保留尊嚴，不要再拍片——近年還是積極地回購他的電影，進行修復，重新發行。[13] 楊凡努力保存作品，企圖自我定位為藝術家。[14]

對於楊凡這位鍾情電影的文藝人，我早先認識不深，最有印象的

9　本文無意進入何謂「藝術電影」的討論，只是將楊凡電影暫時放在藝術電影常運作的市場空間——國際電影節及影展——來考量。電影研究裡，David Bordwell 曾嘗試以電影敘事定義「藝術電影」，可參考 *Narration in the Fiction Film*。

10　繼楊凡之後，2018年張艾嘉受邀參與了由墨西哥導演 Guillermo del Toro 擔任主席的第七十五屆威尼斯影展評審團。

11　2001年《遊園驚夢》在莫斯科國際電影節得到了最佳女主角及國際影評人獎；釜山及莫斯科的楊凡回顧展分別舉辦於2011及2012年。

12　「文青」是楊凡2015年香港書展討論他作品《流金》時，對某種觀眾及讀者的用語（YouTube 香港貿發局 Jul 18, 2015）。

13　在《楊凡電影時間》，楊凡兩度提到這「保留尊嚴」的銘言（198；214）。連幫楊凡《海上花》及《意亂情迷》寫過歌曲的羅大佑，也曾說過：「楊凡，你要做什麼都隨你，但請不要再拍電影」（楊凡，《流金》10）。楊凡影片修復進度可參考網頁：www.yonfan.com。楊凡修復過的《妖街皇后》曾在第十四屆台北電影節豔麗上映（2012年7月6日中山堂）；修復過的影片 DVD 可從楊凡的網頁購得，港幣計價。對於電子修復作品，楊凡謙虛地說：「只想把自己以往幼稚的看法與說法，乾淨地整理出來」（楊凡，《楊凡電影》82）。

14　在《楊凡電影時間》，楊凡並置了兩張黑白照，一張是1970年代年輕的楊凡，雙手呈倒三角形；一張是1980年代的沃荷（Andy Warhol），雙手呈倒三角形；楊凡自許為藝術家（274-275）。

是其《遊園驚夢》（2001）──它的優美華麗及凝視吳彥祖的方式。我2015年受邀講評《淚王子》的研討會文章；[15] 英文論文討論《淚王子》的美感及歷史，論點我認同，但總覺不夠，所以提出了以「性別羅曼史」的角度來審視楊凡。論文發表人對華語電影不熟悉，談到《淚王子》的美，我認為那與《遊園驚夢》差一大截；談《淚王子》的歷史、白色恐怖處理，我認為楊凡電影沒有超越先行的台灣電影，也是差一大截。這過程促使我整理、歸納出「性別羅曼史」，指明性別、情愛才是楊凡終極的關懷，也是楊凡作品對電影的貢獻。看過楊凡大多的敘事片會察覺，男女、女女、男男、或超越性別情愛是楊凡電影的一定內容；換言之，「性別」是楊凡說愛情故事的主要語彙。性別羅曼史的「羅曼史」，當然包含了情愛，同時凸顯楊凡無怨無悔投注電影三十年的歷史／故事，也強調楊凡鍾情中國戲曲及西洋電影的獨特組合。本文以較廣的層面、以三部楊凡美麗浪漫的劇情片，描繪「性別羅曼史」的樣貌，進而藉由「性別羅曼史」勾勒出一種特出的華語同志電影風貌。

在此，再回到文首提出的問題：台港哪一位導演夠格，如楊凡，稱是LGBT導演？在台灣我們或許會想到周美玲，在香港我們或許會想到關錦鵬。但他們哪一位，像楊凡，除了呈現同志情慾，還對更多性別樣貌、變裝變性情慾多次用力陳述？對於華語電影中的性別探究，針對周美玲，2011年王玲珍（Lingzhen Wang）編的 *Chinese Women's Cinema: Transnational Contexts* 有所關注；其中黃玉珊與王君琦合寫的文章，以女性的角度探討張艾嘉、黃玉珊、周美玲的電影；雖說偏總覽，其第三部分最為深入。[16] 文章分析了周美玲的同志三部

15　第九屆台灣文化國際學術研討會；論文題目 "Beauty is Truth, Truth Beauty: Prosthetic Memory and the Aestheticization of History in *Prince of Tears*"；發表人 Hsu-Ming Teo。

16　論文集裡，黃玉珊及王君琦對台灣新電影之後的女導演作品有所介紹："Post-Taiwan New Cinema Women Directors and Their Films: Auteurs, Images, Language"。

曲,扼要地讓英文讀者認識台灣同志電影文化中的變裝、電子花車（《艷光四射歌舞團》2004）,蕾絲邊、網路色情(《刺青》2007),及女同志、婆T認同(《漂浪青春》2008)。2016年王君琦在 *Perverse Taiwan* 繼續討論台灣市場能見度高的同志電影,提醒「能見度」與同性戀「正規化」的弔詭關係。[17] 王君琦兩篇文章一起看,更加凸顯了周美玲「同志三部曲」的難能可貴。

　　針對關錦鵬,研究的文章不少;近來林松輝(Song Hwee Lim)的 *Celluloid Comrades: Representations of Male Sexuality in Contemporary Chinese Cinemas* 有長達一整章的探討。林松輝以關錦鵬的出櫃並列關錦鵬的影片,專注1998年的《愈快樂愈墮落》,探討香港電影男同性戀再現與個人及香港處境的呼應,審視出櫃後的關錦鵬如何以男同性情愫顯現香港97氛圍,並感嘆影片中同性狀態與香港歷史時刻所互映出的陰鬱。[18] 至於香港電影中的變性,梁學思(Helen Hok-Sze Leung)的 *Undercurrents: Queer Culture and Postcolonial Hong Kong* 有一章以酷兒及變性觀點討論《笑傲江湖2:東方不敗》(1992)及《洪興十三妹》(1998);[19] 梁學思細緻地以 transsexual 分析東方不敗,以

Fran Martin 專注女同性戀文藝呈現的專書,其第六章 "Critical Presentism: New Chinese Lesbian Cinema" 探討了兩岸三地的女同志電影。

17　亦即,高能見度的同志電影有可能導致同性戀「正規化」(normalization of homosexuality),導致同志主體的隱形消散(render the *tongzhi* subject invisible)。王君琦主要以四部影片,審視台灣電影裡的同志政治:《我的美麗與哀愁》(1995)、《美麗在唱歌》(1997)、《十七歲的天空》(2004)、《失聲畫眉》(1992);文章也點到了《藍色大門》(2002)、《盛夏光年》(2006)、《飛躍情海》(2003)、《愛莉絲的鏡子》(2007)、《渺渺》(2008)。參見 Chun-Chi Wang 的 "The Development and Vicissitudes of *Tongzhi* Cinema in Taiwan".

18　*Celluloid Comrades* 書中第六章 "Fragments of Darkness: Stanley Kwan as Gay Director" 提出《愈快樂愈墮落》中香港男同性戀狀態總是傳達出:"a fear that never ends," "a shadow of darkness"(178)。

19　這兩部影片的分析置於書中的第三章 "Trans Formations";梁學思對《笑傲江湖2:東方不敗》及《洪興十三妹》的探討最初出現在彭麗君(Laikwan Pang)所編的 *Masculinities and Hong Kong Cinema*,篇名為 "Unsung Heroes: Reading Transgender

transgender butch 分析洪興十三妹，示範了她所強調的一種較複雜的酷兒審視。

　　以上簡要列舉台港近年對華語性別電影的研究，除了表明本文受惠於前行研究，也藉此將楊凡電影所處的台港 LGBT 電影的脈絡引出。如此列目，最想凸顯的還是電影界對楊凡作品經常的略過。王玲珍所編的論文集，因為專注女性導演，略過了楊凡豐富的女性電影。2016 年王君琦關於台灣同志電影的英文論文，沒有《淚王子》的蹤影。林松輝的專書討論了較著名的同志片及導演，楊凡的片子只是點到為止。[20] 反倒是梁學思的專書對《美少年之戀》的「同性戀巡春」、都會「性遊」、酷兒空間做了分析。[21] 楊凡的文藝愛情片、女性電影、同志片，或許因為它們的通俗劇風格或楊凡本身的性別，作品常被研究者略過；而楊凡的多種情慾作品，目前只有 Kenneth Chan 認真討論了《妖街皇后》；《桃色》乏人問津。擅於運用酷兒觀點處理香港片的梁學思，將《妖街皇后》歸為新加坡片；對以香港為背景的《桃色》，在她 2008 年專書中沒有提及。

　　換言之，嚴肅地、相當篇幅地分析楊凡作品的文章並不多。在台灣，藍祖蔚是對楊凡相當關注的影評人；1990 年代末，藍祖蔚訪問音樂人鮑比達，就關心男同志電影《美少年之戀》的音樂創作（200-201）。藍祖蔚「藍色電影夢」的部落格，除了《遊園驚夢》、《桃色》及《淚王子》的影評，也有楊凡非劇情片《鳳冠情事》（2003）的評論。或許因為楊凡電影經常在國際電影節出現，英語世界的電影刊物會不時地報導楊凡。[22] 除了影評及報導性文章，至今，對楊凡電

Subjectivities in Hong Kong Action Cinema"。

20　林松輝的專書討論了《喜宴》、《霸王別姬》、《東宮西宮》、《春光乍洩》及導演蔡明亮和關錦鵬；林松輝在書中 38-39 頁點名楊凡作品。

21　《美少年之戀》的分析在 Helen Hok-Sze Leung 的 *Undercurrents: Queer Culture and Postcolonial Hong Kong* 書中第一章 "Sex and the Postcolonial City" 的子節 "The City in Secret: Cruising and Community"；子節中也分析了關錦鵬的《愈快樂愈墮落》。

22　例如《紐約時報》報導《淚王子》：Joyce Lau, "Mining Taiwan's Darker History"。

影最費心的學術研究是Kenneth Chan 2015年的 *Yonfan's Bugis Street*。出生新加坡、任教美國的Kenneth Chan，將楊凡的《妖街皇后》置入新加坡武吉士街的文化歷史脈絡，做了大約一百五十頁的有力分析，強調並寄望影片所傳達出的一種政治未來性（political futurity; queer futurity）。雖然研究楊凡的論文不多，但在電影書寫方面，楊凡本人倒是貢獻不少。2010年後，楊凡從拍片轉而努力著述，與讀者溝通，傳達他的美學、美感理念。在《淚王子》之後，楊凡出了好幾本散文集，講述他的電影、藝術、文學、戲曲情懷。[23]

本項研究，從楊凡十二部劇情片中選出三部與台灣較有關連的作品聚焦；透過這三部影片，進行文本形式分析；探究三部影片中的音樂、美術、構圖、人物敘事如何成為其性別語彙及傳達其浪漫情懷。本文以「異國風情」、「戲曲裝扮」、「親吻旋律」聚焦、具體化三部影片的形式風格元素，逐步分析出性別羅曼史的內涵。《海上花》是楊凡1980年代商業性強的愛情片；影片的「異國風情」（場景、演員）、色彩裝扮及音樂透露了楊凡1980年代較含蓄的性別呈現。《遊園驚夢》是楊凡轉向後的作品，可說是楊凡放淡他人眼光，任性地拍攝他鍾愛的戲曲題材、相當奢華的作品；影片的「戲曲裝扮」演繹了楊凡「色相」中色彩、扮相、情色的性別意涵。《淚王子》是楊凡在台灣拍攝、有關台中清泉崗的故事；影片的「親吻旋律」、它的女女一吻及鬼魅樂曲更加深入玄妙地顯映出楊凡獨特的同志情懷。

看一下楊凡早期的英文片名，它們充滿浪漫：*A Certain Romance, Lost Romance, Last Romance*。[24] 這些片子也充滿美麗大特寫、柔美慢動

23　在台灣上市的有《楊凡電影時間》（2013）、《流金》（2015）、《浮花》（2015）、《羅曼蒂卡》（2016）。各書許多文章是楊凡受香港報章雜誌邀稿寫出，後結集出書。《楊凡電影時間》是香港《楊凡時間》（2011）及《花樂月眠》（2012）的台灣合集版。2015年楊凡曾向 *Variety* 透露，因為《淚王子》的辛苦經驗，他決定不拍電影，轉向電影的投資製作（如贊助泰片 *Concrete Clouds*）及散文寫作（Frater）。

24　《玫瑰的故事》英文片名為 *Lost Romance*，又名 *The Story of Rose*。楊凡的書名也充

作及回眸停格畫面；但若仔細觀看，早在1980年代，楊凡後來的性別關懷已埋伏其中。以下就以1986年的《海上花》展開楊凡性別羅曼史的探索。

一、《海上花》與異國風情

> 那天她穿了一套黑色西裝，打了一條領帶，走上戲院樓梯時，就讓我想起瑪琳戴德麗。她們同樣是唱著懶洋洋的香頌，同樣在銀幕上不斷地追求愛情，卻永遠得不到，同樣是世俗公認的壞女人，卻有一顆比正經女人還善良的心。還有，她們同樣是「斯文人」的偶像，不只現代，而是世世代代。（楊凡，《楊凡電影時間》382）

以上是楊凡對「一代妖姬」白光的印象，描述白光在香港參加一場電影首映時的裝扮。西裝、瑪琳戴德麗（Marlene Dietrich），凸顯中性、雙性氣質。「斯文人」則是白光的詞彙，形容「那些條件好，懂得文學、音樂、藝術，喜歡照鏡子，卻又永遠不會結婚的男人」（楊凡，《楊凡電影時間》382）。[25] 楊凡當初構思《海上花》，其中「白姐」、白蘭這個角色便是根基於白光。

或許楊凡自認是個「斯文人」，他確實也懂得文學；《海上花》設在澳門，就是有文藝根基。《海上花》英文片名 *Immortal Story* 與丹麥作家 Isak Dinesen（Karen Blixen）的小說同名，也是 Orson Welles 改

滿浪漫：楊凡2016年的散文書《羅曼蒂卡》，其書名 *Romantica* 是楊凡1970年在英國劍橋所寫的音樂劇的劇名。

25 Richard Dyer 在 *Heavenly Bodies: Film Stars and Society*，分析 Judy Garland 的章節中（"Judy Garland and Gay Men"），討論了明星與 androgyny 的問題，提出 a gender in-between 的說法，也討論了男同性戀喜好女明星中性裝扮與 the refinement of gay sexuality 的關連（166）。

編此小說的電影片名。威爾斯片子故事設在澳門；楊凡自編自導的《海上花》就是一個澳門故事。[26] 楊凡雖然文藝，他的《海上花》，除了是個歌妓故事，與中文小說《海上花列傳》毫無關係。楊凡的《海上花》是他 1970 年代構思的故事；這個「毒販白粉妹和女同性戀的故事」一直到 1986 年，《玫瑰的故事》賣座後，得到香港嘉禾及台灣中影的資助，才得以拍攝（楊凡，《羅曼蒂卡》20）。《海上花》裡的「白粉妹」由張艾嘉擔綱，「毒販」由日本青春偶像鶴見辰吾飾演，「女同性戀」則由「曾被外國人誤認為人妖」的姚煒飾演（楊凡，《浮花》20）。楊凡第三部劇情片、這個陳述「一個白粉交際花浪漫頹廢的前半生」的故事（楊凡，《羅曼蒂卡》26），設在葡萄牙殖民地時代的澳門。

影片在開頭水波閃爍的畫面中告知，「十年前 澳門」；也就是在預告，故事會有時間的轉換；故事會在幾個時間點的穿梭交錯中呈現。故事的時間、地點、人物在初始的六分鐘內介紹出來。《海上花》先徐徐地呈現了海水圍繞、高空俯視的澳門全景（可瞄到大三巴）。轉換到殖民風格的建築，俊美青年在陽台書寫：他是會中文的日本青年中村（鶴見辰吾飾）。殖民建築下方有著一尊加農炮，車道上停著一輛古董風的黑色轎車，車旁白姐（姚煒飾）搔首弄姿、嗲聲向「乾爹」撒嬌。[27] 接續，戴著白色髮圈的女主角張美玲／玲姐（張艾嘉飾）和小男孩出現，與中村插身而過，眼光浪漫交錯。

四分鐘，三位主角都交叉出現了，影片淡出淡入，插入「十年

26　楊凡的《楊凡電影時間》論及他年輕時踏足澳門，書中便安插了威爾斯電影的法文海報（99）。威爾斯的 *The Immortal Story*（1968）設在澳門，實際上是在馬德里近郊拍攝；Dinesen 的小說則是設在廣州（Canton）。

27　《海上花》開頭，姚煒飾的白姐唸著、指名希望「楊凡」替她拍照；楊凡有如希區考克，喜歡在片子裡將自我短短插入。《遊園驚夢》裡，楊凡短短客串了到榮府的華爾滋老師。《淚王子》的男聲旁白由楊凡配音。做為希區考克影迷，楊凡借用了希氏的 *Spellbound*（1945）中文片名《意亂情迷》命名他 1987 年鍾楚紅主演的片子；楊凡的《意亂情迷》選擇到舊金山出外景，有意向 *Vertigo*（《迷魂記》1958）致意。

後」，成熟的美玲穿著白衣，坐計程車到達殖民風的飯店，登上古色古香階梯，敲321房門，與穿著白衣的中村相會。白姐穿著黑衣，坐白色加長賓士轎車到飯店，登階梯，望入321房，滿臉驚訝。一群飯店房客登階梯，望入321房，尖叫——房內美玲抱著腹部中刀流血的中村。六分鐘處，影片轉到看守所暗沉的質詢室，美玲接受律師問話。整個開頭的六分鐘預告了影片將有浪漫戀愛、兇殺懸疑、法庭劇。[28]

《海上花》片首用柔光鏡拍攝，配上電子鋼琴旋律；金童玉女、中日男女，走在殖民風澳門的街頭巷尾，充滿異國風情。[29] 這種異鄉情味，不只呈現於地景中，也存在於楊凡電影的其他層面。在楊凡的浪漫世界裡，異國風情有著突兀、衝突、「不倫」的意味。楊凡曾如此描述《海上花》的日本男主角：「鶴見辰吾在影片中的出現，的確帶給了電影一種難以言喻的異鄉情調，這種神祕游離的憂愁感覺，一直環繞在我往後許多的影片中」（楊凡，《羅曼蒂卡》21）。

《海上花》是一部故事橫跨十年、1980年代的當代時裝片，而場景許多選在澳門的舊城區、油漆剝落的巷道中。男女主角的戀情也都在此種風情的時空裡進行。換言之，《海上花》的浪漫是建構在一種異國、懷舊的風情上。中村的日本身分、美玲舊式的歌台歌曲——這種日華組合——烘托了地景上的殖民南洋異國風。《海上花》的音樂更是混雜——電子鋼琴、笛子旋律、揚琴伴奏、夜總會唱奏——又

28　《海上花》（1986）在電影類型上看似有些「不倫不類」（混雜），但它也反映楊凡想迎合電影市場的意圖：張艾嘉在台灣演文藝愛情片出名（1976年演瓊瑤片《碧雲天》得金馬獎），姚煒1984年在台演出文藝片《金大班的最後一夜》受到肯定；1979年許鞍華的《瘋劫》是香港賣座的兇殺懸疑片（張艾嘉主演一角）；1985年劉德華主演的法庭劇《法外情》票房破千萬港幣，法庭劇風行港片（秦沛在《法外情》及《海上花》都演法律人）。楊凡向來考量有市場價值的演員：例如，《玫瑰的故事》、《海上花》、《美少年之戀》都考量過劉德華，當然都沒成局（《楊凡電影時間》410）。

29　因為影片捕捉到澳門的殖民風、異國風，2016年第一屆澳門電影節邀請數位修復的《海上花》重新亮相、參與開幕片的陣容。

清純又風塵。這種懷舊的、混雜的、突兀的特質就是楊凡的異鄉情調；在某些眼光中可能將之鄙視為四不像，或不倫不類；[30] 然而楊凡就是想強調這種組合中的「神祕游離」；楊凡就是喜好這種違反規範、超越禁忌的「不倫不類」。[31]

楊凡的不倫、神祕游離，早在《玫瑰的故事》就浮現：楊凡讓電影裡演張曼玉哥哥的周潤發也演後來妹妹的情人，為片子注入亂倫色彩，也是順應原著小說，凸顯妹妹對哥哥的渴望、情慾。《海上花》雖沒有亂倫，它有懷舊、有異國風情，以及游離：張艾嘉飾演的美玲慢動作摘下白色髮圈加入俱樂部，由清純變風塵；中村由陽光青年變毒販。《海上花》片長大約九十五分鐘，前半由美玲追述，後半由白姐追述；前半有美玲中村激情戲，後半有白姐為美玲洗澡按摩。姚煒的白姐經營俱樂部（好似媽媽桑），看上美玲，她倆相處時光的蒙太奇有如中村與美玲快樂戀愛的蒙太奇。《海上花》結構上有前男女戀情、後女女戀情的平行設計。女女戀情中的白姐較年長、聲音較低沉，她第一次帶美玲到住處，就送她戒指。白姐也怨美玲與「不相稱的男人在一起」、「讓男人傷害妳」，後來清楚地告訴美玲：「妳跟著我」。《海上花》就是一場異性戀、同性戀的拔河。片尾甚而有一場如西部片的對決。穿著黑衣的白姐與穿著白衣的中村在飯店321房攤牌——雌雄、黑白、「正反」決戰。白姐看到要帶美玲走的中村販

30　曾有外國影評人以「很難分類」評論楊凡的《桃色》，楊凡欣然接受；楊凡質疑：「為什麼凡事都要分類？……譬如男人、女人的性別分類」（《楊凡電影時間》298）。除了「不倫不類」，楊凡還喜歡賽珍珠小說電影版《大地》（*The Good Earth*, 1937）裡白人演華人，歡喜馬龍白蘭度在《秋月茶室》（*The Teahouse of the August Moon*, 1956）演日本人，喜歡這種「似是而非」的感覺（《楊凡電影時間》288-289）。

31　楊凡的突兀、「不倫不類」亦可見於其平面攝影；楊凡書中有香港公主張天愛、幾乎露點的古裝照，楊凡稱之為他的「不倫京劇照」（《楊凡電影時間》290）。張天愛為英屬香港市政局第一位華人主席張有興之女。楊凡的「不倫不類」，除了是自我調侃他人對其電影的批評外，也可以是楊凡作品「電影類型」的特色（混雜、難以歸類，又要藝術又要商業），可以是形容挑戰禁忌的一種樣貌，可以是角色性別傾向的特色。

毒，離開前丟下一句「休想」。

《海上花》裡男女對決，哪一方勝出呢？楊凡將之設計為浪漫的兩敗俱傷。321房的結局是，中村中刀出局，白姐承罪入獄，剩下美玲空回首。謀殺懸疑，影片後來告知是一場意外：白姐持刀，美玲想要奪刀，兩女同時握刀刺中中村。法庭劇則呈現，定奪感情的事，法律是無能的。故事結束，影像回到澳門水景，但片末還加了一段。全暗空間，一個頭頂聚光，甄妮捲捲大蓬頭、身著亮片墊肩黑禮服、戴著亮晶晶珠寶，唱完整曲的〈海上花〉。《海上花》片末，讓混血的甄妮現身，聚光於羅大佑編寫的抒情歌〈海上花〉；曲詞中有「殘留水紋／空留遺恨」，縱容觀眾短暫回味、沉醉於影片通俗劇式的感傷憂愁，增加影片的餘韻。楊凡讓一位 torch singer（女感傷歌手）終結電影，以一種斯文人的情懷結束有著柔情、又有著奇情的《海上花》。[32]

《海上花》沒有懶洋洋的香頌，但有深情纏綿的抒情歌；沒有白光、瑪琳戴德麗式的西裝領帶，但有 Pabst 式的女女共舞（白姐美玲在俱樂部）。[33]《海上花》是楊凡，繼《少女日記》、《玫瑰的故事》，在浪漫愛情片的包裝下，明顯地端出的一個女女羅曼史、一個同性戀情。這種雙女設計會隱諱地在之後的《意亂情迷》（*Double Fixation*，鍾楚紅一人飾「兩角」）及《流金歲月》（張曼玉、鍾楚

32　《海上花》的主題曲歌詞：「是這般柔情的你 給我一個夢想……是這般奇情的你粉碎我的夢想……」。楊凡不少電影的主題曲都是當年的金曲；早先改編自亦舒小說的《玫瑰的故事》，其主題曲〈最後的玫瑰〉也是由當紅的甄妮主唱。對於電影與女歌手的呈現，Richard Dyer 的寫作最著稱。Dyer 在其書 *Heavenly Bodies: Film Stars and Society*，第三章 "Judy Garland and Gay Men"，除了分析男同性戀者對 Judy Garland 的喜好及認同，也解析了多首 Garland 的歌曲，文中亦提到 Greta Garbo 及 Marlene Dietrich。Dyer 在另一本書 *In the Space of a Song: The Use of Song in Film* 第六章 "Singing Prettily: Lena Horne in Hollywood"，分析了黑白混血歌者 Lena Horn 的演、唱，解析好萊塢如何圈限及消散（contain and evacuate）她的種族膚色，Horne 又如何透過歌唱表演設法突破「重圍」（114-144）。

33　G. W. Pabst 是歐洲導演，著名的作品有 Louise Brooks 主演的 *Pandora's Box*（1929）及 *Diary of a Lost Girl*（1929）。

紅的同性情誼）裡呈現。然而，楊凡的不倫不類、神祕游離是在
1995年的《妖街皇后》完全釋放、狂歡式地呈現。我幾年前還沒有
細讀、細看楊凡時，對他的印象是，作品唯美，甚而異色。唯美可見
於楊凡多部電影，異色則源自於《妖街皇后》及《桃色》；兩部作品
性別多樣、流動，當年看得我眼花撩亂、糊裡糊塗。

　　《妖街皇后》（1995）是一部充滿理想及抱負的片子，一部讓東
南亞惡名昭彰的「人妖」發光發熱且發聲的片子。[34] 它呈現新加坡妖
街（又稱黑街、Bugis Street）1990年代「勢將消逝的南洋風味」，同
時也讓「真實的人妖飾演他們真實的自己」（楊凡，《羅曼蒂卡》
15）。[35] 它用 Panavision 拍攝，全部現場收音，讓 Singlish 就是 Singlish
（新加坡英語）（《羅曼蒂卡》47）。它開啟了陳果與楊凡的合作：
還沒當導演的陳果到新加坡與楊凡住進「新新酒店」，共同編寫「一
位落難白雪公主在人妖『星星酒店』中成長的故事」（楊凡，《浮
花》29）。這部「打開一般人的眼界」的電影（《浮花》47），在拍
攝期間及之後都沒遭到新加坡政府的為難（送審一刀不剪），[36] 只有
被輿論要求改中文片名；楊凡現在都以《三畫二郎情》稱呼此片。
《妖街皇后》不論是在新加坡或香港，票房慘澹，然而楊凡仍舊「天
行健，君子以自強不息」，[37] 努力多年買回電影版權，修復影片。
《妖街皇后》在2012年第六十二屆柏林電影節於 IMAX 戲院重新放
映；楊凡認為影音都撐得住（不像《海上花》）（《浮花》51）。[38]
之後，《妖街皇后》受邀為2015年新加坡國際電影節經典單元的主

34　楊凡自稱《妖街皇后》是「三級電影」（《浮花》28），同時也說「這電影」是
　　自己本色之作」、「是我的最愛」（《浮花》49）。楊凡不忌諱用「人妖」這辭
　　句，近半難得地，Howard Chiang 的 "Archiving Taiwan, Articulating *Renyao*" 透過台
　　灣曾秋皇案例，討論了中文「人妖」的淵源、概念、及現代運用。

35　楊凡縱使拍亞洲人妖題材，用了許多未上過銀幕的演員，還是會考量市場，女主
　　角選了姚志麗（Hiep Thi Le）（*Heaven and Earth*, 1993），男主角林偉亮。

36　香港則定《妖街皇后》為三級片，並剪了三刀（楊凡，《浮花》30）。

37　《羅曼蒂卡》引此《周易》句開書。

38　《海上花》的影音修復，請參考楊凡《羅曼蒂卡》的〈海上花謝〉（18-27）。

導片；楊凡認為它是「我拍過最好的一部電影」（《浮花》49）。

《妖街皇后》不佳的票房，並沒有讓楊凡放棄性別題材；楊凡1998年拍了較為「收斂」的《美少年之戀》。在《海上花》裡沒出現的白光、瑪琳戴德麗式的西裝領帶，在《美少年之戀》就由舒淇演繹。楊凡喜好的性別上的似是而非，早在他做專業攝影時便顯現；例如，楊凡曾換下梅艷芳的「斑馬裝」，為她設計了喬治桑裝的造型，做為年輕梅姑（後來的「百變天后」）第一張唱片封面（1982）（楊凡，《楊凡電影時間》309）。楊凡喜好性別上的神祕游離——男扮女裝、女扮男裝——更是表現在他對中國戲曲的喜好，尤其是崑曲、平劇。楊凡拍過的非劇情片，都相關戲曲，如2003年的《鳳冠情事》，2013年的《韻》、《律》。[39] 楊凡的散文集《流金》充滿京劇故事，其中透露了顧正秋回憶錄雍容的封面照就是他拍的（120）；[40] 也透露對梅蘭芳男扮女裝、孟小冬女扮男裝的喜好。[41] 2001年，楊凡稱為「異色電影」的《遊園驚夢》，[42] 就是結合楊凡這些喜好，呈現性別就是裝扮，性別就是表演的最佳電影。[43]

39　《鳳冠情事》紀錄張繼青表演「痴夢」，王芳、趙文林演「折柳・陽關」。《韻》是楊凡慶賀威尼斯影展七十年的短片；《律》參與了羅馬電影節；兩片皆由崑劇的林為林表演。

40　楊凡受邀為顧正秋回憶錄拍封面照；顧正秋有兩件皮草大衣，黑色的顯現在回憶錄封面（書中指明是楊凡拍攝），豹紋的收錄在楊凡的《流金》，頁123。光就顧正秋的照片就可看到楊凡攝影、戲曲、寫作的涉獵及連結。

41　當然，楊凡是熟悉梅蘭芳、言慧珠、俞振飛的戲曲電影《遊園驚夢》（1960）（《流金》143）。 楊凡也看過日本國寶東坂東玉三郎演的《牡丹亭》，承認自己「情迷東洋坂東杜麗娘」（《楊凡電影時間》289）。

42　楊凡在《遊園驚夢》的製作花架裡如此說。

43　在華語世界，戲曲與性別關係密切；2018年重新亮相的《霸王別姬》及香港推出的《翠絲》都是性別就是表演、利用戲曲與性別說故事的電影。對於中國近代劇場中的性別裝扮與表演，周慧玲的《表演中國：女明星，表演文化，視覺政治，1910-1945》有豐富又難得的研究。對於性別與表演的思考，本文當然受惠於 Judith Butler 的 *Gender Trouble: Feminism and the Subversion of Identity*；巴特勒的性別表演理論，其性別認同與性別表演的辯證，是現今幾乎所有有關表演與性別的論述都會參考的概念。

二、《遊園驚夢》與戲曲裝扮

> 人們覺得我的攝影及電影不是唯美就是純情，其實骨子裡，賣的也只不過是「色相」兩個字。（《浮花》42）

　　熟悉傳統戲曲的人，聽到「遊園驚夢」，都會想到《牡丹亭》，而楊凡《遊園驚夢》的英文片名就取為 *Peony Pavilion*。[44] 楊凡非常唯美、非常有「色相」的《遊園驚夢》可說是《牡丹亭》創意的電影翻譯，也透露了楊凡的終極信念。

　　戲曲貫穿《遊園驚夢》，片頭以文字、《牡丹亭》題記開展：「情不知所起 一往而深」。繼而，在「楊凡作品」及中英片名橫、豎出現時，配上了幽幽的弦琴旋律帶出影像。畫面中的水波，反映蘇式白牆、屋簷，聲軌配上了成熟的女聲旁白。[45] 兩分鐘處，旁白說出，「在夢裡……在夢裡」。《遊園驚夢》還沒有遊園，就已經在夢裡。電影用了古今中外都喜好的「人生如夢」設計，[46] 也合理化了其後如夢似幻的美術設計、神祕游離的拍攝手法。旁白休止，黑幕白字，字幕打上「從前……」；影片在鑼鼓點中出現秀氣的飛簷涼亭，水藍戲袍的巾生柳夢梅、帖旦春香、閨門旦杜麗娘陸續現身；他們帶

44　在台灣聽到「遊園驚夢」，人們可能也會想到白先勇《台北人》裡的〈遊園驚夢〉；小說後來由白先勇改編成舞台劇，1982 年在國父紀念館搬演，英文劇名：*Wandering in the Garden, Waking from a Dream*。台灣還有陳國富詮釋過《牡丹亭》：《我的美麗與哀愁》（1995）；陳國富也是《國中女生》（1990）的導演。

45　旁白是由林青霞配音。旁白提及「表哥家裡」，告知是榮蘭在追述、回想。1998 年《美少年之戀》的旁白也是林青霞配的。林青霞與王祖賢皆演過 1990 年代的《東方不敗》，兩人的英俊氣質（造型）是過去華語電影觀眾所熟悉的，倆者音、影結合在《遊園驚夢》，很有「神祕游離」的效果。對於林青霞的女扮男裝，洛楓在其 2016 年的《游離色相：香港電影的女扮男裝》有專章討論。

46　「人生如夢」最著名的西方劇作該是西班牙 Pedro Calderon de la Barca 的 *La vida es sueno*（*Life Is a Dream*, 1635）。至於「人生如戲、戲如人生」最著名的西方說法該是莎士比亞的 "All the world's a stage"（*As You Like It*）。

引我們從涼亭進入熱鬧慶壽的榮家大院。一小段的戲曲融入有如在搬演賀壽劇的榮府；這又是古今中外都喜好的「人生如戲、戲如人生」設計。

繼而是又突兀又恰當的主角亮相。翠花（宮澤里惠飾）罩著紫羅袍／披風唱出經典的「原來妊紫嫣紅開遍／似這般都付與斷井頹垣」。翠花唱到「良辰美景」時，榮蘭／蘭姨（王祖賢飾）出現，和聲唱「奈何天」：我們還在觀賞翠花華貴的裝扮，短髮蘭姨身著西式燕尾男禮服（tailed tuxedo）出現，手持鬱金香水晶杯、點飲香檳，背景有戲曲演員舞動身段，周遭還有氣泡漂浮。游移的攝影，捕捉一個「戲‧實」繽紛共舞、相互致意交接的戲碼，端呈一個目不暇給的開場。如此燦爛多采、載歌載舞的片段，除了「戲‧實」、中西元素，也包含了蘭姨扮相上的中性、雙性。《遊園驚夢》視聽饗宴式的開場，預告了翠花與蘭姨從榮府牆內到牆外，從良辰美景到斷井頹垣。加上片頭的女聲旁白及字幕「從前」，影片告知，它將回顧過往，陳述兩位1930年代女性的蘇州戀情。

《遊園驚夢》雖然設在一個精緻的中國空間，但它充滿楊凡式的異國風情。《遊園驚夢》的開頭有如一段崑曲式音樂劇，它性別裝扮上的「似是而非」、宮澤里惠的荷日混血、旁白女聲的熟悉又陌生、現今過往及戲實虛實的流動，增加了「神祕游離」的異鄉情調、一種追念舊時的懷舊滄桑。《遊園驚夢》前半偏重翠花在榮府作為小妾的日子，後半則多了蘭姨在女校教書、認識教育部考察員的日子。《遊園驚夢》近乎一百二十二分鐘，「男主角」督察邢志剛（吳彥祖飾）在影片過半七十四分鐘處出現，造成蘭姨情感上的掙扎；一百零九分鐘處「他終於走了」（份量不到四分之一）。《遊園驚夢》看似又有《海上花》式的戀情拔河，實際上它情感更加多樣、流動；男性角色雖較多，但不如《海上花》裡鶴見辰吾的份量重。《遊園驚夢》比《海上花》更明白地呈現女性情感上的多種潛能。翠花最親愛蘭姨，但她也倚賴二管家、挑逗戲班武生；當然，她也跟榮府老爺生了女兒

慧珠。封建色彩的榮府裡容納著二管家與他年輕幫手阿榮的同性情誼。也就是封建的榮府包容蘭姨，以中西式男服裝扮，自由走動；我們是從蘭姨身上欣賞到多樣的中式男裝——長袍馬掛、瓜皮帽等的講究、俊美。有著女兒身、男兒志的蘭姨，走出榮府，走入學府，則是清湯掛麵、陰丹士林素色布質旗袍。女知青蘭姨有著進步思想，[47] 在女校教授英文、幾何、《論語》；在年輕學子《論語》的背誦聲中與督學經驗了正規的異性戀情。

《遊園驚夢》在其多樣的戀情中，有沒有對異性或同性的情感表達某種偏袒或立場？在《海上花》裡，楊凡似乎蠻「公平」，異性戀、同性情均等，最後剩下感傷的美玲／張艾嘉。《遊園驚夢》最後邢志剛消失，翠花消逝，剩下蘭姨獨自追憶。兩片性別敘事架構上似乎類似，然而《遊園驚夢》很清楚的是，它歌頌翠花與蘭姨的情感，她倆的感情表現得最美；而蘭姨看邢志剛「出浴」及他倆的激情互動，則表現得有點「妖氣」。[48] 相較蘭姨與邢志剛短暫的戀情，《遊園驚夢》以三個戲曲片段呈現、延展翠花與蘭姨的美好互動。第一段是開場榮府有如嘉年華的壽宴，第二段是蘭姨為翠花安排的「生日驚喜」，第三段是蘭姨與翠花回憶她倆在得月樓的初識。

《遊園驚夢》開場的壽宴熱鬧非凡，榮府日夜笙歌；之後的翠花生日卻好像沒人記得，單靠蘭姨及小女兒慧珠安排驚喜，但所安排出來的卻是那麼窩心又親密。蘭姨以淡蘋果綠的小生戲服瀟灑亮相，對著滿臉驚訝的翠花唱出，「姐姐，咱一片閑情，愛煞你哩」。蘭姨及身穿灰藍絲緞旗袍配翡翠珠鍊的翠花，在榮府庭院，紛落花瓣中，合

47　《遊園驚夢》的女聲旁白提及，「進步思想」、「要中國富強　女人就得走出閨房」等等。

48　《遊園驚夢》裡異性情慾——如蘭姨與邢志剛的激情及蘭姨的思春蕩漾、翠花挑逗武生——分別配上有如誦經的《論語》背誦、香港音樂人倫永亮譜的音樂、及陰陽吟唱；倫永亮在《遊園驚夢》DVD 的花絮中，形容這些影音組合「妖氣」、「妖豔」、但又 elegant。

唱共舞，美麗又美好；片段止於蘇式涼亭。第三段蘭姨翠花「戲曲戀」則是在雪花紛落的日子裡，蘭姨及翠花在鴉片床上回想得月樓。蘭姨坦承，「第一眼望到你的時候，就被你迷住」。回憶中，穿著黑紫鳳仙裝的翠花，為得月樓的客人唱「最撩人春色是今年」。穿著長袍、頭戴瓜皮帽的蘭姨起身與翠花合唱「原來春心無處不飛懸」。影片就是如此三度將蘭姨翠花戲曲配對，卻從沒將翠花與男生（老爺、二管家、武生）放入美好雙人畫面（two shot）。回憶得月樓片段止於蘭姨和翠花分享芬香，從過往的迷幻回到榮華將盡的榮府鴉片床上。

《遊園驚夢》三段翠花與蘭姨的戲曲合唱共舞，畫面裡有彩虹氣泡、繽紛花瓣、彩玻雪片，呈現的多采多姿。《遊園驚夢》還用了另一個戲曲片段來說故事，其中只有翠花，沒有蘭姨，感情呈現則是憂傷又痛心。這個戲曲片段發生在兩個生日慶之後，由一個非常漂亮的畫面開始：頭部背面特寫，翠花髮型、髮飾講究又華麗。翠花精心打扮，身穿桃紅絲綢衣：五太太翠花得唱戲娛樂老爺。翠花在法式鐘的滴答聲中，搖晃又掉扇，批上黑色披風，忐忑赴約，如上刑場。翠花唱「裊晴絲吹來閑庭院」；老爺半臥著，多女服侍，戲曲聲中交代留下會發聲的白鸚鵡，又增一項收藏。此段戲曲就是翠花的一種「驚夢」：她之後戳刺、剪毀自己繡刺的女紅，就是了悟自身不過是老爺的一項秀美收藏，就像那叫「白白」的鸚鵡，是一個玩物。翠花從撕裂性的自覺回到日常，看到大管家變賣榮府珍物，更加確定自身不久於榮府的命運。翠花與慧珠果然在影片六十六分鐘處，提著洋皮箱，投靠獨立住在洋房的蘭姨。進步的蘭姨說，「那妳就跟我住吧」；蘭姨、翠花、慧珠在小洋房裡組成了一個有童話色彩的小家庭。

就像《海上花》，白姐說「妳跟著我」、送美玲戒指、照顧美玲；《遊園驚夢》也將蘭姨翠花配了對，讓她倆再再同畫面、再再地在戲曲或留聲機華爾滋樂曲中女女共舞，也讓她倆交換了定情信物。

換句話說，楊凡在兩部片子裡都設計了同性的另類婚禮，[49] 而《遊園驚夢》的更加精緻，甚而延展到另類小家庭。《遊園驚夢》裡的信物不是戒指，是那串翡翠珠鍊；影片沒有呈現，但翡翠項鍊應該是生日驚喜後，翠花送給了蘭姨。翠花最想要的就是「有人關懷，惦著我」，生日驚喜印證了蘭姨的關愛，翡翠珠鍊的交付確定了她倆的感情。曾是專業攝影師的楊凡將蘭姨設計成進步知青，也是持著照相機的女人；蘭姨在生日驚喜前，為穿著棗紅色系旗袍的翠花（髮中插有紅花，像新娘）及慧珠照了相，好似某種婚照。翠花投靠蘭姨，摩登的蘭姨強調「這一刻是最值得留念的」，為翠花及慧珠在洋房牆外大門前拍照，好似家庭照；翠花也從落難投靠的不堪變得滿心歡喜。

片尾，翠花在蘭姨的懷中閉眼；畫面又現花瓣雨中戴著翡翠項鍊的翠花與戲服巾生的蘭姨眉目傳情；聲軌是「原來妊紫嫣紅開遍」的崑曲。接續，楊凡延展這「回魂」的生日驚喜，讓兩女換裝，讓花彩旗袍翠花及背心直袍蘭姨在庭院中共舞，翡翠珠鍊換到蘭姨身上。全片在「似這般都付與斷井頹垣／良辰美景／奈何天」的曲調中，庭園涼亭落日的畫面中，結束。《遊園驚夢》就在兩個又封建又摩登的女人「最快樂的一天」、生命極致美好、超越現實的想像中收場。

楊凡在《遊園驚夢》裡賣的「色相」是一種色彩及情慾的結合。楊凡在強調黑白的《海上花》之後，以《遊園驚夢》，在主流電影敘事中，更加多彩地，做了多樣的性別表述。[50] 楊凡將鍾愛的《牡丹亭》揉入《遊園驚夢》，以四段戲曲鋪陳翠花的一生，以多種扮相形塑蘭姨的個性及感情，精美地講述一個二管家需要「當兵報國」（且陣亡）的時代愛情故事；或許頹靡，但也凸顯楊凡「浪漫不必說抱歉」的情懷，持續延伸著他獨特的性別羅曼史。2009年，楊凡在講

49　楊凡在《遊園驚夢》裡短短客串了華爾滋舞蹈老師，教導領結西裝蘭姨、金色旗袍翠花女女共舞，好似某種「牽線人」、「證婚人」？

50　單看《海上花》及《遊園驚夢》的衣裝色譜，前者以黑白為主，後者則多彩華麗；同樣地，兩部片子在「性別色譜」上，前者較單調，後者則多彩多樣。

述過香港、澳門、新加坡、中國故事後，回到他成長的台灣，拍了一個白色恐怖故事，《淚王子》。

三、《淚王子》與親吻旋律

> 必須承認，我的本性就是追求奢華與墮落。（《羅曼蒂卡》44）[51]
>
> 她對社會沒有什麼貢獻。（《流金》73）[52]

楊凡本性追求的奢華在《遊園驚夢》處處可見；至於墮落則顯現在楊凡電影角色們無奈的生命處境——翠花抽鴉片、美玲變成「白粉交際花」。楊凡的角色們以飄飄欲仙的麻醉承受生活裡的難堪。第二個引言的「她」指的是李翰祥國聯的當家花旦汪玲。楊凡自覺如此說退影、在香港錦衣玉食的汪玲是不對的，但還是要說，透露楊凡本身除了奢華墮落，也希望追求「社會貢獻」的意圖。楊凡的《淚王子》就是這些意圖、本性、衝動下的作品，一個直接處理他台灣經驗的片子，一個有著童話故事色彩的電影。[53]

在意圖有「社會貢獻」的《淚王子》之前，楊凡拍了又一部他「本色」之作：就是限制級、有SM裝束、相當不童話的《桃色》（*Colour Blossoms*）。[54] 這部2004年超寫實、懷舊風格的片子講述一個「他」變「她」的故事。[55] 日本角色「梅木里子」，透過幾場精彩的

51　對於「墮落」（decadence、頹靡）這個特質、概念，林松輝在討論關錦鵬時，將之理論化，分析《愈快樂愈墮落》。

52　楊凡如此評論女星汪玲，但馬上又說，「有時反問自己有何資格說出這種話。有時又覺得這只是一句話語而已，沒什麼大不了」。

53　《淚王子》中同名的童書，令人聯想到王爾德的《快樂王子》，但楊凡在談論中倒不做此連結。

54　楊凡說《妖街皇后》：「這電影才是自己本色之作」（《浮花》49）；說《桃色》：「可能是我最本色的電影」（《楊凡電影時間》298）。

55　《桃色》讓筆者想起法斯賓德的 *In a Year of 13 Moons*（1978），一個有關「他」變

獨白，講述了一個為追求摯愛而變性的故事。影片設在香港，故事除了日本的主角（松坂慶子飾演），還有香港的美麗女主角（章小蕙飾），也有變性的美女（韓國藝人河利秀），及攝影師和4708警察兩位帥哥（日本男模Sho，混血吳嘉龍）。[56] 這些情慾奴隸的角色們說著粵語、日語、英文，行走在具體的中環半山太子台（Prince Terrace），然而故事超越時空、涉及三十年、遊走陰陽界。《桃色》的變性痛苦愛情故事，神祕游離，重重魅影。楊凡說，有人妖、有鬼魅的《桃色》，可能是他「最受嘲諷的作品」（《楊凡電影時間》298）。呈現美麗的慾望異想時間的《桃色》，至今沒有相當篇幅的文章嚴肅討論；[57] 但楊凡仍舊自強不息，對電影熱情不減，長達五年後，在台灣拍出了《淚王子》。

因為《淚王子》講述一個眷村裡的白色恐怖故事，許多對《淚王子》的寫作也就將它放在政治脈絡、放在白色恐怖歷史裡來分析，且不時會提到侯孝賢1989年的《悲情城市》。因為《悲情城市》在台灣電影史裡做到了政治上、語言上、及國際影展上的突破——解禁二二八事件、電檢不再對台語設限、獲威尼斯影展金獅獎——以致於後來台灣政治歷史性的影片都會與之相較。[58] 有關《淚王子》的文章，

「她」的電影；也想到大島渚的《感官世界》（1976），一個極致激情窒息愛人的故事。楊凡喜好異國風情、混雜風格，作品常有歐片及藝術片色彩——如《海上花》有威爾斯的影子。斯拉夫味的《淚王子》，楊凡說它運鏡有1950、1960年代蘇聯電影的風格，筆者則想到匈牙利Miklos Jancso的 *The Red and the White*（1967），那種東歐游移的長拍。楊凡年輕時在香港成立「花生映社」，發行法國電影，對歐洲藝術片是熟悉的。近年歐洲藝術片，LGBT電影著名的導演當歸西班牙的Pedro Almodovar（例如 *The Skin I Live In*, 2011）。

56　人們常在楊凡的警察角色裡看到王家衛《阿飛正傳》（1990）及《重慶森林》（1994）裡的警察風采；《桃色》裡的警察從不說話，像是代表著人們被管制、壓抑又遊走的情慾。楊凡是王家衛的影迷、鍾情王式浪漫；《浮花》書裡一大半都在寫王家衛的電影。

57　《桃色》沒有論文但有影評，如藍祖蔚在「藍色電影夢」部落格（Aug. 2005）的〈楊凡：桃色男女煞〉：文章從影片裡的行走、巡街開始評析《桃色》中的情慾。

58　Sylvia Lin的專書 *Representing Atrocity in Taiwan: The 2/28 Incident and White Terror in*

若繼續做較細緻的比較分析，則會提及侯孝賢的《好男好女》（1995），一部講述鍾浩東、蔣碧玉夫妻1940年代經歷的電影。敏銳的影評人進而也會提出萬仁的《超級大國民》（1995）及徐小明的《去年冬天》（1995）；[59] 前者呈現叛亂條例下的國民面貌，後者從女性角度回憶1979年美麗島事件的經歷。或許因為《淚王子》題材嚴肅，較少文章將它與調性詼諧的《天馬茶房》（1999）及調性誇張的《阿爸的情人》（1995）並論；[60] 前者處理了二二八細節，後者呈現了白色恐怖時期夢幻性的政治復返。以上多部作品顯現台灣電影，在《悲情城市》突破禁忌之後，於1990年代積極地審思台灣歷史（1995年可說是豐收年）；然而，當時的市場或輿論對這些作品，回應並不熱烈。《悲情城市》之後，觸動到觀眾反應的歷史政治性影片，當歸2008年包裝了動人歌曲的《海角七號》：一部審思台灣殖民經驗的作品。《淚王子》在《海角七號》之後在台上映，沒有引起迴響。[61]

我認為，台灣電影裡有關白色恐怖最重要的影片是1991年的《牯嶺街少年殺人事件》。然而，評論《淚王子》的文章甚少提及《牯嶺街》。倘若做《淚王子》的比較分析，考慮楊德昌的這部作品，應該會很有收穫。《淚王子》從小女孩的角度看空軍眷村裡父母的政治監禁；《牯嶺街》從少年小四的角度看軍公教眷村裡的幫派角力及父親的政治受難（焦雄屏認為它幾乎做了台灣當時的「政治分類

Fiction and Film，其後半部 Cinematic Re-creation，就以《悲情城市》為主軸，進而審視《好男好女》、《去年冬天》、《天馬茶房》、《超級大國民》，討論台灣的二二八及白色恐怖。

59　如 Derek Elley 的 "Review: 'Prince of Tears'"。

60　《天馬茶房》的導演是林正盛；《阿爸的情人》的導演是王獻篪。台灣電影研究常忽略的《阿爸的情人》改編自汪笨湖的小說，《嬲：台灣有史以來最禁忌的書》；電影由李立群、范瑞君、郭子乾主演。

61　《淚王子》倒是引起媒體一些關注：《淚王子》角逐威尼斯影展及參與奧斯卡最佳外語片，其代表地／國的問題導致台灣抽撤輔導金；當年的報導，現今網路上可尋得；楊凡的解釋則可見於《楊凡電影時間》中的〈傷心淚話盡當年〉。

雛形」）（焦雄屏 20）。《淚王子》用了蘇聯名曲做主題曲；《牯嶺街》用了美國流行歌曲做影片的重要語彙。《淚王子》充滿著日式房舍、軍服、旗袍、校服；有著同樣元素的《牯嶺街》，其美術、服裝設計則更加廣泛具體。《淚王子》色彩飽和、影像不時接近超寫實；《牯嶺街》持守寫實。《淚王子》大致改編自焦姣1950年代的經歷；《牯嶺街》改編自1961年6月15日茅武刀殺劉敏一案。

若探究白色恐怖電影，《牯嶺街》與《淚王子》是並行思考相當恰當的一對片子；但《淚王子》的關鍵處，或說精彩處，不在其白色恐怖的處理，而在它性別語彙的運用。[62] 美國的《紐約時報》、台灣的 China Post 都關注《淚王子》的歷史內容，但 Derek Elley 在 Variety 的影評則以調侃筆調，點出《淚王子》通俗劇的特色、泛性戀（pansexuality）的氣質，甚而認為《淚王子》是一部較會得到男同性戀者歡欣的片子。[63] Kenneth Chan 的論文 "Melodrama as History and Nostalgia: Reading Hong Kong Director Yonfan's *Prince of Tears*" 也以通俗劇定位《淚王子》；除了盡責地審視影片中的歷史，Chan 也探究影片使用的懷舊童話故事、老舊電影、異國樂曲。Chan 的文章，有別於其他影評，關注了《淚王子》裡性別元素的運用。Chan 花了大約四頁的篇幅分析《淚王子》最後十五分鐘的〈舊情人的故事〉（Story of Lost Lovers），點出其中幽靈復返及四角戀情的潛能，認為它們突破了懷舊、帶出了一種政治的未來性（148-151）。Kenneth Chan 在2015年香港大學出版的 *Yonfan's Bugis Street*，將楊凡的《妖街皇后》定位為一部跨國酷兒電影（transnational queer cinema）；換句話說，Kenneth Chan 的楊凡研究一再提醒並凸顯楊凡電影的特色，欣賞到了楊凡本人一直努力經營的電影信念及美學。我在此接續 Chan 對《淚

62　若套用新形式主義（neo-formalist）的方法、說法——《淚王子》的關鍵處（dominant）不在它的歷史，而在其性別。當今，David Bordwell 及 Kristin Thompson 的新形式主義電影研究最著稱。

63　見 Jamie Wang 的 "Prince of Tears" 以及 Derek Elley 的 "Review: 'Prince of Tears'"。

王子》〈舊情人的故事〉的分析，專注此段裡的女女親吻，繼而分析《淚王子》受忽略的音樂旋律，希望能為《淚王子》──可能是楊凡「息影之作」的一部台灣電影──描繪出更深刻的面貌。

　　《淚王子》開頭和末尾提供了黑白的老舊國歌短片及白色恐怖受難和空軍眷村的多張黑白相片，製造史實印象。《淚王子》片長一百二十三分鐘，黑白的頭尾共約七分鐘；中間則是故事部分──彩色的〈孩子們的故事〉及〈舊情人的故事〉。一百分鐘的〈孩子們的故事〉幾乎是用來了解十五分鐘的〈舊情人的故事〉。《淚王子》DVD的導演隨片評論，在〈舊情人的故事〉部分，楊凡告知，很多人「看不懂這段戲」；《淚王子》的女女親吻就發生在這段戲裡（114分鐘處）。Kenneth Chan對女主角孫金皖平（朱璇飾演）與具有多重身分的將軍夫人／劉伯母／歐陽千珺（關穎飾）女女親吻之前的互動視為有如「同性戀巡春」（gay cruising），對特寫的親吻則認為具有同性愛的潛能（the possibilities of lesbian love）（149）。《淚王子》的親密戲都出現在後段十五分鐘的〈舊情人的故事〉。槍斃後回魂歸來的男主角孫漢生（張孝全飾）與女主角的纏綿床戲持久，但卻沒有女女一吻有力；後者的效力就在於它的短暫神祕。

　　楊凡改編焦姣的兒時經歷，多加的角色是將軍夫人劉伯母。[64] 楊凡在書中也稱〈舊情人的故事〉為「大人們的故事」（《楊凡電影時間》350）。《淚王子》後十五分鐘的片段，若是大人們的故事，的確可以凸顯一個大人們的多角戀情；但電影裡〈舊情人的故事〉實質上凸顯了將軍夫人歐陽千珺這一位舊情人。女主角皖平在這十五分鐘，除了向漢生的沉默亡魂告知好友丁克強（范植偉飾）的點滴，主要還是在傾訴她與歐陽的感情。追述中，丁克強就觀察，「妳就和她

64　由《淚王子》片尾多張黑白照中，看似存在著一位「將軍夫人」，但將軍夫人的同性愛等等可能是楊凡的設計。楊凡的書中則告知將軍夫人劉伯母是導演編加的，《楊凡電影時間》，頁357。

最好」。皖平與歐陽這兩位女性在中國認識，因認同童話書《淚王子》的理想性，在讀書會結識交往。楊凡設計歐陽千珺這位上海閨秀有著進步思想，來到台灣是唸《自由中國》的。歐陽嫁給黃埔一期的劉將軍（曾江飾），縱使在台中清泉崗，作為國民政府的將軍夫人，仍抱擁左傾的革命思想。

「妳是愛她的」是沈靜的丈夫亡魂在畫面裡說的唯一的一句話，肯定皖平對歐陽的感情。有了如此的肯定，皖平對漢生強調「我只愛你一個」後，便吐訴了歐陽的那一吻，及她對歐陽的背叛。在皖平的追述中，歐陽在女兒們小學附近的廢棄屋舍裡，環繞著她，提醒她倆心中的淚王子，然後給予一吻。歐陽這一吻——可能是《淚王子》裡最大的雙人特寫——不只喚醒她倆的同性情愫，也提醒她倆是政治理念上的同志。如此連結同性與同志、性別與政治的一吻，曾讓皖平「魂不守舍」、沈醉又排拒，最終在綠島出神地向審判官（焦姣飾）輕輕供出了中國青年進步讀書會的「歐陽千珺」。歐陽千珺就是《淚王子》女主角心中的最愛、舊情人，一個難以表白、只能向丈夫亡魂透露的最痛。

楊凡說〈舊情人的故事〉，很多人看不懂；[65] 或許該說，很多人沒能消化這片段裡多重的性別情感樣貌。漢生的「回魂」就是皖平壓抑情感的復返。漢生歸來，皖平在家是以雙重／分裂樣貌迎接漢生——皖平及鏡中皖平夾住歸來的漢生。與亡魂親密，觸動了皖平深藏的情愫。漢生與丁克強，兩位男性、兩位丈夫的「妳就和她最好」、「妳是愛她的」，解放了鎖藏的情感，皖平終於能坦白那讓她魂不守舍的一吻及難以面對的出賣。然而，自白、「懺悔」後的皖平仍舊糾結在多重情感中，只能思念著歐陽、正對著鏡頭說：「我愛你的音樂，我愛你的單純，我愛你的正直，我愛你直到海枯石爛」。最終，

65　《淚王子》台灣的DVD有導演旁述；對於觀眾的不解，楊凡不解惑，常以作品喜好「留白」，技巧規避。

坦承了最愛及最痛的皖平，仍揮不散記憶中，穿著軍服的漢生被逮時回頭最後的一望。《淚王子》末尾由彩色轉為黑白，皖平是以一個分裂狀態、出神樣貌與現任就職於「政保」的歸來丈夫丁克強輕輕宣布，「漢生今天來過」。孫金皖平是一位被時代政治、自身情感逼到崩潰邊緣的女人。

　　楊凡從拍片初始就在表達他的羅曼史情懷；楊凡羅曼史的特色在於它性別的多樣。光看《海上花》及《遊園驚夢》就知道，楊凡的羅曼史，男女情愛可說是次要，比較精彩的是女女情愛，或男男情愛（《美少年之戀》），或「非男非女」情愛（《妖街皇后》、《桃色》）。楊凡就是以「性別」持續不斷地觸碰「禁區」，就如《淚王子》美術教師仇老師，冒著「殺頭」的可能，進入美麗的台灣海岸禁區寫生，付出了終極代價。楊凡的性別羅曼史就是他的政治；他透過性別故事，浪漫地強調生命的終極價值，一再地表達他鍾愛的湯顯祖在《牡丹亭》裡抒發的情懷：情感是超越性別，甚而超越生死。[66]

　　在《淚王子》裡，楊凡的性別羅曼史、性別政治，除了表現在歐陽的親吻，也浮現在影片的音軌上。《淚王子》的音樂，人們大多注意到片頭由林子祥唱的蘇聯名曲〈孤獨的手風琴〉；《淚王子》裡有許多這俄國民謠的變奏及一些斯拉夫味的旋律。Kenneth Chan 對於這種「異國風情」的音樂，認為具有呼喚懷舊情感的效用（147）。我觀察，這些斯拉夫風味的音樂常配置在男性片段，尤其在空軍孫漢生的部分。《牯嶺街》的美國流行歌曲凸顯台灣當時的殖民文化韻味；《淚王子》的蘇聯歌曲則傳達出台灣白色恐怖時期被壓抑的民心（與音樂絕緣、不再拉小提琴的丁克強就警告孫漢生不要再奏蘇聯風的〈孤獨的手風琴〉）。《淚王子》還有另一組旋律是較少被評論的。

66　楊凡創作總是喜好回到《牡丹亭》；楊凡在《桃色》片尾就引了湯顯祖的名句：「情不知所起 一往而深 生者可以死 死亦可生 生而不可與死 死而不可復生者 皆非情之至也」。

那旋律不具雄性的斯拉夫味，出現時讓我感到似曾相識，在過去華語電影裡聽過，但一時難以確認；它的浮現有種「陰魂不散」的效果。後來追蹤這較為陰性的旋律，確定它是小蟲為關錦鵬《紅玫瑰白玫瑰》作的、由林憶蓮詮釋過的〈玫瑰香〉。

專精電影音樂的藍祖蔚，2009年就注意到楊凡借用了《紅玫瑰白玫瑰》的樂曲，也提出了他的看法。在文章〈淚王子：玫瑰香奈何天〉，藍祖蔚認為：「電影中的音樂未必一定要原創，用得好又巧，音樂的靈性與感性就能得到舒展，《淚王子》與《紅玫瑰白玫瑰》的古今共鳴，應作如是觀」（〈淚王子〉）。藍祖蔚注意到的是《淚王子》〈舊情人的故事〉開頭所配的〈玫瑰香〉：漢生歸來，〈玫瑰香〉的旋律加上了男女混聲合唱（不唱歌詞、只是混聲），[67]「恍如就要從記憶的廢墟中找回淒美的往日風霜，剛好就呼應著《淚王子》『良辰美景奈何天／賞心樂事誰家院』的創作主題」。楊凡與作曲家于逸堯如此設計《淚王子》的音樂，無論是電影內或電影外都呼喚往日、讓古今共鳴。電影外，〈玫瑰香〉的「古」可以是關錦鵬的《紅玫瑰白玫瑰》（1994），可以是張愛玲，可以是紅玫瑰、白玫瑰兩個女人夾住一個男人的故事。電影內，〈玫瑰香〉是帶引亡魂歸來的旋律；換句話說，《淚王子》裡「回魂」的不只是槍決後的漢生，還有聲軌上的旋律。〈玫瑰香〉這旋律在《淚王子》不只出現在〈舊情人的故事〉一處，它還在〈孩子們的故事〉裡出現三次。

《淚王子》之前的《桃色》，楊凡找了印度的音樂家為它配樂，成果充滿「異域味道」（《楊凡電影時間》301）。《桃色》也選了兩首非常有「古味」的歌曲：陳容容唱的印尼版〈檳羅河〉及潘迪華唱的〈我要你〉。兩首歌都有異國語言，它們懷舊、復古；後者更是

67　《淚王子》除了開頭林子祥用中文唱〈孤獨的手風琴〉，其他的音樂都是旋律，或低吟，或聽不出語文的唱誦。《淚王子》的音樂設計有香港著名音樂作曲人于逸堯的參與；于逸堯以《淚王子》獲提名當年香港電影金像獎最佳原創音樂。

安插在《桃色》「復活」片段，[68] 用音樂喚醒過往、招喚另一域境。《淚王子》的音樂設計有類似的邏輯。除了異域風的斯拉夫樂曲，《淚王子》〈孩子們的故事〉裡復古的〈玫瑰香〉兩次浮現在美術老師的片段，第三次出現在兩個小女孩走向拘留所探望父親漢生的路上；前兩次是女聲低吟，第三次單只弦樂。《淚王子》每次的〈玫瑰香〉都在點示生死：仇老師的犧牲，漢生的翻案無望，漢生的回魂。

　　《淚王子》裡，相對雄性的斯拉夫樂曲，較為陰性的〈玫瑰香〉好似音域上的一個走道、一個閾境（liminal space）、一個門檻，功能在連結生死。透過女聲低吟的〈玫瑰香〉，小學美術教師仇老師英俊的樣貌、莫名的處決，在片頭、在小女孩心靈中留下了烙印。弦樂的〈玫瑰香〉，在空軍孫漢生因通諜嫌疑就逮後，帶起《淚王子》童話故事的變調；[69] 漢生的兩個女兒，姊姊小立與妹妹小周由臉上有疤、瘸腿的丁叔叔帶引到拘留所見父親最後一面，走向感知厄運陰影的道路。《淚王子》這種音樂復返、舊曲新編，將美好與死亡、童真與史實連結，以童話故事的架構講述白色恐怖，撫慰「俱往矣」的歷史傷痕。[70] 楊凡在他六十二歲、拍過十一部劇情片後，使用他所有電影敘事技能，呈現一個台灣經驗，讓歷史回魂，喚回他的台中歲月，透露一個世代的最愛與最痛。[71]

68　《桃色》標示了五個段落：「制服の誘惑」，「La Notte」，「The Night Visit」，「別戀・移情」，「復活」。《桃色》印度風的樂曲及東南亞的〈梭羅河〉，再度傳達楊凡的「亞洲視覺」及「亞洲版圖」。

69　小蟲對於他電影音樂創作、弦樂的使用如此說：「小提琴給我的感覺就是一種很壓抑的樂器……小提琴不但壓抑，但也很淒美……我很喜歡用小提琴，因為它的聲音是割人心的」（藍祖蔚，《聲與影》178）。小蟲也是《阮玲玉》（1991）及《天浴》（1998）的音樂創作。

70　《淚王子》電影結束，片末名單前（120分鐘處），打出了「俱往矣」。

71　研究華語電影中利用性別與音樂來講述一個世代的大經驗，可參考 Shiao-Ying Shen 的 "Obtuse Music and the Nebulous Male: The Haunting Presence of Taiwan in Hong Kong Films of the 1990s"。

四、結語

> 記憶裡，香港的同志們最早出現在淺水灣麗都附近的石灘……打
> 開雙腿，等待機會。
> 這個石灘，久而久之，同志們就稱呼它──中南灣。（楊凡，
> 〈中南灣〉65）

　　以上引文出自楊凡1998年發表於台灣《聯合文學》的小說〈中
南灣美少男之禁戀〉。明顯地，楊凡1998年電影《美少年之戀》與
它有關。小說特出處在於它從題目、開頭「序幕」及篇頭就表明是男
同志故事，也明白給了這故事它的時空定位。引文也再次顯現楊凡的
創作──不論是攝影、電影、散文、或小說──對性別的關注。楊凡
的電影從1980年代就關切同志情慾，只是不像小說那麼「明目張
膽」；電影擅長呈現的俊男美女、唯美畫面有時容易分散同志關注，
但又同時可「引人入勝」、帶引觀者進入一個性別羅曼史。楊凡在
1995年的《妖街皇后》更是呈現了多種性別，變裝又變性，豔光四
射。1998年有俊美吳彥祖、馮德倫、舒淇的《美少年之戀》得到國
際肯定，帶起了楊凡2000年之後的三部作品；它們對超越性別的情
愛做了更加浪漫甚而神祕的演敘。

　　我曾探究過女性導演、女性電影；近年來重看楊凡的作品，感受
到華語電影中的性別，可以更寬廣、更創意地閱讀。楊凡各層面的創
作也是讓我更深刻意識到性別及性別認同的多樣。楊凡電影中的性
別，套用梁學思所言，它們所呈現的身體、情慾及關係性，在異性或
同性觀影者的眼光中可能難以全然清晰，[72] 所以需要更具想像力的處

72　Helen Leung, *Undercurrents*, p. 83: "Signifying transgender...is a reading tactic that
　　traces...ways to know bodies, desires, and relationality that are not fully intelligible in
　　hetero- or homonormative understanding."

理：本文只是一個初步的嘗試。最後，容我以英文旅遊寫作者 Jan Morris（一位由「他」James 變「她」Jan 的作家）的話語結束：

我過過男性生活，我現在過女性生活，或許某天我將超越兩者──也許不在個體上，而在藝術上，或許不在現實，而在他處。（159）[73]

Morris 對自身性別的話語就像湯顯祖在《牡丹亭》對「情」所表達的境界，也就如楊凡在他藝術裡所追求的性別羅曼史。

73 Jan Morris, *Conundrum*: "I have lived the life of man, I live now the life of woman, and one day perhaps I shall transcend both–if not in person, then perhaps in art, if not here, then somewhere else."

結合與分離的政治與美學：
許鞍華與羅卓瑤對香港的擁抱與失落

「不要對中國失望啊」──《客途秋恨》
"It's not my City"── *Wonton Soup*

一、香江女將

　　很多人對香港電影的印象是它的極端大眾化及高度娛樂性。的確，有學者也認為香港電影是種「純電影」：它掌握了電影媒體本質上的動感，同時也在大眾文化產品的層次上提供了優美的作品（Bordwell）。但，研究八、九〇年代香港電影多多少少都會提及這二十世紀的大眾文化產品是如何與香港這段充滿激變的年代互動。《三地傳奇：華語電影二十年》，一本由第一屆國際華語電影學術研討會的論文所結集而成的專書，其中對香港電影的探討便觸及了六四及更廣的歷史感。[1] 這些文章提及古惑仔系列、徐克參與的片子、關錦鵬的《胭脂扣》（1988）等等，卻沒有注意香港女性導演在這段時間是如何感受香港的種種轉變。但若進一步尋找，這角度的分析並不是完全缺席。例如，去年四月號《中外文學》的電影專輯，朱耀偉以後殖民的角度有力地分析了張婉婷的《玻璃之城》（1998）。在前年的《中外文學》，林素英以性別理論探討了許鞍華的《客途秋恨》（1990）。在英文領域中，許鞍華的《客途秋恨》更是受到相當的注

[1]　例如，吳昊的〈「六四」後香港電影的危機意識〉、梁秉鈞的〈香港電影與歷史反思〉。

目。不論是阿巴斯（Ackbar Abbas）、*Jump Cut*期刊、*Cinema Journal*都探討過《客途秋恨》的類型、跨界、家的概念、及身分認同等等議題。雖說已有這些研究，但對於香港女性導演的探討，應該還是有相當的空間可以發展。

這篇文章也就是想從女性導演這個角度來看九〇年代的香港電影；選擇的導演則是香港新浪潮的元老許鞍華，及其第二波中出線的羅卓瑤。兩位在九〇年代作品豐富，但彼此創作的關切點不同，風格也相異。也就因為如此，同時分析兩者的作品，或許可理出九〇年代較細膩的一種香港情懷。

許鞍華是香港女性導演中創作歷史最久，也是最受評論界注目的一位。她的創作類型多樣，但持續出現的一個關切點便是她對時事的關注、對香港的投注。在她早期的《胡越的故事》（1981）及《投奔怒海》（1982），許鞍華對那時期越南難民及越南局勢做了剝露及批判，同時也可以感受到香港在1980年代初，因為柴契爾夫人至北京談判，對本身命運前途的焦慮及悲觀。許鞍華在《今夜星光燦爛》（1988），縱使邀約文藝愛情片大明星林青霞擔綱，也不忘加入香港政治方面的劇情，並將之與女主角的成長連結。1990年的《客途秋恨》大概是許鞍華最常被談論的一部作品。許氏也確切實踐個人經驗便是政治經驗的理念，以半自傳式的劇情探討二次大戰後逃移至香港的華人所經驗的認同問題。1999年的《千言萬語》可說是許氏以劇情電影抒發政治情懷的一個高點。電影透過其中四個角色的命運呈現香港八〇年代社會政治運動的面貌，也傳達電影本身的關切及立場。

許鞍華拍過的電影類型非常多樣：驚悚、恐怖、喜劇、武俠、文學片都涉獵過。之所以能夠遊走於許多類型中，這除了是長久生存於香港市場的必要本領，也在於許鞍華偏向寫實的電影語言。許鞍華不像有些後起之秀——如王家衛、羅卓瑤——喜好凸顯電影風格。她的作品特色被焦雄屏評為「圓融開創」（60），被張建德（Stephen Teo）評為「圓滿柔和」（149）。在這世紀交界之際再探這位香港電

影女將的作品，便是想看一看在她圓熟的風格之下、在她九〇年代的作品中是開創了何種香港情懷。

　　相對於許鞍華的寫實與具有政治色彩的劇情，羅卓瑤作為新浪潮後的導演，則較為強調電影風格，較少凸顯政治事件，政治常是運作於風格之中。在羅的作品中不難抓出視覺風格強烈的片子。《秋月》（1992）有著線條乾淨、色彩素淨的香港。《誘僧》（1993）有著眩目、有點日式的中國古裝，有著緩慢、誇張的表演。2000年的《女神1967》（*The Goddess of 1967*）則利用高反差的色調帶出一個超越寫實的影像基調。若認定許鞍華的電影風格為「圓滿柔和」，張建德對羅卓瑤的評語則是：一位「正發展為純熟風格家」的導演（187）。那麼進一步需要探討的則是，羅卓瑤的電影風格包含了什麼、傳達了什麼。[2]

　　羅卓瑤向來對華人移民熱潮相當敏感。早期《我愛太空人》（1988）便處理了香港八〇年代移民風、坐移民監的現象。《愛在他鄉的季節》（1990）講述一對大陸夫妻的美國夢，及其到了紐約後的悲慘境遇。《秋月》發展一位訪港的日本男人與即將移民的香港少女的一段友情。《雲吞湯》（1994）審視已移民澳洲的女主角再度面對香港時的失落。羅卓瑤以澳洲為創作據點後所拍的《浮生》（1996）則描繪一個香港家族移民至雪梨過程中的心靈掙扎。這樣排列下來，羅卓瑤的作品真可以說是提供了相當豐富的一個現代華人移民面貌。進入了九〇年代，《秋月》之後，羅氏移民題材的作品風格越發強烈，而風格所要傳達的也就是一種移民情愫。

　　本文將專注於羅卓瑤及許鞍華的二部作品，前者的《雲吞湯》及後者的《客途秋恨》、《千言萬語》。三片都有著引人的電影形式，

2　羅卓瑤的系列電影大多是與其夫婿方令正合作。方令正對於羅氏作品的參與，尤其編劇方面，不可忽略；但本篇論文著重於羅氏電影風格的分析，故還是以羅氏作為焦點。

而其形式也就是對香港情勢所作的回應。許鞍華在她1997年拍的，由台灣中視所資助的紀錄片《去日苦多》（*As Time Goes By*）中提到她對香港複雜的感情：

> 我不多不少承認我們這一代有很多人，包括我自己，我自己至少是這樣的，作很多很好的事，很努力的事，其實是為了很壞的原因；為了某一種虛榮，為了某一種自卑感，要補償。我不多不少也感覺這種自卑感其實是源自我們是殖民地裡頭的人。如果你對祖國的東西不認識，你也覺得抱歉；可是你不快點學那個殖民地裡頭的文化，你追不上時代，你不能在這個社會裡頭生存。你變成一種平衡，是非常痛苦的。可是不多不少也從這種痛苦裡頭找到一個身分。就是你認為你自己的經驗是在哪個地方，你能平衡哪一些不好的地方。所以，譬如我說，我不多不少對這種殖民地生活也許是某種感覺，有一種不可以說出來的懷念；不是對的，可是你不能沒有這個感覺。

以下便來看一看這兩位香港女性導演是如何藉由電影來抒發那香港經驗的「痛苦」、那「某種感覺」、那「一種不可以說出來的懷念」。

二、藍色香港

雖然從《愛在他鄉的季節》時我便開始注意羅卓瑤，但想要分析這位香港女導演作品的興趣是在看了她的《雲吞湯》後才產生的。《雲吞湯》這部三十分鐘的短片是四段結集片 *Erotique*（1994）的壓箱片。*Erotique* 邀約了國際上四位女性導演各拍一段有關女性性慾的劇情短片。電影探討了女性性慾如何在消費市場、異性文化、再現機制中找到一些透氣轉圜的空間。而羅卓瑤則是將女性性慾與香港經

驗、流散狀態微妙連結，並透過精緻的影音互動對峙，將女性對香港九〇年代的經歷做了細緻的呈現。[3]

要如何在三十分鐘裡陳述一個嚴肅、或許也有點沉重的狀態？羅不選擇以長篇對話或複雜劇情來娓娓道來；影片選擇以精密的影像聲音來呈現這個狀態。初次看此片，對它的印象是：色調非常的藍、且有著像是手風琴及二胡的幽幽音樂。影片講述一對在澳洲定居的華裔戀人，因女主角的工作，在香港會面。雖然雙方都鍾情於對方，但女主角不時地──尤其是做愛後──便會半開玩笑式的提議他們得分手。每當片中的戀人親密時，畫面便轉藍；而在這個藍色的畫面裡，除了戀人的身體，香港的天空、建築、著名景點也被框入其中。

這個藍色的空間是個親密的空間，同時也是一個憂鬱困惑的空間。親密後的女主角微笑地提議分手，但也總說不出個分手理由。這個藍色空間似乎與女主角非常親近，但又凸顯出女主角一種「心靈焦慮」（psychic restlessness）、[4] 一種難以言說的狀態。電影中女主角對香港的熟識遠超過很小就移民澳洲的男主角。女方帶著男朋友在雨中隔著車窗玻璃觀逛、介紹香港的景點，尋找男朋友父母過去熟知的上海裁縫鄰舍──一個應該早已消散的社區。女主角青少年時才移民澳洲，還能找到當初經歷初戀時的社區，懷念那時情感的觸動。這種香港的遊歷、香港的消散、對香港的懷念，就像阿巴斯所陳述的，是一種早已消失（deja disparu）的狀態、一種「終見鍾情」（love at last sight）的感情。[5] 女主角感受到這種狀態及情感，但它們是閃忽且難

3　*Erotique* 裡的導演還包括了美國的 Lizzie Borden、德國的 Monika Treut、及巴西的 Ana Maria Magalhaes。Borden 以她 1983 年的 *Born in Flames* 受到注目；Treut 則是以她的 *Female Misbehavior*（1992）較為人知，其中一段拍攝了 *Sexual Personae*（1990）的作者 Camille Paglia。

4　此處是借墨西哥裔女性主義學者 Gloria Anzaldua 所指的女性在多重立場、多重處境所經驗的一種主體狀態（377）。

5　Abbas 在他探論香港的專書中並沒有研究羅卓瑤的片子；唯一提到羅卓瑤時，似乎將她與張婉婷弄混了（28）。

以明說的。當男朋友對家鄉味的認知是 Vegemite 的氣味，[6] 對香港的感受是「這麼多中國人」，女主角更是難以說明這種不安及失落。

　　電影的藍色世界在片尾以一個香港建築景點的蒙太奇方式再度出現。而這之前，女主角道出了當初一直無法說明的分手理由。女主角是因為男友的努力而找到了說明的語言。華裔男友可以感受到女友神祕的分手原由應該是與某種中國情愫有關；所以，在女友出差時努力學習中國菜，研讀中國春宮畫，探知中國式的做愛方式，及中國菜如何滋陰補陽。出差回港後，在享用完了男友的中菜及中式的求愛，女主角利用了食物的語言說明他倆為何需要分手：「也許是因為你不帶我吃雲吞湯」。華裔男友鬆口氣，表示很樂意帶女友去吃雲吞湯。女友解釋，香港不食用雲吞湯，在香港雲吞是配麵來吃的。男友只好道歉，並承認：「這不是我的城市」。這時女主角感傷地回應：「也不是我的」，之後放聲哭泣。

　　縱使許多華人，對於雲吞湯及雲吞麵的文化差異可能不太清楚；但片子聰明地利用並強調這差異來說出女主角心中的憂鬱，解釋藍色香港的設計。女主角告知男友雲吞湯在香港是「不存在的」（"does not exist"），但又明明說要雲吞湯，而不是雲吞麵。片子的題目是《雲吞湯》，但電影裡從沒呈現這道點心；片子重複凸顯的是有如輝映在藍寶石中的香港——維多利亞港、中國銀行——香港的過去及未來。這個香港是以藍色琉璃式的狀態伴隨著離散的、移民他處的香港人。這個香港就如同雲吞湯，對離散的香港人來說，已成虛幻，已是不存在的（deja disparu）。縱使存在，也只是變成那有如 fortune cookie 式的國際點心；就如同女主角在跨國企業裡工作，雖然遊走於香港上海的華人社會，卻無法撫平心中的渴痛。親密行為觸動著女主角身體內深刻的饑渴，一種對失落香港的渴望。要與男友分手也就是對於無法與之溝通她這深刻悸動的表達。當男友透過食物幫她找到了

6　　Vegemite 是澳洲人非常普遍食用的健康黏醬。

說明的語言，又當男友說出有如芝麻開門似的「這不是我的城市」，他倆也就共同經驗了香港的失落。女主角也才能擁抱男友，露出淡淡的微笑。羅卓瑤將香港以如此絢麗的影像呈現，就是要將它塑造成一個超寫實、理想化的物體，甚而是個戀物的對象，一個這對戀人不可能回歸的地方，一個有如雲吞湯的城市。

這短片對配樂／音的使用相當節約。片頭男友剛到香港之前的部分，畫面出現代表都會的大廈玻璃窗牆，聲音則配上簡短電子手風琴似的旋律。女主角至上海出差的部分配上了中央電台的政治廣播。一直到片尾女主角哭泣後才放出大量的音樂，直到片末。片尾五分鐘的片段只有六句台詞，其他便是影像與音樂的舞蹈。這結尾的音樂主旋律是非常中國的二胡演奏，鋼琴及電子樂則襯底，最後在雷聲中結束。我們若仔細聽一聽羅卓瑤的電影配樂，便會發現她的政治情懷常就在樂曲中抒發。

1990 年的《愛在他鄉的季節》，電影結束在陳達唱紅的〈思想起〉，曲中唱著「思想起，祖先堅心過台灣，不知台灣生做啥款……」。[7] 片子在1989年六四之後發行，羅對華人處境做了相當直接悲慘的呈現。將〈思想起〉放在片尾，除了傳達懷鄉，亦緩和了結尾突兀出現的民主女神及相當血腥、悲劇式的調子。陳達在台灣是民歌之後所崛起的歌者，在台灣歌曲史中具有本土自覺的色彩；羅選擇〈思想起〉結束片子，聽在我這台灣的觀眾耳裡，不只帶有對某種古老中國情愫的懷舊，也傳達了對香港處境幻滅後的覺醒。香港導演拍攝一對中國夫妻積極移民紐約，片尾又選擇台灣陳達的〈思想起〉，可以說是將華人的經驗串連起來了。《愛在他鄉的季節》的英文片名叫 *Farewell China*：在1990 年對中國道了再見後，1994 年的《雲吞湯》其實是一個已與華人國都道了再見的作品，抒發別離後的感傷，及對

7　在2000年的台北電影節（12月31日），羅卓瑤說明電影中的〈思想起〉是請陳達的兄弟唱的。

於分離傷痛的最終接納。西式的鋼琴與中國的二胡在片尾的融合，除了抒發幽幽離情，也是對另一個雜種式身分的考量。雖對中國道了再見，1994年的《雲吞湯》對香港還是關切的。面對1997年的未來，影片以最終預示的雷聲來迎接。

　　1996年羅卓瑤以澳洲為基地拍了《浮生》，講述一個華人家庭的故事，其各個成員飄散在世界各地（澳洲、香港、德國）的面貌。片子處理華人九〇年代移民的精神苦痛及調適。片子童話式的結構為離散的移民經驗附上了未來樂觀的基調。《浮生》以圖畫分隔片段，以旁白帶出故事，就有如對小孩敘說一個小家族史、一個移民故事。而《浮生》中也的確有一個小孩；整部片子也結束在這個小女孩的畫面及聲音中。小女孩是個美麗的中德混血兒，最後玩耍於有如童話故事的小屋園林中，更加強調了《浮生》對現代華人移民經驗的樂觀。羅卓瑤對未來的樂觀根基於對文化攜遊性及混容性的信任。[8]《浮生》裡香港及德國的部分都沒有比澳洲的片段長，文化的趣味融合也發生在澳洲。片中的父親最終決定將心中渴望的荷花池實現在乾枯的雪梨郊區家園裡；父親喜好品茶的習慣其實也是澳洲文化的一部分（雖然茶種相當不同）。相對於發生在香港的墮胎，除了德國的可愛混血兒，在南半球更是有了新生——移民家族有了待產的胎兒。

　　離別了香港的羅卓瑤，撫平了失落的苦痛，擁抱南半球的新生，在新世紀之際拍出《女神1967》，泯除了香港的影子，以近乎超寫實的風格橫走廣大的澳洲內陸，探索這南半球的新金山。羅卓瑤在《女神1967》裡脫去身分掙扎，轉而探求人們在現代文化裡心靈深處的焦苦及其出路。

8　羅卓瑤在接受 Miles Wood 訪問時便提到她定居澳洲，對於身懷兩種文化逐漸感到比較自在，也體悟到她的華人經驗是可以提攜至並豐富她選擇的新家園（http://www.haywire.co.uk/immerse/claralaw.html）。

三、母親與認向

　　若說羅卓瑤作品的走勢是逐步遠離香港，那麼許鞍華則是越發擁抱香港，縱使明知這擁抱是痛苦的。許氏早期的《胡越的故事》及《投奔怒海》都是以與香港有距離的越南難民及越南局勢來反思香港；六四後的《客途秋恨》則是繞至日本再回到香港，審思身分及認同的議題；九七後的《千言萬語》選擇根植香港，向為香港社會運動付出的平民英雄們致敬，為香港的處境懷歎。若說，羅的作品風格是趨向強烈大膽，許則是仍舊保持「圓融開創」的格調。若說羅喜好以風格來抒發她對香港及移民的感觸，許鞍華則不喜好將影像變調（例如，轉變色調、採取極端的攝影角度等），她的論點及關懷是透過寫實影像、結構、劇情細節來傳達。

　　雖說焦雄屏1987年曾認為許鞍華的關懷有時會失之「天真稚嫩」（61），李焯桃認定許為不折不扣的人文主義者，其政治觀早期有時透露著「不成熟和表面化」（《八十年代》95），阿巴斯則以「傷感」來評估《客途秋恨》。[9] 但我們若是考慮許鞍華常是在通俗劇的語言下訴說香港故事（例如，Tony Williams 便是以 "Border-Crossing Melodrama" 來定位《客途秋恨》），也許較能理解如此的「疏失」。而在通俗劇的類型語言當中，許鞍華常能夠開創出精彩的敘事設計。

　　對於香港認同這個問題，許鞍華在《客途秋恨》中做了有力的處理。不論是香港或台灣的九〇年代電影，其中都出現了尋父或尋母的主題。當尋父尋母的主角是男性時，這尋找的結果常是慘烈或絕望的（例如，王家衛的《阿飛正傳》、陳果的《香港製造》、楊德昌的《麻將》、張作驥的《忠仔》）。但，當這種渴望放在羅卓瑤或許鞍

9　　"The Sentimentalities of Ann Hui's *Song of the Exile*" (Abbas 53).

華的手中，主角變成女性時，結果則相當不同。[10] 許在《客》中便是讓女主角透過母親、透過對母親的排拒及最後彼此的了解而達到了自我認同。羅在《浮生》中亦是讓女主角透過母親而在移民地找回立足點。

《雲吞湯》是藉由女性的身體、食物的語言、都會的影像傳達了香港的失落。《客途秋恨》除了透過母女關係，也利用了女性的身體來處理認同議題。《客途秋恨》中由張曼玉飾演的女主角曉恩兩次在母親的命令下剪頭髮。這剪頭髮的動作不只是女兒屈從母親的呈現，也是母親一次又一次地壓抑又慫推女兒成長、調整認同的舉動。第一次剪頭，母親強制將認同祖父母的小曉恩、背誦中國詩詞的小曉恩的長髮剪成日本娃娃式的短髮。母親藉由頭髮、制服形塑小曉恩，切斷她與祖父母圓融的狀態，迫使就要上小學的小曉恩面對體制的教育。第二次剪髮，母親將甫自英國留學歸來的曉恩、曾在國籍欄填寫自己是英國人的曉恩的嬉皮式長髮剪燙成「大方」又比較老成的短髮。母親再度透過形塑曉恩的身體——例如促使她在妹妹婚宴中穿上大紅的禮服——疏離她與她在西方時的倘伴，將她拉回香港華人的生活。透過身體，曉恩與母親協商，由抗拒轉而面對自己身分的複雜。透過一次又一次對母親意願的拒絕與應允，女兒發展出個人的主體及認同。

《客途秋恨》中女性的外觀透露著認同的轉變，片中的食物也有同樣的功能。雖說母親會軟硬兼施地改變女兒的外觀，但對於進入身體內的食物卻不強灌。日籍的母親並不強迫小曉恩食用自己偏生冷的飯食，對成長後的曉恩也不強求她喜好港式的雜燴煲。就如同《雲吞湯》，食物在《客途秋恨》中為認同找到了語言。而這語言表達最動人之時是當它配上了女性的身體。曉恩陪母親回日本，在電影後半

10　林素英的〈流浪者之歌：試論母職理論與《客途秋恨》中之母女關係〉以女性理論家們對佛洛依德母女關係論說的修正來分析許鞍華的電影；此研究的論點對於探討尋母尋父電影也相當有參考價值。

部，要離日前，母女倆第二次裸身共泡溫泉。母女祖裎共浴，脫去了服飾的束縛及符碼，放鬆地處於某種親密狀態、共處於兩人最具體的女性狀態。第一次泡溫泉，母親曾感嘆親生的女兒為何如此不像她。這次共浴，母親抒發她對生冷日食的排拒、對一碗廣東熱湯的渴望。在這種裸裎狀態、可以逃脫身分的狀態，她倆臣服於並接納時間在身上所累積、所留下的烙印──曉恩的長成，日籍母親身體對廣東菜的渴求。放鬆的裸裎共浴，讓母女體驗了「最痛苦的歧異感」及「最深切的親密感」；[11] 祖裎的母女，倘佯於溫泉中，蛻去身分認同上的堅持，尊重彼此的異同，接受多重身分、多重認同的洗禮。

由台灣陸小芬飾演的母親，在《客途秋恨》透過食物，一種身體最直接的渴望，傳達了她認同的演化。電影結尾，女兒的認同則較為弔詭。雖說經過日本之行的曉恩，回港之後積極投入香港社會運動的報導，放棄了回英國的念頭。但當她去廣州探望中風的爺爺，爺爺提醒她：「不要對中國失望啊！」曉恩最後的特寫則呈現一臉的茫然與失落（這時背景樂配上白駒榮唱的粵曲〈客途秋恨〉）。《雲吞湯》結束在美麗的香港景觀鏡頭，終結在一個回不去的香港。《客途秋恨》也以景觀結束片子；鏡頭最後所捕捉的畫面是連接香港與大陸的一座橋。若說羅卓瑤以《愛在他鄉的季節》及《雲吞湯》與中國及香港說再見；許鞍華的《客途秋恨》則表現熱衷投入香港及對大陸難以割離的恨然。

11　林素英在她的文章中，引述及翻譯了 Adrienne Rich 對母女身體特質的一段話（56）：

在人性當中，成許沒有什麼可以比得上「母女」兩個生物學上如此相似的身體之間，經過交流共振出來的能量了。這兩個身體，其中一個曾經安適地待在另一個的羊膜中；其中一個則幾經陣痛後產下了另外一個。這樣的兩個身體，為的就是要體驗最深切的親密與最痛苦的歧異感。

Patricia Brett Erens 亦在她討論《客途秋恨》的文章中談到，母女共浴，對曉恩來說，就如同象徵性的回到了母親的羊水中（53）。

《客途秋恨》在 1990 年發行；就如同電影一開始引 Bob Dylan 的 "Mr. Tambourine Man"——"evening's empire has returned into sand, vanished from my hand"（暮垂帝國轉回沙塵，由手中消散）——知道大英殖民地式的生活不再。但經歷六四後，面對香港得擁抱大陸、對中國不要失望，老練的許鞍華沒像羅卓瑤突兀地放個民主女神在片尾，而以相當精巧的通俗劇語言——臉部特寫、音樂、臍帶式的橋——表達眾多華人的傷痛及無奈。[12]

四、千言萬語

許鞍華 1980 年代初的《胡越的故事》及《投奔怒海》有著戲劇性的劇情及強烈悲慘的結尾（例如，扮演日本記者的林子祥在《投》的結尾全身被火球燒烤而旋轉顛仆），到了 1990 年《客途秋恨》敘事則變得含蓄，至 1999 年《千言萬語》有些細節甚而變得有點晦澀。在世紀交界之時，許鞍華在香港想講些什麼不可以說出來的感覺？許鞍華有什麼千言萬語（《千》片長 126 分鐘），[13] 而卻又欲言又止？

若說想要分析《雲吞湯》是因為受到它藍色香港的吸引，那麼要寫《千言萬語》則是要理清對這部片子的厭惡：為什麼對我來說《千言萬語》這麼難看？後來慢慢了解到，本人的困惑與片子出現六次的白髮說書人片段有關——看錄影帶時，每次他出現，我就有快速進帶、略過他的衝動及動作。由《客途秋恨》便可看出許鞍華對電影時序的設計相當精緻（例如，回溯鏡頭的安插與主角心理狀態的演

12 雖說《客途秋恨》中許鞍華的自傳色彩相當濃，講述導演在香港的一種處境。但這台灣中影投資的片子，編劇是台灣的吳念真，母親的角色由會說日文的台灣演員陸小芬擔綱，可說也傳達了海峽此岸華人的一些情愫。

13 現今電影若超過一百分鐘，對於發行放映來說會是「不受歡迎的片子」——超過一百分鐘會減少電影院的放映次數、減少營收。

進）。[14]《千言萬語》有著四位重要角色，而出現多次的白髮說書人與他們沒有互動，可說是在劇情外的一個層面運作。白髮說書人片段的出現「干擾著」《千言萬語》的時序，使觀影時的認同不斷地被打斷。若說《客途秋恨》邀約觀眾投入劇情、認同主角，那麼《千言萬語》則處於一種分裂狀態：一會兒邀約你投入角色劇情，一會兒以白髮說書人片段將你拉出。[15] 換言之，《千言萬語》不甘於只透過故事說話；許鞍華在此似乎不甘於，像在《客途秋恨》裡，純利用通俗劇的語言說故事，她還有著強烈跳出故事向觀眾表明的衝動。而這白髮人的街頭劇場片段表明著什麼呢？

　　這街頭劇場的六個片段講述香港左派人物吳仲賢的政治經歷；這些片段時時提醒觀眾電影本身的政治、社會關切，欲求觀眾不要全然融入電影的情愛劇情主線。街頭劇片段的另一項功能在於對電影時間的提醒。《千言萬語》裡四位主角的故事以一個近乎一百分鐘的大回溯來敘說，而在這個過程中不斷安插白髮說書人的片段，告訴我們有另一個時間的存在。到了片尾，我們發現這另一個時間便是片子的現在式——1989年後的日子。白髮說書人片段由加碼的形式（layering, additive style）進展——由沒有觀眾，到街頭觀眾出現；由沒有道具，到道具出現；由沒有場景，到街頭景觀的顯現。片子末尾李康生扮演的角色繞過街頭劇，電影的劇情部分及白髮說書人片段才做了交集；乾枯的香港吳仲賢大敘說才與曲折的香港平凡英雄故事點接起來（《千言萬語》英文片名為 *Ordinary Heroes*）。《千言萬語》的結構也就是由街頭劇的六個片段串插、帶引著四個主角的故事；街頭劇直接的政治語言鞭策著以蘇鳳娣為主的通俗劇。白髮說書人嘶喊著將吳仲賢列入包括馬克斯、鄧小平的一○八條好漢陣營當中；而這硬繃繃

14　Patricia Brett Erens 討論《半生緣》的文章凸顯許鞍華對處理時間及回憶的興趣不只表現在《客途秋恨》一片。

15　《千言萬語》還用了其他疏離技巧——例如，插卡、照片、錄像片段。

的政治大敘說所面對的便是陰柔蘇鳳娣的情愛、成長故事。

電影豐富、神祕的地方也就在蘇鳳娣這個角色身上。香港1979到1989年的經驗顯現在蘇鳳娣的情愛及身體上。香港社會政治運動的起伏平行著她曲折的情感歷程、她的懷孕、她的墮胎；那八九年最大的創傷平行著她的強暴及失憶。若說街頭劇的片段是陽剛的、語言的，那麼蘇鳳娣的部分就是陰柔的、音樂的。街頭劇的片段在電影中出現六次，蘇鳳娣故事的主旋律——鄧麗君唱紅的〈千言萬語〉——亦浮現六次。白髮說書人嘶喊著馬克斯、恩格斯，蘇鳳娣的感情生活中則播放著優柔的〈千言萬語〉旋律。許多兩岸三地的華人聽到這旋律，都會記起它簡短的歌詞：「不知道為了什麼，憂愁它圍繞著我／我每天都在祈禱，快趕走愛的寂寞／那天起你對我說，永遠的愛著我／千言和萬語，隨浮雲掠過」。街頭劇說出吳仲賢的點點滴滴，蘇鳳娣的故事則傳達出那情感被背叛的憂愁。被背叛的痛苦，蘇鳳娣寧願忘記；李康生所演的角色亦想為她重建一個不同的記憶；但當李康生以口琴吹出〈千言萬語〉的旋律，過去痛苦的經驗又回到蘇鳳娣的身上。記憶的回復不是靠街頭的叫喊、他人的灌輸，而是透過幽幽的樂曲，突然襲擊，擋也擋不住。電影在末尾打出「不會忘記」（Not to Forget）的插卡，提示縱使會痛苦、縱使會失落，有些經驗或許想忘記，但卻不會、亦不應忘記。

《千言萬語》可以說是香港經歷過六四、九七後，對自己1980年代的一個反思，同時也藉此整理出面對後九七的一個態度。那麼，1999年的〈千言萬語〉顯現了什麼樣的態度呢？這態度不是出現在街頭劇的叫喊敘說中，也不在蘇鳳娣的身上，而是濃縮在電影最後的一個畫面裡：在雨中，在眾多無名的臉孔中，李康生帶著一個漂亮的小男孩，兩人蹲著點蠟燭；此時，配樂放著〈血染的風采〉歌詞重複著，「如果是這樣，你不要悲哀」。

《客途秋恨》結束在一臉的茫然、古典的粵曲、幽幽的鄉愁中；《千言萬語》的結尾則有著悲壯無奈的基調。許鞍華選擇非常中原、

有軍歌色彩的〈血染的風采〉[16] 而不是幽怨的〈千言萬語〉來結束片
子，再度表明香港與中國大陸不可切離的關係，但對這關係不再茫
然；雖然憂愁，但無怨無悔；強做樂觀，迎接不可知的未來。許鞍華
選擇台灣演員李康生結束片子，看在我這台灣觀眾的眼裡，又有著多
一層的意味。電影裡演員的選擇常有著刻意或不刻意的意含存在。王
家衛1997年拍的《春光乍洩》選擇台灣的張震來撫慰梁朝偉失戀的
痛苦，又讓梁朝偉最後在台北找到某種溫馨。香港學者朱耀偉分析以
1997年璀璨煙火閉幕的《玻璃之城》便強調，他難以忽略扮演女主
角的舒淇她那不純正的廣東話，難以忽略舒淇就是舒淇（54）。Tony
Williams談到許鞍華早期的《投奔怒海》便認為導演選擇大陸演員來
扮演殘酷的越共絕非偶然，而是有著刻意政治寓言的功能（96）。李
康生在《千言萬語》裡是個木訥寡言的角色，對從大陸出來的母親有
著又愛又恨的關係，對香港的蘇鳳娣則總是保持著沒法突破的關愛友
情，對惡劣的大陸工人敢於不客氣的反擊。電影裡少有的旁白就是由
李康生所說出，帶引出這些香港平凡英雄們的故事。李康生的同情、

16　〈血染的風采〉由蘇越作曲，陳哲作詞。歌詞大致如下：

　　也許我告別，將不再回來
　　你是否理解，你是否明白
　　也許我倒下，將不再起來
　　你是否還要永久的期待

　　也許我的眼睛，再不能睜開
　　你是否理解我沉默的情懷
　　也許我長眠，再不能起來
　　你是否相信我化作了山脈

　　如果是這樣，你不要悲哀
　　共和國的旗幟上有我們血染的風采
　　如果是這樣，你不要悲哀
　　共和國的土壤裡有我們付出的愛

他的旁觀為電影的結尾帶來一個較寬宏的基調；最後他帶著漂亮小男孩點蠟燭更是傳送出希望的訊息。

以小孩子結束電影，對於許鞍華來說已是一個常用的手法。李焯桃分析許鞍華早期的作品時便認為：「儘管面對各式憂患，許鞍華的人物卻不曾真正絕望，始終對個人尊嚴或某種信念有所執著。……正因為對未來幸福有所憧憬，孩子（也是未來的希望）通常扮演著重要的角色」（〈綜論〉188-189）。比較一下六四後1990年的《客途秋恨》及九七後1999年的《千言萬語》，前者結尾出現了一個智障的小男孩，後者則是一個漂亮的小男孩；前者小男孩莫名地咬傷他奶奶，後者小男孩則專注地點蠟燭；前者的畫面有著幻滅的氣味，後者則在紀念哀悼中存有著期待。

不管是《雲吞湯》或《千言萬語》，兩位香江女將都以細緻有力的電影語言表明對香港的情愫。不管是離開或擁抱香港，羅卓瑤的《浮生》及許鞍華的《客途秋恨》都不約而同地以母親作為身分認同的關鍵。《浮生》裡是母親握有著可以攜帶的祖先牌位，是母親面對著象徵的祖先，為陰鬱的女兒在南半球的新大陸闢出一個可以認同、立足的位置。許鞍華則是在《客途秋恨》，透過母女關係的張弛，將女性認同的流變，做了精緻的呈現。這兩位香港女導演以母女關係來處理國族身分認同議題，可以說是豐富了電影中討論這類議題的風貌。本文結尾也就再引許鞍華在《去日苦多》裡的一段話，結束對1990年代香港女性導演電影的探討：

> 我很好奇香港會發生什麼事。為了這好奇，付出重大代價，也算是值得。譬如說我媽這樣子，我認識她五十年了，我現在反而覺得我比較了解她，我很得意。那我對香港也有同樣的感覺，我覺得比較了解這個東西。你不願意離開，你覺得最後關頭它會變成什麼樣，至少你可以看得見的，你也不想離開。

從寫實到魔幻：
賴聲川的身分演繹

　　1980年代新電影興起，它在短時間之內，非常密集地將不同台灣人的各種經驗呈現在大銀幕上。單單以侯孝賢來說，公教的外省家庭（《童年往事》）、從醫的客家人（《冬冬的假期》）、勞工的閩南人（《戀戀風塵》），他都觸及過。從楊德昌的《恐怖份子》開始，台灣電影也將台北快速都會化的現象做了探觸；都會人的困境被凸顯（蔡明亮的作品）；地球村華人的面貌被形塑出來（李安的三部華語片）。台灣電影在這些層面上沒有交白卷。

　　從1980到1990年代，台灣劇場界對以上議題做持續性探討的當歸賴聲川所主持的表演工作坊。研究賴聲川十多年的作品，有一個蠻特殊的空間，那就是他從1980年代的劇場跳躍到1990年代的大銀幕。賴聲川曾利用同一素材，在不同的媒體、不同的時空，對其中的議題表現了不同的關注。這裡所指的便是1986年舞台版的《暗戀桃花源》及1992年電影版的同名作品。本文前半部將分析這兩版的《暗戀桃花源》對身分認同議題處理上的差異。

　　電影版《暗戀桃花源》票房上的成功，促使賴聲川再接再厲，1994年拍了原創電影《飛俠阿達》。這部設定在都會台北的片子，將許多賴氏作品中經常出現的關懷，透過電影靈活的影像，做了更玄奇的表現。本文後半部將繼續追蹤身分問題如何在賴氏的都會片《飛俠阿達》中演變。

一、《暗戀桃花源》：尋不得的戀人

因為賴氏早年長住美國，有文章將他認定為美裔華人（American Asian）（Kowallis 169）；但賴聲川在他許多集體創作的作品中倒沒有特別關切（像李安曾熱衷的）游移華人的處境。賴氏早期與喜劇演員合作，發展集體創作；面對當時台灣的文藝市場，賴聲川劇中的在台華人並不與歐美有強烈的關連（若有，也是強調西方的都市化、工業化，非西方文藝），而是與中國大陸、中華文化有著切不斷的關係。[1] 賴聲川的作品不斷地將傳統文化翻新，例如，相聲、陶淵明的〈桃花源記〉、《西遊記》、武俠小說。賴氏的劇中人物也就在這種中華文化的環伺之下掙扎。值得研究的是，在 1990 年代，台灣掀起了本土化浪潮，面對這種轉變，賴聲川如何在其作品中因應大局勢裡中華與本土台灣的分裂。

《暗戀桃花源》，一部橫跨 1980 到 1990 年代的作品；內容包含了三個部分──通俗劇式的〈暗戀〉部分、肢體喜劇式的〈桃花源〉部分、及後設性的劇場排演部分。〈暗戀〉部分講述男主角江濱柳不能忘懷他大陸的舊情人，迫切地想要與之重見一面，然而礙於局勢及自己病重，自知回不了老家，見不到舊愛，而萬般無奈。〈桃花源〉的部分是〈暗戀〉的一個平行劇；它將江濱柳感傷的際遇，以詼諧及誇張的方式，透過陶淵明桃花源的構思，做一番評斷。不論是〈暗戀〉或〈桃花源〉，都是以對女人的嚮往或失望來推動劇情。〈桃花源〉中無能的老陶，受不了老婆春花與村裡的袁老闆給他戴綠帽，只得離家出走；這一走，卻讓他闖進了芳草鮮美的桃花源。在這兒一切都美好，但老陶還是忘情不了家鄉的春花，毅然決定返鄉。回到武陵

1 　賴聲川 1980 年代回台後創作歷程的介紹分析，請參考 Shiao-Ying Shen 的博士論文 *Permutations of the Foreign/er: A Study of the Works of Edward Yang, Stan Lai, Chang Yi, and Hou Hsiao-Hsien*。

則發現，他正統的位置早已被篡奪——老婆已與袁老闆生了個小孩。老陶心灰意冷，又毅然決定返回桃花源，然而卻找不到原來留下來指向桃花源的浮標記號。

〈暗戀〉部分的江濱柳1986年沒法完成的返鄉夢，〈桃花源〉部分的老陶、春花、及袁老闆幫他完成。但完成之後，老陶卻變成卡在家鄉與桃花源之間的一個游移角色。在解嚴之前，1986年的《暗戀桃花源》很巧妙地改編〈桃花源〉來述說當時還有點敏感的返鄉議題——以一個「原地返鄉」的劇情設計處理身分認同的議題。[2]

1986年的《暗戀桃花源》，不論是〈暗戀〉或〈桃花源〉的部分，都點示著追想及美化過去所可能帶來的浪費及幻滅，提示忘卻及重新開始的必要及無奈，和最終正視及珍惜當下桃花源的必要。若繼續尋求那過去的桃花源，則會如同劇中尋找劉子驥的陌生女子，被認為是不時干擾排演、大家寧願忽視的「怪異」角色（《暗》75）。若將舞台版的《暗戀桃花源》放在更大的層次來看，它可說是對烏托邦情懷的反省及警示；針對外省客的心態及處境，在1986年做著適時的提醒：

> 烏托邦的想法很可能會轉變成一種心態，一種忽略現今、虛想未來的心態，對於當下具體的病症提供著冷酷的因應方法，而逐步轉化成一種逃避的幻想，合理化那不願面對並解決迫切問題的態度。（Klaic 4-5）

到了解嚴之後，返鄉及各種爭議性議題皆可實踐或討論，1986年警世性的《暗戀桃花源》還有它的適切性嗎？1992年賴聲川仍舊選擇了《暗戀桃花源》作為他第一部電影的素材。對於這素材的再

2　「原地返鄉」是吳永毅在他的〈香蕉・豬公・國：「返鄉」電影中的外省人國家認同〉中對《暗戀桃花源》劇情設計的形容。

製，賴採取了差異重複（repetition with a difference）的方法，處理他對台灣解嚴後外省客處境的關切。

《暗戀桃花源》舞台版與電影版的差異主要在於後者中出現一種凶惡、不吉的氣氛。舞台版中尋找劉子驥的陌生女子可說是〈暗戀〉裡老導演的延伸；老導演忘不了他在大陸的舊情人，編一齣劇來追念；年輕的陌生女子尋求傳說中的劉子驥就像尋找情人一樣地熱切，卻始終尋之不得。年輕的陌生女子這角色算是《暗戀桃花源》對未來做的一個註腳。舞台版的陌生女子，看過的人以「三八」、「荒唐」來形容（劉 22）；但到了電影版則很不一樣了。電影中的陌生女子是具有殺傷力的。她不只干擾排演，還會突然將防火幕的繩索切斷；最終更是到了歇斯底里的地步，手上拿著利刀，口中呼喊著劉子驥，在舞台上自個兒轉著圈子。1986 年，劇場管理員還能將這女子及老導演趕下舞台；到了 1992 年，管理員對她毫無辦法，電影就在她瘋癲霸佔舞台的影像中結束。

這種不祥的轉變還不只於此。舞台版的江濱柳在病房裡見到來探訪的舊情人後，得知大陸舊情人早已定居台灣，並結婚生子，禁不住傷心欲絕，原來的寄望及認同完全崩潰；但之後還能得到本省太太的安慰。劇本中舞台指示如此提示：

> 江太太上，見江的悲苦，回首望了那扇開過又關上的門，釋然的走去安慰江，江竟是拒絕她的手。江太太尷尬、無奈地站在江身旁。停頓。江卻又伸出手向空中乞討，江太太望著這陌生的共同生活了也有二十多年的一隻手，默默的過去拉住他，江無以為靠的把頭倚在這站在一旁許久的妻子的懷裡。（賴聲川，《暗戀桃花源》147）

在 1986 年得到台灣妻子接納的江濱柳到了 1992 年的電影裡卻變得無人慰解，一人孤寂地癱在輪椅上。電影將這個時刻加入簫笛聲，

氣氛有點陰森。鏡頭／視點則放在一個開著的門的後方，凝視著落寞的江濱柳，台灣太太不再有寬容的舉動。整個氣氛疏離，甚至有點敵意。馬上接下來的鏡頭是扮演台灣太太的年輕演員，恢復年輕面貌，輕鬆愉悅地離開劇場，戴上隨身聽的耳機，完全懶得體會老一代的情感。

1986年還沒正式開放大陸探親，江濱柳只有交代太太未來「有一天，有機會，帶著小孩去上個祖墳什麼的……」（賴聲川，《暗戀桃花源》141）。1992年江濱柳可以返鄉了，卻礙於病重不得如願，他便堅持火化變成了灰也得回歸祖國：「這是老家的地址，還有兩張飛機票，等我走了，妳和弟弟就可以憑著這地址把我帶回去」。江濱柳在1986年，雖然濫情，但還有點悲劇英雄的氣味。到了電影中，他始終拒絕與台灣認同，為了不要失去那理想化的過去，拒絕在他認定的、活了二十多年的異鄉入土。

換言之，對賴而言，開放大陸探親或解嚴，並沒能化解當初1986年《暗戀桃花源》所提出的難題——身分與國土認同如何能良性地演變。客觀局勢的開放，對某些群體而言，反而可能更加深其對固有身分的認同，而導致族群間的緊張。1980年代尋找劉子驥可以是不切實際，而被周遭人忽視、嘲笑。1990年代追尋劉子驥則變成具有破壞力，且變得不可忽視。追求劉子驥的慾望像是個定時炸彈，不時威脅著周遭人的安危。

這種對1990年代初不祥的兆感，電影不只是在〈暗戀〉部分很具體的傳達，也在劇場排演部分透過陌生女子來強調，更在後台的一些片段，藉由陰怨聲效（回音）、打光（昏暗、燈光閃爍）、特寫的傾斜切割，凸顯出一種曖昧的氣氛。1992年電影所製造出的氣氛是有別於1986年舞台劇的氣氛；難以確認的是電影中這種陰沉是指向什麼。電影對於它所處的時刻及環境懷有一種莫名的衝動，有著欲言又止，又似乎無話可說的曖昧。

二、《飛俠阿達》：台北的阿Q

　　1994年賴聲川拍了他第二部電影，《飛俠阿達》。這次賴不再選擇受限於舞台劇的題材，而為電影這媒體量身定做了個故事。也因此，不再固限於劇場的空間。時空游移、竄游台北的《飛俠阿達》豐富地傳達了賴對1990年代台灣狀態的省思。

　　1980年代後的台灣電影，對台北景觀的呈現，反映著對台灣快速都會化的不安——《青梅竹馬》中的鏡像高樓強調跨國企業的壓境，《恐怖份子》的大瓦斯球凸顯都會中一觸即發的爆破力，《尼羅河女兒》的絢麗都市夜景、銀絲帶似的車流點示這城市的誘魅頹廢。1990年代的電影則有著對都會化認命，以犬儒態度發展這環境可能提供的趣機——《只要為你活一天》捕捉絢爛玄虛的市容，編織出神祕難解的故事；《獨立時代》攤出光鮮亮麗的台北，探問在媒體化、中產化的現代生活中，愛情是否還是可能；《愛情萬歲》遊走於台北的陰陽屋舍，拼繪出一個容貌荒涼、情慾流竄的都會，串連出三個浮盪角色的巧會。

　　以上片子所選擇的台北景觀都沒有太強的歷史性——當然台北本就是個對古老建築毫不留情的地方——也沒有嘗試賦予那些景觀歷史性。雖說，像1994年李安的《飲食男女》，放了圓山飯店、中正紀念堂，具有歷史意涵的地標在片中，但它們的「觀光性」強於歷史性。然而，賴聲川的《飛俠阿達》則不放棄歷史，將台北的過去與現在做幻像式的表現，藉由阿達修煉輕功的旅途，將歷史及傳統文化融入現代都會，帶出台北紛奇的面貌。

　　《飛俠阿達》除了藉由男主角帶引我們遊覽台北光鮮頹廢、發達荒蕪、光怪陸離的不同地點，它有兩個重要的場景、兩個片頭片尾皆出現的場景值得深究。一景是植物園，一景是速食店。植物園及其中的歷史博物館算是大陸文化的一種表徵，而速食店則是1980年代入侵台灣的跨國性企業最生活化的代表。賴將兩者在片頭片尾重複，便

是將台北的某段過去與現在並置，在一個現代都會片濃縮植入歷史的層面。

如前所言，賴聲川向來喜好將中華傳統文化放入他的作品中，《飛俠阿達》也不例外。賴刻意地將老毛放置在植物園歷史博物館前的場景，讓他好似「整個人就是從歷史裡走出來的」（陽明 8）。老毛操著外省腔，對著像阿達這種台北都會年輕人，講述著、吹捧著源自大陸的輕功傳奇。年輕的阿達則是白天打零工，晚上到南陽街擠補習班；白天穿梭於速食店，推銷英語學習錄音帶，晚上硬吞塞著教條式的中國歷史。阿達對早晚兩樣活動都不太起勁兒；確實著迷的是那神奇的輕功。賴將傳統的老毛、都會的阿達，中西老少並置，拼構出一個後現代的台北神話。

支撐著這神話的便是那輕功傳奇的不斷重複講述，及像阿達這種年輕人對那傳奇的嚮往。《飛俠阿達》中的輕功傳奇就如同《暗戀桃花源》中江濱柳的大陸舊情人，雖似虛幻，但可以變成一種精神支柱，使個體在一個他不能認同的環境裡有力量運作下去。不同的是，江濱柳對大陸的認同最後是崩潰瓦解，阿達則能靠著對中華輕功的嚮往，以一種修煉的態度面對紛亂的都會，為自己在台北開出一條活路，進而肯定了自己。

《暗戀桃花源》的江濱柳受制於他的思鄉情，而痛苦萬分；《飛俠阿達》的年輕主角則將輕功修煉成一種超脫的力量，脫離了對周遭的人及環境認同的需要。若說《暗戀桃花源》中的漁夫老陶是卡在不同的空間，而萬般無奈，《飛俠阿達》的男主角則是將他游移台北的這種狀態變成他認同的對象，而氣定神閒。江濱柳認同的對象雖然劇末被瓦解，但對他來說，它確實是曾經具體存在過的；而就因為它看似具體，後來才會幻滅。阿達所認同的對象、狀態則是似有似無、似真似假、流動不定，擺明的是一種建構；過程中也就無所謂幻滅，使阿達立於不敗之地。

江濱柳的暗戀狀況就是一種大陸情結、情懷，而阿達的輕功戀情

也與大陸有著淵源。劉紀蕙的文章評斷1986年的《暗戀桃花源》是「借用歷史來切斷歷史，借用原典來切斷原典，借用中國符號來切斷傳統符號的指涉」（290）。對我來說，賴聲川的「切斷」動作只限於某一層面。《飛俠阿達》是清楚地（且安全地）在1994年與官方的歷史、與黨國的原典斷裂。老毛敘述的輕功傳奇，其中的輕功大師們，不論是國民黨或共產黨都要他們的命，以致於他們斷絕與官方的合作，隱匿在民間。再說，老毛這位「紅蓮會」輕功傳奇的代言人，出身大陸，一度效忠國民黨（手臂上有黨徽刺青），在台淪落到飯店廁所服務生；唯一還能讓他感到一點尊嚴的，便是複述紅蓮會的傳奇。關鍵就在於此，歷史、原典、中國或傳統的符號需要切斷，但它們也是讓賴聲川作品中的人物存活的重要支柱。阿達便是靠他那輕功而逃出毀滅了他好朋友們的火海。賴氏將文化的中國不斷地在作品中改編使用、讓它自我分解、但又留下痕跡。

　　1992年的《暗戀桃花源》結束於曖昧陰森的氣氛，1994年的《飛俠阿達》對紛奇的環境則較為認命，對光怪的台北持著有點阿達、阿Q的態度，反而透露出些積極性。電影最終又回到開頭的場景：老毛中了風，但還是駐守在植物園歷史博物館的一角，無奈地看著本省籍的小余接續他原來的任務，重述著紅蓮會的種種。小余會趁老毛不注意時，改用台語，「私下」修改傳奇的內容，篡奪對紅蓮會事蹟的詮釋權。也就是說，《飛俠阿達》掙脫了《暗戀桃花源》中那種曖昧莫名的氣氛，點明了失勢、臂上刺有黨徽的老毛得退位，讓那本土的小余來繼續。由電影處理這段戲的誇張手法，可知影片並不見得認同這轉換，但它終究能讓那《暗戀桃花源》中陰森的僵持能夠轉調、延續。影片男主角片尾的態度才是《飛俠阿達》提供的新可能。阿達面對紅蓮會傳奇、面對都會的紛奇，將兩者藉由個人的想像串連在一起，將過去大陸傳奇積極地變成他處於現代台北都會裡自保的力量。也唯有如此，阿達才能在片尾不被台北併吞，再一次地到速食店，推銷著點示未來的電腦產品，被顧客拒絕，仍能阿Q地面帶微

笑。

　　老毛及阿達在片尾又回到片頭的場景，重複著又不完全重複著他們片頭的活動；他們這種差異的重複凸顯了影片的態度：跟我們生活交錯的歷史、過去，套用華勒斯坦（Immanuel Wallerstein）的比喻，頂多是刻在軟土上，而不是刻在石板上的（78），它會因勢而變；既然如此，最好將過去內化成自助的動力，自求多福。說「自求多福」是因為在《飛俠阿達》中，悟到都會生存之道的阿達，並不能因而協助他周遭親愛的人——他的父親或朋友阿魁、阿丹。阿達沒有幫到他人，最後是藉助阿丹的推促才脫離火海。阿達的自求多福使他在台北修煉的路途上散遍了死屍——父親的、阿魁的、阿丹的。

　　從《暗戀桃花源》到《飛俠阿達》，歷史的想像及身分的認同變得從穩定到虛幻；也唯有如此似乎才能面對後現代的台北。《飛俠阿達》這種有點犬儒（或說阿Q）但也不失為突破的發展，掙脫了賴聲川過去許多戲劇中末日情結式的結尾。

三、毀滅性的救贖？

　　賴聲川的劇作常以一種末日景觀結束作品。例如在他過去的兩個相聲系列，早先的《那一夜，我們說相聲》（1985），結尾舞台上殘留著前段敘說過的歷史物件；傳達著，「像是一個歷史文化的大垃圾場，記憶深處的垃圾堆」（146）。在這舞台上相聲演員講述著直隸大地震。後來的《這一夜，誰來說相聲？》（1989），末尾的一場戲在黑暗中進行，相聲敘說著一場劫墓的行動。雖然在墓地看到了美麗的光、多彩的寶物，但突然間，雷雨交加、彩光俱滅，一切歸於死寂。

　　這種毀滅的意象在賴氏的「中國現代歌劇」《西遊記》（1987）中亦非常明顯。歌劇末尾，舞台上的殘墟，包括沉淪的核能場、手臂、機器、書、汽車的遺骸……。賴在出版的劇本裡點明這景象代表

著「一處現代文明的墳場」（《那一夜，我們說相聲》142）。《回頭是彼岸》（1989）中，男主角的武俠小說末尾也是面臨了「毀滅性的震盪」，隱藏祕笈的山洞最後燒了起來；在這毀滅性的景象中，進行著類似弒父（也是一種象徵性的自殺）的舉動，舞台上散布著死屍。當然，《飛俠阿達》的結尾也有一場大火，葬送了阿達的兩個好朋友。

在賴聲川作品中重複出現的這些滅絕景象該如何解讀呢？也許可以參考布希亞（Jean Baudrillard）的提議：

> 唯一的計策是決滅的，而絕不是辯證的。事情必須得推到極限，事情便自然會瓦解而逆轉……對付超真實體制的唯一計策就是某種的 pataphysics，一種想像論決的科學，一種科幻中體制在極度複製的極限下向其本身逆轉，在死亡與毀滅的超邏輯下，一個可反向的複製。（4-5）

這樣說來，後現代的滅絕景象並不見得指向結束，而是對另一種可能的渴望，另一個開始的契機。賴氏作品中的末日景觀是否也有如此的指涉呢？

賴聲川早先的作品——例如《這一夜，我們說相聲》、《暗戀桃花源》、《西遊記》——在幻滅發生後，總是有某種的靜息、困頓、僵持、或沉淪。但到了《回頭是彼岸》，男主角對他外省第二代的身分認同完全瓦解掉後，了解到他原是本土基隆一位幫傭歐巴桑的小孩後，便出現了一個重整其身分認同的機會、一個深刻了解身分建構性的機會。當這個契機出現時，主角選擇認同什麼呢？他並沒有回歸本土，他對於他本省籍情人的政治性本土關切早就表示不認同。劇本所指引的方向竟然是源自海峽對岸，由那身分是刻意建構出來的大陸「姊姊」來點示。這位來台探親的「姊姊」，表明她的身分認同與嚮往是存在她心裡——在這心裡「還存著一個夢想，一個新中國的夢」

（《回頭是彼岸》147）。這種內在的、指向未來的欲求是賴氏作品中難得出現的對末日情節的一個掙脫。

賴聲川在台灣對中國這概念、這個符碼察覺到「裂縫」但並沒有將之「切斷」；賴對它是難以割捨的。這種對新中國的欲求在《暗戀桃花源》中便有提及；不同的是，《暗戀桃花源》的「新中國」安排在劇情剛開始、在上海，以一個相當誇張的通俗劇方式提及，算是對反共抗日時所想像出的新中國的一種調侃。《回頭是彼岸》的新中國則是在劇末、在台北提及，語調誠懇，並指向未來。

我們參考賴聲川1990年代的一些訪談可窺見他對認同問題的想法。歷史與過去對賴來說可以變成一個大垃圾場，一個記憶深處的垃圾堆，但它也是建構身分所不可缺的元素：

> 在尋找自我的過程中「過去」永遠可以參考。而尋找我們到底是誰，這是我們這個時代最明顯的主題……而答案也許有些線索在過去。
>
> 台灣長久來都面臨身分認同的問題。尤其我們外省人……台灣明顯有新的 identity 誕生，在這種情形下，我們到底是誰？
>
> 我用我的方法找答案，許多人逃避問題，因此提倡本土。我不這麼想，好像相聲，大家以為它已死了，結果我們做《那一夜，我們說相聲》，它又活過來了。這表示我們仍有一個根，有些共同的東西似乎還存在。（焦雄屏 124）

也就是說，賴意識到在台外省人的身分認同是困難的，是迫切需要處理的，否則會累積成一種內在的垃圾堆；而處理它的方法則在於認同一個文化的中國，進而形塑出一個未來的新中國。

賴劇中重複出現的末日景象顯示他對當今華人的處境充滿著憂患意識；他曾在 *The Drama Review* 的一篇文章中表示，面對台獨運動及天安門事件，他的劇團希望能「疏導台灣經驗，及中國經驗，將其導

向一個能揭示人類共同處境的目標」（Lai 37）。

在1994年的《飛俠阿達》，賴聲川喜好探討的許多主題都在其中顯現——尋找認同的歷程、歷史傳奇的無法逃脫、毀滅性的轉機、文化中華的必要。《飛俠阿達》比賴其他作品更豐富之處在於這電影把台北的許多空間融入，藉由阿達在其間的穿梭，將後現代的處境及意象凸顯出來——將世紀末許多現代人共同的處境揭示出來。

若說侯孝賢的《尼羅河女兒》對於沉淪的都會文明所能提供的出路是逃到幻想的漫畫空間，若說楊德昌的《麻將》確認情愛是跨國資本文明唯一的救贖，假使蔡明亮的片子承認人際肢體接觸是荒涼都會僅剩的溫暖，那麼賴聲川在《飛俠阿達》中又提議可以如何面對後現代社會呢？

答案仍在阿達的輕功上，它是阿達超越城市的法寶。阿達輕功的修煉是經過三個師父才練成——非常中國、傳授輕功的焦師父，具有本土色彩、眼盲卻安然穿梭於台北的按摩師父，及非常現代、搬弄大資本的宋小姐。換言之，阿達的輕功是集結了、疏導了中國經驗、台灣經驗、及現代經驗的一個符碼。這個符碼是經過多重的冶煉才能法力無邊，才能讓阿達不被台北併吞。電影的輕功畫面呈現一種跳脫的功夫——跳脫官方政治的陷阱，跳脫世俗親情愛情的牽絆，跳脫城市色慾金錢的誘惑，跳脫都會紛綺空間的固限。

賴聲川一直強調這種跳脫的本領應是內在的——輕功練成了是不能露的。賴說過，「我是很傾向精神面的人，我希望找尋身分認同，是為精神服務」（焦雄屏 124）。的確，賴在他個人的作品中（不是集體創作的作品），例如《西遊記》，是有著精神及宗教色彩。然而，《飛俠阿達》的精神層面是那麼的內在、那麼的個人，且所要付出的代價是那麼的絕對——得沒有親人、沒有愛人、沒有朋友——這種解答已不是一種純寫實層面的提議。輕功是阿達自我認同的重要特質；然而，這種特質得是內斂，進而無形的。如此，才能在花花的台北扮演一個無人知的遁隱高手；身分也魔幻地變成一個不求外在印證

的純內心狀態。阿達藉由輕功可以跳脫、逃脫身分認同中複雜難纏的社會政治歷史糾葛，在心裡建塑一個新╱心中國。

賴聲川對身分認同問題的省思及呈現，從1980年代到1990年代，由較具體的台灣認同，演化到對都會人處境的認命，最終變成一個寄望於未來的心靈狀態。這演變似乎證實了詹明信（Fredric Jameson）所觀察到的，世紀末後現代對國族及族裔認同的威脅（117）。但是，就如同前面強調過的，賴並不想完全切斷、消解群體的認同；身分認同變成一種心靈狀態，是在過去的認同經過瓦解、毀滅後的暫時寧靜，在這寧靜中期待著一個——不是新台灣，而是一個新中國的認同。

《暗戀桃花源》

四、附錄

《重慶森林》：浪漫的0.01公分

　　王家衛的《阿飛正傳》（1990）結束於梁朝偉在節奏明強的音樂中對著鏡子梳頭整裝。這片段無頭無尾，這角色不知是何方神聖，但這片子就是這樣結束了。王家衛除了處理奇幻的武俠世界，如《東邪西毒》（1994），不大碰觸香港的過去。《阿飛正傳》可算是個例外。但片中1950年代的香港，除了「皇后咖啡店」，一個有點歷史感的實景外，完全得靠服裝及音樂來鋪陳。香港好似沒有歷史，要找歷史得去菲律賓；縱使在異地找到雜種的歷史宗源，人家也不認帳。或者說，香港沒有歷史，只有歷史風格。

　　按照這脈絡來想香港，《阿飛正傳》好似貼上去的結尾也許就不太怪異了。既然歷史是不可尋，尋起來會致命，那就認命，面對自己是被認養的狀態、無根漂浮的狀態。照照鏡子、整整裝，重新出發；當然不再尋找歷史，那找什麼呢？

　　《阿飛正傳》之後，《重慶森林》面對了都會香港。華語電影中，掌握到現代化後的都會情緒的片子實在不多。1980年代台灣楊德昌的《恐怖份子》算是一部；1990年代蔡明亮的《愛情萬歲》算是一部；1994年王家衛的《重慶森林》則將華語都會片帶入另一高潮。

　　都會片偏好以分裂、拼貼的形式表現都市人情感上的疏離。以上的《恐怖份子》（1987）及《愛情萬歲》（1994）都是典型的例子。前者分散的三縷故事，交疊時發出致命的力量；《愛情萬歲》中三位游移的角色，會集時倚賴著無啥交流的性慾，結束於荒寂的哭泣。台灣的《恐怖份子》及《愛情萬歲》，對都會狀態提出了評註，表現了無奈。然而香港的《重慶森林》提供了面對都會的另一種態度。

　　《重慶森林》的形式仍舊採用分裂拼貼的模式，但它比台灣的片

子更「樂於」接納分散的狀態。它的片名便是一個拼貼：「重慶」指向前半段九龍的「重慶大廈」；「森林」的指向不明顯——都會森林？水泥森林？英文片名，*Chungking Express*，則明白地交代了電影的前後兩段——「Express」標示著後半段的小吃攤「Midnight Express」。電影前後兩個不相干的段落也就這樣硬連接起來了。（中文版的《重慶森林》影碟，前半部與後半部分套在兩個不連接的個別套子中。）

《重慶森林》特出之處就是這種有別於《恐怖份子》及《愛情萬歲》的不交疊狀態。《重慶森林》敢於讓兩個故事——重慶大廈部分及 Midnight Express 部分——只是並列而不交疊。楊德昌除了將《恐怖份子》中三縷故事的人馬在片子後半段會集，還在片中提供一個中心意象——巨大的瓦斯球——讓它重複出現，籠罩整部片子，提供影片一個險懂的基調。王家衛則沒有如此的安排，反而強調著前後兩段的不相干。前段由金城武的一句話便結束：「我跟她最接近的時候我們之間的距離只有 0.01 公分，我對她一無所知。六個鐘頭之後，她喜歡了另外一個男人」。片子就如此轉接給王菲及梁朝偉，後半段裡完全沒有金城武或林青霞的蹤影。眼尖的觀眾可能在前半段便看到後半段的角色——梁朝偉的空姐女朋友在機場外出現，穿警察制服的梁朝偉在天橋俯瞰，王菲從玩具店抱著大貓出來。但這三個角色在前段故事中完全沒有作用。蔡明亮會讓他《愛情萬歲》的三個角色透過性慾有著某種互動，王家衛則任由《重慶森林》前後兩段的人物們只有著「0.01 公分」的距離。

另一項都會片常關注的議題是社會物質化、資本化、全球化的現象。楊德昌在《青梅竹馬》（1985）便探討了國際大資本進入台灣的樣貌；到了《恐怖份子》，我們看到辦公大樓、大醫院建築，冰冷的現代國際建築已在台灣生根。《恐怖份子》中混血落翅仔這角色（英文字幕將她稱為 White Chick）也就是台灣與西方關係的一種化身。楊德昌對於現代化、國際化一直採取著冷眼評析的態勢，王家衛的態

度則不一樣。《重慶森林》顯示香港是一個「龍蛇雜處」的國際都會；不同族裔可能彼此背叛，也可能彼此合作。林青霞的裝扮表現不同文化、勢力的雜交；金城武的日文、國語、廣東話、英文也凸顯香港文化的混雜。

王家衛對於電影音樂的選擇可能是華人導演中做的最精彩的一位。《重慶森林》裡的音樂更是傳達著香港的「雜種」性格。電影裡前半段有雷鬼樂、電子迷幻、及南亞樂；後半段有 Mamas and Papas 的 "California Dreaming"、Dinah Washington 的 "What a Difference a Day Makes"、及王菲翻唱 Cranberries 的 "Dreams"；還有前後都出現的情調薩克斯風樂。《重慶森林》的音樂不只混雜，它更有著肯定香港雜種性格的功能。《恐怖份子》及《愛情萬歲》完全沒用配樂，兩部電影要人們感受都市的聲音——例如放大的汽車聲及警笛聲，但沒有愉悅的樂聲。雖然《重慶森林》的配樂不見得是用來讓人愉悅的，而是用來界定及抒情的（南亞人片段放南亞樂曲，"California Dreaming" 抒發王菲的夢想），但它的確是賦予了整部片子一個有別於《恐怖份子》及《愛情萬歲》的基調：一個不是沉重、不是批判、也不是無奈的基調；這種基調也許不能說是愉悅的、讚揚的，但或許可以說是一種接納、肯定香港都會現狀的基調。

《重慶森林》不但在形式上拼貼、內容上混雜，它在類型定位上也是混雜的。前半段有黑幫／黑色電影的色彩，後半段則是愛情片。王家衛在演員的選擇上也用了兩岸三地的大明星。攝影風格也可說是混雜；以寫實風為基調，同時又將影片當作畫布，將影像速度扭曲、組合成色彩的拼貼。《重慶森林》以拼貼、混雜的形式風格表現出香港都會後現代式的雜種身分。電影不再對都會表示楊德昌式的厭惡、嘔吐、批判，或蔡明亮式的疏離、無奈、悲泣，而肯定後現代都會還是有浪漫的空間。

在拼貼混雜的形式風格之下，都會片中的人際關係又是什麼面貌呢？《恐怖份子》中有情人、夫妻、母女，但沒有一項關係是穩定和

諧的。《愛情萬歲》中三個角色都是孤獨的個體，身邊沒有親人朋友。楊德昌與蔡明亮的作品雖然都傳達著強烈的疏離感，但似乎也都不願意完全接收都市人必得孤獨疏離的宿命。《恐怖份子》中的落翅仔偷相機以便籌資尋找男友，找到男友，竟也將偷來的機器還予迷戀她的攝影師。《愛情萬歲》中的小康，在公司同仁們扮演爸爸、媽媽、兒子，玩著「誰要搬家」的遊戲時，拒絕參加；但很願意與阿榮吃火鍋，在空屋中組合一個另類的「家」。

　　傳統的人際關係似乎難以慰解都會人的孤寂；都市人似乎就得把握那0.01公分的距離，抓住充滿都會中的機遇、巧遇，得到片刻溫情。失戀的金城武警官巧遇冷面走私女郎林青霞，雖然「一夜無情」，但卻在生日當天得到了祝福。又一個失戀警察梁朝偉，當意會到王菲的愛慕，卻再一次收到一個白信封，真可讓人絕望；但最終守住香港、守住 Midnight Express，王菲又回來、重新開張充滿希望的登機證。都會的王家衛雖然有時會憂鬱，但很少絕望：在《墮落天使》（1995），金城武的父子情讓香港荒寂的夜晚街巷透露出點感情；在《春光乍洩》（1997），縱使到了世界的另一端，梁朝偉掙脫了一場難解的戀情，忍受阿根廷的孤寂，但也感受到來自台灣的溫情。

　　本文開頭提到《阿飛正傳》奇異的結尾，以下也來看看《恐怖份子》及《愛情萬歲》的結尾，比較都會片中分裂拼貼及疏離的形式風格大都如何收尾。前面提到《恐怖份子》的大瓦斯球，分析楊德昌還是禁不住要為分裂的形式找個中心；然而《恐怖份子》的最後一個畫面是女主角從睡夢中醒來嘔吐的動作。若將這畫面推向詮釋的極端，《恐怖份子》整片可以是女主角的一場夢（布紐爾在《青樓怨婦》便如此設計），使前面所鋪陳的故事及意涵再次分裂。《愛情萬歲》令人難忘的一處，是它結尾的靜止鏡頭，楊貴媚近乎七分鐘、放任無盡的哭鳴。看來楊德昌及蔡明亮雖然都將電影中散裂的情節交集，但結尾還是偏好開放不定的模式；那麼王家衛的《阿飛正傳》是否也是如此呢？王家衛不同之處在於他縱使設定開放式結局，其基調、態度是

肯定、積極的，而不是批判、哭訴的。《重慶森林》，不論是前半部或後半部，最終對於主角們的浪漫情懷是肯定縱容的。

本文開頭問，《阿飛正傳》好似貼上去的結尾，其中整裝後的梁朝偉，蓄勢待發，走出具有歷史風、復古風的矮室，要面對、尋找什麼呢？《重慶森林》告訴我們，脫去歷史的香港是可以肯定自身的雜種性格，面對後現代都會而不放棄浪漫的追尋。

果肉的美好：東西電影中的飲食呈現

　　電影中的飲食可以如何談呢？讓我由東到西、由最近到過去，帶大家淺嚐一下華語及西語電影中的飲食文化。

一、王家衛的港式小點

　　這兩年大家較為熟悉的華語電影該包括王家衛、迷人又誘人的《花樣年華》（2000）。王家衛以他的攝影風格奔放、音樂選擇多元著稱；而他電影中的食物安排也相當講究。作為香港的導演，王家衛的飲食處理凸顯著香港的文化演變。

　　《花樣年華》中，張曼玉及梁朝偉所飾演的男女主角無言但凝結的互動時刻便發生在他倆到巷口麵攤覓食的擦身瞬間。也許《花樣年華》給大家最終的印象，便是張曼玉穿著旗袍、拎著圓鐵罐，以慢動作、華爾滋的節奏往返於狹窄樓巷，與穿著西裝、梳著油頭的梁朝偉擦身而過的畫面。隻身、花枝招展的張曼玉買著麵食，及梁朝偉在麵攤吞食著餛飩，顯現著離散上海人六○年代初在香港的生活。王家衛在電影裡沒有給我們家庭式、家族式的飯桌聚餐畫面；擠身在分租公寓中的男女主角，吃飯變得那麼漂蕩又侷限——在麵攤、在小臥室裡、在旅館房間裡。但食物仍舊有著它滋養、感官、溝通的功能。張曼玉對梁朝偉最具體的感情流露便是在後者身體不適時為對方送上其渴望的芝麻糊。

　　香港向來是東西文化聚匯的地方，六○年代的《花樣年華》透過食物也傳達出這一點。除了中式點心——麵、餛飩、芝麻糊，男女主角唯一正襟危坐地吃飯便是發生在西餐廳；兩者拿著刀叉努力地將綠盤子上的牛排往嘴裡送。電影裡唯一的食物特寫也在此出現：垮垮的

牛排，旁邊甩上一坨黃芥末，實在不怎麼誘人。當然，男女主角西餐廳的會面也正是想要確定彼此的另一半正互相進行著外遇這回事；張曼玉努力吃著牛排好似在急切逃避丈夫外遇這難以下嚥的事實。西餐廳播放著 Nat King Cole 拉丁風的〈Aquellos Ojos Verdes〉（那對綠眼睛），讓這場景的戲是又尷尬又充滿著浪漫的可能。

若說看《花樣年華》的飲食可感受到香港六〇年代離散上海人的生活，那麼看王家衛的《重慶森林》（1993）則可感受到三十年後都會香港的風貌。九〇年代九龍重慶大廈附近的香港，各地人馬聚集，龍蛇雜處；生活節奏快，餐飯也都變成速食。《重慶森林》前後段的警察故事便圍繞著叫做 Midnight Express ——「午夜快車」或「午夜快餐」——的速食攤。這時，人們喝的都是可樂咖啡，點的則是廚師沙拉、炸魚薯條（英式速食）。《花樣年華》有婚姻，便有著外遇的痛苦；《重慶森林》的現代愛情，則有著如罐頭上賞味期的限期，廚師沙拉換成炸魚薯條，情人隨著也得換。

在水泥森林的都市裡，掛單的男男女女，飲食都在各式小攤機動解決，唯一會靜下來、坐下來的時刻，便是到酒館喝喝酒、解解愁的時候。《重慶森林》所須解的愁是失戀後的空虛。金城武演的 223 警察以吞塞大量罐頭鳳梨——分手女友所喜好的食物——及四份廚師沙拉來填補這空虛。梁朝偉演的 633 警察則是以食不知味來回應失戀——已無法確定吃食的罐頭是沙丁魚或豆豉魚。《花樣年華》張曼玉晃來晃去的圓鐵罐讓人聯想著熱騰騰的湯、剛煮好的麵，縱使沒看到罐中內容，也激發起我們的食慾。就像電影本身：故事性不強、沒什麼了不起內容，但卻有著濃郁的時代、浪漫氛圍，讓人回味無窮。《重慶森林》中的罐頭食品、包在錫箔紙裡的廚師沙拉、炸魚薯條，讓人意識到的則是它們的便利，欠缺美食的聯想，反而更激發對美食的渴望；就像金城武 223 警察的處境：不得不面對現代愛情是有限期的事實，但私下卻將 BB-Call 的密語定為「愛你一萬年」。

二、蔡明亮的暴食與厭食

要談國片的飲食，我們第一個想到的可能就是李安的《飲食男女》（1994），但在談李安前，讓我先瀏覽一下今年有作品推出的蔡明亮，看看他電影中的食物呈現及意涵（到目前為止，今年的國片較為值得注意的該是三、四月上演、蔡明亮的《你那邊幾點》）。若說李安父親三部曲（《推手》、《喜宴》、《飲食男女》）中的食物常是用來凸顯中華文化「悠遠輝煌」的符碼，那麼蔡明亮的食物運用則是呈現人們一點也不浪漫、吃喝拉撒的基本功能。食物在蔡明亮的電影裡很難激發起觀影者的食慾：食物的拍攝不養眼，食物是用來凸顯人們最落寞時的狀態。

蔡明亮不像楊德昌，從來不喜歡處理中產階級的故事，他觀察但拒絕擁抱傳統家庭，並一直嘗試呈現不同的人際組合。在《青少年哪吒》（1992），默默想要掙脫升學補習循環的小康，面對母親的關愛——混了符灰的菜食——只得嘔吐拉肚；面對父親的關愛——過多的水果——也是強力拒絕。蔡明亮在《愛情萬歲》（1994）中倒是安排了一場溫馨的餐聚：小康與阿榮兩個男生，在偷住的豪宅裡，湊出了一頓火鍋餐，構築了獨特的「家庭」聚餐，肯定了他們相異於主流的同性情誼。

蔡明亮也不像侯孝賢。侯孝賢被人戲稱是「吃飯導演」，他電影中充滿著飯局，見證著台灣家族、家庭、現代人的演化；侯導電影中吃飯偏向一種社會儀式，我們感受不到食物的感官性。蔡明亮則專注在都會現代人；除了《愛情萬歲》中難得的溫暖食物共享（火鍋餐），飲食在蔡明亮的電影裡大多用來凸顯角色的寂寞及對感情的麻木渴望。單身房屋仲介小姐楊貴媚，在《愛情萬歲》，一個人半夜裡開冰箱，用手抓起大塊的波士頓派，猛猛地往嘴裡塞。遊蕩異國的陳湘琪，在《你那邊幾點》（2002），深夜裡，孤零零地坐在巴黎旅館小房間的床上，一手握著寶特瓶礦泉水，一手握著香蕉，一會兒將水

往嘴裡送，一會兒將香蕉往嘴裡塞。不像王家衛，蔡明亮的角色不需要失戀才會感到落寞，食物填補著生命中經常的匱乏。雖然蔡明亮的食物沒法令人流口水，但我們卻可感覺到它們的質感──令人作嘔、摻著灰的煎魚、軟軟的鮮奶油、黏黏的香蕉。蔡明亮可以說是台灣電影最擅於處理情慾的導演；他的食物雖不可口養眼，卻有如他顫動的慾流，有著陰滲的感官性。

三、飲食男女 vs. 小漁小菜

直接將食物與情慾連結起來，並在片名中直接點明的，當然就歸李安的《飲食男女》。這片對食物的處理也許是電影史上最耀眼的。這片也繼《喜宴》（1993），為投資的中影賺進大把的鈔票（《喜宴》台北票房入帳：兩千兩百萬台幣，《飲食男女》美國入帳：七百多萬美金）。同一時期，中影又投資製作了一部非常李安式的片子，《少女小漁》（1995）；找了與中影非常有淵源的張艾嘉導演；片子處理華人在紐約、假結婚等內容。《少女小漁》雖然與《喜宴》有些類似，卻沒能複製李安式的成功──台北票房區區一百二十萬。一部電影賣的成功與否，當然有許多因素與巧合。以下讓我比較一下《飲食男女》與《少女小漁》對食物的處理，進而凸顯兩片的電影風格、美學，終而也許便可了解兩片命運的差異。

《飲食男女》幾乎每過個二十分鐘，便來個中華美食秀；片裡的食材準備、菜餚烹煮大多是特寫捕捉，打光亮麗，剪接明快，讓觀眾似乎色香味都感覺到了。但這由鰥夫老爸掌廚、這麼養眼的大餐食物──烤鴨、燴魚、走油扣肉、東坡肉、雞包翅、爆炒雙脆、炸響鈴、菊花鍋──在片裡女兒們的口中卻是變味難嚥。大廚老爸味覺衰退，卻仍舊烹煮大餐、堅持例行的星期天晚餐。這變味的大餐、固定的聚會沒法融洽大家的感情、維繫家人的凝聚；小女兒、大女兒紛紛求去，連老爸最後也決定棄守。聰明的李安給了觀眾奇觀式的、非常過

癮的、五千年文化所孕育出來的傳統宴席大菜，但同時又透露出這種華麗菜餚窒息人之處。可說是兼顧了作品的賣相及內涵。

　　跟《飲食男女》比起來，《少女小漁》中的食物真可說是寒酸。片子沒給中華飲食亮麗的特寫，卻賦予它相當正面的功能。女主角小漁，身處異鄉，在紐約的華人街頭菜市，看到大閘蟹，買回去與男朋友打牙祭。烹煮、吃食這單單一隻的大閘蟹，讓他倆能愉快地談論著生活中的點點滴滴——真是一個「津津、樂道」的狀態。這時，食物是一種分享，食物是一種鄉愁，食物也點示著季節的變更。《少女小漁》還有著更複雜的食物運用。透過不同的進餐，電影顯示角色們關係的改變。小漁為了綠卡假結婚，男朋友對她與年紀一把的假丈夫同居感到焦慮，進而與分租公寓的上海姑娘共食——速食披薩——埋下了越軌的開始。小漁與假丈夫馬里歐也有共食的一場戲。他倆的這頓飯倒是不那麼速戰速決，有著烹煮、進食、談話好幾個層面。小漁炒作幾樣家常小菜——麻婆豆腐、蕃茄炒蛋、魚香茄子；義大利裔的馬里歐對炒中國菜的油煙有點不習慣，但能接受麻婆豆腐的辣，更驚訝中國人（小漁是大陸過去的）也擅於烹煮茄子。小漁也在此時用英文對中國人什麼都吃的特色自嘲一番：「有人問，中國人是不是因為太窮了，所以他們什麼都吃，還是中國人太有錢了，所以他們知道怎樣將每樣東西變成一道道名菜。」他倆的這頓晚餐，增進了彼此的認識，發展了跨文化、跨年齡的特別情誼。

　　李安利用華麗壯觀的中華美食顯現郎雄作為父親的雄性架式，繼而安排父親味覺衰退，承認了現代父權的式微。但李安終究是懷舊的：片子末尾讓父親恢復味覺，甚而重振雄威——與女兒輩的張艾嘉結婚，還讓她懷了孕，滿心期待一個兒子的誕生。片子還真是將飲食與男女連結，進而將感官性事推展到文化層次：眩目的中華美食包含著對傳統的焦慮及依戀。小漁的飲食，家常而不起眼，卻有著情感交流的功能；透過聚餐，小漁肯定她與男友的感情、豐富她與馬里歐的情誼。小漁在片中的成長也就在於她對多種人際關係的探索、接納，

不同男女感情的肯定、堅持。如此，她也為自己在異鄉闢出了難得的女性空間。

《飲食男女》畫面亮麗、節奏明快；《少女小漁》場面寒酸、敘事婉約；前者欲求式微父權的東山再起，後者透露發展及保有女性空間的辛苦及微妙。如此看來，兩片在國內外票房上的差異，大概沒有人會訝異吧。

以上電影飲食的瀏覽顯現飲食可作為文化的表徵（李安）、時代的符碼（王家衛）、現代人處境的顯示（蔡明亮）；飲食也常被徵召用來作為溝通、傳達情感的工具；它甚至可凸顯電影本身的美學選擇。以下來看看，食物在西方的電影中，若與宗教連上，又會出現何種面貌。

四、芭比的盛宴：果肉本身的美好

西方主扣食物的電影，若舉幾個例子，最近有北歐導演 Lasse Hallstrom 的 *Chocolat*（《濃情巧克力》，2000），以童話的方式呈現巧克力如何紓解小城鎮的拘謹。九〇年代有部墨西哥片 *Como agua para chocolate*（*Like Water for Chocolate*，《巧克力情人》，1992，導演 Alfonso Arau），片子誇張地呈現被困拴在母親身邊的女主角如何以食物對男主角表達愛慾。英國的 Peter Greenaway 1989 年拍了 *The Cook, the Thief, His Wife, and Her Lover*（《廚師、大盜、他的太太和她的情人》），食物被賦予了政治諷刺的功能，一部看了讓吃葷的人會吃素的片子。

但，在電影史裡將食物推至最高境界的片子當屬 1987 年丹麥導演 Gabriel Axel 所拍的《芭比的盛宴》（*Babette's Feast*）。電影改編自丹麥小說家 Isak Dinesen（Karen Blixen）1950 年同名的短篇作品。查一下資料便會發現，有關《芭比的盛宴》（電影及小說）的文章還真不少。作品的技巧、宗教性、哲學性、神祕性等等議題都被觸及。當

然，對於主角芭比所準備的盛餐也都會提及。這兒，我要專注於1987年的電影，並由一首詩帶入《芭比的盛宴》中的食物。

　　每次唸美國詩人 Denise Levertov 的作品——"The 90th Year"——就讓我想起電影《芭比的盛宴》。詩作中 Levertov 感嘆年已近百的母親，由於感官的衰退，而不能欣賞世上美好事物。詩人也在作品中向母親致意，感謝並追憶母親過去如何教導她知曉並欣賞大自然的生生不息。同時，Levertov 嘆惜母親由於宗教傾向，而未能享盡人類感官所能提供的愉悅。詩作讓人感受到女兒對年老母親的依戀，作品同時又點明女兒與母親人生價值上的出入，Levertov 在詩中以 flesh（肉體）及 body（身體）來表示這問題，關鍵的一段是如此寫的（整首詩的中段）：

It had not been given her

to know the flesh as good in itself,

as the flesh of a fruit is good. To her

the human body has been a husk,

a shell in which souls were prisoned.

Yet, from within it, with how much gazing

her life has paid tribute to the world's body !

How tears of pleasure

would choke her, when a perfect voice,

deep or high, clove to its note unfaltering !

她沒能得知

肉體本身可以是美好的

就如同果肉本身的美好。對她來說

身體不過是個軀殼

一個靈魂受困的殼子。

但，從那體殼中，她卻以生命至高的凝視

向廣世的軀體致敬！

欣悅的淚水

曾讓她哽咽，當那完美之聲

或高或低，不搖地固守住它的旋律！〔我的翻譯〕

這首詩之所以讓我聯想到《芭比的盛宴》，也許在於兩個作品都有著可貴的女性氛圍，且兩者都觸及身體／肉體（靈性／世俗）的辯證。有意思地，詩與電影都先以視覺與聽覺來帶入對感官的論說。詩中提及母親對自然的凝視、對大地旋律的聆聽欣賞，進而感嘆母親年老、不再能享受透過視聽功能所帶來的感官愉悅。電影故事發生在十九世紀，片裡三位要角中，有一對牧師的女兒——菲麗琶及瑪婷（Philippa, Martine），她倆年輕時異常美麗，前者更有著清麗的歌喉。一位羅氏軍官（Loewenhielm）曾受震於瑪婷的美貌及雅麗氣質，展開追求，後來因難以融入其父、牧師峻謹的聚會，而放棄交往。一位法國男高音巴盼（Papin）曾受震於菲麗琶的清麗歌喉，以教授聲樂與之接近；後因菲麗琶難以完全擁抱吟唱中的感官之樂，而終止與巴盼交往。換句話說，這對姊妹的美貌及美聲讓接觸她倆的人們得到視覺及聽覺上極大的愉悅，但她倆對更進一步與人的感官接觸，卻都沒能嘗試。也就是說，菲麗琶及瑪婷因為對牧師父親的奉獻、因為處於極度強調精神靈魂的清教徒環境，而「沒能得知肉體本身可以是美好的，就如同果肉本身的美好」。但，《芭比的盛宴》美妙之處便在於，芭比為這對牧師的女兒——透過一場法食盛宴——引介了「果肉本身的美好」。

《芭比的盛宴》精彩之處的確就在於對那場盛宴的鋪陳。在Dinesen的小說中，食物只佔十二章節、四十多頁中的一兩頁；在一百分鐘的電影中，準備、烹煮、吃食晚宴則佔了三十分鐘左右。電影開頭的鏡頭便是以特寫引覽風曬在屋外的乾魚，點明了片子對食物的

關注——食物將為符碼的特性。片中牧師的小村莊以偏灰藍的色調呈現，角色們的服裝也限制在這些色系裡，而整個小村的氣候好像總是冷冷陰陰的。但，當芭比開始準備法國餐時，顏色便出來了，整個色調變暖了，光變柔了，有些畫面還真像歐洲一些油畫靜物。整部片子出色之處在於它能透過影像包含兩種立場——強調精神靈淨的基督教價值（路德教派），及肯定豐厚感官、「果肉本身是美好」的芭比盛宴／價值（芭比本身是天主教徒）。

芭比從法國逃難，透過聲樂家巴盼介紹，到北歐牧師女兒們處求救，希望能透過免費為她們幫傭，得到一個落腳處。扮演芭比的法國老牌演員 Stephane Audran，開始以極少情緒的方式呈現芭比，順從地幫姊妹們調煮當地簡樸的風乾魚塊及麥酒麵包湯。直到她開始準備盛宴，她那法國的、天主教的、入世的、感官的特質才顯現、發揮出來。就從食材運到開始，村民及芭比的兩種價值便進入緊張。從村民及姊妹們的眼中看來，那從法國運到的活海龜簡直是巨大恐怖；電影甚而穿插了一段瑪婷的惡夢，夢中浮現火燒海龜、牛頭——對瑪婷來說芭比盛宴簡直就是一場即將到來的巫宴。而，芭比對於安全運到的食材感到欣慰；對一籠活生生、吱吱叫的鵪鶉，甚而輕呼：「我的小鵪鶉們！」當姊妹們訝異晚宴將供應酒時，芭比強調運到的不是泛泛的酒，而是 Chez Philippe, Rue Montorgueil 的 Clos de Vougeot 1845！（晚宴發生在 1885）。

電影呈現活生生的海龜及鵪鶉和一個大大的牛頭，當然在點示盛宴所牽涉的殺生；但當出現拔鵪鶉毛的畫面、或芭比將切下來的鵪鶉頭接回鵪鶉身時，由於光色處理得有如油畫，調理食材的動作那麼溫和，過程沒有讓人反胃（也許吃素者的反應會不同？），反而相當期待成品的出現。導演 Axel 拍攝芭比盛宴烹煮的過程——沒有像李安的誇張反諷，也沒 Greenaway 的讓人作嘔——傳達出來的是一種平靜精緻豐美。這豐盛的、為慶祝牧師一百冥誕的晚宴，內容到底為何？以下讓我（有點沉溺地）為你一一道來。

第一道上的是 Potage a la Tortue（龜肉湯），所配的酒為 Amontillado。龜肉湯為一道摻有龜肉的清湯，湯頭由蔬菜、蘋果、雞肉及犢牛骨所熬成。當十二位食客之一的羅氏將軍小啜 Amontillado——產於西班牙的不甜雪利酒——驚嘆：「這是我嚐過最好的 Amontillado！」當羅將軍嚐了龜肉湯，更是難以置信在這偏僻小村會吃到準備如此費工的一道湯。

第二道上的是開胃菜 Blinis Demidoff（陰陽薄餅），所配的酒為 Veuve Cliquot 1860。Blinis 為起源於俄國的一種薄餅，原本在守夜時食用。芭比所作的 Blinis Demidoff，薄餅上鋪上一半的黑魚子醬、一半的白酸奶油。見過世面的羅將軍馬上認出這道菜，又是訝異萬分。當他嚐了冰涼的 Veuve Cliquot——上等法國香檳——眼睛則張得更大、眉毛翹得更高。村民們喝了這冒泡的飲料，覺得應該不是葡萄酒，而是某種檸檬汁。

重頭戲在主菜 Cailles en Sarcophage（棺材鵪鶉），所配的酒為 Clos de Vougeot 1845。棺材鵪鶉是芭比盛宴中最費功夫的一道菜；其「棺材」是圓形的酥餅，盛在棺材中的鵪鶉內部則抹上了鵝肝醬並夾進兩片黑松露；關鍵的是烤好的鵪鶉最後得淋上很費功的褐色醬汁。這道菜是配勃根地（Burgundy）紅酒 Clos de Vougeot。

主菜若是晚宴的高潮，那麼後續的食物便是來收尾的。棺材鵪鶉之後是青菜沙拉（Endive Salade）及白水來清口。接續的是各式乳酪及 Kuglehopf 蛋糕（摻有杏仁、滲有萊母酒、敷著香蒂莉奶油的蛋糕），最後是各式多彩水果。餐後上咖啡及陳年白蘭地（Vieux Marc Fine Champagne）。

眼尖的觀影者或讀者也許已經察覺這道盛宴似乎摻有不少死亡的意象——陰陽薄餅、棺材鵪鶉、寡婦香檳（Veuve 是法文的寡婦）。其實這些也就是要點明這場晚宴的功能——哀悼、洗滌、進而昇華過往的遺失。

這個強調信仰、精神層面的小村，自從牧師逝世，便沒有新血提

振、延展教義，而逐漸老化。村民間累積的嫌隙，牧師女兒們無論透過聖歌或牧師教言都無法化解。牧師女兒們生活看似平靜，但電影不時地讓我們感受到瑪婷失去羅氏軍官、菲麗琶放棄聲樂藝術生涯，偶而所浮現的頓時茫然。至於芭比，我們從巴盼的介紹信中得知，芭比在法國的內亂中失去了丈夫及兒子；雖然芭比在幫傭的過程中態度鎮定自持、從不談論自己，這反而讓人對她過往的殘酷際遇更加好奇。村中人們這一連串的生命遺缺，就在紀念牧師的芭比盛宴中被凸顯出來，電影也透過功成名就的羅將軍強調這會是一頓面對過往及自我的晚餐。

在用餐的過程中，村民雖不知盤中、杯中物為何，但感受得到它們的可口；受到這些美食美酒的感染，尤其是到了吃食棺材鵪鶉這道菜時，村民彼此間的嫌隙也就化解掉了，彼此能好言相向。羅將軍年輕時來到牧師家中，總是困擾於受震於牧師、無法說話插嘴的窘境；如今，事隔多年，再次拜訪，經歷了世面，對於眼前的餐酒，能一一辨認，滔滔不絕地讚賞；但由於村民們事前說定，面對「巫宴」，將拒絕言說眼前的食物，羅將軍的饕客洞見，總是得不到同桌人的回應，讓他相當納悶。但，在這頓晚宴中，羅將軍及瑪婷卻能透過眼神，肯定彼此的聯繫；餐後、臨別前，羅將軍終於能單獨地向瑪婷言明心中始終如一的愛意，也得到了瑪婷默默地接納。

若說牧師的教言提供了其女兒及村民們精神及靈魂上的寄託，它同時也阻斷、剝奪了信徒們對生命的探險及全面的擁抱。芭比的盛宴則是滋潤了牧師教言所帶來的清乾；豐美的食物柔軟了人們的心，釋放了溫柔的言辭，讓人們能紀悼並包容生命的遺缺。

晚宴後，我們得知這場盛宴對於芭比來說是再度驗證她曾為巴黎首席廚師的身分及技藝，讓她能言說她生命中的矛盾──曾吃食且最能欣賞她廚藝的巴黎貴族們，也正是殺害她丈夫及兒子的劊子手。這盛宴正是寡婦芭比面對過往及自我的一頓晚餐。芭比為牧師女兒們準備了十四年的風乾魚塊及麥酒麵包湯式的簡單餐食，在上天賜予她實

現願望的機會時（芭比中了一萬法郎的彩券），她選擇再次實現、肯定自己藝術家的身分。由盛宴，芭比顯現自己是個能透過食物溝通、融合肢體及性靈欲求的藝術家。寡言的芭比，不像牧師，以教言提升村民的心靈，而是以大自然的果肉滋養村民的性靈，贈與大家消化過去遺缺的能耐；透過對肉體的滋養，贈與衰老小村一個回春的契機。

片尾芭比強調，雖然她將彩券獎金全部用盡在這頓十二人盛餐上，但一位真正的藝術家是永不窮困的。因為不剩分文，法食晚宴應是最後的盛宴，芭比感嘆她可能永遠不再有機會展現其藝能。這時，曾放棄聲樂藝術家生涯，但現仍舊有著美妙歌藝的菲麗琶則引用巴盼對她的祝福與芭比分享：「此生不是終結，藝術家在上帝的樂園中，將可盡情發揮，以藝技歡喜眾天使！」菲麗琶以這項祝福擁抱了芭比，同時也擁抱了她自己放棄聲樂生涯的遺缺。

芭比的盛宴是個恩賜：讓冷枯的小村湧現歡舞的暖流（電影裡村民的最後一個畫面便是他們繞著村井歌舞），圓滿羅將軍與瑪婷年輕時的錯失，肯定芭比及菲麗琶藝能的超越性，融洽了心靈與肉體，連結了大自然的果肉與人的性靈。這時食物好似聖餐，融合神體與人體，昇華食者的境界。飲食的意涵還可能超出《芭比的盛宴》所傳達的境界嗎？

引用書目

第一章

三澤真美惠。〈1960年台北的「日本電影欣賞會」所引起的「狂熱」和「批判」〉（王麒銘譯、鐘淑敏校正）。《台灣研究》17（2014.10）：113-150。

王君琦。〈悲情以外：1960年代中期以前台語電影的女性主義閱讀〉。《電影欣賞學刊》13（2010）：4-19。

王君琦。〈現代愛情與傳統家庭的倫理衝突：從台語電影家庭倫理文藝愛情類型看1950-1960年代愛情、婚姻、家庭的道德想像〉。《應用倫理評論》53（2012）：57-81。

王君琦。〈殊途同歸的現代化與現代性再現──60年代健康寫實電影與家庭倫理文藝類台語電影之比較〉。收於陳芳明主編《殖民地與都市》（台北：政大出版社，2014）：205-240。

王君琦。〈離心的電影跨域實踐：以台語間諜片為例〉。收於陳芳明主編《文學東亞：歷史與藝術的對話》（台北：政大出版社，2015）：119-145。

王君琦。〈從二元性走向多樣性：台語片研究的意義〉。《藝術觀點ACT》68（2016.10）：80-83。

石宛舜。《林摶秋》。台北：台北藝術大學，2003。

石宛舜訪問／整理。〈戲劇的氣味：林摶秋訪談錄〉。《電影欣賞》70（1994）：22-26。

江青。〈最美──美瑤〉。《電影欣賞》152（2012）：58-60。

竹田敏彥。《淚的責任》（日文）。東京：矢貴書店，1947。

秀琴。〈譚毀容案件〉。《中央日報》。1965.7.16：8版。

李天鐸。《台灣電影、社會與歷史》。台北：亞太，1997。

李志銘。〈台語片時代曲：兼談我所收藏台語電影歌謠黑膠唱片〉。《電影欣賞》168、169（2016）：12-19。

杜雲之。《中國電影史》。台北：台灣商務印書館，1972。

呂訴上。《台灣電影戲劇史》。台北：銀華出版部，1961。

吳君玉編著。《香港廈語電影訪蹤》。香港：香港電影資料館，2012。

沈冬編。《寶島回想曲：周藍萍與四海唱片》。台北：台大圖書館，2013。

沈冬編。〈「篤定賺錢」：由一則新發現的史料看周藍萍與台語電影〉。《電影欣賞》 168,169（2016）：20-23。

沈曉茵。〈《南國，再見南國》：另一波電影風格的開始〉。《藝術學研究》11（2012）：49-84。

沈曉茵。〈馳騁台北天空下的侯孝賢：細讀《最好的時光》的〈青春夢〉〉。《電影欣賞學刊》18、19（2013、2014）：32-44。

沈曉茵。〈冬暖窗外有阿郎：台灣國語片健康寫實之外的文藝與寫實〉。《台灣文學研究學報》20（2015）：191-218。

汪其楣編。《歌壇春秋》（慎芝、關華石手稿原著）。台北：台大圖書館，2010。

林芳玫、王俐茹。〈從英文羅曼史到台語電影：《地獄新娘》的歌德類型及其文化翻譯〉。《電影欣賞學刊》16（2012）：6-19。

林盈志訪。〈天生麗質難自棄──專訪深居簡出的低調美女張美瑤〉。《電影欣賞》152（2012）：61-74。

林奎章。《尋找台語片的類型與作者：從產業到文本》。台北：國立台灣大學戲劇研究所碩士論文，2008。

洪卜仁。《廈門電影百年》。廈門：廈門大學出版社，2007。

國家資料館口述電影史小組。《台語片時代》。台北：國家電影資料館，1994。

陳飛寶。《台灣電影史話》。北京：中國電影出版社，1988。

陳睿穎。《家庭的情意結──台語片通俗劇研究》。台北：台灣師範大學台灣文化及語言文學研究所碩士論文，2011。

陳龍廷。〈台語電影所呈現的台灣意象與認同〉。《台灣風物》58.1
　　（2008）：97-137。

陳儒修。〈從《三鳳震武林》探索台語武俠片類型化研究〉：《春花夢露五
　　十年：台語片學術研討會論文集》。台北：國家電影資料館，2007。107-
　　113。

張昌彥。〈《不平凡的愛》與日本電影《愛染桂》轉換之間〉。《春花夢露
　　五十年：台語片學術研討會論文集》。台北：國家電影資料館，2007。50-
　　64。

張秀蓉、石宛舜整理。〈台語電影史上的一脈清流：林摶秋其人其事座談會
　　記錄〉。《電影欣賞》70（1994）：27-38。

黃仁。《悲情台語片》。台北：萬象，1994。

黃仁。《辛奇的傳奇》。台北：亞太，2005。

黃仁編著。《俠古柔情：電影教父郭南宏》。台北：秀威資訊科技，2012。

黃仁編著。《白克導演紀念文集暨遺作選輯》。台北：亞太，2003。

葉龍彥。《春花夢露：正宗台語電影興衰錄》。台北：台灣閱覽室，1999。

廖金鳳。《消逝的影像：台語片的再現與文化認同》。台北：遠流，2001。

潘壘口述，左桂芳編著。《不枉此生：潘壘回憶錄》。台北：國家電影資料
　　館，2014。

盧非易。《台灣電影：政治、經濟、美學（1949-1994）》。台北：遠流，
　　1998。

羅維明。〈錯愛《錯戀》：台語片的經典，林摶秋的名作〉。《電影欣賞》
　　70（1994）：47-50。

蘇致亨。《重寫台語電影史：黑白底片、彩色技術轉型和黨國文化治理》。
　　台北：國立台灣大學社會科學院社會學研究所碩士論文，2015。

鍾喬主編。《電影歲月縱橫談（下）》。台北：國家電影資料館，1994。

Benjamin, Walter. *Illuminations: Essays and Reflections*. New York: Harcourt, Brace and
　　World, 1968.

Bordwell, David. *Narration in the Fiction Film*. Madison: University of Wisconsin

Press, 1985.

Hong, Guo-Juin. *Taiwan Cinema: A Contested Nation on Screen*. New York: Palgrave Macmillan, 2011.

Kael, Pauline. *Pauline Kael on the Best Film Ever Made*. London: Methuen, 2002.

Pang, Laikwan and Day Wong, eds. *Masculinities and Hong Kong Cinema*. Hong Kong: Hong Kong University Press, 2005.

Taylor, Jeremy E. *Rethinking Transnational Chinese Cinemas: The Amoy-dialect Film Industry in Cold War Asia*. New York: Routledge, 2011.

Wang, Chun-chi. "Affinity and Difference between Japanese Cinema and *Taiyu pian* through a Comparative Study of Japanese and *Taiyu pian* Melodramas." *Wenshan Review of Literature and Culture* 6.1(2012): 71-102.

Yeh, Emilie Yue-yu and Darrell Davis. *Taiwan Film Directors: A Treasure Island*. New York: Colombia University Press, 2005.

Zhang, Yinjing. "Articulating Sadness, Gendering Space: The Politics and Poetics of Taiyu Films from 1960s Taiwan." *Modern Chinese Literature and Culture* 25.1 (2013): 1-46.

第二章

王墨林。《中國電影與戲劇》。台北：聯亞，1983。

──。〈台灣國聯與中國文人電影：脈絡的延續與其定位〉。《電影欣賞》155（2013）：10-19。

宇業熒編。《永遠的李翰祥》。台北：錦繡，1997。

李道明。〈宋存壽作品的結構分析〉。《影響》11（1975）：2-14。

阿�整理。〈其實衹是現實的引發：「與宋存壽導演面對面」座談記錄〉。《電影欣賞》59（1992）：5-16。

林文淇、孫松榮主編。《文學、電影、地景學術研討會成果集》。台南：國立台灣文學館，2011。

林文淇。〈《彩雲飛》、《秋歌》與《心有千千結》中的勞動女性與瓊瑤

1970年代電影的「健康寫實」精神〉。《電影欣賞學刊》14（2011）：4-19。

林芳玫。《解讀瓊瑤愛情帝國》。台北：台灣商務印書館，2006。

林青霞。《窗裡窗外》。台北：時報文化出版企業股份有限公司，2011。

林盈志。〈起跳的高度——白景瑞的處女作《台北之晨》〉，《台灣當代影像：從紀實到實驗1930-2003》。台北：同喜文化製作，2006。50-55。

林贊庭。《台灣電影攝影技術發展概述1945-1970》。台北：文建會，2003。

紀一新。〈大陸電影中的台灣〉。《中外文學》34.11（2006.04）：53-70。

卓明。〈縈縈爐上香：談宋存壽的作品〉。《影響》24（1979）：11-19。

徐訏。〈後門〉。《女人與事》。台北：亞洲，1958。75-113。

徐桂生。〈紫蘭／家在台北〉。《經濟日報》1969.11.17，9版。

梁良。〈中國文藝電影與當代小說（上）〉。《文訊》26（1986.10）：257-262。

——。〈中國文藝電影與當代小說（下）〉。《文訊》27（1986.12）：266-277。

陳映真。〈將軍族〉。歐陽子編，《現代文學小說選集》第一冊。台北：爾雅，1977。145-162。

陳儒修。〈從台灣電影觀看巴贊寫實主義理論〉。《電影欣賞學刊》138期（2009）：125-136。

焦雄屏。《改變歷史的五年：國聯電影研究》。台北：萬象，1993。

——。《李翰祥：台灣電影（產業）的開拓先鋒》。台北：躍昇，2007。

黃仁。《電影阿郎：白景瑞》。台北：亞太，2001。

黃建業。《轉動中的電影世界》。台北：志文，1980。

黃愛玲編。《風花雪月李翰祥》。香港：香港電影資料館，2007。

聞天祥。《影迷藏寶圖》。台北：知書房出版社，1996。

張靚蓓。《龔弘：中影十年暨圖文資料彙編》。台北：文化部，2012。

蔡國榮。《中國近代文藝電影研究》。台北：中華民國電影圖書館出版部，1985。

蔡國榮編。《六十年代國片名導名作選》。台北：中華民國電影事業發展基金會，1982。

羅蘭。〈冬暖〉。《花晨集》。台北：中國文選集，1971。152-186。

瓊瑤。《窗外》。台北：皇冠文化出版有限公司，1963。

Broe, Dennis. *Film Noir, American Workers, and Postwar Hollywood*. Gainesville: University Press of Florida, 2009.

Brooks, Peter. *The Melodramatic Imagination: Balzac, Henry James, Melodrama, and the Mode of Excess*. New Haven: Yale University Press, 1976.

Gledhill, Christine, ed. *Home is Where the Heart Is: Studies in Melodrama and the Woman's Film*. London: BFI Publishing, 1987.

Hong, Guo-juin. *Taiwan Cinema: A Contested Nation on Screen*. New York: Palgrave Macmillan, 2011.

Schatz, Thomas. *Hollywood Genres*. New York: Random House, 1981.

Shen, Shiao-Ying. "*A Morning in Taipei*: Bai Jingrui's Frustrated Debut," *Journal of Chinese Cinemas* 4.1 (2010): 51-56.

——. "Obtuse Music and the Nebulous Male: The Haunting Presence of Taiwan in Hong Kong Films of the 1990s," in Laikwan Pang & Day Wong eds., *Masculinities and Hong Kong Cinema*. Hong Kong: Hong Kong University Press, 2005. 119-135.

——. "Stylistic Innovations and the Emergence of the Urban in Taiwan Cinema: A Study of Bai Jingrui's Early Films," *Tamkang Review* 37.4 (summer 2007): 25-51.

Thompson, Kristin. *Breaking the Glass Armor: Neoformalist Film Analysis*. New Jersey: Princeton UP, 1988.

Wang, Chun-chi. "Eternal Love for *Love Eterne*: The Discourse and Legacy of *Love Eterne* and the Lingbo Frenzy in Contemporary Queer Films in Taiwan," *Journal of Art Studies* 11 (2012.12): 169-237.

Wicks, James. "Love in he Time of Industrialization: Representation of Nature in Li Hanxiang's *The Winter* (1969)"。《台灣文學研究學報》17（2013.10）: 82-102。

Williams, Linda. "Melodrama Revised," in Nick Browne ed., *Refiguring American Film Genres*. Berkeley and Los Angeles: University of California Press, 1998. 42-88.

Wong, Ain-ling. "The Black-and-White *Wenyi* Films of Shaws," in Poshek Fu ed., *China Forever: The Shaw Brothers and Diasporic Cinema*. Urbana: University of Illinois Press, 2008. 115-132.

Wood, Robin. *Howard Hawks*. Detroit: Wayne State University Press, 2006.

Yeh, Emilie yueh-yu and Darrell William Davies. *Taiwan Film Directors: A Treasure Island*. New York: Columbia University Press, 2005.

Yeh, Emilie yueh-yu. "Pitfalls of Cross-cultural analysis: Chinese *Wenyi* Film and Melodrama," *Asian Journal of Communication* 19.4 (December 2009): 438-452.

——. "The Road Home: Stylistic Renovations of Chinese Mandarin Classics," in Darrell Davis & Robert Chen eds., *Cinema Taiwan: Politics, Popularity and State of the Arts*. London: Routledge, 2007. 203-216.

——. "*Wenyi* and the Branding of Early Chinese Film," *Journal of Chinese Cinemas* 6.1 (2012): 65-94.

第三章

林芳玫。《解讀瓊瑤愛情王國》。台北：台灣商務印書館，2006。

——。〈民國史與羅曼史：雙重的失落與缺席〉。《台灣學誌》2（2010.10）：79-106。

——。〈談戀愛的百萬種心法——台灣言情小說書寫發展〉。《聯合文學》371（2015.08）：48-52。

林芳玫、王俐茹。〈從英文羅曼史到台語電影：《地獄新娘》的歌德類型及其文化翻譯〉。《電影欣賞學刊》16（2012.09）：6-19。

林文淇。〈《彩雲飛》、《秋歌》與《心有千千結》中的勞動女性與瓊瑤1970年代電影的「健康寫實」精神〉。《電影欣賞學刊》14（2011）：4-19。

沈冬主編。《寶島回想曲：周藍萍與四海唱片》。台北：國立台灣大學圖書

館，2013。

沈曉茵。〈冬暖窗外有阿郎：台灣國語片健康寫實之外的文藝與寫實〉。
《台灣文學研究學報》20（2015.04）：191-218。

但唐謨。〈對月形單望相護，只羨鴛鴦不羨仙：電影羅曼史小語〉。《聯合
文學》371（2015.08）：64-65。

陳冠如。《瓊瑤電影研究（1965-1983）》。彰化：國立彰化師範大學台灣文
學研究所碩士論文，2014。

徐桂生。〈紫蘭／家在台北〉。《經濟日報》1969.11.17，9版。

梁良編。《中華民國電影影片上映總目，1949-1982》。台北：電影資料館，
1984。

梁良。〈中國文藝電影與當代小說（上）〉。《文訊》26（1986.10）：257-
262。

——。〈中國文藝電影與當代小說（下）〉。《文訊》27（1986.12）：266-
277。

張靚蓓。《襲弘：中影十年暨圖文資料彙編》。台北：文化部，2012。

黃仁總策劃。《不只是鬼片之王：姚鳳磐編劇創作文集》。新北市：璞申出
版，2014。

黃仁編著。《行者影跡：李行‧電影‧五十年》。台北：時報文化，1999。

——。《俠古柔情：電影教父郭南宏》。台北：秀威資訊科技，2012。

——。《電影阿郎：白景瑞》。台北：亞太，2001。

黃儀冠。〈台灣言情敘事與電影改編之空間再現：以六〇至八〇年代文化場
域為主〉。《中正大學中文學術年刊》14（2009.12）：135-164。

——。〈言情敘事與文藝片——瓊瑤小說改編電影之空間形構與現代戀愛想
像〉。《東華漢學》19（2014.06）：329-372。

——。〈言情敘事與文藝片——瓊瑤電影之空間形構與跨界想像〉。《從文
字書寫到影像傳播——台灣「文學電影」之跨媒介改編》。台北：學生書
局，2012。71-108。

黃猷欽。〈在乎一新：白景瑞在1960年代對電影現代性的表述〉。《藝術研

究期刊》9（2013.12）：87-122。

──。〈異議憤籽：1970年代台灣電影中藝術家形象的塑造與意義〉。《雕塑研究》10（2013.09）：1-31。

──。〈鉛華盡洗：1980年前後台灣文藝電影美術設計的轉變〉。《電影欣賞學刊》14（2011）：20-38。

焦雄屏。《改變歷史的五年：國聯電影研究》。台北：萬象，1993。

焦雄屏、區桂芝編。《李行：一甲子的輝煌》。台北：躍昇文化，2008。

游青萍、潘秀菱編撰。〈幕前幕後──尋訪張艾嘉的創作軌跡〉。《電影欣賞》148（2011.07）：4-35。

廖金鳳。〈瓊瑤電影意義的「產生與停滯」之初探〉。《藝術學報》58（1996）：347-358。

齊隆王。〈七○年代台灣瓊瑤電影類型的歷史再現〉。劉現成編，《中國電影：歷史、文化與再現：海峽兩岸暨香港電影發展與文化變遷研討會論文集》。台北：台北市中國電影史料研究會，1996。159-169。

蔡國榮。《近代中國文藝片研究》。台北：中華民國電影圖書館出版部，1985。

潘壘口述，左桂芳編著。《不枉此生：潘壘回憶錄》。台北：電影資料館，2014。

劉素勳。〈論瓊瑤的歌德式愛情小說──西方歌德文類的舶來品？〉。《崇右學報》14.2（2008.11）：231-246。

盧非易。《台灣電影：政治、經濟、美學（1949-1994）》。台北：遠流，1998。

瓊瑤。《六個夢》。台北：皇冠，1989（典藏版）。

──。《庭院深深》。台北：皇冠，1989（典藏版）。

──。《碧雲天》。台北：皇冠，1990（典藏版）。

──。《人在天涯》。台北：皇冠，1990（典藏版）。

藍祖蔚。《聲與影：20位作曲家談華語電影音樂創作》。台北：麥田，2001。

簡偉斯。〈一九六〇年代義大利「新寫實主義」在台灣的折射：以白景瑞的「健康寫實」電影為例〉。《ACT藝術觀點》41（2012）：40-47。

Halliday, Jon. *Sirk on Sirk: Conversations with Jon Halliday*. London: Faber and Faber, 1997.

Hong, Guo-Juin. "Tracing a Journeyman's Electric Shadow: Healthy Realism, Cultural Policies and Lee Hsing, 1964-1980." *Taiwan Cinema: A Contested Nation on Screen*. New York: Palgrave Macmillan, 2011. 65-86.

Horng, Menghsin C. "Domestic Dislocations: Healthy Realism, stardom, and the cinematic projection of home in postwar Taiwan." *Journal of Chinese Cinemas* 4.1 (2010): 51-56.

Jameson, Fredric. "Cognitive Mapping." *Marxism and the Interpretation of Culture*. Eds. Cary Nelson and Lawrence Grossberg. Chicago & Urbana: U of Illinois Press, 1988. 347-360.

Jameson, Fredric. "Remapping Taipei." *The Geopolitical Aesthetic: Cinema and Space in the World System*. Bloomington: Indiana University Press, 1992. 114-157.

Jameson, Fredric. "Third-World Literature in the Era of Multinational Capitalism." *Social Text* 15 (Fall 1986): 65-88.

Lin, Wenchi. "More than escapist romantic fantasies: Revisiting Qiong Yao films of the 1970s." *Journal of Chinese Cinemas* 4.1 (2010): 27-43.

Lin, Yuju（林譽如）. "Romance in Motion: The Narrative and Individualism in Qiong Yao Cinema." MA thesis. NCU, 2010.

Shen, Shiao-Ying. "*A Morning in Taipei*: Bai Jingrui's Frustrated Debut." *Journal of Chinese Cinemas* 4.1 (2010): 51-56.

Shen, Shiao-Ying. "Stylistic Innovations and the Emergence of the Urban in Taiwan Cinema: A Study of Bai Jingrui's Early Films." *Tamkang Review* 37.4 (Summer 2007): 25-51.

Spivak, Gayatri Chakravorty. "Can the Subaltern Speak?" *Marxism and the Interpretation of Culture*. Eds. Cary Nelson and Lawrence Grossberg. Chicago &

Urbana: U of Illinois Press, 1988. 271-313.

Wicks, James. "Gender Negotiation in Song Cunshou's *Story of Mother* and Taiwan Cinema of the Early 1970s." *A Companion to Chinese Cinema*. Ed. Yingjin Zhang. Malden, MA: Blackwell Publishing Ltd., 2012. 118-132.

Wicks, James. "Projecting a state that does not exist: Bai Jingrui's *Jia zai Taibei/ Home Sweet Home*." *Journal of Chinese Cinemas* 4.1 (2010): 15-26.

Wood, Robin. *Ingmar Bergman*. Detroit: Wayne State University Press, 2012 (New Edition).

Wu, Ya-feng, and Hsin-ying Li, eds. *Gothic Crossings: Medieval to Postmodern*. Taipei: NTU Press, 2011.

Yeh, Emilie Yue-yu, and Darrell Davis. *Taiwan Film Directors: A Treasure Island*. New York: Colombia University Press, 2005.

第四章

《中華民國八十三年電影年鑑》。台北：電影資料館，1995。

吳念真，朱天文。《戀戀風塵》。台北：遠流，1989。

林文淇。〈「回歸」、「祖國」與「二二八」：《悲情城市》中的台灣歷史與國家屬性〉。《當代》106（1995）：94-109。

——。〈戲‧歷史‧人生——《霸王別姬》與《戲夢人生》中的國族認同〉。《中外文學》23.1（1994）：139-156。

周樑楷。〈台灣影視文化中的歷史意識，一九四五～一九七九：以《源》為主要分析對象〉。《一九九七台北金馬影展國片專題影展節目特刊》。台北：金馬影展執行委員會，1997。18-34。

侯孝賢，吳念真，朱天文。《戲夢人生——侯孝賢電影分鏡劇本》。台北：麥田，1993。

迷走、梁新華合編。《新電影之死：從《一切為明天》到《悲情城市》》。台北：唐山，1991。

黃櫻棻。〈長拍運鏡之後：一個當代台灣電影美學趨勢的辯證〉。《當代》

116（1995.12）：72-97。

焦雄屏編。《台灣新電影》。台北：時報，1988。

葉月瑜。〈女人真的無法進入歷史嗎？再讀《悲情城市》〉。《當代》101（1994.9）：64-83。

──。〈政宣電影的佼佼者：《梅花》〉。《一九九七台北金馬影展國片專題影展節目特刊》。台北：金馬影展執行委員會，1997。59-72。

蔡洪聲。〈侯孝賢‧新電影‧中國特質──侯孝賢、朱天文的對話〉。《電影藝術》214（1990）：44-53。

廖炳惠。〈女性與颱風──管窺侯孝賢的《戀戀風塵》〉。《中外文學》17.10（1989）：61-70。

劉現成。〈放開歷史視野：重新檢視從八〇到九〇年代偏執的台灣電影文化論述〉。《當代》108（1995.4）：67-85。

羅瑞芝。〈《悲情城市》的聲音美學〉。《中外文學》20.10（1992）：130-144。

鄭培凱。〈侯孝賢的歷史鄉情與文化建構〉。《一九九七台北金馬影展國片專題影展節目特刊》。台北：金馬影展執行委員會，1997。45-58。

Bazin, Andre. "The Evolution of the Language of Cinema." *What Is Cinema?* vol. 1. Trans. and ed. Hugh Gray. Berkeley: University of California Press, 1967. 23-40.

Bordwell, David. "Mizoguchi and the Evolution of Film Language." *Cinema and Language*. Ed. Stephen Heath and Patricia Mellencamp. Los Angeles: University Publications of America, 1983. 107-117.

Brown, Nick. "Hou Hsiao-hsien's *Puppetmaster*: The Poetics of Landscape." *Asian Cinema* 8.1 (1996): 28-38.

Burch, Noel. "Approaching Japanese Film." *Cinema and Language*. Ed. Stephen Heath and Patricia Mellencamp. Los Angeles: University Publications of America, 1983. 79-106.

Chen, Kaige and Tony Rayns. *King of the Children* & *the New Chinese Cinema*. London: Faber & Faber, 1989.

Hao, Dazheng. "Chinese Visual Representation: Painting and Cinema." Trans. Douglas Wilkerson. *Cinematic Landscapes*. Eds. Linda C. Ehrlich and David Desser. Austin: U of Texas P, 1994. 45-62.

Henderson, Brian. "The Long *Take*." *A Critique of Film Theory*. New York: E. P. Dutton, 1980. 48-61.

——. "Toward a Non-Bourgeois Camera Style (Part-Whole Relations in Godard's Late Films)." *A Critique of Film Theory*. New York: E. P. Dutton, 1980. 62-81.

Mukarovsky, Jan. *Aesthetic Function, Norm and Value As Social Facts*. Ann Arbor: University of Michigan, 1970.

Ni, Zhen. "Classical Chinese Painting and Cinematographic Signification." Trans. Douglas Wilkerson. *Cinematic Landscapes*. Eds. Linda C. Ehrlich and David Desser. Austin: U of Texas P, 1994. 63-80.

Riefenstahl, Leni. *Leni Riefenstahl: A Memoir*. New York: Picador, 1995.

Rifkin, Ned. *Antonioni's Visual Language*. Ann Arbor: UMI Research Press, 1982.

Shen, Shiao-Ying. *Permutations of the Foreign/er: A Study of the Works of Edward Yang, Stan Lai, Chang Yi and Hou Hsiao-hsien*. Ann Arbor: UMI, 1995.

Sontag, Susan. *A Susan Sontag Reader*. New York: Vintage Books, 1983.

Trinh, Minh-ha. *Framer Framed*. New York: Routledge, 1992.

——. *When the Moon Waxes Red: Representation, Gender and Cultural Politics*. New York: Routledge, 1991.

第五章

艾曼紐埃爾　布宇多（Burdeau, Emmanuel）。〈侯孝賢訪談〉。收於奧利佛・阿薩亞斯等編著《侯孝賢》。林志明等譯。台北：國家電影資料館，2000。79-131。

朱天文。《最好的時光》。台北：印刻，2008。

——。《朱天文電影小說集》。台北：遠流，1991。

李達義訪問／整理。〈侯孝賢的電影人生〉。《電影欣賞》99（1999）：76-

83。

沈曉茵、李振亞、林文淇、林芳玫座談者，陳慧敏紀錄／整理。〈《海上花》電影座談會紀錄〉。《新聞學研究》59（1999）：155-165。

沈曉茵。〈「電影鬥陣」與侯孝賢〉。《新聞學研究》59（1999）：153-154。

林文淇、沈曉茵、李振亞。《戲戀人生：侯孝賢電影研究》。台北：麥田，2000。

林文淇、王玉燕。《台灣電影的聲音：放映週報vs台灣影人》。台北：書林，2010。

姜秀瓊、關本良。《Focus Inside：〈乘著光影旅行〉的故事》。台北：漫遊者文化，2012。

孫松榮。〈「複訪電影」的幽靈效應：論侯孝賢的《珈琲時光》與《紅氣球》之「跨影像性」〉。《中外文學》39.4（2010）：135-169。

張泠。〈穿過記憶的聲音之膜：侯孝賢電影《戲夢人生》中的旁白與音景〉。《電影欣賞學刊》13（2010）：33-47。

張小虹。〈巴黎長境頭：侯孝賢與《紅氣球》〉。《中外文學》40.4（2011）：39-73。

謝世宗。〈後現代、歷史電影與真實性：重探侯孝賢的《好男好女》〉。《中外文學》38.4（2009）：10-39。

Bordwell, David. *Figures Traced in Light: On Cinematic Staging*. Berkeley: U of California P, 2005.

———. *Ozu and the Poetics of Cinema*. New Jersey: Princeton UP, 1988.

Branigan, Edward. *Point of View in the Cinema: A Theory of Narration and Subjectivity in Classical Film*. New York and Berlin: Mouton, 1984.

Hasumi, Shigehik (蓮實重彥). "The Eloquence of the Taciturn: An Essay on Hou Hsiao-hsien." *Inter-Asia Cultural Studies* 9.2 (2008): 184-193.

Henderson, Brian. "Toward a Non-Bourgeois Camera Style." *Film Quarterly* 24.2 (1970-71): 2-14.

Udden, James. *No Man an Island: The Cinema of Hou Hsiao-hsien*. Hong Kong: Hong Kong UP, 2009.

第六章

川瀨健一訪問，侯瀨潔中文整理。〈求道的音樂工作者：專訪林強〉。《電影欣賞》154（2013）：56-60。

江凌青。〈從媒介到建築：楊德昌如何利用多重媒介來呈現《一一》裡的台北〉。《藝術學研究》9（2011）：167-209。

朱天文。《最好的時光》。台北：印刻，2008。

——。《好男好女：侯孝賢拍片筆記，分場、分鏡劇本》。台北：麥田，1995。

——。〈侯孝賢電影中朱天文的聲音〉。《紅氣球的旅行》。山東：山東畫報出版社，2009。593-604。

沈曉茵。〈《麻將》：冷到極致就有愛？略視楊德昌都會片中的冷與愛〉。《影響》80（1996）：100-102。

——。〈《南國再見，再見》：另一波電影風格的開始〉。《藝術學研究》11（2012）：49-84。

李振亞。〈楊德昌的新狂人日記〉。《影響》80（1996）：103-105。

吳珮慈。〈凝視背面——試探楊德昌《一一》的敘事結構與空間表述體系〉。《在電影思考的年代》。台北：書林，2007。59-105。

卓伯棠主編。《侯孝賢電影講座》。香港：天地圖書，2008。

林文淇。〈《麻將》楊德昌的不忍與天真〉。《影響》80（1996）：97-99。

——。〈1990年代台灣電影中的都市空間與國族認同〉。《華語電影中的國家寓言與國族認同》。台北：電影資料館，2010。122-151。

——。〈鄉村城市：侯孝賢與陳坤厚城市喜劇中的台北〉。《藝術學研究》11（2012）：1-48。

——。〈世紀末台灣電影中的台北〉。《第一屆台北學國際學術研討會論文集》。廖咸浩、林秋芳主編。台北：北市文化局，2005。103-115。

林志明。〈時間的異想世界〉。《電影欣賞》109（2001）：68-71。

葉月瑜。《歌聲魅影：歌曲敘事與中文電影》。台北：遠流，2000。155-176。

──。〈窒礙的全球化空間：《千禧曼波》〉。XSChina 8。2003.03。網站。

張小虹。〈身體－城市的淡入淡出：侯孝賢與《珈琲時光》〉。《中外文學》40.3（2011）：7-37。

賈樟柯。〈侯導，孝賢〉。《大方雜誌》。2011.03。網站。

劉紀雯。〈台北的流動、溝通與再脈絡化：以《台北四非》、《徵婚啟事》和《愛情來了》為例〉。林文淇、吳方正編。《觀展看影：華文地區視覺文化研究》。台北：書林，2009。263-299。

謝世宗。〈與社會協商：偷車賊、《戀戀風塵》與抒情潛意識〉。《電影欣賞學刊》9.2（2013）：43-59。

──。〈再探侯孝賢《風櫃來的人》：一個互文關係的研究〉。《台灣文學研究學報》17（2013）：10-32。

Altman, Rick. "Moving Lips: Cinema as Ventriloquism." *Yale French Studies* 60 (1980): 67-79.

Dai, Jinhua. "Hou Hsiao-Hsien's Films: Pursuing and Escaping History." Trans. Zhang Jingyuan. *Inter-Asia Cultural Studies* 9.2 (2008): 239-249.

Hong, Guo-juin. Taiwan Cinema: A Contested Nation on Screen. New York: Palgrave Macmillan, 2011.

Tay, William. "The Ideology of Initiation: The Films of Hou Hsiao-hsien." *New Chinese Cinemas: Forms, Identities, Politics*. Eds. Nick Browne et al. New York: Cambridge UP, 1994. 151-159.

Udden, James. *No Man an Island: The Cinema of Hou Hsiao-hsien*. Hong Kong: Hong Kong UP, 2009.

Warner, Charles R. "Smoke Gets in Your Eyes: Hou Hsiao-hsien's Optics of Epehmerality." *Senses of Cinema* 39 (May 2006). Web.01 May 2013.

Yip, June. "City People: Youth and the Urban Experience in Hou Hsiao-Hsien's Later Films." *Art Studies* 11 (2012): 85-138.

第七章

白先勇。《玉卿嫂》。台北：女神，1984。

焦雄屏編著。《台灣新電影》。台北：時報，1988。

小野。《一個運動的開始》。台北：時報，1986。

蕭颯。《走過從前》。台北：九歌，1988。

──。〈給前夫的一封信〉。《唯良的愛》。台北：九歌，1996。

──。《皆大歡喜》。台北：洪範，1995。

林黛嫚。〈華麗轉身──楊惠姍與張毅的琉璃世界〉。《中央日報》（海外副刊）1993年4月22、23日。

宇業熒。〈楊惠姍拍電影／玩泥巴同樣的傻勁俘虜張毅〉。《中國時報》1993年7月12日。

第八章

汪笨湖。《嬲：台灣有史以來最禁忌的書》。台北市：晨星出版社，1990。

周慧玲。《表演中國：女明星，表演文化，視覺政治，1910-1945》。台北市：麥田，2004。

洛楓。《游離色相：香港電影的女扮男裝》。香港：三聯書店，2016。

焦雄屏。《台灣電影90新新浪潮》。台北市：麥田，2002。

楊凡。〈中南灣美少男之禁戀〉。《聯合文學》165（1998）：64-87。

──。《楊凡時間》。香港‧牛津，2012。

──。《花樂月眠》。香港：牛津，2012。

──。《楊凡電影時間》。台北市：商周出版，2013。

──。《流金》。香港：牛津，2015。

──。《浮花》。香港：牛津，2015。

──。《羅曼蒂卡》。香港：牛津，2016。

藍祖蔚。《聲與影：20位作曲家談華語電影音樂創作》。台北市：麥田，
　　2001。

──。〈淚王子：玫瑰香奈何天〉。《藍色電影夢》部落格（2009.10.29）。

顧正秋。《休戀逝水：顧正秋回憶錄》。台北市：時報文化，1997。

Bordwell, David. *Narration in the Fiction Film*. Madison: University of Wisconsin
　　Press, 1985.

Butler, Judith. *Gender Trouble: Feminism and the Subversion of Identity*. New York:
　　Routledge, 1990.

Chan, Kenneth. "Melodrama as History and Nostalgia: Reading Hong Kong Director
　　Yonfan's *Prince of Tears*." *Melodrama in Contemporary Film and Television*. Ed.
　　Michael Stewart. Basingstoke: Palgrave, 2014. 135-152.

Chan, Kenneth. *Yonfan's Bugis Street*. Hong Kong: Hong Kong University Press, 2015.

Chiang, Howard. "Archiving Taiwan, Articulating *Renyao*." *Perverse Taiwan*. Eds.
　　Howard Chiang and Yin Wang. New York: Routledge, 2016. 21-43.

Dinesen, Isak. "The Immortal Story." *Anecdotes of Destiny*. New York: Penguin Books,
　　1986. 155-231.

Dyer, Richard. *Heavenly Bodies: Film Stars and Society* (2nd Edition). New York:
　　Routledge, 2004.

Dyer, Richard. *In the Space of a Song: The Use of Song in Film*. New York: Routledge,
　　2012.

Elley, Derek. "Review: 'Prince of Tears'." *Variety*. 4 Sept. 2009.

Frater, Patrick. "Yonfan Revealed as Behind the Scenes Producer of 'Concrete Clouds'
　　And Prolific Author." *Variety*. 22 Mar. 2015.

Lau, Joyce. "Mining Taiwan's Darker History." *The New York Times*, 13 Oct. 2009.

Leung, Helen Hok-Sze. *Undercurrents: Queer Culture and Postcolonial Hong Kong*.
　　Vancouver: UBC Press, 2008.

Lim, Song Hwee. *Celluloid Comrades: Representations of Male Sexuality in Contemporary
　　Chinese Cinemas*. Honolulu: University of Hawai'i Press, 2006.

Lin, Sylvia Li-chun. *Representing Atrocity in Taiwan: The 2/28 Incident and White Terror in Fiction and Film*. NY: Columbia UP, 2007.

Martin, Fran. *Backward Glances: Contemporary Chinese Cultures and the Female Homoerotic Imaginary*. Durham: Duke University Press, 2010.

Morris, Jan. *Conundrum*. New York: New York Review Books Classics, 2006.

Pang, Laikwan, and Day Wong, eds. *Masculinities and Hong Kong Cinema*. Hong Kong: Hong Kong University Press, 2005.

Shen, Shiao-Ying. "Obtuse Music and the Nebulous Male: The Haunting Presence of Taiwan in Hong Kong Films of the 1990s." Laikwan Pang and Day Wong Eds. *Masculinities and Hong Kong Cinema*. Hong Kong: Hong Kong University Press, 2005. 119-135.

Wang, Chun-Chi. "The Development and Vicissitudes of *Tongzhi* Cinema in Taiwan." *Perverse Taiwan*. Eds. Howard Chiang and Yin Wang. New York: Routledge, 2016. pp. 161-182.

Wang, Jamie. "Prince of Tears." *The China Post*, Oct. 30, 2009.

Wang, Lingzhen, ed. *Chinese Women's Cinema: Transnational Contexts*. New York: Columbia University Press, 2011.

第九章

焦雄屏。《香港電影風貌》。台北：時報，1987。

李焯桃。《八十年代香港電影筆記（下冊）》。台北：萬象，1990。

———。〈綜論許鞍華的四部電影〉。收於李幼新主編《港台六大導演》。台北：自立晚報社，1986。173 193。

林素英。〈流浪者之歌：試論母職理論與《客途秋恨》中之母女關係〉。《中外文學》28.5（1999）：45-59。

朱耀偉。〈全球化城市的本土神話：玻璃城的香港圖像〉。《中外文學》28.11（2000）：50-63。

葉月瑜、卓伯棠、吳昊。《三地傳奇：華語電影二十年》。台北：國家電影

資料館，1999。

"Memory and Melancholy in Ann Hui's *Eighteen Springs*." *Cinedossier: The 34th Golden Horse Award-Winning Films*. Taipei: 1998Taipei Golden Horse Film Festival. 123-129.

Abbas, Ackbar. *Hong Kong: Culture and the Politics of Disappearance*. Minneapolis: U of Minnesota P. 1997.

Anzaldua, Gloria. "La conciencia de la mestiza: Towards a New Consciousness." *Making Face Making Soul*. Ed. Gloria Anzaldua. San Francisco: Aunt Lute Books, 1990. 377-389.

Bordwell, David. *Planet Hong Kong: Popular Cinema and the Art of Entertainment*. Cambridge, Massachusetts: Harvard UP. 2000.

Chua, Siew Keng. "Song of the Exile: The Politics of 'Home.'" *Jump Cut* 42 (1998): 90-93.

Erens, Patricia Brett. "Crossing Borders: Time, Memory, and the Construction of Identity in *Song of the Exile*." *Ciinema Joural* 39.4 (2000): 43-59.

Rich, Adrienne. *Of Woman Born: Motherhood as Experience and Institution*. New York & London: W.W. Norton & Company. 1986.

Teo, Stephen. *Hong Kong Cinema: The Extra Dimensions*. London: British Film Institute. 1997.

Williams, Tony. "Song of the Exile: Border-Crossing Melodrama." *Jump Cut* 42 (1998): 94-100.

第十章

吳永毅。〈香蕉‧豬公‧國：「返鄉」電影中的外省人國家認同〉。《中外文學》22.1（1993）：32-44。

陽明。《飛俠阿達：賴聲川的電影‧陽明的小說》。台北：皇冠，1994。

焦雄屏。〈在光怪陸離，充滿假象的台灣社會中修行——與賴聲川一席談〉。《影響》52（1994）：122-127。

劉紀蕙。〈斷裂與延緻：台灣舞台上文化記憶的展演〉。《認同‧差異‧主體性：從女性主義到後殖民文化想像》。台北：立緒，1997。269-308。

劉光能。〈兩處桃源，一樣錯戀〉。《暗戀桃花源》。台北：皇冠，1986。16-24。

賴聲川。《暗戀桃花源》。台北：皇冠，1986。

——。《那一夜，我們說相聲》。台北：皇冠，1986。

——。《西遊記》。台北：皇冠，1988。

——。《回頭是彼岸》。台北：皇冠，1989。

Baudrillard, Jean. *Symbolic Exchange and Death*. Trans. Iain Hamilton Grant. London: Sage Publications, 1993.

Jameson, Fredric. *The Geopolitical Aesthetic: Cinema and Space in the World System*. Bloomington: Indiana University Press, 1992.

Klaic, Dragan. *The Plot of the Future: Utopia and Dystopia in Modern Drama*. Ann Arbor: University of Michigan Press, 1991.

Kowallis, Jon. "The Diaspora in Modern Taiwan and Hong Kong Film: Framing Stan Lai's *The Peach Blossom Land* with Allen Fong's *Ah Ying*." *Transnational Chinese Cinemas: Identity, Nationhood, Gender*. Ed. Sheldon Hsiao-peng Lu. Honolulu: University of Hawaii Press, 1997. 169-186.

Lai, Stan. "Specifying the Universal." *The Drama Review* 38.2 (1994): 33-37.

Shen, Shiao-Ying. *Permutations of the Foreign/er: A Study of the Works of Edward Yang, Stan Lai, Chang Yi, and Hou Hsiao-Hsien*. Ann Arbor: UMI, 1995.

Wallerstein, Immanuel, and Etienne Balibar. *Race, Nation, Class: Ambiguous Identities*. New York: Verso, 1991.

文章出處

- 〈錯戀台北青春：從1960年代三部台語片的無能男談起〉。《藝術學研究》20（2017）：57-89。
- 〈冬暖窗外有阿郎：台灣國語片健康寫實之外的文藝與寫實〉。《台灣文學研究學報》20（2015）：191-218。
- 〈關愛何事：三部1970年代的瓊瑤片〉。《藝術學研究》17（2015）：115-152。
- 〈本來就應該多看兩遍：電影美學與侯孝賢〉。林文淇、沈曉茵、李振亞編著，《戲戀人生：侯孝賢電影研究》。台北：遠流，2000。61-92。
- 〈《南國再見，南國》：另一波電影風格的開始〉。《藝術學研究》11（2012）：49-84。
- 〈馳騁台北天空下的侯孝賢：細讀《最好的時光》的〈青春夢〉〉。林文淇、沈曉茵、李振亞編著《戲夢時光：侯孝賢電影的城市、歷史、美學》。台北：國家電影中心，2015。180-191。
- 〈胴體與鋼筆的爭戰：楊惠珊、張毅、蕭颯的文化現象〉。《中外文學》26.2（1997）：98-114。
- 〈遊園花王子：楊凡的性別羅曼史〉。《藝術學研究》23（2018）：127-160。
- 〈結合與分離的政治與美學：許鞍華與羅卓瑤對香港的擁抱與失落〉。《中外文學》。29.10（2001）：35-50。
- 〈從寫實到魔幻：賴聲川的身分演繹〉。《中外文學》。27.9（1999）：152-164。
- 〈果肉的美好：東西電影中的飲食呈現〉。《中外文學》。31.3（2002）：58-68。

國家圖書館出版品預行編目（CIP）資料

光影羅曼史：台港電影的藝術與歷史 / 沈曉茵著 . -- 初版 .
-- 桃園市：中央大學出版中心；臺北市：遠流 , 2020.01
面；　公分
ISBN 978-986-5659-31-8（平裝）

1. 電影史　2. 影評　3. 臺灣　4. 香港特別行政區

987.0933　　　　　　　　　　　　　108019864

光影羅曼史
台港電影的藝術與歷史

著者：沈曉茵
執行編輯：王怡靜

出版單位：國立中央大學出版中心
　　　　　桃園市中壢區中大路 300 號

　　　　　遠流出版事業股份有限公司
　　　　　台北市南昌路二段 81 號 6 樓

發行單位／展售處：遠流出版事業股份有限公司
地址：台北市南昌路二段 81 號 6 樓
電話：(02) 23926899　傳真：(02) 23926658
劃撥帳號：0189456-1

著作權顧問：蕭雄淋律師
2020 年 1 月 初版一刷
售價：新台幣 400 元

ISBN 978-986-5659-31-8（平裝）
GPN 1010802451

YLib 遠流博識網 http://www.ylib.com E-mail: ylib@ylib.com